儿童戏剧教育系列
ERTONG XIJU JIAOYU XILIE

儿童戏剧教育概论

林玫君 著

復旦大學出版社

让戏剧教育许给儿童一个未来

记得笔者在美国读书时,每次参加台湾地区学生的聚会,就会有人问起主修专业,当笔者介绍自己专攻的是"儿童戏剧教育"时,就会有人好奇地问:"你以后是要教儿童表演戏剧吗?还是要写儿童剧本?"当时,自己也不知道以后要做什么,如何运用它,只知道戏剧教育是一种让儿童以自己的肢体与口语来"创造"想法、"表现"自我的学习方法,而非传统以"表演"为主的戏剧演出。只是当时学得太早,即使在美国一般教育系统,都还在发展阶段,更何况是20年前的台湾地区教育体系。

转眼完成了学业,笔者于1993年初回台湾,顺利进入台南师范学院幼教系任教,也开始引入"创造性戏剧"相关的课程,并在次年完成《创作性儿童戏剧入门》一书的翻译。由于它的教育理念和儿童自发性的扮演游戏有许多共通之处,都重视学习者的"正面情意""内在动机""内在现实"以及"身体口语的即兴表现",因此这本书出版后,受到台湾和港澳地区幼儿教师们的欢迎,也成为她们在学校实验另类教育方法的第一本入门书。而笔者也持续地在幼儿园进行本土研究,和一线教师一起进行戏剧教育的行动实践与反思——《创造性戏剧理论与实务》就在2002年3月完成,由供学出版社发行,之后又在2003年由供学重印,至2005年转由心理出版社出版,本书的内容就是以此书为蓝本进行修订的。

正值全球迈向千禧之际,台湾中小学课程也开始有了转变,随着美感及艺术教育的普及,在九年一贯的课纲中,特别将"戏剧和舞蹈"综合成"表演艺术",加入了"艺术与人文"领域。而为了因应表演艺术课程教师培训与研究之需求,戏剧教育相关系所开始在台南大学成立①。同时,幼托整合后教保活动大纲中,

① 笔者于1993年起任教于台南大学(前身为台南师范学院)幼教系。2003年应邀创立"戏剧研究所",并于3年后成立"戏剧创作与应用学系",就此开展戏剧教育师资的培育。

美感领域①也将"戏剧扮演"纳入其学习方面,成为幼儿园中美感教育的重要媒介。从上述台湾地区的教育改革发展中,可以发现无论幼儿园或中小学阶段,"戏剧/表演艺术教育"在艺术课程的地位逐渐受到重视,相关的师培与课程研究也日渐普遍。

在亚洲华人地区,受到教育创新的风潮影响,各国或地区也想研究新的教育方法,为学生面对21世纪的挑战作准备。从港澳地区到日韩、新加坡等国,许多戏剧教育者积极提倡以"戏剧来翻转学习",着手翻译戏剧教育书籍,开设师资课程、进行研究、举办各类研讨会及工作坊等活动,使得这个原来从"戏剧"出发的教育方法受到大家的欢迎与重视。在大陆,近年大家也开始对"儿童戏剧教育"产生浓厚的兴趣,尤其在学前阶段,无论在师资培育单位或幼教机构,对这个已经在华人地区发展了近20年的教学方法,充满了好奇与期待。同时,复旦大学出版社副总编辑、学前教育分社社长张永彬教授也觉察到教学现场这波需求,希望引进儿童戏剧教育相关著作。多方打听后,开始与笔者联系。因此,笔者于2015年初开始积极地整理相关资料,以2005年心理出版社出版的繁体版《创造性戏剧理论与实务》为主要内容,依据大陆读者的需求,重新撰写课程实例的部分,并将原书中研究相关的部分独立成章,同时加入英美儿童戏剧教育发展的历史②,以《儿童戏剧教育的理论与实务》为名出版。接着,笔者又陆续出版了《儿童戏剧教育活动指导——肢体与声音口语的创意表现》与《儿童戏剧教育活动指导——童谣及故事的创意表现》两本活动书,以满足大陆读者的不同需求。为了能使这三本书成为一套理论与实务兼具的戏剧教育丛书,特别于2018年开始重新编排,并正式更名为《儿童戏剧教育概论》,嘉惠更多有心从事儿童戏剧教育的人们。

本书第一章主要说明"儿童戏剧教育"的定义和范围,分析其与"儿童戏剧活动"在概念与定位上的差异,同时,厘清一些相关的名词。接着,于第二章第一节说明戏剧教育对儿童发展的贡献,使教育决策单位、学者、教师及家长等相关人士能够了解其价值与功能;另外,由于戏剧教育本身就是戏剧元素的展现,在本书第二章第二、三节中,笔者针对戏剧艺术之内涵、戏剧与剧场艺术之基本架构及

① 自2007年起,笔者参与了台湾幼儿园教保活动课程大纲的开发,担任"美感领域"召集人,经历6年的研究后,新课纲终于在2012年正式公布。其中"美感领域"的目标,是通过多元的艺术媒介(音乐律动、工作美劳、戏剧扮演游戏),累积幼儿在生活环境中的美感经验,藉此培养"探索与觉察""表现与创作"及"响应与赏析"的基本美感能力。

② 林玫君.英美戏剧教育的历史与发展[J].美育,2006(154):78—83.

戏剧教育之参与人员等作一个完整的解读。最后，笔者从"自发性戏剧游戏"的理论中，发现戏剧教育与儿童的发展有着密切的关系，因此本书将在第三章中，分析儿童游戏的本质及自发性戏剧游戏的发展，再与戏剧教育的本质及内涵进行比较，藉此提醒大家在设计课程与开展活动时，要以儿童游戏的本质为基础。

戏剧教育发展至今已近百年，随着学者们的推广与应用，各种戏剧课程应运而生。笔者在学成归来之初，也曾以美国的课程架构为蓝本，尝试在台湾地区幼儿园中进行临床教学工作。从两次的行动研究中，获得许多实务教学与反省机会，同时也发现单从某种课程观点来探讨戏剧教育课程有其限制，必须从多元的角度来思考这方面的议题，这也引发笔者对幼儿教育中的统整课程及英美各种戏剧课程模式的兴趣。因此，在第四章第一节中，将讨论戏剧教育与统整课程的关系，而二、三节则分别探讨美国及英国的戏剧发展，最后在第四节中，分析三种代表性的戏剧课程模式并比较个别课程的特色。

在幼儿园中，戏剧活动该如何设计，以符合幼儿发展及实际课程的需要？若是配合学习区，幼儿的戏剧游戏要如何纳入戏剧活动的范畴？如何连接不同的戏剧活动，使其能够自然地融入幼儿园的课程与幼儿的生活中？在本书第五章中，笔者将依据先前的研究，将幼儿自发性戏剧纳入考虑，提出一个课程架构，进而发展出四种可行的幼儿园戏剧教育形态，最后并以实例说明各种形态执行的方式。

虽然儿童戏剧课程在境外已经发展多年，但却缺乏适合台湾当地教学模式的实验。因此，在幼教系任教时，笔者依据美式创造性戏剧课程的架构，在幼儿园中进行了实验教学的研究。通过文献探讨、行动研究及系统分析等方法，执行记录、反省并分析实际30次之教学历程。此项研究结果对创造性戏剧入门课程与教学所面临的问题与解决过程，做了翔实的记录与剖析。经过重新编排与整理，笔者将于第六章呈现此研究在教学方面的结果；而于第七章，分享此研究在"入门课程部分"的行动反省。

然而，儿童戏剧教育带领的方法相当多元，在前述的研究中，笔者只完成"肢体与声音的表达与应用"入门课程的研究。对于另一类戏剧课程——"故事戏剧"的相关内容及应用，仍未有机会探讨。故笔者后来开始整理故事戏剧相关数据，利用本土的故事，在幼儿园中进行教学活动。此次教学研究结果将呈现于本书第八章，其中将针对"故事戏剧"的教学历程如"暖身及准备""呈现主题""讨论与练习计划""呈现故事""检讨评鉴"及"二度计划与呈现"等各阶段的相关问题，提出讨论。最后，为了使读者对于在教室中如何进行儿童戏剧教育

行动研究有完整的了解，笔者于第九章整理原书《创造性戏剧理论与实务》中与研究相关的部分，希望能够建立一套戏剧教学研究的模式，为有志从事戏剧教学研究的学者或教师进行现场教学提供参考。

　　本书繁体版虽已出版多年，但其中无论是戏剧教育的名词与定位、基本艺术内涵，还是自发性戏剧游戏及儿童发展理论等儿童戏剧教育相关的说明，仍是华人地区从事戏剧教育工作与师培的重要参考。另外，幼儿园中戏剧课程的模式、戏剧教学反思，甚至行动研究等，也是戏剧教育教学实践中常用到的参考资料。故希望通过本书的发行，为大陆的儿童戏剧教育发展尽一份心力，让所有的儿童都能以"戏剧"的方式，探索内在的潜能，主动自发地学习，勇于面对未来的挑战，许他们一个未来。

林玫君

台南大学戏剧创作与应用学系

目录

第一章　儿童戏剧教育的基本概念·1

　　第一节　儿童戏剧教育的定义·3
　　第二节　儿童戏剧教育的定位·6
　　第三节　儿童戏剧活动的异同·15

第二章　儿童戏剧教育的功能与内涵·19

　　第一节　儿童戏剧教育的功能·21
　　第二节　儿童戏剧教育的艺术内涵与元素·30
　　第三节　儿童戏剧教育的组织成员·36

第三章　儿童游戏与戏剧教育·41

　　第一节　自发性戏剧游戏·43
　　第二节　自发性戏剧游戏的发展·49
　　第三节　儿童戏剧教育和戏剧游戏的比较·57

第四章　戏剧课程的内涵与模式·65

　　第一节　戏剧课程的统整内涵·67
　　第二节　美国戏剧教育的发展·70
　　第三节　英国戏剧教育的发展·75
　　第四节　三种戏剧课程模式·79

第五章　幼儿园多元戏剧课程·87

　　第一节　幼儿园的多元戏剧课程发展·89
　　第二节　随机性的幼儿戏剧扮演游戏·91
　　第三节　主题性的戏剧扮演活动·95
　　第四节　议题性的教育戏剧D-I-E·98

i

 第五节 线性组织的创造性戏剧·105

第六章 儿童戏剧教育的教学·109

 第一节 教师与幼儿的关系·111
 第二节 教室中的生活规范·119
 第三节 戏剧带领的变化因素·136

第七章 创造性戏剧入门——肢体与声音的表达与应用·149

 第一节 韵律活动·151
 第二节 模仿活动·160
 第三节 感官活动·170
 第四节 声音与口语的对白活动·176
 第五节 口述哑剧·183

第八章 创造性戏剧进阶——故事戏剧·189

 第一节 故事戏剧流程·191
 第二节 故事的导入——选择与介绍·197
 第三节 故事的发展——讨论与练习·204
 第四节 故事的分享——计划与呈现·209
 第五节 故事的回顾与再创——反省检讨与二度呈现·218

第九章 儿童戏剧教育的行动研究·229

 第一节 行动研究的方法·231
 第二节 合作对象·238
 第三节 行动省思·242
 第四节 建议与未来研究方向·248

参考文献·254
附录一·266
附录二·267
附录三·269

第一章

儿童戏剧教育的基本概念

儿童戏剧教育的形式相当多元广泛，其相关的名词与定位一直受到许多学者的关注与讨论（Davis, nd; Davis & Behm, 1978; Libman, 2000; Miller & Saxton, 1998; Shaw, 1992; Viola, 1956）。在美国，早期有些人称它为"非正式戏剧"（Informal Drama）或"创造性戏剧术"（Creative Dramatics）；到了80年代后，几本以"创造性戏剧"（Creative Drama）为名的英文教科书在美国出版，又通过几位学者引入台湾地区，因此，早期的几本华文译作就以创作（造）性戏剧为书名出版。

除了美国，在加拿大早期也有人称它为"发展性戏剧"（Developmental Drama），还有部分学者以教育性戏剧（Educational Drama）或过程戏剧（Process Drama）称之。在英国，早期以教育戏剧（Drama-in-Education，简称"D-I-E"）的形式出现，之后，也有学者用"戏剧习式"（Drama Convention）或"参与式戏剧"（Participatory Drama）命名。虽然戏剧教育在各国有不同的名称或各式的带领方式，但普遍来说，他们都有共通的教育理念与类似的定义和内涵。

本章的目的就是希望整理相关文献资料，在第一节中阐述有关儿童戏剧教育的基本定义；接着，在第二节中探讨各式儿童戏剧活动的定义与范围；最后，在第三节中则是比较儿童戏剧教育与其他与戏剧相关的名词，藉以厘清儿童戏剧教育的定位。

第一节　儿童戏剧教育的定义

虽然儿童戏剧教育的定义常随着不同学者的解释而有不同的说法,但基本上还是有一些共通的内涵。笔者将以本书繁体字原著为基础,从创造性戏剧的观点对戏剧教育的定义做以下阐述。

早在1956年,美国儿童剧场委员会(CTC)就曾为如何定义这类儿童戏剧活动开会讨论(Libman,2000)。经过几番争议与协商,"创造性戏剧术"(Creative Dramatics)成为第一个在美国正式使用的专有名词。根据史波琳(Viola,1956：139)的报告,其定义如下:

> 创造性戏剧术是戏剧的一类,由一位具有想象力的教师或领导者引导儿童从事戏剧创作,并以即兴的口语及动作将其内容表演出来。其主要目标在发展个别参与者而非满足一群儿童观众。场景与服装不常使用。若这种非正式的戏剧活动在一群观众前表演,它通常只是自然地呈现。

因此,在其后的20年中,"创造性戏剧术"一词被广泛地使用于专业或非专业的团体中。至1975年,美国儿童剧场协会(CTAA)理事长卡门·简宁斯先生认为,20年来"儿童戏剧"的领域有了新的展现与风貌,原来常用的名词与定义已不符合时代的需要,于是他出面邀请诸多学者,共同参与戏剧名词修订的工作。首先在1976年的大会中开始修订"创造性戏剧术"一词的名称与定义。1977年后,新的名称"创造性戏剧"(Creative Drama)正式出现,而其定义如下(Devis & Behm,1978):

> 创造性戏剧是一种即兴、非表演且以过程为主的戏剧形式。其中,由一

位"领导者"带领一组团体运用"假装"的游戏本能,共同去想象、体验且反省人类的生活经验。

除了基本的定义外,在戴维思及班姆(Davis & Behm,1978:10)的文章中,进一步阐述了此定义:

创造性戏剧是一种原动力强的过程。通过戏剧的互动方式,领导者引导组员去探索、发展、表达及沟通彼此的想法、概念和感觉。在戏剧活动中,参与者即兴地开展"行动"与"对话",其中内容符合当下探索的议题,而媒介为戏剧的元素——通过这些戏剧元素,参与者的经验被赋予了表达的形式与意义。创造性戏剧的目的在于促进人格的成长及参与者的学习,而非训练舞台的演员。它可以用来介绍戏剧艺术的内涵,也可以用来促进其他学科领域的学习。创造性戏剧对参与者的潜在贡献为发展语言沟通能力、问题解决能力和创造力。此外,它能提升正面的自我概念、社会认知能力和同理心,澄清价值与态度,并增进参与者对戏剧艺术的了解。创造性戏剧的基本立论为"人类能通过自发性的扮演方式来表达自己对外在世界的理解与感觉",因此,在过程中,他会必须运用逻辑推理与直觉想象的思考来内化个人的知识,以产生美感的喜乐。

综合上述之描述,笔者认为儿童戏剧教育的定义可以以它们为基础,再加以扩张为下列的内涵(林玫君,2000):

戏剧教育是一种即兴自发的课堂活动。其发展的重点在参与者经验重建的过程和其动作及口语"自发性"的表达。在自然开放的课堂气氛下,由一位领导者运用发问的技巧、讲故事或道具来引起动机并通过肢体律动、即兴创作、五官感受及情境对话等各种戏剧活动来鼓励参与者运用"假装"(Pretend)的游戏本能去想象,且运用自己的身体与声音去表达。在团体的互动中,每位参与者必须去面对、探索且解决故事人物或自己所面临的问题与情境,由此而体验生活,了解人我之关系,建立自信,进而成为一个自由的创造者、问题的解决者、经验的统合者与社会的参与者。

然而,在定义及名称上,诸家的解释各不相同,但在特质上,戏剧教育具备

几项共通的元素,归纳起来可包含以下几点:

- 在成员的部分,包含一位专业的领导者与一群建构戏剧的参与者。这位专业领导者是以"中介者"(Facilitator)的方式来组织团体。而定义中的团体,被称为"参与者",强调其主动参与建构的过程。
- 在艺术内涵的部分,以"人类生活"为内容来源且以"戏剧艺术"为基本架构。所谓人类生活是指包含对一些生活或社会相关议题的想法、概念或感受等内容。所谓"戏剧艺术架构"是指通过戏剧的形式如人物、情节、主题、对话、特殊及效果等作为艺术表达的媒介。
- 在教育功能上,从统整课程的精神出发,以培养儿童成为一个全人为目的。
- 在发展基础上,以人类假装的戏剧游戏本能为依据。
- 在学习原则上,重参与的过程,非结果的呈现;且过程中特别强调参与者的想象、体验与反省。
- 在课程的目标上,以参与者的统整学习为主,而戏剧艺术的陶冶或其他相关学科领域或主题的学习也是其中的目标。

第二节　儿童戏剧教育的定位

从最原始的自发性戏剧游戏,到以"剧场"形式为主的"儿童剧场"表演,"儿童戏剧"常以多元的面貌在我们生活与教育的领域中出现。但因儿童的戏剧游戏常常都是一闪即逝,成人很容易忽略它的存在;反观一些以成果表演为主的儿童剧场,由于其重视成果的展现,加上华丽的道具与音效灯光的烘托,使得一般人对其印象较为深刻,因此,只要谈到儿童戏剧教育就误以为只有舞台上的表演,殊不知还有其他形式的戏剧活动。事实上,"儿童戏剧教育"就是介于戏剧游戏与剧场表演之间,是一种以戏剧形式为主的即兴创作,为了让大家更理解戏剧教育与各种不同戏剧活动的相关性,以下将针对上述三类戏剧活动的名词定义、本质作个别说明,最后再进行综合比较,以厘清"儿童戏剧教育"在各种不同儿童戏剧或剧场活动中的定位。

一、幼儿自发性戏剧游戏(Dramatic Play)

自发性戏剧游戏又称为戏剧游戏(Dramatic Play)或社会戏剧游戏(Sociodramatic Play),有些专家称其为"象征性游戏"(Symbolic Play)或"表征性游戏"(Representational Play)。更通俗的名称为"假装游戏"(Make-believe/Pretend Play)或"想象游戏"(Imaginative Play)。此外,"角色扮演"(Role-play)、"主题游戏"(Thematic Play)或"幻想游戏"(Fantasy Play)也是它常用的名称。在台湾地区,一般人通称它为"扮家家酒",且将幼儿园的"戏剧扮演区"称为"娃娃家"。虽然名称众说纷纭,它所指的都是同一种类的行为——儿童运用想象,重新把生活或幻想中的人物事件,通过自己的肢体、口语和行动表现出来。

只要常与孩子接触,就会发觉这种戏剧游戏(娃娃家)是儿童日常生活的一

部分,通过这种"假装"的扮演过程,孩子把自己的经验世界重新建构在虚构的游戏世界里。这类游戏的"内容",包含自己生活的经验(如当妈妈、当老师、买东西、开店等)或一些想象世界中的人物(如超人、怪物、仙女、皮卡丘等),发生的"地点"可以在任何地方——从房间到客厅、从家中到学校、从室内到室外,无处不宜。在游戏中,他们能随兴所至、自动自发、自由选择、不受外界的约束,只凭玩者彼此间的默契。其中观众无他,除了自己就是参与的玩伴。此种戏剧扮演是儿童与生俱来的本能,当中的"组成人员"就是每位参与游戏的人;而"创作来源"则是儿童现实生活中的经验或幻想世界的故事;"时间"与"地点"不拘;使用的"材料"也随着地点的转换而改变。本质上,重视儿童自发内控的动机、内在建构的过程以及热烈的参与后所带来的正面情意作用。

二、以"戏剧"形式为主的即兴创作

这类活动多以"戏剧"形式出现,但"本质上"强调即兴创作的过程,"目的"则以参与者的成长与学习为主。其"组成人员"是不同年龄阶层的学生团体,"参与者"同时为表演者、制作者及观众。"发生的地点"多在教室中,"时间"以上课时间为主,使用的"材料"为教室中随手可得的实物或简单的道具。由于实施方法的不同,暂以几位欧美戏剧专家常用的名词为代表:

- 创造性戏剧(Creative Drama)
- 教育戏剧(Drama-in-Education)
- 发展性戏剧(Developmental Drama)
- 过程戏剧(Process Drama)
- 戏剧习式(Drama Convention)

(一)创造性戏剧(Creative Drama)

如前述的定义,创造性戏剧是一种"即兴、非表演性的且以过程为主的戏剧活动。其中,由一位领导者带领参与者运用'假装'的游戏本能,去想象、反省及体验人类的生活经验"(Davis & Behm, 1978)。在自然开放的教室气氛下,通过肢体律动、五官认知、即兴哑剧及对话等戏剧形式,让参与者运用自己的身体与声音去传达或解决故事人物或自己所面临的问题与情境,进而建立自信、发挥创意、综合思考且融入团体,成为一个自由的创造者、问题的解决者、经验的统合者及社会的参与者。

此种戏剧活动乃是幼儿自发性的戏剧扮演游戏（Dramatic Play）的延伸。"组成人员"包含一位引导者及一群团体；"内容"则是即兴的故事或意象；"地点"可以在教室或任何地方进行；而"观众"同时也是参与者。此外，在"本质"上，它也强调参与者"自发性"的即兴创作及重过程不重结果的特色。

（二）教育戏剧（Drama-in-Education）

此名称仍是创造性戏剧的英国版本，英文中又简称为D-I-E。这是一种重过程且以即兴创作为主的戏剧活动。其组成的"人员"与"场地""时间"的应用和创造性戏剧相似；但其教学的目标、戏剧发展的观点、主题的选择及带领的方式却不尽相同。这类戏剧专家（Bolton, 1979; Heathcote & Bolton, 1995; O'Neill & Lambert, 1982; Wagner, 1976）认为戏剧应该不只在发展"故事或戏剧"本身，而是在参与者对相关议题的深度了解。通过戏剧的媒介，参与者和领导者都以"剧中人物"或"一般讨论者"的身份，在戏剧的情境内外出现。通过一连串的讨论与扮演，参与者必须横跨"过去""现在"和"未来"的时空，在戏剧的"当下"做即兴的参与并解决问题。通常历史或社会人物及事件是这类活动之题材来源。由于教育戏剧中的领导者常需利用角色扮演及问题讨论的方式引导活动的进行，因此，领导者通常必须具备充分的戏剧训练的背景才有办法掌握得宜。虽然在焦点、内容或方法上有所不同，戏剧教育的"本质"仍与创造性戏剧相似，强调自发即兴参与的过程，而非事先演练的结果。

（三）发展性戏剧（Developmental Drama）

这类名词来自加拿大，由理查德·柯特尼发展运用。根据柯特尼的定义（Courtney, 1982，引自McCaslin, 1990）：

> 发展性戏剧是研究人类互动的发展模式。戏剧是联系个人内在心理与外在环境的主动的桥梁。因此，发展性戏剧的研究就包含个人与文化及其双方面互动的部分。这些研究也触及其他的相关领域，如个人层面之心理学与哲学的研究及社会层面上的社会学与人类学的研究。发展性戏剧本身的焦点在戏剧的行动（Dramatic Act），而其实务的发展仍需以上述的理论研究为基础。

由上述定义可知，发展性戏剧特别重视戏剧与其他研究领域的结合，不过在一般实务应用上，它的发展未如前两者戏剧活动那么普遍。其组成人员、创作

来源、时间、地点、实物的组织方式与美国的创造性戏剧或英国的教育戏剧类似，而在本质上，它仍强调戏剧创作的过程及对"人"与"社会"相关内容的发展。

（四）过程戏剧（Process Drama）

"过程戏剧"一词源自20世纪80年代末，有些澳洲及北美的戏剧教育工作者，想要以它来区辨一般剧场中常用的即兴创作技巧。它通常是从一个前文本（Pretext）出发，吸引参与者进入某些戏剧情境，接着运用剧场的创作元素进行一系列具有目的性的即兴创作。在过程中带领者就如同一位剧作家，通过层层复杂的组织编排，不断地营造戏剧张力，引领参与者建构不同的戏剧脉络，深入戏剧的焦点，对主题产生更深刻的个人意义与理解。

西西妮·欧尼尔（Cecily O'Neil）在1995年所出版的 Drama Worlds: A Framework for Process Drama 中提到，过程戏剧的发展来自英国戏剧教育家盖文·伯顿（Gavin Bolton）和桃乐丝·希斯考特（Dorothy Heathcote），它与教育戏剧（D-I-E）类似，属于一种较复杂且深入的戏剧教育发展模式。参与者于其中即兴扮演一系列的角色，以不同的观点探索事件本身，提高参与者的意识，并对相关主题产生新的体会与理解，只是"过程戏剧"企图回归戏剧/剧场的本质，鼓励更多剧场与戏剧手法的编排与运用。

（五）戏剧习式（Drama Convention）

强纳森·尼兰德斯（Jonothan Needlands）和东尼·古德（Tony Goode）在《建构戏剧：戏剧教学策略70式》(Structuring Drama Work: A Handbook of Available Forms in Theatre and Drama, 2000) 中提出了戏剧习式（Drama Convention）这个名词。他们认为在戏剧教育中所使用的策略与传统剧场中所惯用的手法相似，都是想要以"剧场艺术的象征手法"创造戏剧中不同想象的时间、空间和存在特质，来响应人类的基本需要及诠释人类的行为。其依据各种戏剧习式不同的特性，经过刻意的组织编排，将戏剧习式分为"建立情境活动""叙事性活动""诗化活动"及"反思活动"四大类，并在书中以实例说明个别习式的使用方式。

三、以"剧场"形式为主的表演活动

这类戏剧呈现的方式多以"剧场"为主要媒介，藉以达到娱乐、教育宣传或

艺术欣赏的目的。这类戏剧形式的"组成人员"多为专业工作人员,由导演统筹计划分工;"观众"则来自其他单位。"题材"主要来自剧作家或集体表演者的生活体验,但随着不同的剧场呈现的方式,有些保留观众参与合作之机会,有些剧情甚至会随观众即兴参与创作的情况而改变。"空间"多由舞台、场景、音乐、灯光等特殊效果虚拟而成;演出"时间"通常以60—90分钟为限。"实物及创作素材"以道具加上服装及化妆的配合,以烘托剧场的效果。"本质"上较着重戏剧呈现的结果。根据传统的分类(Goldberg,1974),以表演为主的剧场部分包含"娱乐性戏剧表演""儿童剧场"及"偶人剧场"(Puppet Theatre)。较近的儿童戏剧专书(Davis & Evans,1987),也将一些近年来发展出的另类剧场模式,如"参与剧场"(Participation Theatre)"教习剧场"(Theatre-in-Education)等纳入讨论的范围。此外,在1978年,戴维斯和班姆也综合1976—1977年间美国戏剧教育协会专家们的讨论成果,为"儿童戏剧""儿童剧场""为年轻观众制作的剧场""由儿童演出的剧场""参与剧场"等名词做界定的工作(Davis & Behm,1978)。综合上述诸位专家的意见,可归类整理如下:

- 儿童剧场(Children's Theatre)
- 为年轻观众制作的剧场(Theatre for Young Audience)
- 参与剧场(Participation Theatre)
- 教习剧场(Theatre-in-Education)

(一)儿童剧场(Children's Theatre)

广义而言,任何与儿童有关且以剧场形式呈现的戏剧活动,都可以被称为儿童剧场。这是最早且最普遍使用的名词,但因其运用的范围太过广泛,以致儿童的年龄层不清,演员及制作群的来源也不明。因此,近年来一般专业剧场及美国戏剧教育协会成员较少使用"儿童剧场"一词,而以"为年轻观众制作的剧场"来替代。

(二)为年轻观众制作的剧场(Theatre for Young Audience)

根据戴维斯和班姆(Davis & Behm)在1978年的报告中所指出的,"为年轻观众制作的剧场"是替代传统"儿童剧场"的新名词。它特别强调的是由专业演员表演给年轻观众欣赏的剧场。若从观众群的年纪区别,它又包含了两种类型的剧场:为儿童制作的剧场(Theatre for Children)及为青少年制作的剧场(Theatre for Youth)。前者是指专为幼儿园或小学儿童设计的剧场表演,年龄层

在5岁至12岁间；后者则是指"为中学生设计的剧场表演"，年龄层为13岁到15岁。两者的组合就是"为年轻观众制作的剧场"（Theatre for Young Audience）。这类戏剧活动通常以专业的成人演员为主，以舞台剧场的形式呈现给儿童观众，藉此带给儿童快乐，帮助其成长，并培养其对戏剧及一般艺术的爱好。在剧场形式下的戏剧活动，参与者各自都具有特殊的任务，从负责幕前工作的导演、演员、编剧到幕后执行服装、化妆、灯光、音乐、场景、道具等的工作人员，每一位参与者各具专业的能力，各司其职，共同为呈现一出戏而努力。由此可见，剧场中主要的"组成人员"就是这些具备专业能力的人，"内容"通常以固定的剧本为主，活动"地点"常在舞台上，"观众"则是在台下，其"本质"较着重戏剧呈现的结果。

近年来，由于剧场形式与理念的突破，儿童剧场的制作方式也受到影响。在"题材的创作"方面，它渐渐由单一剧作家剧本的模式转为由集体表演者即兴创作的模式。在"舞台"方面，也由传统台上台下分野清楚的相关位置，到现今利用各类空间而成的多元性组合。另外，"观众"的参与程度，也渐由被动式的静坐欣赏，到有限地参与部分剧情，甚或完全投入，成为剧情主题发展的角色之一。接着，以下2项名词就是由此发展出的新型剧场创作。

（三）参与剧场（Participation Theatre）

发源自英国，由彼得·史雷（Slade, 1954）首创，至布莱恩·魏（Way, 1981）发扬光大。它属于新兴剧场的一种特殊形式。其剧本先经过特别的编写组织，让观众能在欣赏戏剧的过程中，参与部分剧情。一般观众参与的程度，可由最简单的口语响应至较复杂的角色扮演等方式。在每次参与的片段中，演员扮演创造性戏剧的领导者的角色，引导观众去反应或经历剧情的变化。座位的安排也依观众参与的程度而规划。一般而言，这类的剧场形式在内容上弹性很大，且多半呈现给5岁至8岁的儿童欣赏；而且年纪愈小的观众，愈能投入戏剧的互动情境。

（四）教习剧场（Theatre-in-Education）

同样发源于20世纪60年代的英国，它是"教育戏剧"（D-I-E）的"剧场"版本。与其说它是一种儿童剧场，倒不如说它是一种儿童戏剧活动的方式。只是其"媒介物"除了戏剧本身之外（Jackson, 1960），还包含剧场各种特殊的效果，如灯光、音效、布景与道具。根据杰克森在《通过剧场而学习》（*Learning through Theatre*）一书中的分析，教育剧场是因应20世纪教育与剧场形式之变革而产生的（蔡奇璋等编著，2001）。受到希斯考特及伯顿（Heathcote & Bolton, 1995）等

教育专家的影响，"教习剧场"的目的是希望帮助儿童厘清人我关系，发展健全人格并增进个人理解力。通过"剧场"的刺激与演教员的引导，参与者必须思考与剧情相关的教育议题。通过参与解决问题的过程，参与者试着去了解不同角色的两难情境。就如教育剧场的创始人菲蓝（Vallins，1960）所言："一个故事或剧情如何被呈现于观众的眼前，已是教习剧场的次要任务，其主要的任务仍是以教育的目标为中心。我们希望以剧场的特殊技能来达成特定的教育目标，我们并不是为了培养明日的剧场观众而制作呈现。"事实上，"教习剧场"是介于"戏剧教育"与"剧场"形式中的一种活动方式，"人员"的组成虽然和剧场雷同，包含专业的演员、工作人员与观众，但其功能却与戏剧教育中的"成员"相仿，演员常以教师或领导者的角色出现，观众也常以剧中人物的身份参与戏剧的呈现。"取材的内容"虽经过精心的筹划与安排，但其运用的目的是为引发更多的参与以影响剧情的发展，非固定的结局。它运用了场景、时间、音乐、道具等"剧场的效果"，希望藉此扩大戏剧的张力与冲突。比起一般在教室中进行的戏剧教育活动，它的震撼力更凸显强烈，因此，也更能引发参与者思想、感情及行动的全副投入。

除了上述几项主要的剧场形式外，另外仍有数种常听到的与剧场有关的术语：

- 娱乐性戏剧表演（Recreational Dramatics）
- 由儿童演出的剧场（Theatre by Children and Youth）
- 故事剧场（Story Theatre）
- 读者剧场（Readers' Theatre）

（五）娱乐性戏剧表演（Recreational Dramatics）

根据Goldberg的定义（1974），这是一种学校或幼儿园为呈现教学成果或团体竞赛，以"儿童"为主要演员，由成人编剧或导演制作的戏剧表演活动。由于正式的剧场演出，多强调剧中人物与剧情张力的发展，着重艺术整体的合作与结果的呈现，因此，无论对儿童演员或成人制作群而言都是相当大的挑战与负荷。尤其对年纪较小的儿童而言，要求他们照成人设计好的台词与台步粉墨登场，从教育与发展的观点来看，意义不大。但教师若能适切地由平时教室自发性的戏剧活动中找寻儿童自我创作的题材，经过数次的发展活动，在儿童主动的要求下，演给其他班级或全校师生欣赏，且以分享儿童内在的想象世界为主，这较符合儿童发展的原则。

（六）由儿童演出的剧场（Theatre by Children and Youth）

此乃美国戏剧协会之定义，强调由儿童演出给其他儿童或成人观赏之剧场，且藉此用来区别其与"为"儿童演出之剧场（Theatre for Children and Youth）。因此，无论是何种剧场，只要其多数演员为儿童，就属此类。例如，前述之娱乐性戏剧表演就是"由"儿童演出之剧场。若主要演员为成人且观众对象为儿童，就是"为"儿童演出之剧场。

（七）故事剧场（Story Theatre）

根据马凯瑟琳（McCaslin，1990）的描述，这是一种利用口述式的文学而呈现的剧场形式。通常演员通过直接讲述故事与戏剧表演的双向方式来呈现故事的内容。有时依剧情的需要，演员也会变成动物、道具或场景的一部分来呈现剧情。早期剧团多利用现成的剧本，近年来，很多的剧团开始以即兴的方式来创作剧情。不过，无论剧情的来源为何，以"口述"来呈现剧情的表达方式，是其最大的特色。

（八）读者剧场（Readers Theatre）

与故事剧场相似的一点是读者剧场也重视运用不同的口语诠释来呈现戏剧内容，只是通常演员的手中都握有已写好的剧本。虽然演员在口述时会有部分戏剧化的表现但很少有所谓戏剧的互动表演。演出的场景可由最简单的一张椅子至复杂的戏幕背景，全由导演所想要达到的效果而定。

依照上述三类戏剧形式的意义、相关活动名称、组成人员、创作来源、地点时间、实物及本质等分项叙述，将以表1-2-1呈现其特色，以方便作综合的比较。

表1-2-1　三类戏剧形式之特色一览表

戏剧分类	自发性戏剧游戏	以"戏剧"形式为主的即兴创作	以"剧场"形式为主的表演活动		
相关名称	● 象征性游戏 ● 想象游戏 ● 假装游戏 ● 社会戏剧游戏	● 创造性戏剧 ● 教育戏剧 ● 发展性戏剧 ● 过程戏剧 ● 戏剧习式	● 教习剧场	● 参与剧场	● 儿童剧场 ● （由）为儿童演出的剧场 ● 故事剧场 ● 读者剧场

(续表)

演出制作人员	幼儿和玩伴随兴组织,同时为演出者及制作者	团体同伴及受过戏剧训练的带领者或教师,同时为演出者及制作者	演教员和专业制作人员组织剧情并引导观众参与	导演、专业人员分工制作;演员负责演出	导演统筹计划、专业人员分工制作;演员负责演出
观众角色	没有特定的观众,在演出、制作及观众角色间轮替互换	没有特定的观众,在演出、制作及观众角色间轮替互换	观众随时成为演出者及批评者	有时观众会参与部分演出活动	观众被动欣赏
创作方式	即兴创作	即兴创作	事先安排主题结构,其他由观众与演教员即兴创作	事先安排的剧情,但保留观众参与合作的机会	已写好的剧本
创作来源	题材来自生活或幻想世界	题材来自故事、生活议题或想象	题材多为生活及教育议题	题材以幻想及娱乐为主	题材来自剧作家或集体表演者的生活体验
地点	任何地方	以教室空间为主	剧场空间配合教室空间;剧场空间由舞台与场景虚拟而成	剧场空间由舞台与场景虚拟而成	剧场空间由舞台与场景及音乐灯光等特殊效果虚拟而成
时间	任何时间,短至3分钟长至半小时	以上课时间为主,通常以30—50分钟为限	演出时间配合上课时间,通常以60—90分钟为限	演出时间通常以60—90分钟为限	演出时间通常以60—90分钟为限
实物	日常生活中随手可得的用具或简单象征性材料	教室中桌椅及随手可得的用具或简单象征性材料	道具加上音效、灯光和服装化妆的配合	道具加上音效、灯光和服装化妆的配合	道具加上音效、灯光和服装化妆的配合
本质	重过程、内在现实、即兴反应、自由选择、主动热烈参与	重过程、内在现实、即兴反应、自由选择、主动热烈参与	重过程、内在现实、即兴反应、自由选择、主动热烈参与	重视互动的效果;有限的选择和参与	重视呈现的结果;以接受性的欣赏为主

第三节 儿童戏剧活动的异同

一、各类戏剧活动的共同点

综合上述名词及其特色之比较,任何与"儿童戏剧"相关的名词,都含有下列共同的特色(林玫君,1997a;McCaslin,2000;Siks,1983):

儿童——都是以儿童为基本的服务对象,且以提供儿童正常的发展与成长为主要目的。

戏剧——都具有戏剧的基本元素,通过表征(representation)与转换(transformation),现实生活中的"人""事""地""时""物"转变成戏剧中的"角色""剧情""场景""道具"与"特殊效果"等元素。从"自发性戏剧游戏"的架构来说,儿童会与玩伴随兴组成,即兴创作,无论在家中、庭院一角或任何地点,他们都能利用环境中随手可得之用具,把日常生活中的人事或卡通片中的幻想人物重新组合转换,成为他们戏剧游戏中的"角色"与"剧情"。同样的,在以"戏剧"形式为主的教室即兴创作中,经由领导者的组织安排,参与者的想象力不断地催化延伸,当下的同学与老师,教室中的空间、时间与材料都能在瞬间"转化"成某个故事情节中的"角色""场景"与"道具"。以"剧场"形式为主的表演活动,更能把这些戏剧的元素发挥得淋漓尽致。通过专业艺术家们的合作设计,现实中的"人""事""地""时""物"慢慢地在舞台上扩大,在"化妆""服装""场景"及"道具"的烘托下,参与者走入一个比真实世界更"真实"的戏剧世界。

二、组织严密性的区别

除了共通的戏剧元素外,不同的戏剧活动依其组织的严密性及参与者的需

要,有下列层次上的不同。

(一)自发性戏剧游戏

内容多半来自生活中的模仿与偶发的灵感,零落单一地出现,不受限于任何时间与空间,属即兴自发的游戏范围。有时儿童也能将片段串联,进一步呼朋引伴共同分担不同的角色及任务。然而,此类活动容易受外界的干扰或儿童争执的影响而被打断,其发展的剧情也就无疾而终了。

(二)创造性戏剧、教育戏剧或发展戏剧

由于有领导者的带领,显得比较有组织,且创作的大纲多由领导者事先规划。其地点多半以教室空间为主,时间也以30—35分钟的上课时段为限。通常教室中的灯光、桌椅及材料都是现成的道具。虽引导的方法上注重参与的过程,但最后仍希望藉由此过程达到个人发展、了解戏剧艺术或帮助个人表达等教育目的。

(三)教习剧场

与儿童戏剧教育的本质及教育目的相似,但在组织上较严密,且剧情大纲事先都已计划完成。最大的不同是"媒介",教习剧场的创作媒介为"剧场"及"剧场专业人员",因此"它"能制造出更强烈具体的戏剧效应,使参与者更容易投入想象的戏剧世界并做深入的反省与互动(林玫君,2001)。

(四)参与剧场

与教习剧场类似,都以"剧场"作为主要沟通媒介,只是"参与剧场"主要目的是重视演员与观众的互动效果,而非教育议题的探究。虽然同样是观众参与戏剧的过程,但在程度上仍有差别。在"教习剧场"中,观众必须参与决定、讨论、反省与合作等,具有决定剧情发展的重要任务。在"参与剧场"中,观众乃属于被动式的参与,一切蓝图与剧情多半已被决定。

(五)其他以"剧场"形式为主的演出活动

同样以"剧场"为呈现媒介,这类剧场的本质多以呈现的结果为主,而观众的角色就以被动式的欣赏、受教或娱乐为主。无论是专业还是非专业的剧场,由于重视"结果"的呈现,对演技、台词、台步、灯光、音效、服装、化妆等专业艺术效

果的要求较高,通常并不鼓励年纪太小的儿童参与演出。除非是客串的性质,或较大年纪的儿童,对戏剧制作表演有着深厚的兴趣与经验者,可考虑让其适度地参与。

三、本质上的区别

除了组织严密性及观众参与程度的区别外,上述各类戏剧活动在本质上也会在个别教育目标与呈现方式上显得有些差异。惠顿(Whitton,1976)曾试图把各类戏剧,依其活动进行与组织的严密性,用一条持续的线(A Continuum)来形容这些程度上的差异。她认为在这条持续的线上,儿童戏剧教育与儿童剧场为这条线的两极,左端为非正式的"创造性戏剧",右端为正式的"儿童剧场",而中间则插入"参与剧场",藉此来表明此三类戏剧活动进行与组织方式的不同。

戴维斯和班姆(1978)在修订创造性戏剧的定义时,又特别引用贝克(Baker, 1975)的观点,将"儿童的戏剧游戏"融入,并称之为"戏剧最自然的形态"(Drama in Its Natural State)。从本质上分析,"创造性戏剧"与"自发性的游戏"相似,都是以"幼儿"的发展及需要为出发点,且具备下列共同的游戏特质(Rubin, Fein, & Vandenberg, 1983):

- 两者都是强调即兴自发、自我产生的,包括身体、认知和社会的自发性。
- 两者都有一些自由选择的机会,而不是被强迫指定的。
- 两者都需要热烈的参与,带有正面的喜乐感情,不是严肃的。
- 两者都着重于方式和过程,而非目的和结果,在探索的过程中,其剧情也随着情境、幼儿需要及材料而随时改变。
- 两者都不受外在规则的限制,但游戏本身常有其非正式或正式的内在规则,由儿童自行协调订定。
- 两者都是不求实际的,在一个戏剧架构中,内在的现实超越了外在的现实,儿童常运用假装(as if)的方式扮演,而超越时地的限制。

笔者非常赞成贝克的看法(见图1-3-1),他认为"自发性戏剧游戏"应放在惠顿在线之最左方,成为这条持续的在线的基本项目,接着向右,是以"戏剧"为主的即兴创作,包含"创造性戏剧""教育戏剧"及"发展戏剧"等,而最右边则是以"剧场"为主的表演活动,"教习剧场""参与剧场"与"儿童剧场"即属之。此外,笔者建议可将儿童游戏之"本质与学习"指标纳入,放在这条线的两旁,

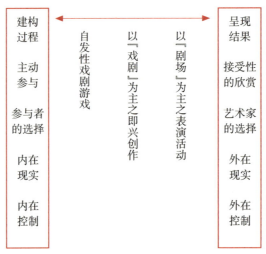

图1-3-1 惠顿在线

包含"过程或结果""主动或被动""选择方式"及"学习者的自我现实与控制程度"等项目。任何戏剧活动若愈接近左端就愈重视参与者的"建构过程""即兴反应""自由选择""内在现实"与"内在控制";愈靠近线的右端,就愈重视其"呈现结果""接受性的欣赏""艺术家的选择"及"外在现实""外在控制"等项目。无论这些戏剧活动在线的哪一端,对不同的儿童而言,各种戏剧活动都有其独立存在的意义。诚如惠顿(Whitton,1976)所言:"我们不需做评断,去认定哪一类的戏剧活动对儿童比较有价值。其实,无论任何戏剧的形式,只要其制作恰当,都能促进儿童的成长、欢笑、学习与改变。"总之,在儿童生活与成长的过程中,不同的"戏剧"形式,都扮演着重要且令人深刻难忘的角色。

第二章

儿童戏剧教育的功能与内涵

20世纪60年代之后,在许多戏剧专家开始发展个别教学法的同时,相关的书籍也大量出版,分别叙述各家教学法之特色及其对儿童发展的贡献。虽然戏剧教学活动已逐渐受到瞩目,但许多教育决策单位、学者、教师或家长对于戏剧仍保持既有的刻板印象,以致对儿童戏剧教育的价值与功能,仍然存着相当保留的态度。因此,有些学者开始进行实证性的研究,希望藉此来证实戏剧教学的效应。本章第一节将综合相关文献,为儿童戏剧教育在社会、智能、体能、美育及语言等个别教育上的功能,提供具体的佐证。

由于儿童戏剧教育本来就是以戏剧/剧场为媒介的教育方式,因此要了解儿童戏剧教育,首先就要先从戏剧与剧场元素着手。在第二节中,笔者将介绍戏剧艺术的内涵并分析戏剧与剧场艺术的基本架构。最后,第三节针对儿童戏剧教育中的参与人员,说明相关带领者的准备条件及教学对象的注意事项。

第一节 儿童戏剧教育的功能

儿童戏剧教育提供了每个人全方位学习与成长的机会。在即兴替代的戏剧情境中,带领者利用不同的戏剧技巧来引导儿童运用自己的身体、动作、声音和语言,去分享心中的想法与感觉并理解另一个人物的观点与处境。在自然与自发的参与过程中,儿童试着加入团体,学习信赖自己与同伴,并共同解决所面临的困境。藉此,他体验了自我价值、感觉情绪、人际关系等不同层面的情感。同时,他们也进行独立思考、创意问题解决、价值判断等试练。此外,也练习感官、肢体与口语之表达及美感的体验。本节将探讨戏剧教育在儿童社会发展、认知发展、肢体动作与美感知觉发展和语言发展等方面的相关研究与贡献。

一、儿童社会发展

戏剧教育对儿童社会发展的贡献包含自我概念、情绪处理、社会观点取代、社会技巧等方面。

(一)自我概念

教育最大的目标就是帮助个人发现及发展自己特殊的潜能。著名的戏剧教育学者喜克丝女士(Siks, 1983)曾提及:"创造性戏剧重在参与者即兴自发的创意,它能不断地引领每个人去发掘自己内部深藏的宝藏,且促使自己不断地成长,以实现自我。"在戏剧教育中,自发性的表达与分享是相当重要的一部分。当孩子发现自己的声音与身体能创造出多元的变化,自己的想法与感觉能完整地被接受与认同,他们对自己的信赖感油然而生。当孩子有机会扮演一些吸引自己的角色如国王、公主、英雄或精灵等人物时,一股自信的豪气呼之即出。所

谓的主角已不再是少数具有特殊天分儿童的特权。在戏剧的世界中，人人可以为王称后，个个都能以自己的方式扮演心中向往的角色。

一些实证研究也指出戏剧教育对儿童自我概念具有相当的影响。艾尔文和杭斯门（Irwin，1963；Huntsman，1982）分别发现戏剧教育能提升儿童的自信心。伍迪（Woody，1974）也发现戏剧活动对儿童的自我价值感有显著的影响。布吉（Buege，1993）则以融合教育中的儿童做研究，经过一年的戏剧课程，研究结果发现戏剧对特殊儿童自我概念的提升也有关键性的影响。卡纳与艾许（Conard & Asher，2000）在其研究中也指出戏剧教育对儿童自我概念有显著的影响。

（二）情绪处理

在日常生活中，每个人都会不时地感受自己的各类情绪，而一个成熟的个体必须有处理这些感觉的能力，包括"认识感觉""接受并了解其与社会行为之因果关系""适切合宜地表达感觉"及"对别人感觉的敏感性（同理心）"。皮亚杰（Piaget，1962）就曾观察到，儿童通过下列戏剧情境的转化来控制及舒缓自己的情绪：

（1）简化或省略剧中人物与情境，以舒缓情绪上的焦虑。例如：省略巫婆的角色，以舒缓害怕的情绪。

（2）增加或编入额外的人物或情境，以弥补日常生活中被压抑的情绪与行动。例如：编入爸妈不在家的情境，小孩可以看很久的卡通，以弥补平时被大人过度控制的行动。

（3）重复扮演相同的戏剧情节，以克服现实生活中不愉快的遭遇。例如：重复扮演妈妈上班的情节，以克服妈妈不在身边的分离焦虑。

（4）假装让真实或想象的人物因负面行为而受罚，以免除自己承受负面后果的压力。例如：假装让洋娃娃在早餐时，吃一大堆的冰淇淋，然后故意骂娃娃不乖，以免除自己被骂的压力。

戏剧教育，一如儿童的戏剧游戏，为他们提供一个安全自在的环境。在其中，领导者鼓励并接受参与者分享与表达各类情绪与感受。通过情绪认知（Emotional Awareness）、情绪回溯（Emotional Recall）、情感哑剧（Pantomime for Emotions）及角色扮演（Role-playing）等活动，教师引导儿童去回想、体验及反省自己与他人的情感世界。在实际的戏剧行动中，儿童将自己的情绪投射于新的情境与人物上，藉此重新认识自己的情绪、接受并了解情绪与社会行为的关系，

并学习如何适切合宜地表达情绪。布兰特（Blantner, 1995）就曾在其研究中指出戏剧活动是情绪及心理卫生的教育媒介。

（三）社会观点取代

能从他人的角度来看事情的能力，称为社会观点取代（Perspective Taking）。它被视为社会技巧发展的先决条件（Hensel, 1973）。由于戏剧教育提供许多角色扮演和团体互动的机会，儿童必须时常站在不同的角度看事情。例如：在角色扮演前的讨论中，通过"主角是谁？他的问题是什么？""如果是你，会怎么行动？为什么这么做？"以及"如何与其他角色维持剧中的关系？如何解决主角面临的问题？"等问题，让孩子必须在不同的情境中把自己想象成他人，依据对不同人物所具备的知识与经验来做判断。从扮演不同角色的当下，孩子重新体验别人的生活，面对别人的问题，并试验失败或成功的方法。当儿童实际与同伴或角色互动后，他们对别人行为的观察、解释与体验能帮助其进一步了解他人的感觉、情绪、态度、意图及想法等重要信息。莱特（Wright, 1974）和鲁兹（Lunz, 1974）曾对小学生做过研究，结果发现戏剧教育对角色取代能力有实质的增进效果。卡达和莱特（Kardah & Wright, 1987）的后设分析研究发现，在一些实证研究中，戏剧教育对"角色取代"能力的成效最好。

（四）社会技巧

除了社会观点取代能力外，戏剧教育也帮助提升其他社会技巧。在戏剧活动之始，孩子需要加入团体，一起计划、脑力激荡、组织人事并分工合作，渐渐的，个人与同伴的联系和归属感就因此而建立。在同一个戏剧事件中，孩子会因个别同伴的经验与观点的不同而产生冲突。为了维持活动的进行，孩子必须站在不同的角度来面对问题，并应用分享、轮流、接纳、沟通等社会技巧，来面对冲突并找寻解决之道。

一些研究利用戏剧教育来训练儿童的社会技巧。布吉（Buege, 1993）花了一年时间训练融合教育中的儿童，结果发现戏剧教育对有情绪障碍儿童的自我概念及社会技巧有重要的影响。同时，正常儿童对其情绪障碍的同伴的态度也会相对地改变。克鲁兹（De la Cruz & et al., 1998）等人则是针对学习障碍的儿童做研究，经过12次的戏剧课程，发现这些儿童的社会和语言表达能力有显著提高。汉守（Hensel, 1973）尝试在资优幼儿的身上运用角色扮演与戏剧的技巧，他认为这些技巧能提高儿童的社会敏感度、解决问题能力及协调冲突的能力。

二、儿童认知发展

认知发展的部分包含认知思考、创造力及价值判断力。

（一）认知思考

"认知"指的是个体学习、记忆和抽象思考的能力。戏剧活动为儿童的认知发展提供了一个最佳的演练场所。在戏剧教育中，儿童以自己所理解的方式，把现实生活中的人、时、地、事、物，利用象征性的动作、道具或语言，重新创造出来以获得对周遭世界进一步认识的机会。在教室中的戏剧活动中，儿童必须运用自己的想象与表征的能力，在不同的故事与情境中思考，并将之具体呈现出来。通过实际参与，儿童对一些抽象的概念及生活的情境有了更深刻的认识。皮亚杰认为（1962）"知识的来源是个体主动建构的过程"，戏剧教育正好提供了儿童独立建构思考的机会。在"主角是哪些人？""他们长什么样子？""哪些剧情是最重要的？""如何表现故事中的时间与地点？""如何解决剧中人物的问题？""除此之外，有没有其他的方法？""下次若再做同样的故事，哪些部分可以改进？"及"若换成你，会不会那么做？"等开放式的问题中儿童主动地回忆、反省且统整自己对周遭人、时、地、事、物的观点，进而建立新的认知世界。美国儿童剧场协会也曾发表声明（1983），强调"戏剧提供了参与者一个即兴合作解决问题的情境。在令人心安的教室气氛及具有组织互动的团体活动中，它挑战了参与者认知思考的能力"。

虽然理论上或一般的论述认为戏剧活动能帮助儿童的认知发展，但是几个实证研究的结果却有不一致的发现。萨尔兹、迪克森和强森（Saltz, Dixon & Johnson，1977）等人就曾针对主题式幻想游戏（相当于教师引导的戏剧活动）对社会经济地位低的儿童做过实验，结果发现其对故事诠释、序列记忆等认知能力并无明显效果。库德森（Knudson，1970）及卡侬（Conner，1974）针对小学二、三年级儿童做实验，发现戏剧活动分别对儿童的问题解决能力及加州成就测验中的认知能力有显著的影响。梅尔（Myers，1993）等人曾针对一些能提升儿童解决问题之能力的戏剧引导技巧做过研究，他们发现教师必须创造一个待解决的戏剧情境且以角色扮演的方式去介绍、解释、询问及质疑情境中的状况。教师也必须挑战儿童，要他们以剧中人物的身份去思索、发明、创造及解决自身面临的问题。当教师提供机会让儿童成为某些问题的专家时，他们较能把问题视为自

己的问题,并能利用高阶的思考方式来找寻多元的解决之道。

(二)创造力

根据皮亚杰的理论,儿童的象征性戏剧游戏也反映其表征思考的运作能力。而其表征思考能力的成长取决于其是否能够创造心智意象(Mental Images),也就是把不存在的事物想象或创造出来的能力。想象与创造是戏剧活动的基本,要儿童想象的首要条件就是必须跳开此时此地的限制,进入时光隧道,把自己投射到另一个时间、空间与人物的生活中。当儿童发挥想象能力时,即使面对不存在的事物,他们也能运用心中的意象及动作,假装真的看到、听到、吃到、闻到、摸到及感受到周遭的世界。

然而,戏剧教育的主要目标就是在于发展儿童的想象力与创造力。它与一般幼儿园或教室中所提供一些具创造性质的材料(如积木、美劳材料、益智玩具等)及活动,有相当大的差异。一般的材料或活动属"平面式"的素材,其创意的发挥限于材料及造型的变化。而在戏剧活动中,其题材取自人类生活的内容,这是实际且具体的生活材料。通过引导,儿童学习用其"心眼"(Mind's Eye)去回唤及观照过去的生活经验,计划并用行动呈现出想象中的时空、人物事件及道具。同时,他们也在实际的情境中,利用个别变通的想法解决问题。这类属社会性及生活性的创造力,唯有在戏剧教育的活动中,才能逐渐培养发展。

虽然许多学者宣称戏剧教育对创造力有影响,在实际的研究中,相关的资料却很有限。葆拉斯基(Pulaski,1973)和佛瑞堡(Freyberg,1973)尝试以研究来证实儿童的想象游戏对其"意象"的操控、分辨与透视力有正面的影响。结果发现儿童经过一系列想象游戏训练后,其对自我心志意象(Mental Image)的控制力有显著的进展(Pinciotti,1982)。葛瑞(Gray,1986)和卡欧斯(Karioth,1970)都发现戏剧教育对儿童创造力有正面影响。另外,克伦(Chrein,1983)比较两种不同戏剧带领方式对儿童心智意象的影响,发现拉格斯(Rutgers)的想象引导方法比传统戏剧游戏、暖身运动及故事呈现等方式有效。

上述研究对戏剧教育在创造力及意象控制部分都呈现正面的效果,但因个别研究的人数、对象、实验方式与时间都相当小或少且差异性大,无法做全面的比较。不过,就笔者搜集到的研究资料的分析,发现多数的研究结果仍支持戏剧对创造思考的影响力。

(三)价值判断力

今日的多元社会,瞬息万变,错综复杂。拜计算机及科技之赐,我们得以享受网络交通之便。个人与世界的接触面越来越广,而必须面对的情境与人事也越多越杂。著名的戏剧教育学者马凯瑟琳(MaCaslin,2000),就曾疾呼:"在面临今日的种族、社会、宗教等纷乱的多元世界,如何协助儿童与他人和平共处是当前最急切的需要。"而海宁(Heinig,1988)也在其书中提及,戏剧恰能够提供这方面的需要,因为戏剧提供孩子接触各种人类的情境,例如:体验"持有偏见"的感觉,经历另一个国家或文化成员的生活,扮演特殊政治或宗教背景的角色。通过戏剧活动,孩子能超越时空、年纪、国界与文化的限制,去发现人类共通的联结并提早了解自己即将面临的社会处境。吉美斯特(Gimmesta & DeChiara,1982)等人就曾针对儿童戏剧游戏做研究,发现戏剧能帮助个人减少偏见。

除了体认与接受各种不同的生活方式与社会处境,孩子必须及早学习如何在复杂的选择中做决定,在多元的价值中做判断。在许多的戏剧情境中,儿童有机会用自己的想法与判断去做决定与行动。在行动后,儿童能马上检核自己行动的后果,并连接因果的关系。因为是"假设"的情境,在选择上他们有更多的弹性;在心理上,也有更大的安全感。在多次的戏剧体验中,儿童经历了许多冲突与抉择。通过反复行动,儿童学习在不同的境遇中做决定。同时,在不断的冲突与转折中,他们也学习体会生活与生命的无常,并练习其中的应变之道。在现实生活中,若碰到类似的遭遇时,就较能接受、了解且安抚自己心中的不安,并能冷静思考解决之道。布兰特(Blantner,1995)曾提出,面对现代纷乱的社会现象,"角色扮演"能为儿童提供一个正面的工具,用来协助他们建构自我的认同感及面对问题的能力。若是缺乏这项能力,在面对不同文化及多元价值观的冲击时,他们将会茫然失措,不知如何自处,这会是一件非常危险的事(Lifton,1993)。

三、肢体动作与美感知觉

本部分包含肢体与动作的感知表达及美感知觉能力。

(一)肢体动作的感知与表达

儿童必须学习如何使用及控制自己的身体,以便能灵活自如地表达心中的

想法与感觉。戏剧教育的基本活动就是肢体与声音的表达与创作。从模拟各类动植物及人物的声音动作，到参与感官知觉哑剧游戏及故事戏剧，儿童实际体验自己身体如何组合动作、如何在空间中移动及如何与他人维持身体动作的关系。通过反复的练习创作，孩子逐渐明了动作的元素及关联，包括"身体部分""用力强度""空间与形状"及"动作关系"四项。

戏剧活动中的一项基本要素就是培养五官感受的能力，儿童对外界环境学习的最佳媒介也是通过五官感受的方式。尤其对年纪较小的参与者，领导者可通过真实的道具，包含具嗅觉（擦上防晒油）、味觉（品尝食物）、听觉（非洲原始乐器）、触觉（睡在毛毯上）及视觉（配饰或衣物）这五官感觉，配合想象，很容易就能引导儿童进入戏剧的主题中。通过不断地转化与练习，儿童的观察力与五官感受力能提升，他们逐渐也能直接利用想象及肢体动作来表达实际并不存在的五官体验。

在研究中，也有学者探索戏剧与肢体动作的相关性，结果发现他们对儿童大小肌肉动作，手眼协调及感官知觉等有正面增强的效果。另外，个人与团体的空间概念也从实际的运作中获得。

（二）戏剧艺术的美感知觉

经由教室的即兴创作，儿童有机会了解构成戏剧的基本要素（例如角色、剧情、道具与场景等）。通过想象，教室中的桌椅变成石洞，天花板变成天空，门窗变成树木藤蔓，自己变成了怪兽，而小小的教室在一眨眼间变成了野兽岛，许多现实世界的人、地、事、物竟能通过戏剧的效果，神奇地变为剧中的角色、场景、道具及剧情。如此深刻的体验，实为儿童开启早期欣赏戏剧艺术之门。同时，它也能培养儿童对生活美的赏析力，比起一般及单向式传达的电视节目，这种从实际活动中得到的经验，是丰富而隽永的。

四、儿童语言发展

戏剧教育对儿童语言发展可分为口说和书面读写发展两个方面。

（一）口语发展

除了社会的互动外，戏剧教育非常重视口语的表达。通过非正式的讨论、即兴的口语练习以及分享活动，儿童不断地在实际的情境中使用语言，这种整体

的"语言环境"正是训练儿童语文能力的最佳方法。根据史杜威（Stewig, 1992）的分析，戏剧教育有下列四种特殊的贡献：词汇的增进，声调及语气的控制与变化，脸部表情与手势动作，即兴的口语创作。

在词汇的部分，戏剧的活动能加深儿童对文字的敏感度及印象。随着戏剧活动的开展，所有的文字都配合着语言的情境与人物的感情而表达出来。原本生硬的词汇跃然于一来一往的口语互动中，儿童能充分体会语言文字的魅力。除了词汇的运用外，戏剧教育提供语言学习中最容易被忽略的部分——声调、语气、表情与手势。在扮演各种人物的同时，孩子必须试验不同声音的大小、强弱、快慢的变化。同时，他也必须融入各种表情手势以配合扮演角色的需要。为了让别人更清楚地了解自己的意思，儿童会比手画脚地运用身体姿势和脸部表情沟通。渐渐地，他就能灵活地运用这些非语言的工具传达信息。由于戏剧教育着重参与者即兴的口语表达，儿童在具体的情境中组织、思考并重组创造语言，这对其口语创作的企图有很大的鼓励作用。

在许多目前的实证研究中，发现戏剧对儿童语言表现的贡献最显著。维兹（Vitz, 1983）分析了32份与语言表现有关的研究，发现其中21项报告证实了戏剧对儿童口语能力的正面影响。这些影响包含语言制造、口语流畅度、即兴创造力、口语叙述量与时间的长度、第二语言学习、沟通技巧、语意测验等（Haley, 1978；Hensel, 1973；Neidermeyer & Oliver, 1972）。此外，也有学者尝试用戏剧活动在社会经济地位低的学前儿童身上，结果发现在语言学习的部分有显著的效果（Brown, 1992）。

（二）读写发展

许多戏剧教育活动的题材来自歌谣、童诗及故事等文学作品。经由亲身的参与，儿童对于故事的内容有进一步的了解；通过扮演的过程，儿童对这些隽永的文学作品有更深刻的体认。此外，参与者必须用自己的语言重新组织、思考、诠释且表达不同故事的观点与内容。教师若在戏剧活动后，鼓励儿童写下或画下自己对故事的感想或创作，其对儿童阅读及写作能力的提升有相当大的成效。塔克（Tucker, 1971）、莱斯（Rice, 1971）、埃德蒙生（Adamson, 1981）三人分别发现戏剧活动能提升幼儿的阅读准备度。在加达（Galda, 1982）、卡腾和穆尔（Carlton & Moore, 1966）及亨德森和先克（Henderson & Shanker, 1978）的研究中，戏剧被证实比其他方法更能加强儿童的阅读理解能力。英国学者（Conlan, 1995）在其行动研究中也描述了26位4—5岁儿童如何在讲故事、问问

题及戏剧互动的过程中增进语言及写作能力。虽有部分研究显示戏剧课程对儿童的阅读能力无显著影响,根据维兹(Vitz,1983)的分析,主要原因是因为参与教学的教师戏剧技巧训练不够且经验不足。另外,施测的时间太短也是可能的原因。

第二节　儿童戏剧教育的艺术内涵与元素

儿童戏剧教育的艺术元素源于"戏剧/剧场"的内涵（Content）及其特殊的表现形式（Form）。在带领戏剧教育活动前，教师必须对这些戏剧的基本内涵与架构有所了解，才能引出具有深度的即兴创作。若将戏剧与剧场的艺术架构比喻为戏剧的"骨架"，而人类的生活经验的内涵就可比喻为戏剧的"血肉"。笔者将针对戏剧艺术的内涵做介绍，接着，再分析戏剧与剧场艺术的基本架构。

一、戏剧艺术的内涵

儿童戏剧教育是领导者引导参与者去想象、经历且反省"人类的生活经验"。所谓"人类的生活经验"就是戏剧创作的主要内涵。举凡人类生、老、病、死之过程，悲、欢、离、合之遭遇，或爱、恨、情、仇之情感世界，自古以来，这些有关人的生活题材，一直就是戏剧与文学家创作之灵感来源。从希腊悲剧到莎翁剧作；从古典文学到现代电视剧本，尽管这些作品一再反复地述说相同的主题，它们仍然受到大家的喜爱，甚至常常引人落泪且发人深省。

儿童戏剧教育所探讨的内容，与一般学科所探究的知识内涵大异其趣。一般学校的教学重点多放在某一专门领域研讨。如语文包含听、说、读、写的学习；数学包含数、量、形及逻辑思考概念的获得；自然包含生命、健康、物理及地球科学的探究，而社会则囊括历史、地理、经济及政治方面的涉猎。上述的学校课程，多与外在物理或人文世界有关，而一些与"个人情感、经验或生活"有关的基本面，往往不是被忽略就是流于潜在的课程，随机地被传授。儿童戏剧教育就是特别针对这些个别化、最真实且具体的层面做深入的探讨。

除了探讨人性与生活化的主题外，儿童戏剧教育更强调"经验的统整与内

化"的部分。不像一般"事实"或"讯息"的被动读取的传递方式,儿童戏剧教育中的"经验"内容,是通过个人主动参与且通过五官知觉及情感互动所留下的深刻"意象"。通过领导者的启动与不同戏剧活动的暖身,许多尘封已久的记忆、生活中的意象及过去的经验,都即兴地在戏剧互动的情境中重新苏醒。在戏剧世界所创造的"替代情境"中,参与者必须统整旧经验去面对新的困境,感受角色内心深处的情感交战——包括害怕、喜悦、悲伤与愤怒,捕捉敏锐的五官所带来的新感受,容纳他人的观点与感觉,并克服团体面临的问题与挑战。

总而言之,儿童戏剧教育的内容是以人类生活与人性情感有关的题材为主,其中,它特别注意对"个人经验"具体的回唤、反思与建构。

除了对"个人经验"的回唤、反思与建构外,儿童戏剧教育具备下列三项戏剧艺术的特质(Kase-Polisini, 1988)。

(一) 对人类角色及处境的认同(Role Identification)

戏剧艺术的内容仍反映人类的生活与处境,通过演员的"现场"行动与语言,象征性地把人类本性中的欲念、行为、反应与彼此互动的内容表现出来。

(二) 借助演员象征性的行动(Symbolic Action in an Actor)

戏剧艺术在创造一种特殊的表达形式。其中,某些人类的经验或事件被筛选出来且通过舞台上演员的行动与戏剧的张力,把原本平凡的生活事件表现得比"真实更真实"(More Real than Real)。而能够把真实的现况发挥得如此淋漓尽致的主要关键,就是演员本身的行动。

(三) 艺术的整体营造(Collaboration)

除了演员的表演外,戏剧艺术常结合舞蹈、音乐、美术等多层面的艺术形式,期望把其所想要表达或反映的意念,更传神地表现出来。

二、戏剧基本元素

儿童戏剧教育根源于戏剧及剧场艺术,若要对其架构有进一步的了解,首先必须先从其基本元素着手。按戏剧理论的分析(Brockett, 1969; Goldberg, 1974; Siks, 1983),一出戏剧的构成要素包含下列五项:

- 人物(Character),此乃推动剧情发展,使剧本从平面文学进而成为立体

的戏剧形式的行动者。
- 情节（Plot），此乃一出戏之故事与发生事件的安排。
- 主题（Theme），此乃一出戏的中心思想。
- 对话（Dialogue），此乃剧中人物或作者表达中心思想的工具。
- 特殊效果（Spectacle），包含背景、道具、服装、化妆、灯光、音效等烘托剧情及剧中人物的特殊艺术效果。

（一）人物

戏剧反映人生，因此离不开"人"，而戏剧的成功与否，决定于人物刻画的深浅。戏剧的结构只是戏剧之骨架，而其中的人物才是血肉。一出戏的情节或故事，主要靠人物的行动言语来推展。一般而言，剧中人物包含下列两类：

- 主角（Protagonist）——他（她）通常具有特殊的气质、个性、毅力及勇气。往往在遇到挫折困难时，能坦然面对且勇于解决。随着剧中主角的行动，主要剧情也得以顺利推展。对儿童而言，这类的主角常是他们心中认定的英雄人物，也就是所谓的好人（the Good Guy）。
- 反角（Antagonist）——通常他（她）扮演与主角对立的角色，由于他（她）的能力或意志力与主角相当，因此能产生足够的抗衡力量，不断地阻碍主角达成目标或离开困境。这类角色常令人气得牙痒，甚至恨之入骨。对儿童而言，这种就是所谓的"坏人"（the Bad Guy），待其被好人打败，观众的心理才能得以满足释怀。

对儿童而言，好人、坏人是他们用来区辨是非善恶的简单方法；对成人而言，一位成功的角色，就不只是具备好或坏的单一特质而已，通常他还需具备下列特性：

- 特殊性——平凡的人但具备特殊的地方，或不足为外人道的问题；另一种是特殊的人但却有其平凡的一面及个人的问题。
- 冲突性——戏剧的人物必须被安排在剧情冲突的局面中，才能凸显戏剧的本质。换言之，一个普通平凡的人，一旦他有了内在或外在的冲突，他的生活和行为就会不平凡了。

（二）情节

情节是一出戏剧所要表现的事情经过的情形，它是一整部戏的中心躯干，也是一出戏的故事发展变化的情况。情节的安排有许多种，有些就直接依时间

发生的顺序或事件因果的顺序，有些则为制造悬疑，采用倒叙法，把事情的因果或时间顺序颠倒，以达到某些特别的戏剧效果。无论是何种安排，一般情节的编写通常都包含一个故事的开始（Exposition），藉此呈现主要的人物、时间、地点及事件。接着是故事的中段，主要是经由一些重要的冲突（Conflict）、危机（Crisis）而引发连续的反弹事件，甚至以阻挠主角克服困难或达到目标。通常剧作家常运用悬疑（Suspense）的手法使剧情悬而不决，引人猜疑及挂念，而当戏剧步入高潮之时（Climax），再运用"惊奇"（Surprise）之手法，使悬疑的剧情或发生的危机有出人意料的解决方式。最后，在结束时，让观众觉得除了这样的结果外，别无其他结果能令人如此"满意"（Satisfaction）。

戏剧之所以为戏，最重要的就是在故事的情节中，加入"冲突（Conflict）"。一般而言，戏剧之冲突，可由下列三种原因构成：

- "人与人冲突"——由于对立的角色与主角的意见相反，造成争执、敌对、阴谋或伤害等种种冲突现象，大至国家或民族群体的战争，小至两个人吵嘴斗阵，这些都能成为发展戏剧情节的重要冲突。
- "人与外在环境的冲突"——由天文、动物、鬼神或其他外力外物所造成的阻碍，这也能构成主角达成目标时相当大的威胁与危机。
- "人与自己的内心冲突"——这类冲突常是因为主角本身个性上的缺憾，或是自己内心的矛盾而造成的。这种冲突是最复杂且最不容易解决的一种。由于主角的处境左右为难，无法选择，从一开始便无法解决，而最后仍然不能解决，造成剧情的过程难分难解，而剧中的人物也令人同情，又令人遗憾，如莎士比亚剧中哈姆雷特的角色就是一例。

（三）主题

主题是一出戏的灵魂中心，姜龙昭先生（1991）曾用人体来代表剧本，而把主题比喻为人的"头"，且称它为人的首脑，并论及"一切思想、生存、成长与活动，皆以头脑为依归"。在戏剧专书 The Theatre: An Introduction 中，作者布洛契（Brockett）也指出："主题乃一部剧作之想法、争论点，凌驾全盘的意义及剧中行动之要旨（1969）。"

既然戏剧的内容反映人生，戏剧主题就应具备一般性的共通原则。换言之，一部戏所反映的中心思想，通常应该能被推及或应用在其他的生活情境中。通常主题的涵盖范围可大可小，它可是通行于一般人生活的想法，它也可能是反映某些特殊人物的特别思想。无论是哪一类，一部戏的主题通常只有一个，而且它

必须通过剧中人物的行动及整个剧情的推演才能被具体地呈现出来。

（四）对话

对话乃一部戏剧中人物的对白（Dialogue）、独语（Monologue）及旁白（Narration）等语言的部分。它是剧中人物以语言来表达自己的想法与感情的工具，对话可以帮助发展剧中人物、剧情、主题及气氛。

一部戏剧中的对话，实际上包含了语言与非语言的沟通。当观众去看戏时，他们不仅只是去听演员说什么话，他们同时也在"看"着演员们如何通过动作、神态及表情与手势把想讲的话表达得更传神入戏。

（五）特殊效果

特殊的艺术效果主要是一部戏中的视觉及听觉的效果所烘托出的气氛。通过台上的布幕背景（Setting）及道具（Properties）的设立，戏剧发生的地点及背景得以画定；通过服装（Costume）和化妆（Make-up）的造型，剧中人物特色更加鲜明；而通过灯光（Lighting）及音效（Music）的陪衬，整个戏剧主题及气氛愈发烘托得淋漓尽致。

三、剧场的基本元素

从剧场的角度来看，要呈现一出戏其中必须包含四大元素（Kase-Polishini，1988）：艺术家（Artist）、艺术媒介（Medium）、主题内容（Content）及观众（Audience）。

（一）艺术家（Artist）

戏剧艺术家如同其他艺术作家，通过戏剧创作来完成表达自我的需要。他们利用戏剧艺术为媒介来反映人生的经验及人类存在宇宙间的价值与任务。

（二）艺术媒介（Medium）

每一位艺术家都有表达自己生命内涵的特殊创作技巧——就如画家的专长在于运用色彩及线条或造型来勾勒自然万物之现象；或如舞蹈家的专长在于运用自己的肢体结合音律来传达生命的悸动；戏剧艺术创作者也和其他艺术家一样，他们属于综合艺术营造家，具备各种不同的特殊专长。其中"演员"的专

长在运用自己的行动及语言,而"场景设计师"之专长则集合画家、雕塑家及建筑师等的视觉表现能力于一身。"剧本编写者"就相当于作家,是文字艺术的大师,"导演"则是把剧本变成一部戏的实践者。在一出戏的制作过程中,无论是何种角色都必须发挥其特别的艺术功能,且合作协调,才能把一出戏成功地呈现出来。

(三) 主题内容(Content)

每一项艺术作品之后都会有某些中心思想,而它也是艺术家在当时想要表达的想法。一部艺术作品的内容固然重要,但能使之异于其他作品的主因,是艺术家表达的方式。同样是一朵花,不同的画家在不同时间背景及印象中会有不一样表达的方式;同样的一则故事,因为参与者的不同,其诠释方法与表达的向度就不尽相同。

(四) 观众(Audience)

大多数艺术作品是为观者而创造出来,而戏剧或剧场艺术更是不例外。可以说没有观众,剧场艺术就无法存在。它与其他艺术的观者性质有些不同,通常一出剧幕是演给"一群"观众,在某个特别的"时间",且一瞬即逝。它无法如一部画作,有时一次可为一人所欣赏,而且不受时间的限制。

第三节 儿童戏剧教育的组织成员

戏剧教育中的主要组织成员为一位专业的领导者及一群与参与戏剧创作的人,而无论是"领导者"或"参与者",都需包含一些先决的条件。接着,笔者将分项作说明。

一、领导者

一位专业的领导者,是一次成功的戏剧创作之灵魂人物。他的角色如同一部戏的导演或者一出交响乐的指挥家。活动进行前,他必须先考虑各种影响戏剧活动成败的因素,包括参与者的年龄、背景、兴趣、场地的大小以及时间的长短等;在活动进行中,他也必须熟练团体气氛的酝酿、秩序的掌握、合作默契的培养及与戏剧教学相关的专业能力;活动进行后,他必须引导参与者去反省与综合戏剧中的经验,并为下次的活动做计划。

(一)领导者的类别

一位戏剧的领导者必须兼具专业的知识背景与实际执行的能力。随着个人背景及专业的不同,从事创作戏剧的领导者分为两大来源:一种为受过专业训练的"专业带领者";另一种为具备教育或特殊训练背景的"一般带领者"(Kase-Polisini,1988)。

1. 专业带领者

专业带领者是受过专业的戏剧训练,且能够把儿童戏剧教育应用于各教学及社会服务领域的人。通常他们必须拥有三方面的专业知识与能力:"戏剧专业领域""儿童戏剧教育专门领域"及"教育或辅导等一般领域"。在"戏剧专业领域"

方面，多数的专家拥有戏剧专业本科以上的文凭，且具备完整的戏剧艺术训练的背景，包括表演、导演、编剧、服装、化妆、灯光、舞台设计、剧场管理与经营等基本项目。在"儿童戏剧教育的专门领域"方面，除了修习大学中所提供的3—6门入门及进阶的课程外，多数的专家必须在研究所阶段继续针对戏剧教育的幼儿园及小学课程、教学原理与方法、教育戏剧及教育剧场等各方面，做更深入的探究。在实务部分，除学校的实习课程外，这些戏剧专家拥有许多实践教学及独立组织戏剧工作坊的经验。在"一般的教育及辅导领域"方面，由于戏剧活动参与的对象多为学校学生或社会福利机构的团体，因此，这些专家们也必须对教育心理、哲学、儿童发展、儿童文学、课程设计、教学原理及咨商辅导、特殊教育及社会工作等项目有深入的了解，才能实际地拓展戏剧应用的领域。由此也可得知，要成为一位儿童戏剧教育的带领专家，无论在专业知识或实务教学及应用等方面都必须经过多年的训练与历练。

2. 一般带领者

一般带领者是指一些学校教师或社工人员在受过短期的研习训练课程后，把戏剧教育应用于自己工作范畴中的领导者。这类的领导者通常包括一般幼儿园或中小学及特教老师、咨商辅导人员、社会工作人员及表演工作者等。在专业的知能部分，多数的领导者都已拥有个别专业领域的文凭或执照，只是通过在职进修的方式，从大学或一般戏剧教学工作坊中修习3—6学分的儿童戏剧教育课程；或40—45小时的专业训练课程以供其工作所需。

（二）领导者的养成

从以上的分析，可以了解儿童戏剧教育的领导者可能具备相当多元的背景与不同的训练，但若想要成为一位好的领导者，根据若仁伯格的建议（Rosenberg,1987），可以从下列3个方向进行。

1. 向外收集

充实自己在戏剧、剧场、儿童发展、创造力及戏剧教育方面等相关的知识与经验。除了阅读相关书籍外，可以利用下列的方式获得直接观察与参与的机会：

（1）直接观察2—8岁的儿童游戏的情形。记录他们互动的关系，如何创造"想象"的情境，及如何使用"假装"的行为。

（2）与儿童谈话，以了解他们知道些什么、记得什么以及是怎么知道的。注意儿童在描述这些经验时所使用的感官经验及后设沟通的经验[①]。

[①] 后设沟通是指"沟通的沟通"，详细内容请参考本书第四章。

（3）尽量参与欣赏戏剧的活动，比较剧与剧之间的异同点。

（4）找机会参与一出剧排练的过程。观察不同的剧场艺术工作者的工作情况，比较其个人工作与整体合作的异同。比较正式演出与排练过程的异同。

（5）阅读有关剧场艺术工作者的专访文章。特别留意这些工作者谈及其创意的来源、想象力的培养及如何选择恰当的意象来表达自己的想法与感觉。

2. 向内搜寻

有系统地回想自己已拥有的或未拥有的戏剧本能与技巧。有计划地培养自己在戏剧艺术及戏剧教育方面的能力。可以利用下列的方式来增进自我的能力：

（1）修习一两门与表演或戏剧有关的实作课程；

（2）培养艺术细胞，增进自己对艺术的敏感度；

（3）参观博物馆，参加舞蹈及音乐会等与艺术相关的活动；

（4）试验使用不同的文体创作诗、画画、音乐；

（5）观察其他戏剧教育领导者的工作；

（6）多方面阅读；

（7）旅行；

（8）做白日梦。

3. 培养自己成为一位成功领导者的魅力

所有成功的领导者，似乎都具有共通的魅力与特质——一颗充满童稚想象的心。他们对生活都保持相当开放的态度，对不同的意念与想法拥有热烈的渴望，而对与"人"有关的事物也保持特别的关注与兴趣。

综合而言，要成为一位成功的领导者，无论是内在自我本质的培养还是外在的知识与经验的获取，都是缺一不可的功夫。无论是"专业带领者"或"一般带领者"，都必须考虑个人的兴趣、能力与经验。唯有了解自己感兴趣的题材与适合自己带领的方式，才能有足够的热情与动力，全副投入并发挥所长。因此，"了解"自己的喜好与能力，是一位领导者必须事先做好的功课。如此，他（她）才能保持相当大的弹性，且在戏剧引导的过程中，随着参与者当下的意识与想法，改变主题与对策，为成功的戏剧经验营造最佳的气氛。

二、参与者

除了领导者外，儿童戏剧教育的基本成员就是一群参与者。随着组织成员的不同，戏剧活动进行的方式及内容都有所不同。根据凯斯·帕里希妮（Kase-

Polisini，1988）及莱特①（Wright，1987）的解释，"年纪""背景"及"团体气氛"是三项重要的影响因素。

（一）在年纪方面

随着年纪的不同，参与者的专注力、社会技巧、基本戏剧表现方式都会有所不同。通常年纪小的孩子，专注能力有限，15—30分钟的教学时间已是他们的极限。成人或一般教师的戏剧活动却可以维持整个早上或连续数天。若是成员为老人或是特殊的对象，其能够专注持续的能力又会因其生理与心理状况而不同。在社会技巧的部分，小朋友就比较适合进行全体同时的活动，而愈大的人，社会互动能力较强，因此除了大组外，无论分成小组或双人之合作活动都能进行得很顺利。另外，戏剧基本能力的表现，也会因着成员的年纪而有所不同。年幼的孩子受发展的限制，在即兴口语、小肌肉运作及逻辑思考等方面，常常需要领导者的帮助与支持。而多数的成人团体，在肢体与口语的表达部分基本没有问题，但其"自发性"却不及儿童。

（二）团体的背景

不同的文化社会阶层代表着不同的经验与兴趣。一般包含下列各种组合：
（1）各级的学校成员，如幼儿园小朋友、小学生、中学生、高中生或大学生；
（2）课外活动的社团成员，如小区、宗教组织；
（3）特殊教育的班级，如启智、启聪等学校团体；
（4）社会福利单位，如孤儿院、养老院、中途之家、监狱、疗养院等机构；
（5）咨商心理中心，如咨商中心、学校辅导中心等单位；
（6）混合型的团体，如家长与儿童的亲子团体、教师与学生的社团关系、病人与治疗师的互助团体等。

一般而言，多种的儿童戏剧教育成员以同构型较高的成员组合为主（1—5项）。但近年来，"混合型"的团体有增加的趋势。

由于参与者的背景差异性很大，在撰写教学内容时，就必须针对个别团体的需求设计。在一般的教室中，"儿童戏剧教育"的焦点可能放在学习的部分，包括戏剧艺术本身的领域、各类学科领域，或与个人成长及社会互动有关的主

① Dr. Wright是亚利桑那州立大学戏剧系主任，笔者曾为其学生，该部分参考的资料是其上课的讲义，但未曾出版。

题。对中学或大学生而言,"戏剧教育"可能成为发展学生的演技或剧本写作能力的媒介。相对于学校成员所学习的正式课程,一般课外活动或社会团体组织成员,可能会把戏剧拿来当成纾解压力、增进生活趣味的活动。有些单位把它当成一种正式的心理治疗方法,但它必须由具有正式戏剧治疗执照的专业人士来带领戏剧活动。近年来,这类的组织有愈来愈普遍的趋势(Jennings, 1987; Landy, 1986)。除了应用在心理治疗上,"戏剧教育"也扩及多元文化的部分。约翰·沙达亮(Saldaña, 1995b),就以不同种族背景的成员为其著作的主轴,通过不同民族的传说故事,来进行戏剧活动。

(三)团体气氛

"团体组织的气氛"也是影响戏剧活动成败的关键因素之一。这是一项看不见却能令人感受得到的参与元素。这种气氛通常与参与者彼此的默契、互动的模式、开放的态度与合作的关系有关。戏剧活动常需要参与者开放接受自我及他人的想法与肢体表达。另外,也需要常常与自己、他人或小组沟通与交流,更需要参与者建立共识与相互合作的关系。因此,领导者必须提供机会让参与者在戏剧活动中,共同解决问题以发展彼此的共识,并通过合作的关系发展戏剧的团队。通常"团队"的默契需要慢慢地发展与培养。由互相倾听到涉及两人或小组的磋商而致整组性的协调,这些都是重要的社会技巧。此外,"同理心"的培养也很重要。参与者要先能发展自我的知觉,继之,才能利用同理心去体会不同角色的处境,进而与小组或整个团队分享心得且一起合作,共同完成戏剧的挑战与创作。总之,除了领导者外,团队的形成在一次戏剧创作的过程中,占着举足轻重的角色。关于教师如何建立互相信赖的气氛及团队关系的过程,在第六章儿童戏剧教育的教学中,将有具体的讨论与说明。

第三章

儿童游戏与戏剧教育

戏剧游戏(Dramatic Play)是儿童生活中最重要且最原始的一种活动,长久以来,它一直受到幼教专家的重视,相关研究也蓬勃发展。它是反映儿童心理需求的一面镜子,也是儿童用来了解自己及外在世界的最佳媒介。在一个"假装"的自设情境中,儿童试着去揣摩各种角色的想法、言语和行动。他们也经历不同事件的开始、过程与结束,并遭遇各类人际的沟通、合作与冲突。渐渐地,儿童开始了解自己所生活的世界,并能连接行动和结果、习俗与信念、自己与他人的关系。除了提供儿童学习的情境外,这种假装扮演游戏也是人类最原始的戏剧活动。从戏剧的基本元素分析,儿童能假扮"角色"、制造"情境"、安排"环境"、使用"道具",并在游戏中互相"引导"且对彼此的演出作"反应与回馈"。换言之,儿童在未经学习的情况下,就已具备了从事戏剧活动的能力,包含创作、演出、设计、导演及担任观众等要素。

第一节 自发性戏剧游戏

儿童自发性的戏剧游戏和成人引导的戏剧教育,在本质上有许多相似之处,教师若能掌握其精髓,必能将儿童游戏的潜能引导至戏剧活动中。本节将先针对自发性戏剧游戏的定义与本质做介绍。

一、自发性戏剧游戏的定义

自发性戏剧游戏又称为戏剧游戏(Dramatic Play)或社会戏剧游戏(Sociodramatic Play),有些专家称其为"象征性游戏"(Symbolic Play)或"表征性游戏"(Representational Play)。更通俗的名称为"假装游戏"(Make-believe或Pretend Play)或"想象游戏"(Imaginative Play)。此外,"角色扮演"(Role-play)、"主题游戏"(Thematic Play)或"幻想游戏"(Fantasy Play)也是它常用的名称。在台湾,一般人通称它为"扮家家酒",且将幼儿园的"戏剧扮演区"称为"娃娃家"。虽然名称众说纷纭,但它所指的都是同一种类的行为——幼儿运用想象,重新把生活或幻想中的人物事件,通过自己的肢体、口语和行动表现出来。史密兰斯基(Smilansky & Shefatya, 1990)就认为,虽然有关戏剧游戏的名词有很多种,但有些名词仅能涵盖部分或特定的意义与观点。例如"象征性"或"表征性"游戏,强调游戏中内在认知运作的过程,未能清楚地表达一些外显的戏剧行为。"假装游戏"似乎比较接近戏剧游戏的特质,因为儿童在进行游戏时,就会以口语宣称"假装……",而且它也表示儿童清楚地知道现实与假装的分际。不过,儿童常把"假装"拿来用在对"人"或"物"的方面,即使两个人偶或积木区中的小人也可以在这种"假装"的情境中进行扮演。因此,比较难用这类名词来形容专门以"人"为主的戏剧扮演。另一个专用名词"角色扮演",虽然在字面

的意义已点出以"人"为主的扮演方式,但此一名词只限于角色的转换,比起儿童戏剧游戏中所涵盖的多项"转换"元素,此一名词仍显得太狭隘。因此,史氏选择以"戏剧游戏"或"社会戏剧游戏"来作为她研究报告中的专用名词。在本章探讨戏剧教育与自发性游戏之际,笔者也颇为赞同史氏的说法,在名词的界定上,较倾向于使用"戏剧游戏"一词,并在其前加上"自发性"三个字,以强调其游戏的本质并藉此与教室中由教师带领的戏剧活动作区辨,且可避免"戏剧表演"的刻板印象。

二、自发性戏剧游戏的本质

要探讨戏剧游戏,必须先从游戏的本质开始,愈趋近游戏本质的活动,就愈能符合幼儿身心的需要。史密斯和渥斯德(Smith & Vollstedt, 1985)曾综合鲁本、芬恩和范登堡(Rubin, Fein & Vandenberg, 1983)及克斯能和佩帕乐(Krasnor & Pepler, 1980)的研究,把游戏的特质列为下列五项:

- 内在的动机——引发儿童游戏的动力是儿童内在的需求,非外在社会性要求。
- 正面的情意——游戏让儿童觉得好玩。
- 不求实际——游戏常在一个"假设"的架构中,非真实而严肃的。
- 重过程非结果——在游戏中,儿童沉浸于过程中的感受,非游戏的结果。
- 弹性——游戏因着不同的情境与材料而能产生不同组合与变化。

由以上分析,可以得知游戏的特色在于儿童对于游戏过程的主导权,在一个"假设"的游戏架构中,儿童们运用自己的想法与做法,弹性地变化游玩的方式,而在此过程中,其身心得以解放、情感得以抒发。

虽然学者们试着把游戏的特质一一列出,但在实质上,这些分列的特色又有其密不可分的重复之处:克斯能和佩帕乐(Krasnor & Pepler, 1980)就尝试着用图形的方式来表达这些复杂的关系,详见图3-1-1。

图3-1-1 游戏本质的关系图

另外纽曼(Neumann, 1971)也曾用

"一条持续的界线"(Continum)来界定哪些活动较接近于游戏的本质,而哪些则偏离其本质。以下三种条件就是他用来测定幼儿园活动为"游戏"或"非游戏"取向的标准:

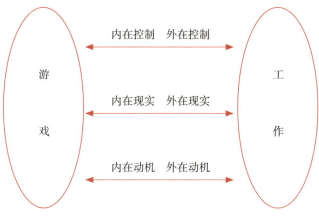

图3-1-2 游戏与工作的关系图

在这三条在线上,愈趋向于左边,也就愈接近幼儿内在的控制、内在的现实与内在的动机,这种活动就愈趋近于"游戏";反之,则趋近于"工作"的活动。

综合上述学者的分析,笔者以为可以融合史密斯与鲁本(Smith & Vollstedt, 1985; Rubin et al, 1983)等人的定义,利用纽曼(1971)的分项,来阐明自发性戏剧游戏中游戏的特质。

(一) 内在动机

史密斯与鲁本(Smith & Vollstedt, 1985; Rubin et al, 1983)等都把"内在动机"列为游戏本质的一项重要指标。内在动机的意义就是去做心里真正想做的事。什么样的事是儿童心里真正想做的呢?什么是引起游戏发生的内在动机呢?根据史密斯对游戏本质的解释,引发的动力是"儿童内在的需求"。

从心理分析学派的观点来解释,游戏的发生是为了解除心里的焦虑与冲突,即引发游戏的内在动机是"儿童内在的焦虑与冲突"。依照弗洛伊德的观点,这些基本的需求包含"长大的需求"及"承担主动角色的需求"(引自陈淑敏,1999)。长大的需求是个体生物性成熟的压力及社会和心理的压力(通过观察和模仿成人)交互作用的结果。通过游戏,儿童的内在需要获得满足而觉得快乐,而这种快乐的情意作用,就反映了史密斯的游戏本质的另一特性——"正面的情意"。

除了长大的需求外,游戏也提供了减轻儿童心理焦虑,并从中获得控制这些负面情绪的感觉(Sence of Mastery),如生气、害怕、担心等。在裴利(Paley)女士《茉莉三岁》的书中[①],就忠实地记录了上述方面的需求。在裴利的描述中,通过"假装"的神奇魔杖,孩子喜欢把对"长大的渴望"及现实中的"无助"与"心中害怕的事物"重复演出。经过这种安全的方式,来安抚自己对周遭生活的不安与好奇的心理。通过扮演父母、老师及力大无比的水怪、神勇非凡的超人或神出鬼没的魔头,孩子们可以任意驰骋天下、统领四方;而在紧急的状态下,他们也可以把自己变成"雕像",在假装的保护网下,及时逃离恶魔的侵袭(林玫君,1998)。

埃里克森(Erikson,1950)也从心理社会的观点来分析儿童游戏的内在需要。他将儿童游戏行为发展分为三个阶段——自我宇宙、小宇宙和大宇宙。第三个"大宇宙阶段"乃是儿童进入幼儿园的时段。开始学习与他人共同游戏并由互动中增进社会技巧与自我概念的关键期。换言之,他认为儿童的自我概念与社会能力是通过"游戏"而建立。在裴利女士班上孩子的戏剧游戏中,孩子们通过对彼此故事的相互模仿,尝试着探索友谊的真谛,且不断地寻求友伴的接受与认同。原本喧闹专横的强盗,会为了加入同伴的扮演游戏而愿意接受安排,甘愿担任"爸爸"的角色,尽忠职守地为婴儿扣扣子。戏剧游戏已成为孩子沟通彼此想法与行为的特殊管道,孩子的社会技巧与自我概念也在这种自导自演的过程中愈发增进。

除了利用心理分析等流派来解释儿童的需求外,"认知学习"也是促使儿童进行游戏的动力。以皮亚杰为代表的认知心理学家企图从儿童认知学习的观点来分析游戏的"内在动机"。皮亚杰认为游戏是环境刺激的同化,儿童在生活中遇到不一致和矛盾的事物时,通过游戏的方式来解决其认知上的矛盾,而这种"认知的矛盾"就是引起游戏的内在动机(Gottfried,1985)。在裴利女士的书中,也有许多关于儿童如何通过具体的扮演而尝试去了解如"数字""颜色"及"节日"等抽象概念,或如"等待""轮流""分享"及"自私"等社会认知概念。在认知的部分,她观察到"对一个三岁小孩而言,不管我们是如何合理地解释一些事物,我们可能都要接受孩子们无法明白而产生一连串误解的心理准备才行",而从孩子的扮演中,她也发现小孩子会用戏剧中的角色去合理化地解释不同的人、

① 本书原著的英文名称为 Millie is Three(茉莉三岁)。但中译本翻成《想象游戏的魅力》,光佑出版。

事、物。例如在复活节时,当裴利女士尝试用"合乎大人逻辑"的方式介绍小朋友进行"藏蛋找蛋"的企图失败后,她随即把活动转化为一个"戏剧故事",让其中一位小孩扮演"自私"的巨人,而其他的小朋友则扮成拥有魔杖的小白兔,如此,三岁的小孩就能在假装的戏剧情境中,耐心等待(社会认知),且学着怎么去"分配"与"分享"彩蛋的问题(数概念)。

(二)内在现实

"内在现实"的意义就是史密斯(Smith & Vollstedt, 1985)所谓的"不求实际"的意义或鲁本等人(Rubin et al, 1983)所说的游戏具有"非真实与假装成分"及"不受外界规范"等意义。换言之,游戏常在一个"假设"的情境架构中进行,对外人而言,它是一种非真实的状态,但对游戏的参与者而言,它是内在世界最"真实"的表现。而这个"内在的现实"就是通过"假装"的框架(Frame)来代表任何"人""时""地""事""物"转换(Transformation)的宣称。根据贝特森的理论(Bateson, 1976),儿童能够利用所谓"后设沟通"(Metacommunication)的方式来维持自己游戏中"假设的情境"。当孩子们要进入戏剧游戏的框架时,通常他们提高声调或向别人使个眼色并宣称:"假装你当……,我当……""假装现在是……""假装这是……地方""假装这是……用具""假装你先做……,我再做……"利用这种方式,让别人知道"这只是游戏",且可藉此划分"真实的世界"与"游戏的情境"。当游戏中起了冲突或必须重新修订人物情节的内容时,孩子又会利用这种"后设沟通"的方式,跳出"假装"的框架,以局外人的身份进行协议、沟通、发展及重创的工作,藉此以维持游戏的进行(Gavey, 1977;Schwartzman, 1978)。

大致而言,"后设沟通"包含下列两种:一为"情境外的沟通",意指"玩者"在游戏脚本外,对规则或讯息的沟通;另一为"情境内的沟通",意指"玩者"戏剧扮演角色间的对话内容(Rogers & Sawyers, 1988)。由前段分析可以了解,儿童的游戏虽"不受限于外在的规则",他们却从游戏的过程中建立彼此同意的内在规则。例如:当小明被指定当家中的婴儿时,这种"指定"已隐含了"当婴儿的规则"。而当小明要从座位上跳起帮当妈妈角色的小英准备晚餐时,小英喝止了小明的行为,并告知:"小婴儿应该不会做家事,他只能坐在椅子上,且应该假装哭。"在上例中,小英打破了妈妈的"角色格局"(Role Frame),以第三者的身份提醒小明不合乎自己身份的表现,并提醒他应该如何做才合乎婴儿的角色。在游戏中,许多幼儿都曾使用小英的方式,以协助玩者遵循彼此认定的角色与剧

情的发展。这些行为都表示儿童正以他们自己协议的方式,把共同的"内在现实",通过戏剧游戏的角色与情境表达出来。

(三)内在控制

"内在控制"的意义是指在游戏过程中幼儿能够自我操控的程度。笔者以为在史密斯(Smith & Vollstedt, 1985)的分类中"重过程不重结果"和"弹性"及鲁本等人(Rubin et al, 1983)的定义中"主动积极参与"等因素,都是这个项目中的范围。

在游戏的过程中,儿童较关心的是用不同的方法来达到自己想达到的目标。换言之,游戏中应无特定的"目的与结果"。由于不同的个体与团体的差异,孩子在建构游戏的过程中,各自设定自己游戏的玩法且不受外在规则的限制。随着游戏的发展,游戏的方式、玩伴的搭配及进行的程序都会重新排列组合。因此,这种不断重组与建构的过程,让儿童在游戏的当下有更多的"选择"与"弹性"。且这种弹性,会使儿童有如发现新事物般的雀跃感,进而增进儿童主动参与和发现建构的乐趣。

第二节　自发性戏剧游戏的发展

有关儿童自发性游戏的发展，许多的研究是关于"戏剧性游戏"。皮亚杰是第一位在自然情境中观察儿童而发展出游戏理论的研究者。他首先探究儿童认知学习的历程，并利用"同化"与"调适"来解释这个过程并创造"象征性游戏"一词，来代表儿童由"直觉感官"游戏的阶段进步到能运用"抽象符号"来进行游戏的新阶段。之后，研究者开始针对婴儿期到学龄前期的早期游戏形成模式做研究，并认为这种游戏中的"假装"，是各种不同形式的认知能力与社会技能的开端。也有些学者对皮亚杰象征游戏中的"戏剧游戏"感兴趣，并首创"社会性戏剧游戏"（Smilansky & Shefatya, 1990），来描述且记录这类游戏的特质。此外，贝特森（Bateson, 1976）、桑顿·史密斯（Sutton-Smith, 1979）、吾尔夫和格罗尔曼（Wolf & Grollman, 1982）都曾利用不同的角度来解释戏剧游戏中的"转换行为""沟通方式""角色扮演"及"脚本内容"等特质。以下将先就儿童早期象征游戏中的三个元素的发展作分析，接着再利用史密兰斯基的六大分项，为儿童中后期的"象征游戏"（也就是戏剧游戏）做说明。

一、象征游戏的萌芽

当儿童有使用符号或具有抽象代表的能力时，游戏就会由知觉感官的形态转换成抽象符号形式的"象征性游戏"，包含"物体取代能力"（Object Substitution）、"符号抽离实际情境"（Decontextualization）和"自我中心转换"（Decentralization）（Monighan-Nourot, Scales, Hoorn & Almy, 1987）。

(一)物体取代能力(Object Substitution)

"物体取代能力"是儿童能用一件物体取代另一件物体的能力。在两岁前,皮亚杰认为"物体或玩物"提供了婴幼儿使用动作基模的机会。通过再制、类推、同化等方法,婴幼儿的动作技能臻于专精成熟。此时,物体提供幼儿反复练习大小肌肉、探索与熟悉实物功用的机会,它也为下一个阶段"实物的转换与替代"奠定良好的基础。当儿童能用一件物体取代另一件物体时,表示他们已进入"物体取代"的阶段了。此时,为了做有效的"调适",幼儿会"同化"以前的基模,并应用到新的情境中。另外,幼儿会使用"玩物"来模仿或激发新计划的基模,这就是假装游戏的前奏特征(Piaget, 1962)。皮亚杰也提出三种表征游戏,其中前两者都与物体的转换有关。第一种是对一些新的玩物做表征基模的应用。例如:幼儿对洋娃娃说"哭",并模仿哭的声音。第二种乃只限于一种表征基模,但是原来的物体可以被取代,或者由幼儿本身假装成别人或别的物体。例如:幼儿模仿父亲假装拿刮胡刀刮胡子,此时幼儿用象征性的动作来取代真正的刮胡刀。从发展的观点看,幼儿对物体的转换(如:把香蕉当电话)比人物转换(把自己变成妈妈,娃娃变成行为者)来得早(Johnson, Christie & Yawkey, 1999)。

(二)符号抽离实际情境(Decontexualization)

"符号抽离实际情境"是指将抽象的象征性符号与实体意义分离开来的能力。早在婴儿12或13个月大时,其假装行动就可观察到(Fein, 1981; McCune-Nicolich, 1980; Rubin& et al, 1983)。婴儿会在非睡眠时间假装睡觉或假装举杯喝茶而实际上杯中并无饮料,像这类"假装"的行为就表示他们已经有能力利用象征性的动作来代表实际并不存在的意义,而且他们已能将某些生活情境(Context)中包含的基本要素抽离出来。例如:睡觉的元素包含恰当的时间、睡眠的地点与表示睡眠的动作,而幼儿能在非睡眠的时间、地点利用简单动作与言语表达睡眠的状态,表示他们对"睡觉"一事已有相当的概念,而这些概念多半来自日常生活中的经验。

从发展的历程看,上述"假装"或"象征性"的动作会随着年龄而改变。近12个月大的婴儿,所谓单一基模(Single Scheme)的象征动作就已出现(例如婴儿假装喝水);到19个月大时,学步儿能将单一的基模应用在不同的物品上(例如假装拿起杯子喝水的动作转至假装拿空奶瓶喝水);到了19—24个月之间,他

们又能结合数种基模（Multischemes），把几个象征性的动作连接一起，如拿起水壶，将壶中的水倒入杯中，并拿起杯子假装喝水（引自陈淑敏，1999；Bretherton，1984；Fein，1981；Rogers & Sawyers，1988）。

（三）自我中心转换（Decentralization）

"自我中心转换"是指以自我为中心的活动转移到他人为中心的活动。从小女孩用杯子假装喝东西扩展至小女孩要让妈妈及她的洋娃娃喝东西，这种将自我为活动中心的角色扩展成以他人为中心的能力，显现在发展过程中的关联（Watson & Fischer, 1977）。幼儿在三四岁时，常利用洋娃娃或想象中的伙伴来进行对话互动，就是在发展中角色行为转换的实例，而这也是戏剧游戏中角色扮演与转换的萌芽。从发展的角度看，"角色取代"的趋势仍由"指向自己"（Self-irected）的活动开始。此时自己是行为的接受者（如幼儿假装睡觉），幼儿并未做任何角色上的转换，从皮亚杰的观点，他认为这还不能算是真正的象征游戏。待15—21个月之间，当幼儿跳出自己的角色情境，操纵他人，使他人成为主动的行动者时，假装的活动也开始由自己转向他人（Other-directed），才可称为象征游戏。例如：幼儿会操弄娃娃，要娃娃假装吃饭或操弄玩具车队，假装赛车。

二、社会戏剧游戏的发展

在前述皮亚杰的理论中，他已概括地描述儿童早期象征游戏中物体、行动与角色的"假扮"与"转换"。史密兰斯基（Smilansky, 1968; Smilansky & Shefatya, 1990）又对年龄较大的孩子做观察，认为早期的象征或戏剧游戏到了3岁后，会逐渐随其社会性的发展而增加"持续性""社会互动"与"口语沟通"等特质，她称这类的游戏为"社会戏剧游戏"（Sociodramatic Play）。根据她的叙述，社会戏剧游戏可包含下列6个向度：
- "物体"的转换——利用任何玩具、材料或动作口语的描述来代替真实的物体；
- "行动与情境"的转换——利用口语的描述来替代真实的行动与情境；
- "角色"的转换——利用口语及模仿性的行动来表达一个假装的角色；
- 口语沟通——与戏剧情境相关的交谈或对话；
- 社会互动——至少两个人在一段戏剧的情境中互动；
- 持续性——持续地扮演角色或进行戏剧主题长达至少十分钟。

除了史氏外，其他的学者专家也提出与社会游戏相关的理论与研究。笔者将结合各家研究理论，结合史密兰斯基的分项，做详细的分析探究。

（一）"物体"的转换

在"物体"的转换部分，在两岁以后，幼儿较能进行复制且系列式的假装游戏，此乃皮亚杰所称的第三种假装游戏，在其中，"行为"和"玩物"（物体）有很多的连接与重组，而且可依一般例行的玩法去玩，玩的方法也较有连贯性（Fenson & et al, 1976）。从发展的角度看，虽然四岁左右的幼儿都已具备物体转换的能力（Elder & Pederson, 1978; Jackouitz & Watson, 1980），但是也有研究指出，大部分的幼儿仍偏向于具有与原始实物特质相似的替代物（McCune-Nicolich, 1980; Fenson, 1985）。而且，引起"物体"转换的动机是因为行动与情节发展的需要。因此，许多的学者都建议教师必须提供充足的玩物材料，以便幼儿进行戏剧扮演时"实物转换"的需要。教师提供的玩物与实物真实相仿的程度到底多大合适呢？根据建议（Rogers & Sawyer, 1988），玩物中的新奇性、复杂性与多样性都需兼顾，且程度适中。一方面，我们希望藉由玩物的新鲜感与象征性来挑战幼儿运用其表征与想象的认知能力来转换物体；另一方面，我们也不希望提供过度抽象且与实物毫无相关的材料，以致无法引发幼儿任何的联想（Hutt, 1976）。

（二）"行动与情境"的转换

这是以前述"符号抽离实际情境"（Decontexualization）的部分为基础，儿童由最初的假装行动（Pretend Action）把某些生活情境（Context）中的基本要素抽离出来，由单一的基模发展至数种行动基模的结合。换言之，幼儿把真实生活中观察到的人、事、地、时、物通过假装的转换，将这些基本行动重组于自己的戏剧游戏中。在"行动与情境"的早期转换中，通过实物与实境的提示，幼儿较容易进行转换；在后期，幼儿不需过度依赖实物与实境就能进行转换（Ungerer et al, 1981）。

此外，幼儿对戏剧主题的经验与了解的程度也会影响其转换的内容。吾尔夫和格罗尔曼（Wolf & Grollman, 1982）就曾利用"脚本"一词来解释此现象。他们认为"脚本"代表儿童对生活主题（如去菜市场、开店……）的相关内容或情景片段（Scenes）的了解。游戏的内容是幼儿解释和表达其个人经验的"脚本"（Scripts），其中又包含：情景、附属行动、角色和关系、场景与道具、脚本的变

化及脚本的开始与结束等讯号（Johnson, Christie & Yawkey, 1999）。从发展的角度分析，吾尔夫和格罗尔曼((Wolf & Grollman, 1982)认为幼儿的游戏脚本结构由简而繁，分为三个层次。

1. 基模（Schame）

在单一事件下的基本行动单位称为"基模"。通常年纪较小的幼儿会通过身体动作来表达一种或数种"基模"，如把一个娃娃放在床上。

2. 事件（Event）

当两个或三四个基模重组在一起，且朝向完成某一件事的目标时，称为"事件"。例如"替娃娃洗澡"加上"把娃娃放上床"两种基模或"切菜"加"洗菜""炒菜""煮饭""煮汤"等四种基模都朝向"准备晚餐"的目标。

3. 情节（Episode）

当两个或更多的事件连接且朝向同一个目标时，就称为"情节"。例如："准备晚餐"加上"招待客人"，最后再加上"清理餐桌""与客人道别"等四项事件都朝向"家有来客"的情节。

根据"脚本理论"，游戏内容代表幼儿对其个人生活经验的了解与尝试，当幼儿的智能逐渐发展时，他们的诠释与表达的能力就更好。教师或成人若能从这个角度来了解幼儿的原有经验为何及其组织经验的能力在哪里，就能针对个别的需要提供恰当的经验与引导。

（三）"角色"转换

在前面的讨论中，已经提到幼儿"自我中心转换"的部分，到两岁以后，多数的幼儿已能由自己转向他人；之后，幼儿更能利用角色履行（Role Enactments）的方式，扮演自己以外的人物，这些人物通常是自己熟悉的对象，如爸妈、老师、医生、店员等，此时的扮演行为已不只是单纯的模仿单一动作，而是通过角色认同（Role-identify）做出合乎角色的一连串行为。例如幼儿扮演妈妈，假装在煮饭，并不只单纯模仿煮饭的动作，而是因为他想象"自己"是"妈妈"的角色，所以做出煮饭、照顾婴儿等连续的行为（Overton & Jackson, 1973；Werner & Kaplan, 1963；Fein & Robertson, 1974）。由此可见，对自己所扮演的角色愈了解，他愈能做出合乎该角色的行为举止。角色扮演除了代表对不同角色的认同外，它也代表幼儿对角色的特质、关系及行为模式的了解（Garvey, 1979）。

加维和伯特（Garvey & Berndt, 1977）曾修正先前的研究试图将幼儿常扮演的角色分为下列五种。

1. 功能性的角色

包含一些无名的角色且通过行动或与"玩物"的关系而引发（如开车动作代表司机、煮饭动作代表煮饭的人等）。

2. 关系性的角色

包含家庭相关角色（如爸、妈、婴儿），或其他相对关系（如主人与宠物）。

3. 职业性角色

包含各行各业的角色（如警察、教师、医生）。

4. 幻想角色

包含电视、故事及想象的人物（如小飞侠、野狼、小丸子）。

5. 边缘角色

代表幼儿在扮演提过的角色，但并不一定真正出现（如死掉的爸妈，想象的朋友）。如前述，幼儿扮演的角色有80%为日常生活中接触的人物，因为这是他们最熟悉的角色经验。

从发展的观点分析，角色转换是由单一角色至同时扮演数种角色（Roger & Sawyer, 1988），而内容是由与自己亲身经验有关的亲属关系（如母子、父女……）至与周遭生活环境有关的人物（如小区中的医生、警察）。随着年龄增长以及电视卡通媒体或童话故事的接触，扮演的对象与主题就会扩展至想象世界中的虚构人物（Fein, 1981; Saltz & Johnson, 1974）。通常五到六岁的儿童对幻想人物或动物（如巫婆、精灵、会说话的动物）及强壮机械式的声音与动作（如机器人或汽车、飞机等交通工具）也相当地感兴趣（Siks, 1983）。

（四）口语沟通

三岁左右的幼儿，随着同伴游戏的机会增多，同伴的交谈也会增加。在三岁半左右，各种型态的语言结构都被使用在幼儿的社会戏剧游戏中。这些语言又包括：自发性的押韵和单字游戏、幻想与胡言乱语、交谈等（Garvey, 1977）。同时，他们也会利用模仿性的声音沟通。当幼儿玩车子或动物时，通过模仿，幼儿逐渐将声音与语言运用在自己的游戏情境中。

除了沟通内容上的变化，其架构也有明显的进展。贝特森（Bateson, 1955）的后设沟通理论（Metacommunication）就是用来描述学龄前幼儿游戏中沟通的理论。依据贝特森的解释，幼儿在一起玩或独自玩时，会运用人际之间或个人之内的信息沟通，以方便进出于真实世界与想象世界之间。通常真实世界的任何事物会经过沟通的讯息——"这是游戏（This is play）"——而变成想象游戏中

的一部分,经由这个入口,幼儿与玩伴持续地组织和重组他们的游戏行为和经验。加维(Garvey, 1977)也进一步观察到,幼儿在游戏中常使用一些沟通的信息来建立、维持、中止或恢复游戏的情节。

另外,根据纪芬(Giffin, 1984)的研究,三至七岁的儿童利用六种方式进行后设沟通。

1. 言外之意(Ulterior Conversation)

在游戏情境内通过间接地叙述来表达戏剧情境的转换,例如:"我真希望妈妈能早点下班回家。"

2. 边说边做(Underscoring)

一边做出假装的动作一边说明正在进行的情境,例如:"我正在喂婴儿吃奶(手上做此动作)。"

3. 故事叙述(Story-telling)

如诉说故事般,一边做一边叙述将发生的情境,例如:"然后,我就要去烤饼干了。"通过此种方式,幼儿可以不用通过局外人的沟通,就能让玩者知道将会发生什么事情。

4. 提示(Prompting)

暂从游戏情境中跳出,简短地说明情境内容且指导他人。此时,幼儿会放弃原来扮演角色的声音动作,用原来的声音给予玩伴建议,例如:"现在,假装你是当老师,应该先带小朋友走线……"

5. 隐含式的提议(Implicit Pretend Structuring)

在游戏的情境外行动计划,但并未在口语上直接运用"假装"一词,例如:"该是我们去商店的时间了。"

6. 外显式的提议(Overt Proposals to Pretend)

在游戏情境外,利用"假装"一词,做一系列直接的计划。例如:"假装这是医院,我会当医生。这里是我的办公室,那里是病人候诊的地方……"

(五)社会互动

史密兰斯基认为戏剧游戏与社会戏剧游戏的区别在于幼儿社会互动的能力。到了三岁以后,多数幼儿会从无所事事、单独或平行的游戏中进行"联合"或"合作"的游戏(Parten, 1932)。根据研究显示(Fein, 1981; Saltz & Saltz, 1991),社会戏剧游戏中人际互动的关系会随着年龄而改变。年纪较小的幼儿能自行分配角色,而且角色中呈现互补的情况(例如:妈妈与孩子),但角色的演出

各自独立没有明显的组织互动(例如:妈妈煮饭,小孩玩游戏)。年纪较大的幼儿对自己的社会戏剧游戏有比较多的控制与整合,角色与角色间的互动默契较好,每一个角色的活动都能与其他角色产生关联(例如:妈妈要小孩来吃饭、照顾弟妹或乖乖在家等妈妈下班回来)。

沙顿·史密斯(Sutton-Smith,1979)表述了相关论点,即从游戏为"表演"的层面来看幼儿游戏中社会互动的情况。依据他的诠释,幼儿游戏时牵涉到四组角色的互动,游戏者与同伴、导演、制作者和观众。这四组角色反映了游戏是一个多重因子的阶段性事件。就如进行一出正式的戏剧,在游戏中,幼儿有时会以"导演"的身份指导计划游戏的进行,有时也以"制作者"的身份安排场景制作道具,大多时候,他们仍是以"玩者"的身份扮演其中的角色,为真实(玩伴间)或想象的观众呈现戏剧的内容。在游戏中,幼儿能从不同的身份与角度来运作互动,为了让好戏继续上演,幼儿会不断变化自己的社会角色来与人互动。

(六) 持续性

史密兰斯基(Smilansky,1968)认为社会戏剧游戏的发展与幼儿是否能持续进行游戏的时间长度有关。一般年纪较小的幼儿能持续互动扮演的时间较短,而年纪较长的幼儿扮演的时间则能持续较久。虽然年纪较长的幼儿能持续较长的戏剧活动,但仍非常有限。由于儿童对于时间前后的关系、事情发生的顺序及社会合作能力相当有限,其戏剧游戏的结构也常显得没头没尾,缺乏组织。在时间上,它也显得零碎不一,有时出现得相当短暂,有时也可持续一段时间。戏剧游戏的情节内容或内定的规则都相当弹性,在短暂的时间内,随时会因参与者的改变而改变。因此,在游戏中,情节的发展会随着玩者的需要而马上变更或结束。

第三节 儿童戏剧教育和戏剧游戏的比较

一、游戏本质的比较

儿童戏剧教育与自发性戏剧游戏相同,具有"内在动机""内在现实"与"内在控制"等部分,只是儿童戏剧教育仍须通过带领者的引导来引发参与者的内在动机、内在现实与内在控制。因此,领导者若愈能了解参与者游戏的本质,就愈能引起儿童自发性的即兴反应。接着,笔者将从游戏本质中的三大要点逐项做比较,并希望为教师在带领戏剧活动上提供参考。

(一)内在动机

"儿童戏剧教育"与"儿童戏剧游戏"相似,都强调自发性的动作与感情的表现。虽然这些未经雕琢的想法与行动同样来自参与者本身,但引发这些意象与表达的关键却不相同。依据第一节的分析,引起儿童自发性戏剧的动机主要来自心理需求,如"长大""主动承担角色""对负面情绪如害怕、生气的控制"及"对友谊的渴望"等。另外,在认知部分,游戏也提供了儿童表达、练习、试验与巩固他们在非游戏的情境中遭遇的认知矛盾,如对"数字""颜色""节日""时间"与"关系"等抽象概念,或如"等待""轮流""分享"与"自私"等社会认知概念。在"戏剧教育"中,引发动机的来源是领导者而非参与者自己,领导者通常使用有趣的故事、手指谣、好奇的问题、一张图画或一段音乐来引起动机。虽然动机来自外在的资源,领导者在选择这些"引发物"时,仍须注意它们是否符合儿童内在的心理需求。例如一些与他们有关的,如"长大""害怕""生气""友谊"等主题。此外,教师必须经常观察儿童的游戏,以便了解其感兴趣的主题,并提供自己带领戏剧的参考。例如,教师在游戏场中观察到一群孩子对毛毛虫

感兴趣,就以"毛毛虫"为主题,在教室中带领"毛毛虫长大"的戏剧活动。在活动进行中,领导者也需考虑儿童认知与社会的能力,如分组、角色轮流、方向、报数等限制。领导者可以利用相关的口语及教室管理技巧来突破这些限制。

(二) 内在现实

如同儿童"自发性的游戏"中的"假装"架构(Frame),"戏剧教育"中也有相同的"戏剧"架构,只是前者的架构是由玩者自创,而后者的架构是由领导者与参与者共同建立。在"自发性的戏剧游戏"中,玩者通常没有确切的企图去维持假装的情境,全凭玩者的兴趣与想象。因此,他们所建立的假装情境非常不明确也容易改变,一会儿是医生的主题,一会儿可能变成家庭的成员;才没一会儿,随着一位孩子追逐的玩闹行为,一场家庭剧很快就演变成警匪枪战,有时甚至因孩子过于兴奋而无法掌握"假装"的情境,最后,以一场争吵而结束整个戏剧的情境。在"戏剧教育"中,教师可以下列的方式,成功地引发参与者进入戏剧的情境:通过一个"故事"或"意象"的呈现,几个与主题相关的讨论,或一段带动主题气氛的音乐。在过程中,虽然戏剧的"架构"(Frame)要靠参与者不断对假装世界的相信与投入(Believe in Make-believe),架构的"维持"主要仍须依赖领导者的技巧。通常领导者可以通过"情境外"或"情境内"的沟通来维持戏剧的架构。所谓"情境外"的沟通是指领导者以老师的角色引导参与者对剧情、人物及戏剧相关内容做计划、练习、讨论与反省的工作。相关的技巧包括"引导问话"(Guided Questioning)、"引导想象"(Guided-image)和"旁白口述指导"(Side-coaching)等方式。"情境内"的沟通,是另一种维持"假装"架构的有效方式。通常领导者利用"教师入戏"(Teacher-in-role)的方式介入,在戏剧开始、中间或结束时,以第一人称的口气和参与者进行对话讨论及反省的工作。根据前面戏剧游戏的分析,以"教师入戏"(Teacher-in-role)的方式进行沟通的效果似乎较好。

(三) 内在控制

在"自发性的戏剧游戏"中,儿童重视的是过程中的互动而非活动后的目的。由于没有明显的目标,儿童可以尽情地探索、游乐。对情节的发展,他们保有完整的主控性,只要在玩者的"默契"下,想怎么玩、要玩多久都没有关系。在"戏剧教育"中,参与者对于整个戏剧的发展也保有相当大的自由,即使重复扮演其中的情景,其目的都是为了加深参与者对"意义"的了解,而非为了强化演技或在观众前的表演成果。因此,教师在带领活动时,最好能抛开限制,在无时

间压力及表演目的的状况下,让参与者有充分的时间去尝试、替换、创造及发展不同的片段,这才能反映"自发性的戏剧游戏"中"弹性"与"自主"的本质。

虽然都是重过程不重结果,两者的过程中都有成人的参与,只是"参与的程度"与"引导的目标"各不相同。在儿童"自发的游戏"过程中,教师多在游戏前规划环境及提供经验,而在游戏进行中则视个别游戏的情况做不同程度的参与,但参与的目的是维持游戏的进行或提出问题以挑战新的游戏方式。教师的角色多半是"观察者""提供者"及"有限的参与者"。而戏剧领导者在"戏剧教育"中参与控制的程度较深,包含事前选定戏剧的主题;进行中带领暖身讨论练习;呈现前的计划、分配角色、场景、出场顺序;戏剧呈现后的反省检讨。而且随着不同的戏剧教学形态呈现,领导者的角色各不相同(林玫君,2000a)。在"学习有关戏剧的概念"的模式下,领导者犹如"教师",强调对戏剧元素与结构的了解。而在"通过戏剧而认识自己"的模式下,领导者就如"制作人",如何创造恰当的气氛且引领参与者向自我内心探索就是其首要的任务。最后,在"通过戏剧而探讨相关的生活议题"的模式下,领导者如"演员及导演",常以剧中人物的方式要求参与者对当下的戏剧情境与议题作直觉的反应与反省。无论是何种模式,戏剧领导者必须随时提醒自己,他(她)只是担任穿针引线的工作,如何让参与者感觉握有主控的权力并同时达到领导者教学的目标,是一大技巧与经验的挑战。

综言之,儿童"戏剧教育"是一种与儿童"自发性戏剧活动"本质非常相近的教学方式,若教师能明确掌握本质中的自发性、内在控制及内在现实等条件,它将会是一种适合儿童发展的活动。

二、戏剧元素的比较

综合第一节的分析,随着儿童的发展,原始的象征游戏的各项元素会趋于复杂。史密兰斯基(Smilansky,1968)将之称为"社会戏剧游戏"(Sociodramatic Play),其中包含了下列戏剧元素:

- 利用象征物来替代真实物体;
- 利用动作与口语来替代行动与情境的转换;
- 角色的转换。

此外,"社会互动的过程""沟通方式"与"时间的持续性"也是其中特色。由于"戏剧教育"包含"戏剧"的内涵与架构,因此,从戏剧的元素分析,它与"社会戏剧游戏"类似,同样包含了实物、行动、情境与角色的转换及口语、社会

及时间等相关元素。接着,笔者将逐项比较,以提供教师在带领幼儿从事戏剧活动的参考。

(一) 实物的转换——道具的应用

儿童使用一件实物来替代另一个不存在的物体的能力被称为"实物转换能力"。这种能力提供了"物体""想象"和"行动"的联结。对"戏剧游戏"发展而言,它扮演重要且基础的角色。根据前述象征游戏与社会戏剧游戏发展理论与研究的分析,教师在儿童游戏时必须提供充足且多样的玩物,而且最好以半具体又能提供想象空间的道具为主。在"戏剧教育"中,领导者也需考虑儿童的发展,对于年纪较小或经验较少的儿童,提供与实物较接近的道具,有时,也可利用头套或面具来增加其对角色与故事情境的认同。而对年纪较长或经验较丰富者,可提供多元且可变化的材料。教师最好鼓励儿童自行组合材料,以发挥弹性,成为戏剧中搭配演出的道具。各类不同的箱子、袋子、布料、丝巾、帽子及绳子等材料,都是很好的选择。

(二) 动作与情境的转换——哑剧动作

由前节的分析可以了解,行动与情境的转换是以符号抽离实际情境(Decontextualization)为基础。通过最初的假装行动,儿童能把某些生活情境(Context)的基本要素抽离,并由单一的基模发展到数种行动基模的结合。另外,根据研究,影响儿童进行"动作与情境转换"的因素,一为实物与实境的提示程度(Ungerer et al, 1981),另一则为儿童对戏剧主题的经验与了解(Wolf & Grollman, 1982)。在"戏剧教育"中,由身体动作来表示某些人物、行动与情境也是戏剧过程常运用的方式,一般称之为"哑剧动作"。通过"哑剧动作"的练习,领导者引发参与者利用自己的身体动作来表达时间与地点的范围和不同人物情感与行动的意义。"哑剧动作"通常也是戏剧表达元素中较简单的一种,因为参与者只需专注于动作的表达而不需考虑沟通的层面,在许多戏剧相关的参考书中,它成为基本的入门活动。领导者在带领中,也必须考虑儿童发展上的特质。因此,平时就需多观察儿童自发性戏剧游戏的脚本,以了解其感兴趣的主题、拥有的旧经验及故事脚本的复杂度。根据林玫君(1999a)的观察,儿童对活动或经验的熟悉程度,会影响其在戏剧中的创作与表现。例如:在"冠军群像"中,具有溜冰经验的儿童较能表现出溜冰的特殊动作与变化;而在"游行"中,由于儿童缺乏经验,教师必须做较多的引导与讨论。另外,对于"毛毛虫""小

狗"与"白兔"等宠物的活动,由于兴趣与经验的熟悉,儿童对此类活动参与的程度相当高,对活动的主导性也较强。

除了经验与兴趣外,教师也可考虑哪些玩物或场景能引发儿童较多的想象行动。教师可提供象征性的道具或材料,也可利用桌椅、纸箱、柜子、灯光与音乐等来引发戏剧行动的"转换"与"持续"。

(三)角色的转换——角色扮演

从发展的观点分析,儿童自发性戏剧游戏常包含家庭中熟悉的人物,如父母、子女或生活中接触的人物,如各行各业及其他相关角色。比起真实人物,幻想的人物通常较晚出现在儿童自发性的扮演中。"戏剧教育"中的角色,变化多端。有些领导者偏好利用经典童话故事,因此,其中的人物就多属幻想的范围,如"动物""野兽""魔术师"及"巫婆"。有些带领者选择真实的人物进入想象的情境中,如小男孩或小女孩经历若干想象与冒险。无论哪一类,领导者在选择角色时,必须留意儿童的原有经验与兴趣,例如许多孩子较能认同故事中正面角色的行为,而对巫婆、坏人等角色较不认同。同样是剧情中的角色,有些就大受欢迎,有些则不受青睐。因此,教师必须尊重儿童的喜好与选择,在分配角色时弹性地安排,对于受欢迎的角色可多安排一些人选,而不受欢迎的角色由教师带动,再利用外加的道具来吸引幼儿(林玫君,1999b)。

(四)口语沟通与后设沟通——即兴口语对话与讨论计划

大体上,无论在儿童自发性扮演或戏剧教育活动中,口语沟通的形式都包含两大类:一为角色间的"对话沟通"(Dialogue),另一为参与者彼此的"后设沟通"(Metacommunication)。"对话沟通"是指两位或两位以上角色之间的谈话内容。这些对话多来自参与者的即兴反应。许多戏剧带领者常利用声音故事、口语对话等方式来增进参与者口语表达的能力。"后设沟通"是指参与者对戏剧的默契与规则的改变与建立而进行的沟通。根据前面分析(Giffin,1984),儿童会以言外之意、边说边做、故事叙述、提示、隐含式的提议及外显的提议六种方式来进行后设沟通。在戏剧教育的带领中,领导者若能弹性地运用上述儿童已熟悉的沟通方式来加入讨论、计划与检讨反省等部分,戏剧活动的进行将会更顺畅。

(五)社会互动——参与团体的合作默契

如前述分析,受限于儿童社会合作及沟通协调的能力,"儿童游戏"中社会

互动的发展由单独角色扮演至平行角色扮演，最后至互补角色扮演。在"戏剧活动"中领导者可以注意这种特性，而在选择题材时可以从"单角故事"着手，让每位儿童能够同时扮演相同的角色；或选择"双角故事"，其中一角由教师担任，另一角由全体参与者担任。由于每位儿童都是主角，可直接与领导者互动，儿童可以专注于单独角色的诠释而不必同时兼顾与他人合作默契的建立，对初学者或年龄较小的儿童而言，是比较容易进行的方式。由于有限的社会能力，儿童在"自发性戏剧游戏"中的合作默契很难维持；而在"儿童戏剧教育"中，每次的活动都需要全体团队的参与，因此，领导者必须利用一些方法来建立互信互助的气氛，建议以一些剧场的活动来培养团体合作的能力与默契。无论在"参与者与领导者"或"参与者之间"，能够彼此信赖且互相帮助是非常重要的。根据笔者研究（林玫君，1997b），领导者建立互信互重之气氛的方法可包含以下几种：适当真诚的鼓励、接受及反映儿童的情感与想法、表达教师自己的感觉、接受创意的限制及模仿的行为、接受自己的错误。待团体或小组的合作默契建立后，领导者就可以双人配对、小组或多角互动的方式进行戏剧活动[①]。

在前述"儿童发展"的理论中，曾论及沙顿·史密斯的表现理论（Sutton-Smith，1979）。在"戏剧教育"中，也有学者的戏剧理论（Siks，1983）与表现理论相同，重视参与者的社会角色。喜克丝女士在她的著作中，就提出戏剧教育中参与者的三种角色：玩者（Player）、创作者（Play-maker）和观众（Audience）。而领导者则扮演"导演"的角色。在过程中，参与者扮演玩者（Player）的角色，且体会放松、想象、肢体动作、声音、感官经验及人物化等经验。通过领导者的引导，参与者除了玩在其中外（Play What），也开始学习如何玩（Play How）。渐渐地，他们开始学习与戏剧有关的术语概念及制作技巧。此外，他们身份就由玩者转为创作者（Play-maker）。在戏剧活动中，参与者常轮流分享彼此的想法与创意，因此，有时参与者的身份也会转移成"观众"（Audience）的身份，分析及反省彼此共同经历的戏剧经验。

（六）时间的持续性——整体计划

儿童在"自发性的戏剧游戏"中，因缺乏组织与社会能力，其扮演的时间通常无法维持太久。在"戏剧教育"中，经过领导者的组织，通常在短时间内，就能

① 详细内容请参考本书第六章第一节，教师与儿童的关系。

看到某些完整的分享。在组织戏剧流程时，一般包含三个阶段：计划、呈现与反省。通过有计划地发展，情节的内容就显得相当完整，包括开始、中间与结束。理论上如此，但就实际的情况分析，领导者必须有"无法依计划执行"的心理准备。事实上，因幼儿的耐力或幼儿园实际能提供的时间有限，一个完整的教案可能必须分次才能完成。第一天先带个暖身或介绍故事以引发幼儿的动机；隔日，再针对故事的片段做讨论与练习。若时间允许或者故事较简短，就能在做讨论后，马上计划角色、流程与场景，且很快地呈现一次。在幼儿吃完点心或户外游戏后，再回教室做检讨反省的部分。若遇到时间不足或故事太长的情形，就只得待隔日或隔周继续进行。有时，应幼儿的要求或剧情的二度发展，也可在当日或隔日，重复演出故事的片段或创新版本。总之，在引导"戏剧活动"时，领导者绝不能照着教案的流程，从头做到尾，必须考虑幼儿专心度与兴趣的持续力。同时，教师也要配合幼儿园实际作息时间，将活动做弹性地安排。幼儿自发性戏剧游戏的产生本来就是零碎片段，在带"戏剧教育"时，教师不妨放开心情且放慢脚步，不用一次就想完成全部的计划。

总结

长久以来，儿童"自发性的戏剧游戏"相关研究一直受到学者专家的重视，因为它是反映孩子心理需求的一面镜子，同时也是学习的最佳媒介。由于它具备各项戏剧的基本元素，笔者以为它是教师进行儿童"戏剧教育课程"前最重要的基础。为了让教师能够更成功地把幼儿在"戏剧游戏"中的潜能引导至教室中的"戏剧教育活动"中，本章针对"自发性的戏剧游戏"和"戏剧教育"的本质与"戏剧元素"进行了比较。结果发现，教师在进行戏剧活动时必须努力地维持活动中接近游戏本质的部分，包含"自发性""内在现实"与"内在控制"。另外，也必须注意各种戏剧元素在发展上的需求与表现，包含"实物""动作""情境""角色"等的转换和"沟通""社会互动"及"时间"等特性。

第四章

戏剧课程的内涵与模式

儿童"戏剧教育"发展至今已近百年，随着个别教育学者的推广与应用，各种戏剧教育的理念与课程应运而生。尤其近年来台湾地区中小学及幼儿园课程都以"统整课程"为撰写课纲的课程理论基础，因此在本章第一节中，将先针对儿童戏剧课程中的"统整"内涵进行讨论；在第二、三节中，回顾英美戏剧教育发展历史；最后，于第四节中，依不同戏剧课程目标取向，归纳出三类戏剧课程模式。

第一节 戏剧课程的统整内涵

儿童"戏剧教育"的课程内涵,一般而言,是在实现全人的教育观点。若从内容分析,它是实践统整课程的教育内涵。由于儿童"戏剧教育"的内容以"人类的生活经验"为主(Davis & Behm,1978),因此举凡与个人情感、经验或生活有关的基本层面,都是它探讨的目标。此外,"戏剧教育"特别强调团体参与过程中"经验的统整与内化"的部分,因此就"课程统整"的内涵而言,它正反映了"课程"的统整意义,亦即"经验的统整""社会的统整"与"知识的统整"(Beane,1997)。

根据Beane(1997)的分析,"课程"的统整内涵包含三个层面:"知识的统整""经验的统整"及"社会的统整"。"知识的统整"在于把知识当成解决真实问题的一项工具。教师提出生活中涉及各领域知识的实际问题,并鼓励儿童去探讨或解决这些问题以从中培养出解决问题的技能。所谓"经验的统整"强调个人在学习过程中获得组织个人过去原有经验以解决新的问题情境的机会。"社会的统整"是以个人或社会发生的重大议题为探讨中心,由师生共同计划实施,以获得通识的知能。从基本的定义与内容分析,"戏剧教育"正反映了上述"课程统整"三方面的内涵。

就"知识统整"的内涵分析,"知识"应该被当成解决"真实问题"的工具,而戏剧的题材就是提供儿童在实际的"人类生活情境"中,学习解决每个人的生活问题的最佳媒介。根据美国戏剧教育协会(AATE)的定义,儿童戏剧教育是一种"即兴、非表演且以过程为主的戏剧活动,其中由一位领导者带领参与者运用'假装'的游戏本能,共同去想象、体验且反省人类的生活经验"(Davis & Behm,1978)。所谓"人类的生活经验"就是戏剧创作的主要内容,且这个以"人类生活经验"为主的学习内涵,与一般学科所探究的知识内涵大异其趣。一

般学校的教学多以"专门知识领域"为主：如"语文"就以听、说、读、写的学习为主；"数学"包含数、量、形及逻辑思考概念的获得；"自然"包含生命、健康、物理及地球科学的探究；"社会"囊括历史、地理、经济及政治方面的涉猎。上述的学校课程，多与外在物理或人文世界有关，但一些与"个人情感、经验或生活"相关的基本问题，往往不是被忽略，就是流于"潜在课程"随机地被传授。戏剧教育的内涵，就是特别针对这个最个别化、最真实且具体的层面做深入的探讨。自古以来，一些有关"人"的生活题材如生、老、病、死的过程；悲、欢、离、合的遭遇；或爱、恨、情、仇的冲突，一直就是戏剧与文学家创作的灵感来源。这些题材也是与每位学习者最切身相关的生活教材。

课程统整的第二项特色——"经验统整"的内涵指每个参与者在学习活动的过程中，都能获得重建个人经验的机会。在儿童"戏剧教育"的教学过程中，特别强调参与者对人类生活经验的"想象、体验与反省"的部分。通过戏剧世界中的"替代情境"，儿童能够有机会去统整原有经验以面对戏剧中的困境、体会不同角色内心的矛盾、捕捉五官知觉的感受、容纳他人的观点并创造方法以克服新的问题与挑战（林玫君，2000a）。这种由直接参与的行动去体验课程的方式与一般课程的传授方式非常不一样。一般课程多是以讲授讨论或赏析的方式来传递课程中的"事实"或"讯息"；而儿童"戏剧教育"则是以个人主动参与活动的方式去体验生活的内涵。通过五官知觉（Sensory Awareness）及情感回顾（Emotional Recall）等戏剧活动，许多尘封已久的生活意象及过往的经历，都在戏剧的互动情境中重新被组织且运用在新的问题中。

儿童"戏剧教育"也反映"课程统整"的第三项特色——"社会统整"的内涵。儿童"戏剧教育"特别重视"社会的互动"与"团队关系的建立"。在活动互动的过程中，参与者有许多机会去开放自己且接受他人的想法与观察。此外，为了能顺利地完成领导者所赋予的任务，参与者必须培养默契，并建立共识。从发展基本的"倾听"技巧，到双人或小组性的"磋商"而至整组性的"分工"关系；从唤起"自我的知觉"到训练"同理心"，领导者必须制造许多戏剧的情境，让参与者在其中培养社会互动的基本能力，并进而增进彼此的信赖与尊重。有些领导者又特别善用"个人或社会之重大议题"来组织参与者，并增强其对团体的认同度。例如：在"离家出走"或"族群移居"的议题中，所有的参与者必须扮演离家者本人、父母家人、咨商专家、同学朋友或族群长者、科学家、探险队等不同角色，运用个别的专家知识与民主素养来进行讨论、协商、投票、选择及决定行动。因为同属一个家族或社会，且彼此拥有相同的际遇与问题，大家就必须共

同计划与行动,以争取继续生存的机会与生活的意义。就"社会统整"的意义分析,戏剧的议题能提供不同背景儿童多样的参与机会,让每个人都能从计划与面对戏剧的问题方案中,体验如何运用各领域的知识及施行民主法治的程序,以获得所谓通识的知识并进而创造一个符合民主社会理想的学校。

第二节　美国戏剧教育的发展

20世纪初,进步主义学者杜威、帕克等人,就开始倡导教育应以启发"全人"为目标,并建议让学生在"做中学,学中做"之中,发展对生活的理解。他们进一步建议,通过"艺术"的"做"与"受"的历程,儿童更能学习处理自己和生活中的各种问题。儿童"戏剧教育"中的剧场游戏与即兴活动,原是属于专业剧场或大学戏剧系用来训练学生的方法,藉以开发剧场参与者的肢体、口语、创意与合作默契的能力。但因其内容重视参与过程,符合一般教育的目标,早在20年代开始,就被运用在儿童教育上。从20至40年代间,温妮佛·伍尔德女士(Winifred Ward)在小学实验一系列的戏剧活动开始,经过50到80年代的基础发展,到80到90年代是儿童戏剧教育的深耕研究时期。千禧年后,儿童"戏剧教育"逐渐走向跨领域的学习,甚至应用在博物馆及当地的主题,朝向新的整合方向。以下将针对个别时期的发展做说明。

一、20世纪20至40年代:儿童戏剧教育的启蒙时期

美国儿童戏剧教育的发展源于20世纪初,由美国西北大学戏剧系教授温妮佛·伍尔德在小学实验一系列戏剧活动开始,受到这些教育学者的启发,当时很多学校着手把戏剧教育推广至校园中,其中又以伍尔德女士在美国伊立诺伊州的伊文斯登小学所开设的"创造性戏剧"实验课程为先导。此时,戏剧课程发展的重点仍以"儿童中心"为核心概念,戏剧是促进儿童语言、社会、认知、身体、情绪及社会行为发展的媒介。虽然伍尔德以儿童学习者为中心,但她也重视"戏剧本质"的发展。在她的第二本书《儿童戏剧创作》(Playmaking with Children,1947),就逐渐看到"学科基础"课程的影子。从书中可以发现在目标上,她仍以

"参与者个人与社会的全方位发展"为主;但在方法上,却相当重视戏剧技巧,包含"律动与哑剧""敏感度的练习""人物刻画""对白"及"故事戏剧"等活动。这样课程概念就直接影响了乔瑞丁·喜克丝(Geraldine Siks)和楠妮·马凯瑟琳(Nellie McCaslin)。

二、20世纪50至80年代:儿童戏剧教育的课程基础

喜克丝认为学校中的戏剧课程除了兼顾一般性的教育目标外,应培养参与者对"戏剧知识与概念"的了解。在教育目标上,她特别重视"对戏剧艺术的陶冶与欣赏",在其著作中(Siks,1983)她就曾以三个交错的网状概念图来呈现她的教学架构(详见图4-2-1):第一部分是"儿童为戏剧参与者"(Child as Player),包含"肢体放松、集中注意力、信赖感""身体动作""五官感受""想象情境""即兴口语"与"人物刻画"等;第二部分是"儿童为戏剧制作者"(Child as Playmaker),包含"剧情""人物""主题""对话""声音韵律"及"特殊剧场效果"等;第三部分为"儿童为戏剧欣赏者"(Child as Audience),包含"感受""反应"及"反省评析"等。喜克丝为后来以"学科"为本位的戏剧架构,勾勒出基本的课程蓝图。

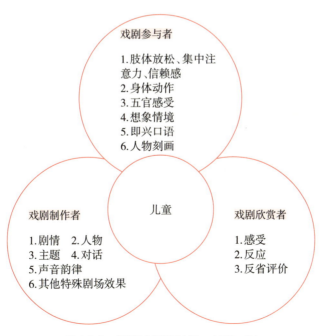

图4-2-1 戏剧概念架构图(Siks,1983:40)

伍尔德女士的另一位门生——楠妮·马凯瑟琳在她的著作《教室中的创造性戏剧》(Creative Drama in the Classroom, 1990)，与另一位戏剧学家芭芭拉·莎里斯贝莉(Salisbury, 1987)，两人延续相同的理念与观点，提出戏剧课程的三项要素：第一为"身体与声音的表达性运用"，第二为"创造性戏剧（戏剧创作）"，第三为"通过戏剧的欣赏来增进审美的能力"。基本上，这些教学内容已由培养"全人教育"的重点转移至发展"戏剧艺术"的概念。

这类课程的发展多以渐进式(Linear)的方式，将戏剧的概念由简单到复杂地介绍给学生。基本课程由肢体感官想象开始，到以"故事"呈现戏剧的整合课程，最后是儿童欣赏自己或他人的戏剧演出，这段时间教科书的出版，多数都是以这类循序渐进的方式来发展系统性的戏剧课程。

三、20世纪80至90年代：戏剧教育的深耕研究

到了80年代，通过协会组织和国家艺术课程标准的建立，戏剧在整体课程的定位更趋于明确。

（一）《戏剧/剧场之课程模式报告书》

80年代以后，不同的戏剧团体开始通过有组织地交流进行相关的研究工作，其中最大的研究计划是从1983年，由美国中等学校戏剧协会，召集并结合其他相关组织与70余位学者，历经四年的努力完成《戏剧/剧场之课程模式报告书》。本报告书为"戏剧与剧场"在幼儿园、中小学、大学、专业剧场及成人、老人等小区剧场提供了一系列的课程模式。

1. 依年龄程度分为六个阶段

第一阶段(Level Ⅰ)：幼儿园时期；

第二阶段(Level Ⅱ)：一到三年级；

第三阶段(Level Ⅲ)：四到六年级；

第四阶段(Level Ⅳ)：七至八年级（初中）；

第五阶段(Level Ⅴ)："一般"程度之九至十二年级（高中或专科学校）；

第六阶段(Level Ⅵ)：九至十二年级的"专业"发展，包括表演、剧场技术与戏剧制作等内容。

2. 依内容共分为四大类别

（1）发展个人内外在资源：感官和情绪的知觉、想象力、身体动作、语言、声

音、常规及自我概念。

（2）以艺术合作来创作戏剧：人际互动技巧、问题解决、即兴呈现、人物刻画、剧本创作或编写、剧场技术、导演（从第四阶段开始实施）以及剧场管理（从第五阶段开始实施）。

（3）戏剧与社会生活的连接：戏剧/剧场与人生、角色与生涯发展与剧场传统（从第二阶段开始实施）。

（4）审美赏析：戏剧元素、剧场参与、剧场和其他艺术的连接、审美上的响应。

（二）《国家艺术教育课程标准》

90年代中，除了通过上述戏剧教育的研究计划案外，美国教育部也委托各项艺术教育的相关单位共同订定《国家艺术教育课程标准》。1994年，在国会通过"目标2000：国家教育法案"中，使得艺术教育首度在正规学制内受到法令上的肯定。在这项课程标准中，规范了联邦对学生在舞蹈、音乐、戏剧和视觉艺术上的基本能力要求，依年龄程度分为四个阶段：第一阶段为幼儿园到四年级、第二阶段为五到八年级、第三阶段为九到十二年级（一般），第四阶段为九到十二年级（专业）等。

在戏剧学习方面，第一阶段中，强调在教室中的"即兴创作"，包括剧本创作、人物刻画、视觉设计、计划演出、资料搜集、各种艺术形式的比较、形成个人对戏剧作品的偏好并建构其意义、了解各种戏剧形式（包含电影、电视等电子媒体）对个人生活的意义。在第二阶段中，欲培养学生的"戏剧专业素养"，通过即兴创作和以文本为基础的方式进行剧本创作、人物刻画、导演、数据搜寻整理、戏剧作品（包含电影、电视等电子媒体）的比较与赏析、戏剧作品的意义建构与评析、了解各种戏剧形式（包含电影、电视等电子媒体）与其他文化的关系。在第三阶段中，学生必须学习戏剧的脉络，通过创造、表演、分析和批判的方式，以更完整深刻的方式进行戏剧探究，发展个人内在省思与对外在世界的了解。最后，在第四阶段中，带领学生进行更专业化的学习，如参与戏剧、影片、电视和电子媒体等的制作（The Consortium of National Arts Education Associations，1994）。

四、千禧后：跨领域的多元发展

从以上的发展，可以看到美国学界对儿童"戏剧教育"的重视程度。由于

美国教育制度是以个别州立的学制为主,虽然在国家的层级,戏剧已经纳入"艺术教育课程标准",但是实际的执行,仍要视个别州政府的状况而定。尤其在千禧年后,美国有些大学开始走向"艺术整合教学"的路线,如美国田纳西大学的"东南艺术中心"。他们尝试将各类艺术形式融入不同的领域课程中,藉以突破传统教学的刻板模式。尤其是"戏剧/剧场"本身就具备统整跨领域的多元特质,而又符合创意发想、具体参与和行动实作等现代教育的特色,因此更适合用来结合各种课程或教学主题,促进学生对不同学科的学习兴趣与深度理解。除了学校内课程的跨领域的整合,戏剧教育也走出学校,和当地的美术馆、博物馆及社区结合,走向应用戏剧及剧场的方向。

第三节　英国戏剧教育的发展

翻开英国的历史,戏剧教育早在20世纪20年代,就已经被教师们运用于学校现场,到了60年代,更重视"戏剧"与人本教育及社会民主的关联。但之后,也遭到一些学者的质疑,认为戏剧不该只是作为"学习的工具",其本身应该就是"艺术教育"的范畴。近期的学者,比较跳脱这种二元论的争论,认为无论是哪一种戏剧教育的形式,基本上都是通过戏剧/剧场常用的习式或惯用手法来表现多元的想法创意。尤其目前"戏剧"仍然属于英语课程的一部分,在未成为独立的一门学科之前,仍然需要和各类学科或主题结合,以发挥实质的影响力。近年来,戏剧教育更是走出学校的范围,与小区及企业结合,朝"应用戏剧/剧场"的方向迈进。以下针对个别阶段的发展做说明。

一、20世纪初:教室中的实验课程

20世纪初,受到进步主义的启示,哈丽雅特·芬雷·强森(Harriet Finlay-Johnson,1871—1956)开始在教学中实验戏剧化教学。受到奥地利维也纳艺术教师及福禄贝尔幼儿园教师的教学影响,芬雷·强森尝试将儿童游戏的概念应用到自己的教学中。他尝试将课程主题转化成戏剧的呈现,通过教室中戏剧扮演的自然形式来引起学生的学习动机(Hornbrook,1991)。

亨利·卡德威尔·库克(Henry Caldwell Cook)是另一位尝试将戏剧结合学科学习的教师(Hornbrook,1991)。他原是一位英语教学教师,在校长的支持下,以游戏及一些戏剧技巧引导学生将文学内容表现出来,以达到语文学习的目的。在教学中,他特别强调学生的自主性与教师的引导角色,这与当时普遍强调"表演成果"的教育理念截然不同,其教育理念种下了"戏剧教育"的种子。

二、20世纪60年代:"以人为中心"的核心思想

20世纪60年代后,受到人本教育哲学观的启发,戏剧教育的重点是放在"人"的发展。剧场教育家彼得·史雷(Peter Slade,1954)和儿童剧场导演兼戏剧教育家布莱恩·魏(Brian Way),把戏剧教育的相关活动集结成《由戏剧而成长》(Development through drama,1972)一书。在书中,魏氏表示戏剧是用来发现内在自我的媒介,他相信"戏剧是儿童自发性游戏的延伸",特别以过程为主的"即兴戏剧活动"来发展全人教育。强调以学习者的兴趣或生活经验为教学题材,并重视其在学习过程中的收获与成长,不以学科知识为内容,这类以"人"为核心的戏剧课程,风靡了当时中小学的课程。

三、20世纪70年代:"以问题为中心"的批判观点

20世纪70年代的学者,关心社会、生活与学习的关系,认为"戏剧教育"可以提供学生在不同的戏剧情境中,练习人与自我及社会"议题"(Issue or Theme)的思考与体验,进而发展批判思考与解决问题的能力。当时桃乐丝·希斯考特(Dorothy Heathcote)是最佳的代表人物。70年代初,她特殊的教学风格流传至美国,引起一阵旋风,而通过华格纳(Wagner)女士的研究,出版了《桃乐丝·希斯考特:戏剧为学习之媒介》(Dorothy Heathcote: Drama as a learning medium,1976)一书,其中将她的理念与带领技巧描述得相当清楚。除了桃乐丝·希斯考特,她的同事盖文·伯顿(Gavin Bolton)也针对这类的戏剧教学进行研究分析并对"戏剧教育"的理念进行论述。伯顿教授的论述,对英美儿童"戏剧教育"的发展,提供了清楚的理论分析基础。现今一般学者把这类戏剧教学称为"教育戏剧"(D-I-E)。在此类课程中,教学者以具有争议性的主题,运用教师/学生入戏的技巧,通过团体的扮演及讨论,厘清问题的争端,思索可能处理问题的方法,在模拟的情境中,学生对相关的问题产生新的观点、做法和理解。

四、20世纪80年代后:"以科目为中心"的争议

戏剧在英国教育中虽发展蓬勃,但受到传统文化的影响,它始终附属于语文课程,造成它在一般课程中定位不明的问题。1988年英国《教育改革法案》

中,"戏剧"仍然属于英语的一部分,尚不能算是"艺术教育"的范畴。这样的做法引起戴维、宏恩布鲁克(David Hornbrook)等学者的质疑,先后在其专著中(Hornbrook,1989,1998)大声疾呼戏剧"本质内涵"的重要性。他认为戏剧学习应偏重于"戏剧与剧场艺术"的学习,亦即以"学科"为基础的角度,重新审视戏剧在艺术教育中的定位。

在课程阶段而言,宏恩布鲁克认为戏剧课程(Hornbrook,1991)可分为四阶段,第一阶段(5—7岁)、第二阶段(小学7—11岁)、第三阶段(中学11—14岁)和第四阶段(中学14—16岁)。由前两阶段的"扮演、即兴表演创作",渐渐发展到后两阶段的"青少年的剧场舞台呈现"。就内涵来看,他将戏剧课程分为三方面,包含:

- 创作——发展学生的戏剧能力,使之能运用戏剧形式来解释并表达自己的想法;
- 表演——发展学生参与戏剧呈现的能力;
- 回应——发展学生的戏剧知能与美感判断能力。

然而,也有学者采取较务实的看法,认为"戏剧教育"在正式国家课程之前,可以朝向融入式的方法进行,如此更能发挥实际的影响。近代学者约翰·桑姆斯(John Somers)在《戏剧在课程中》(*Drama in the Curriculum*, 1994)一书中提及,"戏剧"若能成为一门独立学科最为理想,如此就能直接在学校中普遍地进行"戏剧教育"的课程。然而,在戏剧课程尚未独立成科之前,仍旧可以发挥其全方位统整的特性,与其他课程结合,成为活化教学或达到全人教育目标的媒介。通过戏剧互动的历程,一方面帮助学生一般学科的学习,一方面也增进他们对戏剧/剧场的体会。桑姆斯教授更进一步提出两项主张:第一是"学习戏剧的语言",由于戏剧中有特定的语言,因此在运用戏剧作为自我表达的工具前,必须先学会戏剧的语言,亦即教导学生戏剧的专业术语与形式;第二是"探讨戏剧中的议题",教师可针对学生的背景和兴趣,进行相关议题的探讨,他主张将戏剧带入生活中,藉由戏剧的方式让我们更加了解自身生活环境,培养人文情怀(Somers,1994)。

五、千禧后:应用戏剧的发展趋势

除了约翰·桑姆斯,当代还有几位颇具代表性的学者,如强纳森·尼兰德斯(Jonothan Neelands)和乔·温斯顿(Joe Winston)也和桑姆斯教授一样,对于"戏

剧教育"采取类似的观点。强纳森就认为戏剧教育的方法,本来就是戏剧或剧场界由来沿用的"戏剧习式"或"惯用手法"(Convention),引发儿童参与投入戏剧,希望儿童不但能从中学习戏剧艺术的内涵,也能体会如何面对自己、自己与他人、自己与社会的关联,并进而理解人类共同的生命经验。

乔在2010年"美、笑声与戏剧教育——三者何时再相遇?"的演讲中也提出了这样的看法,这是近年来欧美戏剧教育的发展趋势,除了重视戏剧/剧场美学的陶冶外,也重视戏剧/剧场的跨领域协作及与全球本土化(Glocalization)的多元表述现象。随着后现代思潮的发展,"应用戏剧/剧场"(Applied Drama / Theatre)这个名词,企图打破历来僵化固定的艺术教育界域与形式,以民主、开放及多元的态度来面对戏剧艺术,并与社会和大众生活相连接。

第四节 三种戏剧课程模式

从英美戏剧教育的发展，可以发现不同的戏剧教育学者或课程系统，会因着个别教育理念、教学目标与教学方法的差异，而产生各式各样的戏剧课程。虽然各类的戏剧课程相当多元，但整体而言，其中有三种较具代表性的课程模式：模式一，学习有关戏剧的概念；模式二，通过戏剧认识自己；模式三，通过戏剧来探讨相关议题（林玫君，2000a）。若从课程设计的角度分析，这三类模式也反映了三种课程发展的取向：以"科目教材"为中心；以"学习者"为中心及以"问题"为中心（黄政杰，1991；陈伯璋，1987）。以下将针对三类戏剧课程的教育目标、代表人物、内容、方法、领导者角色及评量等方面进行分析。

一、学习有关戏剧的概念（Learning about Drama）

这类戏剧课程设计重点是以"科目教材为中心"，且以戏剧科目为单位，希望借着"参与戏剧活动的经验来了解戏剧艺术的基本概念进而增进对戏剧艺术的赏析力"（Siks，1983）。从"戏剧教育"发展的背景来看，早在20世纪40年代，温妮佛·伍尔德就已建立了这类课程的教学模式。在目标上，她认为戏剧艺术可用来促进参与者个人与社会的全方位发展，而在方法上，她非常重视将戏剧艺术的内涵与技巧运用于课程中，这些技巧又包含了律动与哑剧、敏感度的练习、人物刻画与对白及故事戏剧等活动。跟随其后的两位门生，乔瑞汀·喜克丝（Siks，1983）和楠妮·马凯瑟琳分别在其著作中（McCaslin，1986；1990）阐述戏剧教育的目的，除了兼顾一般教育的目标外，应该以培养参与者对戏剧的知识与概念的了解为重点。

因其目标在"对戏剧艺术的学习与欣赏"，"教学内容"就特别重视运用一些戏剧概念来组织活动。从伍尔德女士开始，她就常把戏剧内涵与技巧运用于

戏剧课程中,至乔瑞汀·喜克丝,更是将其立论发扬光大。乔瑞汀·喜克丝的著作中(Siks,1983)强调戏剧教学应该"为艺术而艺术",其教学架构可用三个交错的网状概念图来呈现:第一部分是"儿童为戏剧参与者"(Child as Player),其中的课程包含肢体放松、集中注意力、信赖感、身体动作、五官感受、想象情境、即兴口语与人物刻画六个单元;第二个部分是"儿童为戏剧制作者"(Child as Playmaker),其中包含剧情、人物、主题、对话、声音旋律及其他特殊剧场效果六个单元;最后的部分为"儿童为戏剧欣赏者"(Child as Audience),其中包含感受、反应及反省评析等三种能力的统整学习。

这类课程的发展多以渐进的方式,将戏剧的相关概念由简单而复杂的原则,一一介绍给参与者。从最初的基本课程,以提供参与者肢体与口语的表达和练习的机会;到第二阶段的统合课程,通过故事或诗的制作与呈现来统整戏剧的元素;到第三阶段的赏析课程,由参与欣赏教室或剧场中的戏剧活动而培养戏剧艺术的审美能力(林玫君译,1994)。

在单次教学的发展上,这类活动非常重视"准备""呈现""回顾"三个阶段层次(林玫君,2000b)。在第一个准备阶段,通常领导者鼓励参与者对人物的动作、对白或故事的情节做计划、想象与练习;在第二个呈现的阶段,参与者会以戏剧呈现的方式来分享彼此的心得,这是当日戏剧活动的高潮;最后,在"回顾"阶段,领导者会引导儿童讨论及反省刚才演出的优缺点,并为再次的"呈现"做准备。从上述阶段分析可见,"文学作品"的戏剧化与呈现乃是这类戏剧活动的重点,而如何选择故事、发展情节、分析人物、创造对话及呈现故事等过程成为教师进行活动中必备的技巧。

这些过程中"领导者"多居于"教师"的角色,帮助学生了解戏剧的元素,事先组织课程内容,然后依预定的计划与目标进行教学。"参与者"在过程中,必须有机会表达自己的肢体与声音;了解与熟练某些戏剧的概念与技巧;能分析及欣赏剧情结构、人物等部分。

总而言之,第一类的戏剧课程统整方式是通过有系统的渐进计划进行"戏剧"艺术概念的学习,以帮助参与者了解戏剧创作与剧场制作的过程与结果。最后评量的重点在"我们学了些什么?""怎么做?"("What did we learn?" & "How did we learn?")。

二、通过戏剧而认识自我(Learning about self through Drama)

这类课程的设计重点放在"学习者"的部分,强调个体的自我概念自我实现

及自我的体认。这类课程的代表学者为英国的布莱恩·魏。由于受到彼得·史雷（Peter Slade）及20世纪初人本教育哲学观的启发，他把自己研究戏剧多年的心得，集结在1972年所出版的《由戏剧而成长》（Development through Drama）一书。在书中，他表示戏剧是用来发现内在自我的媒介，教室中的戏剧课程应在发展"人本身"而非"戏剧"。魏氏相信"戏剧是儿童自发性游戏的延伸"，他特别提倡以过程为主的即兴戏剧活动，并认为以表演为主的剧场活动并不适合年纪小的儿童参加，他甚至认为这会破坏了儿童原始的创造力。他的立论强调"全人的发展"，而不强调戏剧艺术概念的获得。这与前述的第一类课程不同，因为伍尔德女士认为"戏剧是过程也是结果"，而魏氏却认定"戏剧乃参与的过程"，至于结果如何，并不重要。由于魏氏本人是英国一位著名的演员兼导演与作家，其书中融入了许多实务经验，也撷取了人文哲学教育理念的精华，因此，当70年代他的书从英国流传到美国时，受到相当大的欢迎，甚至超越伍尔德女士的著作，成为美国大学戏剧课程最受欢迎的教科书。

在"内容"上，魏氏的教育哲学观是在发展"个人"而非"戏剧"，因此，他认为通过戏剧而产生的学习，萌发于七个领域中："专注力""五官感受力""想象力""肢体""语言""情感"与"思考能力"。虽然魏氏的课程内容仍与许多传统戏剧游戏或活动（Theatre Games）重叠，但其重点并非在发展这些剧场的内容，而是通过戏剧的活动架构而发展参与者对自我的认识与了解。由于特别重视参与者自发性的内在经历，魏氏常利用"音乐""历史时事"或"日常生活事件"当成其刺激戏剧创作的主要来源。他认为这些鲜活的经验比经典故事中的人物情节来得更真实，因此较容易唤起参与者的旧经验，并能使其更自在自发地从事戏剧性的活动。比起第一类课程的专家们利用故事为创作蓝本，布莱恩·魏则强调用"参与者原有的经验"作为活动的基础。

在"方法"上，魏氏的引导过程与第一类课程的进行方法非常不同。第一类的课程是采用直线渐进的方法，由浅而深，把诸多戏剧的元素一一介绍给参与者，为"戏剧的呈现"做暖身准备。魏氏的方法是一种"圆形的循环"，可以用跳接的方式，在一个领域或数个领域中循环出现。因此，每次的课程都是独立自主，长短不一，只要参与者的兴趣及能力的允许下，活动的内容与程序都相当有弹性。

魏氏对"单次教案"的执行方式也与前类课程的方式颇不相同。魏氏重视参与者回想旧经验及回顾当日戏剧经验对个人的收获。因此，在第一个"准备的阶段"，他强调"想象"的重要，包含回想个人的经验及想象各种可能解决问题的方法。在第二个"呈现的部分"，他认为恒常持续的五分钟活动比偶尔为之

的长时间戏剧表演对参与者的帮助更大。在最后的"回顾阶段",魏氏强调参与者对当下自身经历的戏剧活动的反省及如何能把它类推到平日的生活情境中,这与第一类戏剧着重于对故事人物及情节的想象与计划及演出故事本身的回顾与检讨,是相当不同的。

"领导者"所营造的气氛及参与者间的信赖关系在这类的活动中,显得相当重要。魏氏认为戏剧活动的目的并非训练参与者的戏剧技巧,而是提供一个值得信赖且让彼此愿意相互合作的环境。领导者必须提供参与者成功的经验以增强其"冒险"的意愿。由于魏氏发展的方法简单易入门,且以参与者的原有经验与潜能为起始点,即使初学的领导者都能很快地进入状态,因此,这套方法吸引了许多非专业戏剧背景但对戏剧教学有兴趣的教育者。同时,魏氏认为领导者也是一位学习者,他可以和参与者一起成长,学习有关"戏剧"及"个人"的相关知识与内涵。他并为这些初学的戏剧领导者提供带领活动的控制技巧,包括使用"信号或图形指针"的外控方式,或"慢动作""催眠""剧中人物"等内控方式。

总而言之,第二类戏剧课程是以"个人经验的统整与成长"为主。通过全面萌发式的方法,参与者和领导者都获得自我探索与成长的机会。评量的方向不在戏剧的成果如何表现,而是"我们如何从这次创作经验中成长"(How did we grow?)。

三、通过戏剧来探讨议题(Learning through Drama)

这类戏剧课程设计是以"问题为中心",希望通过不同的戏剧情境来引发参与者自我或社会之"相关议题"(Issue or Theme)的深层体验,并为其中议题提出解决之道。这类戏剧在英国非常盛行,其中又以桃乐丝·希斯考特为代表人物。在20世纪70年代初,她特殊的教学风格流传至美国,引起一阵旋风,直到80年代,她仍是一位颇受教育界与戏剧界欢迎的戏剧领导者。一般领导者都是自行写书并出版,希斯考特女士的理念与带领技巧却是由华格纳女士记录而完成。

依据华格纳女士(1976)《戏剧为学习之媒介》(*Dorothy Heathcote: Drama as a Learning Medium*)一书中的描述,希斯考特女士是一位高大强壮又充满特殊个人风格的戏剧领导者。诚如该书的名称所指,"戏剧"是统整个人学习的媒介与方式,在戏剧的经验中所学得的技巧也是生活中必备的技巧。从另一个角度看,"戏剧"是领导者运用的媒介,利用戏剧情境中的团体互动,参与者的旧经验被重新唤回到当下的意识形态中。比较而言,这类的戏剧课程与第二类相似,其目的仍是把戏剧当成"媒介"来发展个人或其他相关议题,而第一类的戏剧课

程却把焦点放在发展"戏剧"的部分。

在"内容"上,历史、时事新闻或希斯考特所称的"同理主题"为最佳戏剧题材。希斯考特认为领导者不必太费心力找寻题材,通过"同理主题"（Brotherhood）的方式,任何故事、时空与社会阶层所发生的情境一定都能找到相同或类似的议题。而这些"议题"就是值得大家深入探索的部分。例如:《五只猴子》的教案中,其内容虽只是一群猴子被鳄鱼吞掉的经过,但值得探讨的议题却是如何面对死亡的威胁及找寻解决困境的方法。通过这种方式,领导者可以从任何故事、生活主题或社会事件来找寻戏剧内容的来源。

在"方法"上,这类戏剧课程通常以"全面直观"的方式进行即兴的创作活动。与前二者不同的是它并没有任何暖身或准备的活动。在相信参与者都已具备"儿时戏剧扮演的假装能力"的前提下,领导者以"剧中人物"的方式出现,并运用问话的技巧来促发参与者对当下情境的反应及对自我情感的表达与讨论。在单次教学的发展上,每次戏剧情节都不重复,随着领导者的带领,参与者必须随着情境的发生而横越"过去""现在"或"未来"的时空,做即兴的参与和问题的解决。

"领导者"在这类戏剧活动中的角色相当重要,他（她）必须具备充分的戏剧教育、心理学、人类学的训练及丰富的生活历练,才能够在当下处理可能发生的戏剧情境。根据希斯考特的建议,领导者必须以导演的身份出现,全程掌控处理戏剧的过程。与传统的角色非常不同的是,这类领导者常以多元的面貌出现在参与者之间。他（她）有时会是个什么都不懂的老百姓,假装寻访"专家们的意见";有时也会是魔鬼代言人,压迫在难民营中的逃犯;有时更可能成为小组的领袖,鼓励参与的科学家共同列出移居他乡必须准备的器材。除了"剧中扮演"的能力外,领导者同时必须拥有良好的发问技巧。通过引导发问,参与者必须磋商讨论、集中思考、分享信息、搜寻答案并在当下做决定。在经历过上述的戏剧过程后,无论领导者或参与者都能从互动的情境中领悟其潜藏的共通意义,希斯考特将这个过程称之为"进入宇宙共通的真理"（Wagner, 1976）。

总而言之,第三类的戏剧活动在内容上与前两者不同,它多以生活议题为主。在方法上,它与第二类的戏剧流程较类似,都以全面直观的方式进行活动。最后,在反省评量的方面,教师可以思考的问题为:"我们从这次的创作经验中感受到什么?"（What did we feel?）"对主题了解些什么?"（What did we learn about the theme?）

最后,笔者将以表列的方式呈现上述三类课程在代表人物、教育目标、内容、方法、领导者角色及评量等的特色（见表4-4-1）。

表4-4-1　三种戏剧课程模式的特色比较

模式	学习有关戏剧艺术的概念 Learning about Drama	通过戏剧而认识自我 Learning about self through Drama	通过戏剧来探讨议题 Learning through Drama
代表人物	温妮佛·伍尔德(美国) 乔瑞汀·喜克丝(美国) 楠妮·马凯瑟琳(美国)	布莱恩·魏(英国)	桃乐丝·希斯考特(英) 西西妮·欧尼尔(英)
教育目标	以增进参与者对自我肢体与口语的表达、对戏剧元素的呈现与制作及对戏剧艺术的审美能力 焦点在戏剧的知识及概念形成过程 (目标性)	戏剧是用来发现内在自我的媒介,其中包括:"专注力""五官感受力""想象力""肢体""语言""情感"与"思考能力" 焦点在发展"人本身"而非"戏剧" (表达性)	利用不同的戏剧情境来引发参与者对自我、世界或相关主题深层探究的兴趣。戏剧被用来当成了解人类情境的工具 焦点在对"议题"的深层探讨 (实用性)
内容	戏剧知识及概念 儿童为戏剧参与者——肢体放松、集中注意力、信赖感、身体动作、五官感受、想象情境、即兴口语、人物刻画等活动 儿童为戏剧制作者——剧情、人物、主题、对话、声音旋律及其他特殊剧场效果等 儿童为戏剧中的观众——感受、反应及反省等三种统整能力	自发性的即兴创作 经常使用"故事"来进行戏剧创作 运用多样的剧场活动来发展参与者内在资源 "音乐""历史时事"或"日常生活事件"当成刺激戏剧创作的主要来源,以唤起参与者的原有经验	以"历史""时事新闻"或故事的"同理主题"(Brotherhood)为蓝本,再加上参与者的想法 一般以具有某些"张力"(冲突)的主题开始进行活动 每次剧情都不重复
方法	以渐进式的方式,将戏剧的相关概念由简单到复杂的原则,一一介绍给参与者 单次教学重视"准备""呈现""回顾"三个阶段层次	"圆形的循环",可以用跳接的方式,在一个领域或数个领域中循环出现。每次的课程都是独立自主 单次教学包含: 准备的阶段——强调"想象"(Imaging)的重要,包含回想个人的经验及可能解决问题的方法; 呈现的部分——长短不一,活动的内容与程序都相当弹性。持续恒常的五分钟活动比偶尔为之的长时间戏剧表演对参与者的帮助更大	以"全面直观"(Holistic)的方式进行即兴 不用传统"说故事"的戏剧手法,也没有任何的暖身或准备的活动。在相信参与者都已具备"儿时戏剧扮演的假装能力"的前题下,参与者马上进入预设的剧情中,且必须从中解决所面临的问题 在单次教学的发展上,每次的戏剧情节都不重复,随着领导者的带领,参与者必须随着情境的发生而横越"过去""现在"或"未来"的时空,做即兴的参与和问题的解决

(续表)

领导者角色	相当于"教师"的地位,帮助学生了解戏剧的元素,事先为学生把课程组织好,然后依预定的计划与目标教学	需营造气氛、建立信赖关系及增强"冒险"(Risk-taking)的意愿 领导者也是学习者,可以和参与者一起成长	领导者多以"剧中人物"的身份出现,以促使参与者共同为其所有的想法建构剧情。运用问话的技巧来促发参与者对自我情感的表达与讨论
评量	评量以参与者对戏剧技巧(默剧活动、即兴演出)的熟练精进,对戏剧的理论(剧情结构、人物分析等)的领悟欣赏为主 "我们在这课中学了些什么?" (What did we learn?)	评量以鼓励参与者对当下经历的戏剧活动的合作态度、投入程度、喜悦感觉及对自我与周遭环境的了解与认识为主 "我们如何从这次创作经验中成长?" (How did we grow?)	评量的重点在参与者的感情反应、非学到的戏剧技巧,不以增进参与者戏剧创作的能力为主,勇于付诸行动的参与力才是重点 "我们从这次创作经验中感受到什么?" (What did we feel?) "对主题了解些什么?" (What did we learn about the theme?)

第五章

幼儿园多元戏剧课程

前一章已说明英美戏剧教育发展及课程模式，在本章，将特别讨论幼儿园戏剧课程可能发展的方向。本章主要内容来自原书繁体字版第三章创造性戏剧课程的第三节，但是经过小部分的修订，将引用笔者在幼儿园现场进行的"戏剧融入幼儿园课程发展历程"研究，于第一节以一个十字轴勾勒出幼儿园发展不同戏剧课程的可能性，并于第二节到第五节，以实例分别说明幼儿园中各类戏剧课程的具体样貌及引导方式。

第一节　幼儿园的多元戏剧课程发展

一般人在看待课程时，会从四个基本定义分析：课程是学科（教材）、课程是目标、课程是经验、课程是计划（黄政杰，1985）。而当面对的是幼教课程时，有些学者（黄瑞琴，1994）就会建议从"课程即经验"的观点，支持"游戏"应该是幼儿园正式课程的一部分，因为"游戏"就是幼儿个人内在与外在物理及人文环境互动的学习经验。既然是重要的"学习经验"就应该是课程的一部分，只是这类的课程来自幼儿自发的活动，萌发于日常生活中，需要刻意观察与引导，否则稍纵即逝。同理，在平日的"戏剧游戏"中，幼儿主动地将日常生活中所体验到的人、事、物，转化到自己的想象世界。此时，课程的焦点已由教师的"教"转入幼儿的"学"，这种以"幼儿"为中心的课程模式，也符合发展取向的幼儿教育课程（Bredekamp，1986）。

若按照"课程是经验"和以"幼儿"为中心的课程观点，幼儿园戏剧课程就应该同时包含"幼儿的戏剧游戏"和"戏剧教育活动"两个可能发展的方向。若是将它们放在一条连续的横轴上，在左端比较偏向于"同伴间的戏剧扮演游戏"，而右端就比较属于"教师安排的戏剧教育活动"。

除了从经验取向的观点来看幼儿园的课程，另外也可以从"课程组织与发展"的方式来分析。一般而言，有些课程相当重视教学的具体目标，在组织的方法上，以循序渐进的线性方式（Linear）安排活动，可以在事先安排较长时间的系统性课程。然而，也有些课程相当重视过程中的经验，依据活动中学习者的兴趣与反应，提供更深入的引导。这类课程的组织通常以全面直观的方式（Holistic）进行，由一个主题出发，默认几个可能发展的方向，通过这些非线性的经验，提供学习者内在统整的机会。

综合上述分析，可以从下列两个向度来探讨戏剧课程：横轴代表课程的观

点,左端是"幼儿的戏剧扮演游戏",而右端是"教师安排的戏剧教育活动";纵轴代表课程组织和发展,上方是以"全面直观"的方式,而下方则是以"线性组织"的概念发展课程。依照这两个向度,幼儿园的戏剧课程可分为四种形态(图5-1-1):形态一,"随机性的幼儿戏剧扮演游戏",其课程发展是全面直观、即兴萌发且片段零碎。形态二是主题性的戏剧扮演活动,仍是来自幼儿的戏剧游戏经验,但通过教师刻意的引导,让课程的发展导向特定的方向,进行的方法也比较有计划有组织。不同于形态一、二之课程,形态三、四的活动是以既有的戏剧教育活动为主,配合相关的手指谣、故事,发展3—4堂戏剧课程。只是在发展的过程上,形态三属于即兴萌发,全面直观的方式,如英式的教育戏剧(D-I-E);而形态四则属循序渐进的线性方式组织课程,如美式的创造性戏剧——通过暖身、引起动机、说故事、讨论练习等发展阶段,最后进行戏剧呈现的部分。

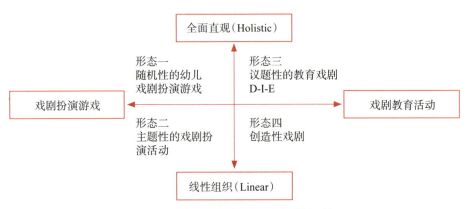

图5-1-1 幼儿园可能发展的四类戏剧课程形态

第二节　随机性的幼儿戏剧扮演游戏

这类课程是属于幼儿平日自发的经验课程，多半发生在非事先安排的时间或非正式的教学场域中。通常课程的主题从"幼儿游戏"中萌发出现，整体课程的发展也相当随兴又即兴自发。

在这种状况之下，教师通常会先从观察孩子的游戏入手，并从中了解到孩子当下的戏剧主题。通过非正式的问题或即兴的参与，教师利用戏剧技巧来扩大或加深孩子们的游戏内容。此时教师所用的技巧，乃是以一般引导幼儿游戏的方式（Johnson, Christie & Yawkey, 1999），通过鹰架的提供，来延伸或者丰富幼儿的戏剧游戏（Vygotsky, 1978）。教师可以利用情境内或情境外的参与方式，通过介绍一个新的人物或者冲突进入游戏。另外，教师也可为孩子提供情境、道具及言语的支持（黄瑞琴, 1994）。

通常这类游戏的参与者比较局限于小组的幼儿，地点则发生在教室的戏剧区（娃娃家），或者户外游戏场。时间通常比较短，大概只能持续5—20分钟或任何一群幼儿玩游戏的当下。以下将以一个在游戏场发生的例子，说明这类戏剧活动如何在课程中发生，教师该如何进行引导。

"怪兽与魔术师"

一、第一次戏剧引导

连续几天，教师在户外游戏场看到甲元、乙蕙、丙谦、丁宁四人在秋千旁追来追去，进行怪兽的游戏，教师接近幼儿，仔细观察并聆听其游戏的内容：

甲元："我是一只大怪兽，我要把你们通通吃掉，哇！……"

（甲元忽然张牙舞爪地追逐着乙蕙、丙谦和丁宁，三位幼儿一面逃离甲元的追逐，一面大喊。）

三位幼儿尖叫："有大怪兽，有魔鬼要吃我们，哇！赶快跑！"

（这时戊智也跑来要抓乙蕙、丙谦和丁宁。）

甲元："戊智你又不是怪兽，你不能抓他们。"

戊智："我是怪兽，我要把他们通通吃掉。"

甲元："你又没有经过我们同意，你不可以过来。"

戊智："好嘛，我也要当怪兽，可不可以和你们一起玩？"

（他们五人就围在一起不知在说什么，然后甲元开口了。）

甲元："好！我们已经决定让你玩，可是你不能当怪兽，你只能当人。"

戊智："我不要当人，我要当大怪兽。"

甲元："如果你不当人，我们就不跟你玩。"

戊智："好嘛！"

（戊智加入乙蕙、丙谦、丁宁，被甲元扮成的怪兽追着跑。）

隔日，教师看到甲元和丁宁扮成怪兽在那里追逐乙蕙和丙谦，教师到"小怪兽"身旁，问了一些问题："你们是哪一种怪兽？""住在哪里？""吃些什么东西？""喜欢做什么事？""要怎样才能变成怪兽？""有没有爸爸、妈妈还是只有小孩？"幼儿七嘴八舌地回答问题。甲元自称是库斯拉，住在很深的海里，最喜欢到陆地上吃人和动物，而且喜欢吸动物的血；还说要跑得很快，而且很厉害的人，才能变成怪兽。接着，甲元去找乙蕙、丙谦和丁宁，要他们当库斯拉的小孩，一起去追其他的人和动物，结果只有丁宁愿意。

通过上述的引导，教师希望能鼓励幼儿扩展剧中人物及剧情的内涵，同时教师也希望能突破幼儿对怪兽的刻板印象，可是并没有很成功。

二、第二次戏剧引导

己仁、庚远、辛丽、壬勇等另外一群幼儿在溜滑梯的下面猜拳，当四个人无法决定胜负时，己仁决定变成魔术师，会出变化拳：

己仁："假装我是魔术师，我会变化拳！"

庚远："假装我也是魔术师，我也会变化拳！"

(辛丽和壬勇也表示要当魔术师,会把别人变成动物。)

　　己仁:"那我先当魔术师,我把你们变成小狗!"

　　庚远:"要轮流当魔术师,我才要玩。"

　　(己仁同意后,嘴里念了一串咒语,然后喊一声"变",庚远、辛丽、壬勇三个人就在地上爬,又爬上溜滑梯。)

　　己仁:"你们要学狗狗叫,然后学狗狗吃东西!"

　　(三个人配合学狗叫和啃骨头的样子。)

　　庚远:"换我当魔术师了!"

　　庚远念了一段咒语:"我要把你们变成僵尸!"

　　(小朋友就爬起来,学起僵尸跳呀跳。又听幼儿庚远的指令,做扫地、擦玻璃、洗澡、开车等动作,时而会提醒僵尸身体要直直的,不可以乱动。)

　　教师希望幼儿能够继续发展游戏的深度与广度,但不要打断幼儿游戏的进行。因此,教师参与幼儿游戏,随兴进行了一些非正式的引导活动。

　　教师加入魔术师组,跟着幼儿变成僵尸跳来跳去。幼儿又要教师当魔术师,教师说她可以让每一个人的梦想成真。教师要每位幼儿都想一个自己很想变成的动物,当教师念了一串咒语后,幼儿就可以变成那个动物,但教师念另一段咒语时,大家要停下来(幼儿兴高采烈地配合着)。

　　接着,教师要幼儿们坐下来,询问每一位幼儿变成了哪一种动物,并描述每种动物的特色和动作。结束后,教师又进一步询问每一个魔术师的名字,魔术师有什么最特别、最厉害的法术,以及如何才能变成一个真正的魔术师。

三、第三次戏剧引导

　　幼儿继续玩怪兽的游戏,乙蕙跑累了坐在地上,向丙谦和戊智求救。教师藉由幼儿戏剧主题的改变,希望引入另一组幼儿加入戏剧活动。

　　乙蕙:"我昏倒了,你们赶快来救我!"(于是丙谦、戊智就拖着乙蕙到球池旁。)

　　丙谦:"这是我们的家,怪兽找不到我们的。"(戊智就做个关门的动作。)

　　丙谦:"门不是在那里,是这里啦。"(丙谦用手比了另一边。)

　　戊智:"我们要去找怪兽,把它打死!"(丙谦点点头,并叫乙蕙自己休息,等一下再买药回来给她擦。)

乙蕙:"我要去医院住院,再吃药。"

丙谦和戊智跑去找甲元:"医生,有人生病,你来给他打针、吃药。"

甲元:"喂!我又不是医生,我是怪兽耶!你们会不会玩呀!"

丙谦:"好吧!"

教师跑去找魔术师组的幼儿,告知有人生病需要帮助,请他们过去看看乙蕙、丙谦和戊智。教师继续询问是否有办法治疗乙蕙,并询问魔术师要怎样才能逃离怪兽的威胁。大家七手八脚地把乙蕙抬到滑梯下面,并假装帮她治疗。时间到了,回到教室后,教师假装是新闻记者并告诉幼儿,听说游乐场出现了怪兽和魔术师,请幼儿描述他们的长相和特色,并问大家,有没有办法解决怪兽的问题。有小朋友建议,可以用魔法把他变成好心的怪兽,也可以去和他打仗。

四、第四次戏剧引导

过了几天,教师为了让两组有互动,故意制造冲突情节,结果魔术师组的幼儿跑去偷袭库斯拉的小孩丁宁,并把他带回家,还躲在溜滑梯下大声喊话:

"大怪兽,我们已经把你的小孩抓起来了,你来找我们呀!"(甲元冲到溜滑梯下,抓住幼儿己仁并假装吸他手臂上的血。)

甲元:"把小孩还我,我就不吸你们的血。"(甲元继续追其他的人。)

己仁:"我们都假装昏倒好不好?"(大家都同意一起躺在地上,甲元就一个个吸他们的血,包含他自己的小孩,幼儿们一直笑。)

甲元:"你们的血被我吸干了,已经死了不可以笑,也不可以动来动去。"(但幼儿仍笑个不停。)

庚远:"库斯拉,你还吸你小孩的血,真奇怪!"

甲元:"那也没怎样。假装五分钟后你们就复活了。"

己仁用手指着甲元、丁宁,口中喃喃自语地说:

"我是魔术师,我要把你们变成好心的怪兽。"

甲元回答:"我是库斯拉,我才不要当好心的怪兽!你的血已经被我吸干,你应该不能动!"

甲元:"这样不好玩,不要跟你们玩了啦。"(甲元便走了,大家也就散了,有的继续玩溜滑梯,有的就坐在楼梯上休息、发呆。)

第三节 主题性的戏剧扮演活动

比起第一种形态的戏剧活动，第二种形态的组织与计划较清楚严密，但其课程的内容，主要还是配合幼儿在戏剧游戏中所发展的主题。因此，教师仍需要从观察幼儿戏剧游戏开始，以便了解孩子正在玩的主题；然后，教师再进入组织，加上相关的道具、材料和口语讨论，引导幼儿进行更深入的戏剧扮演游戏。

比起第一类戏剧扮演游戏进行的方式，老师通过比较有组织及计划的方法，来引导幼儿进行戏剧扮演。老师甚至可以结合课程主题，加入一些戏剧教育的策略，如教师入戏、哑剧活动，用比较贴近幼儿戏剧扮演游戏的方式来发展幼儿的戏剧课程。以下将以实例说明。

"小小餐厅"

一、源起

幼儿本来就对食物颇感兴趣。刚好学校利用周末举办亲师联谊烤肉的活动，隔周回到学校后，老师观察到几位幼儿在积木区，利用积木做了鱼和玉米，放在铁盘上，假装在烤肉，又引发了另一群幼儿加入他们，进行买鱼、卖鱼的买卖活动。后来，又连到在娃娃家的幼儿就近利用架上的塑料水果，进行"烤水果"及开餐厅的活动。之后，老师在娃娃家的学习区中，放了几顶大厨师的帽子和围裙，幼儿就开始玩了起来。

二、练习哑剧活动

隔几天,老师利用大组活动的时间,介绍一些不同食物样本,如汉堡、烤肉、担仔面、面包等,并询问幼儿,知不知道怎么做这些食物。老师发给幼儿一人一顶厨师帽,并告诉幼儿今天大厨师要和小厨师一起练习做菜的技巧。通过讨论,老师与幼儿决定先试着做汉堡,老师引导幼儿讨论,做汉堡的材料及制作的过程,并用哑剧动作做出来。

接着,可以询问幼儿有没有去过餐厅,要大家轮流扮演餐厅中的人员,并表演哑剧动作,要其他人猜猜看是什么人物,如客人、服务生、老板、厨师、柜台、领班、清洁人员及送货人员……通过哑剧活动的带领,老师可以了解幼儿的先前经验及对相关人事了解的程度。老师也可以一边让幼儿轮流扮演,一边补充说明各种不同角色的任务,并把大家的意见写在白板上。

三、计划进行戏剧活动

(一)角色分配

老师与幼儿讨论,若是要开一个餐厅,必须要有哪些人员,这些人员必须先做什么准备工作。可延续前次的讨论,也可考虑这些人员的准备工作,必须在哪些地方进行,如大厨师要在厨房准备所有的材料,服务生到前面排好桌椅,老板和经理要写菜单并决定价钱,司机要洗车准备载货,客人先在家中准备出门,而柜台小姐要准备收银台和纸币等。接着,可以和幼儿讨论这些人应该利用哪些地方工作。接着,让幼儿自由选择讨论过的角色,老师尽量让每个人或每两三个人,都有适合的角色扮演。

(二)材料与位置的分配

老师可拿出事先准备好的材料或半成品(分在四五个不同的箱子中),将它介绍给幼儿,并看看大家有没有不同的想法与建议。其中两箱以制作两种不同类型食物为主的道具,以提供两组大厨师制作不同的餐厅食物。第一箱是烤肉类,包括玉米、猪肉片、香肠、竹串、烤肉酱、烤肉架、刷子、木炭等材料与器具。第二箱是冰品点心类,包括制作刨冰的材料红豆、绿豆、汤圆(用串珠代表)、水果(雪花片)、刨冰机、盘子、汤匙等;制作点心的材料如面粉、奶油、葡萄干、鸡蛋、

烤箱、盘子、和面团的机器等（可与幼儿讨论，不同的材料可代表哪些不同的食物）。第三箱中，可装一些空白菜单、价单、笔、收款机、纸币、餐桌布、花瓶、餐巾纸、碗具、清洁用品、小货车等道具，提供经理、服务生、柜台等工作用品。第四箱中，可放一些男、女服装，如领带、西装外套、长裙、皮包、项链、帽子、鞋子等为客人外出准备的道具。接着可把全班分成四组，并决定教室中工作的区域，然后就可以开始分组做准备工作。

四、进行戏剧游戏

把幼儿分成四组，且在各区域中自行搭建扮演。这时老师的角色只是让每一组的活动继续进行。万一有中断的情况，老师可以协助恢复活动。另外也可以继续利用言语的支持或是道具的支持，让孩子的戏剧活动一直持续下去。大概20分钟，老师请大家暂时停止活动，然后请一些客人和餐厅工作人员交换，所以幼儿可以交换角色，尝试一些不一样的角色，同时也为戏剧活动注入一些新的气氛和感觉。老师可视情况让幼儿再交换一次角色，如此整个活动持续50分钟左右。

第四节 议题性的教育戏剧 D-I-E

在第四节及第五节中，将分别呈现课程横轴发展的另一大类的课程。和前两类以"幼儿戏剧扮演游戏"为基本戏剧课程的发展很不一样，第三和第四类以"戏剧教育"中的活动为主。这类多半由教师事先安排，是从"议题"或"故事"出发的戏剧创作活动。

虽然在幼儿园发展戏剧课程时，第一或第二类型的戏剧活动是比较容易取得的发展题材，也是最贴近幼儿发展的戏剧模式，但并不是所有的幼儿园都以"游戏"或学习为主导的课程，反而许多幼儿园的课程还是来自默认的主题架构。因此，第三、四类的戏剧活动反而可以配合默认的教学主题，有计划地进行相关的戏剧课程，只是虽是事先默认的主题，教师在选择题材时，仍需考虑幼儿的原有经验与兴趣（林玫君，1999a）。

依据图5-1-1的向度分析，第三种类型的戏剧活动，主题事先就已设定，但其教学发展的方向是以全面直观（Holistic）的方式进行。前述戏剧课程模式中的第三类——"通过戏剧来学习相关议题"，就属这类形态。它是以英国教育戏剧（D-I-E）为发展模式的课程。虽然这种形态的主题非源于幼儿当下的兴趣，但在戏剧进行的过程中，主导权仍在幼儿。教师如何利用各种发问问题及教育戏剧带领技巧，来鼓励幼儿去参与主题或故事的发展与创作，是一大挑战。

以下笔者将借助《五只猴子》的手指谣，以发展一群"猴子的命运"为主题，讨论当人类面临生存困境时，是否要考虑迁移或抵抗的"议题"。这个教案的灵感来自欧尼尔《戏剧结构》书中的一个例子，以"猴子"为主题，一方面提供读者了解第三类形式的戏剧课程，一方面用来对比下一节中，第四类形式的戏剧课程发展样貌。

猴子家族的命运

一、教学目标

1. 深入体验面对敌人的困难情境,并利用团体行动来解决问题。
2. 体验并了解移居他乡的准备与将会发生的问题。

二、教材准备

1. 儿童事先已熟悉《五只猴子》的手指谣,并讨论过面临威胁的猴子,应该想什么方法解决问题。

2. 儿童分组成为不同的猴子家族,老师则扮演猴族中的"猴王"。戏剧开始时,先用小椅子围成半圈环绕猴王的宝座,要每个家族依序到猴王宫殿大厅中。(老师可先问儿童,各个家族会如何去王宫,见到国王用什么方法致敬,怎么排座位,然后站在教室四周角落,准备进宫。)

三、流程

聚集——

老师宣布:"猴王召集猴子家族进宫。"猴子家族聚集在王宫中,猴王欢迎大家并提醒大家从上次聚会到现在,这是第二次聚会,大家还记不记得上次的聚会口号是什么?(待儿童提议,或老师可提醒大家)例如:"猴族一级棒!"老师一一和大家握手致意(用特别的方式)且要每个成员跟着他(她)一起喊:"猴族一级棒!"当猴王回宝座时,全体猴族再一起喊:"猴族一级棒!"猴王拿起一支棍子让大家看。老师宣称这是猴族的"令牌",它代表猴子家族的力量。

接着,他继续强调很高兴见到他忠诚的伙伴们,并解释召集大家来此的目的是要宣布一件重要的消息。森林中的鳄鱼王又开始进行他每年一度的攻击行动,据说已经有五个家族被他吃掉了。很快,他就会继续来攻击其他的猴子家族和猴王的宫殿,若是象征猴族力量的令牌被鳄鱼王偷

走就糟了。猴王希望大家可以一起想想解决这个每年困扰着他们的问题（儿童可能以投票或辩论的方式决定采取行动与鳄鱼对抗；或准备逃亡，将整个猴族移居他乡。教师可以视情况而继续下面的发展）。

情境一：决定与鳄鱼对抗

（一）秘密行动任务之大考验

（教师入戏）鳄鱼王是个狡猾的怪物，或许可用陷阱来捕捉他，但是必须利用"秘密行动"的方式。在过去，这个方法曾被使用过，而且是个不错的办法。要进行秘密行动之前，必须要先练习此技巧。猴王把手上的令牌放在自己的椅子底下，要自愿的臣民试着去偷他座位下的令牌，而且不发出一点声音。再请另一位臣民坐在国王的宝座上并蒙上眼睛，假装是鳄鱼王的手下，正在看守偷到的令牌。假装看守者正在睡觉，若是听到任何声音，他可以指向声音的来源，这表示考验失败。换成偷东西的人来保管令牌，请第二个人再试试如何取回令牌。参与者在进行秘密行动时，老师可在旁边口述并鼓励："我们的令牌已落到鳄鱼王的手中，一定要采取秘密行动才拿得到……看，我们的同志好棒，他们快要取得令牌了！"

猴王也可以问问大家，过去的经验中，这种秘密行动有没有失败的例子，除了用这个方法之外，还有没有其他更好的方法。

（二）传达死讯之考验

当猴王的勇士们除了要能有足够的勇气与能力去与鳄鱼王对抗外，他们也必须有足够的智慧去传达战友蒙难的消息。"当他的好朋友们战死的时候，其他的战友如何回来告诉他的家人？"

（教师入戏）"这可能比前一个的考验还难，因为这需要另一种不同的勇气。现在，我想要看看你们会用什么方法来告诉朋友的爸爸妈妈，他们的小孩已经被鳄鱼王吃掉，所以没有一起回家的事实。"（教师邀请自愿参与者当爸爸、妈妈、家人或其他朋友，围坐在小圈圈中，请2—3位志愿者当传信人，告知其家人小孩死亡的消息。同时，教师可询问参与者，家人正

在做什么？什么时间告知最恰当？用什么方式？直接告诉，还是慢慢地透露？）之后，教师可以称赞刚才表现良好的人，也可讲评战友有些什么优点。

（三）冒险之旅

（教师入戏）"大家在出发前有什么问题要问我？例如要怎么抵达鳄鱼王的宫殿？鳄鱼王是什么样子？要做什么样的陷阱？"（老师可以问得更细，例如：如何造船、筑陷阱？收集什么装备？）讨论结束后，猴子群被要求各自回家准备，并在一周内聚集在宫殿外广场，准备出发。解散前，猴王再度拿出自己的令牌，要大家与他一起共呼聚会前的口号，并把令牌传下，要每个人高举令牌，始忠效命，并告之，若是猴王死在战争中，请务必保护令牌，不要让它落入敌人的手中。最后，大家再一同高呼口号并结束此段。

（四）讨论反省

行动结束后，要全体坐下与老师讨论下列问题：
"你们认为为什么这次的行动那么重要？"
"为什么在出发前要进行前两项的考验？"
"跟猴王行动的人会得到什么好处？"
"若是不跟着行动会怎么样？"

情境二：移居他乡

（一）成立探险队

1. 猴王以探险队领导者的身份，欢迎这些猴族的志愿者，参加探险队的计划。强调为了逃避每年一度鳄鱼王的侵袭，也为后代猴族的子子孙孙着想，要逃避猴族世代轮回的命运，就必须移居他乡。为了慎重起见，决定先派一队探险队去找寻传闻已久的森林乐园。在那儿会遇到许多的冒险和困难，但相信这一切的努力是值得的。"现在，你们或许有许多的问题想询问，例如到时将住在哪儿？气候如何？你们可以尽量发问。"老师

尽量请其他成员回答彼此的问题,并表示今天来参加的有很多是这方面的专家。例如由建造房子的专家来回答房子方面的问题。

2. 说服大众:老师将学生分两人一组,一人当探险队的成员,另一人当一般大众,A要说服B成立探险队的目的与重要性。之后,AB可交换角色再进行辩论。

3. 老师用一大张白纸写下刚才讨论的内容以作结论。

4. "我们对新的地方的了解"(列下的内容可能是它的位置环境、气候等相关因素)。最后,请每一位成员带"一样可能需要用到的东西"以维持基本的生存。这些东西可以列在另一张大白纸上。

(二)出发前分享专长技能

小组或个人讨论能提供的专长技能为何?可以把这些专长列出来,并解释其对未来生活的贡献。

1. 两人一组:互相分享彼此的特殊技能,并解释其对未来生活的帮助。

2. 大组:找志愿者出来分享他的专长,并教大家一起学习此专长。

3. 电视秀:小组制作一幕电视秀,来为这次的探险队打广告。内容上除了解释探险队的使命外,还可秀出他们已准备好的东西、队中的专长人员及他们将如何在新的地点利用最原始的方式生存。例如:

——解释画好的地图、四周环境、居住的地方及工具。

——示范已训练好的特殊专长技术。

——示范如何解决面临的问题。

——一段专访小队成员电视视频,表达他们对探险队的效忠及对家人的态度。

4. 出发前的合照:请所有成员聚集在一起,静止动作,老师假装为他们拍下照片。老师可以在拍照时,一面口述下列内容以加强学生的使命感:"照片中的这些人,正要去完成一项超级任务。他们将要为我们族类找寻一个适合大家居住的新地点,并以最原始的方式为大家建立新的村落。他们能不能克服困难并存活下来,就得靠着他们手边的工具与专长技能。"

(三)到达新天地

要全体起立,把眼睛闭起来或全体在教室中转一个方向,表示换了一个新场景。老师可以口述下列内容,衔接场景的转换:"探险小队的准备已经完成。他们与自己的亲朋好友道别,并向新的地方出发。在过程中,他们经历了许多的危险,最后,终于到达新的森林乐园。"当学生张开眼睛后,老师可告之,他们目前正站在森林的边缘。可以问问大家对新的森林第一印象如何,和他们想的一样不一样?如果他们决定要记录探险的经历,现在可以画下他们眼前所看到的一幕,如森林某个角落的东西或动物。

1. 探险。

分组作初步的侦测,看看新的环境中有些什么东西可以拿来维生,适不适合大家居住?可以分配任务给各小组,例如一组去找水和食物,另一组去找适合居住的地方,一组去收集木材,再一组去探测附近危险的来源。出发前,提醒大家必须沿路画记号,免得迷路。待领导者发出集合信号后,全体将再度回到聚集地,大家把新发现分享给彼此。之后,大家要开始搭建晚上的住处,并分配收集到的食物和水。最后,可把探寻到的发现记录在一张大地图上,每组的人记下他们已探寻过的地方。

2. 第一个晚上:两人一组,互相分享彼此的想法或害怕的感觉。

"有没有什么令他们担心的事?""目前最害怕的是什么?"

3. 聚会讨论。

全组的人员来分享食物与水,并在领导者的引导下,讨论下列问题:

"在新的地方发现什么新的问题与困难?"

"目前最重要的任务是什么?"

"要待多久才能把情报收集完成并回去告诉族人?"

也可以讨论任务的分配与完成,责任的归属及如何做决定等问题。

4. 新开拓地的生活分享。

分小组利用"静止动作"的方式把在新的地方的生活片段分享出来。可用轮流的方式,依时间的先后,要各组呈现一天的生活。例如:"早上起

床后,会做些什么?"要每组组成一个静止画面,而且可以显示小组中合作的关系。还可以讨论:"中午吃些什么东西?""下午的活动为何?""晚上做什么?"还可以请小组分享:"在一天中曾遇到的危险是什么?最后是怎么解决的?"

5. 无法预期的危险。

分享小组曾遇到的危险事情,而且可能不在他们的预料中。小组讨论时,领导者可请大家考虑下列问题:

"什么样的危险会威胁他们的生存?"

"在最紧急的时候,他们用了什么方法克服危险?"

6. 评估新栖息地。

召集大家,重新回顾刚才各组所分享的危险,重新考虑下列问题:

"从前面的经验中我们学到了什么?"

"危险怎么被克服?哪些可以事先防范?"

"这些危险会不会威胁未来族人的生存?"

"这是不是一个适合永久定居的地方?"

(四) 回程

(大组)该是回家的时刻了。探险队的任务终于完成。最后,领导者召集大家并询问:

"这次的探险学到了什么?"

"在过程中,你们觉得最好和最坏的经验是什么?"

"若是要回去向族人表示你们曾经历过的事,可以带什么小东西回去作为证明?"

(大组)回到家,族人欢迎他们归来,并在广场集合。长老请探险队的代表到台前,分享他们的纪念物,并告诉大家发生的事及所遇到的危险。全体决定要不要迁徙(赞成的人坐一边,不赞成的人坐另一边)。

第五节　线性组织的创造性戏剧

第四种形态的戏剧活动和第三种类似,其主题是来自事先默认的课程计划或是教师的想法。不像第三种类型,必须直接跳入戏剧情境,本类型的戏剧活动是以循序渐进的线性(Linear)方式进行,对初学的教师或幼儿而言,可能比较容易进入状态。第四种形态的戏剧,是源于一般美国课程的架构,从肢体与声音的入门课程到故事戏剧的进阶课程,条理分明地将戏剧相关的概念与技巧介绍给参与者。之后会于本书第七、第八章中,引用行动研究的结果做更详细的课程分析。

下面先以"五只猴子"为例,介绍这类戏剧活动的流程,以提供与前三种戏剧形态比较的参考。

五只猴子

一、教学目标

1. 了解戏剧名词"说服"的意义。
2. 增进声音及肢体的表达能力。
3. 增进创意解决问题的能力。
4. 鼓励创造新的童谣。

二、教材准备

猴子手偶、铃鼓（开始与结束之指令）、音乐背景。

三、活动流程

（一）引起动机

介绍"说服"的意义。利用猴子手偶，引进猴子主题，并制造情境，引发幼儿参与讨论"说服"的意义。

"猴子妈妈说，现在不能看电视，如果你是这只小猴子，怎么'说服'妈妈让你看电视？"

（二）介绍童谣

"五只猴子荡秋千，嘲笑鳄鱼被水淹。
鳄鱼来了！鳄鱼来了！啊嗯！啊嗯！啊嗯！"
（反复上述内容，五只改四只、三只、二只、一只。）

鼓励参与者，练习童谣中的用词与语调的变化。可以下列方式提出问题：

"如果你是猴子，看到鳄鱼正向你走来，会用什么样的声音说话？"
"如果你是鳄鱼呢？"

（三）讨论与练习（依时间选择下列2—3项演练）

1. 猴子会怎么荡秋千？（手指动作试试看）
2. 猴子会在哪里荡秋千？（试试看）
3. 鳄鱼会怎么接近猴子？怎么吃掉猴子？（试试看）
4. 只剩下两只猴子，荡秋千的心情如何？（很害怕、很伤心……）害怕的时候怎么荡秋千？（试试看）
5. 只剩下一只猴子，他要如何面对即将来临的鳄鱼？

讨论猴子面对鳄鱼的来临，要想什么办法解决问题？视小朋友响应而讨论下列问题：

"若是猴子不想被鳄鱼吃掉,可以怎么说服他?"

(小朋友可能回答:"可以送他礼物啊!""可以找食物给他吃。")

"若是小动物要躲起来,可以躲到哪里才不会被鳄鱼吃掉?"

(小朋友可能回答:"躲到石头后,山洞里,树林中。")

"若是小动物很勇敢,想一些方法整整鳄鱼,可以怎么做?"

(小朋友可能回答:"用木棍撑住鳄鱼的嘴巴,用石头打他的头。")

6. 小组活动:5—6人一组,分组讨论猴子的名称、特色、叫声、荡秋千的方式及对付鳄鱼的方法(老师给各组5—10分的时间讨论及练习)。

(四)整体呈现

1. 呈现前"角色分配"的计划:教师可指定或与小朋友商量呈现时个别扮演的角色,并告知教师将扮演的角色(鳄鱼)。

2. 呈现前"场地位置"的计划:老师可指定或与小朋友商量呈现时的移动位置。可问:"等一下鳄鱼要到森林中吃猴子,教室中哪里可以当森林?鳄鱼要从哪里出发?猴子的位置在哪里?"

3. 呈现前"进行流程"的计划:决定各组出现的先后次序及流程,并说明开始与结束的讯号。说明可如下:"等下先有一段音乐,等大家准备好,一起朗读童谣中的第一段,各家的猴子同时荡秋千,待念到'鳄鱼来了',老师(鳄鱼)就会出现,并随意走向其中一组猴子,这时猴子就可以表现出对付鳄鱼的方法。做完后,全组可以坐下,表示已经结束。"

4. 正式呈现:音乐灯光准备好,全班同时说:"好戏开锣!"就可开始进行活动。

(五)反省检讨

在活动后,教师可问下列问题鼓励幼儿回想活动内容,并提出建议:

1. 记不记得刚才猴子怎么对鳄鱼说的,所以鳄鱼没有吃掉他?小猴子用的方法就叫作"说服"。

2. 看完活动后,你们觉得某某组的××猴和某某组的××猴有什么不同特色?哪里不同?你最喜欢哪一组?为什么?

3. 记不记得他们做了什么事来对付鳄鱼？你觉得如何？如果你是他,你会不会那么做？

4. 刚才第几组的猴子扮演的时候,很用力地抓扯老师的衣服,老师的衣服快被扯破了！下次若再玩一次,采用怎样的假装动作可以不伤害演鳄鱼的人？（若呈现中发生这种问题,就可以提出讨论。）

（六）延伸活动

鼓励小朋友设想不同的情境,创造不同的童谣。可问下列问题：
"猴子除了荡秋千还能做什么？"
"猴子是因为嘲笑鳄鱼而被吃,还是其他原因？"
"他还可以做什么？鳄鱼会有什么反应？"
最后,综合小朋友的意见,改变后童谣内容可能如下：
"五只猴子捉跳蚤,嘲笑鳄鱼没洗澡。
鳄鱼来了！鳄鱼来了！啊嗯！啊嗯！啊嗯！"
"五只猴子荡秋千,邀请鳄鱼一起跑。
鳄鱼来了！鳄鱼来了！好！好！好！"

总结

本章针对四种幼儿园中可能发展的戏剧课程形态提出说明与解释。未来幼儿园戏剧课程可以下列四种形态发展：第一种形态,其主题来自幼儿戏剧扮演游戏内容,而课程发展是即兴萌发且零碎片段的,如幼儿的自发性戏剧扮演游戏。第二种形态,其主题仍是来自幼儿偶发的游戏经验,但通过教师的引导与组织,课程的发展以主题为导向,且循序渐进。不同于第一、第二类的课程,第三类和第四类的课程形态,其题材来源都是教师或课程中安排好的主题,只是发展课程的取向,第三类以过程为主,属于即兴萌发、全面直观的方式,如英式的教育戏剧；而第四类则以目标为导向,属循序渐进、条理分明的方式,如美国的创造性戏剧——通过暖身、引起动机、说故事、讨论练习等发展阶段,才会进入正式的戏剧呈现。未来待更多相关的研究为这些课程形态进行分析、实验与修正的工作。

第六章

儿童戏剧教育的教学

儿童戏剧教育是一门理论与实务兼具的课程。过去的文献数据多以量性的方式来证明戏剧教学成效，但是缺乏质性的研究来呈现戏剧教学的历程及相关的问题，例如：教室中教学气氛的营造、社会互动的历程、成员的组织、时间的安排、空间的运用、题材的选择，以及其他教学相关事项的准备等。另外，多数的研究仍针对小学或中学以上的儿童，对于幼儿园幼儿实际进行戏剧活动的状况缺乏深入的了解（林玫君，1997b）。鉴于此，笔者开始在幼儿园进行临床教学工作，利用行动研究及系统分析等方法，针对儿童戏剧教育的入门课程做研究（1997b）。接着，笔者又于来年，继续针对儿童戏剧教育进阶课程中的"故事戏剧"做行动研究。两项研究结果对儿童戏剧教育的入门与进阶课程内容及教学流程所面临的问题，做了深入的了解与剖析。笔者将于下两章一一说明。

而在两次的研究中，笔者与教师也发现，在进行戏剧课程时，最常面对的还是与"教学及教室管理"有关的问题，如"教师与儿童如何建立关系？""教室中的生活规范与儿童创意的发挥如何获得平衡？""教室组织如分组、时间、地点、空间及题材、道具等如何影响戏剧教学的进行？"等。故笔者经重新编排整理，将于本章讨论两次研究中与教学和教室管理有关的主题。本章第一节将以"教师与幼儿的关系"为主轴，探究两者之间关系建立的方式以及教室中的生活规范；第二节则是讨论教室生活规范的维持与处理；最后，第三节将综合分析影响戏剧带领的变化因素，以供欲带领戏剧活动的相关人士参考。

第一节　教师与幼儿的关系

对任何一位教师而言，在带领戏剧活动时，最重要的就是如何在"教师与学生"或"学生与学生之间"建立一种彼此信赖且尊重的关系。唯有在这个前提下，一个团体的成员才能毫无保留地针对"个别"或"他人"所关心的议题进行讨论与沟通。在研究中也发现（林玫君，1997b），如何通过不同的方式来建立互信互重的教室气氛是教师最常面临的问题。根据系统分析一览表（如表6-1-1），可在30次教学中以"互信互重的教室气氛"为观察主轴，归纳其遇到的问题如下：

表6-1-1　系统分析一览表：互信互重的教室气氛

教师一：互信互重的教室气氛	
本次教学进行的情形或问题	下次教学的改进建议
1.【10/15拍球】幼儿因害羞或其他原因不愿意当众表演，如何处理	⇨ 接受孩子的感觉，注意勿破坏教室气氛
2.【10/17回音反应】幼儿互相指责对方模仿别人的创意，教师如何回应	⇨ 教师可接受模仿行为并强调对方因为喜欢你的动作而模仿
3.【10/22进行曲踏步】教师对幼儿常规问题感到困扰，如何表达自己的不满	⇨ 利用"我-信息"，例如：当你们因为无法等待而在那里拼命讲话时，我感到很不舒服，因为我都没有办法听到前面的人说什么话
4.【10/24回音反应+游行Ⅰ】接受创意的限制	
5.【10/29方向与节拍】老师自己弄错方向	⇨ 接受自己的错误，"对不起，老师把方向弄错了，再来一次？"

(续表)

教师一：互信互重的教室气氛	
本次教学进行的情形或问题	下次教学的改进建议
6.【11/5 游行Ⅱ】教师表示信心的鼓励	⇨ 正面鼓励
7.【11/12 冠军群像】真诚地鼓励："谢谢，有了队名口号，让接下来的计划容易多了。"	⇨ 指出贡献和感谢之语
8.【11/14 新鞋Ⅰ】如何处理学生不当的话语，例如："老师，你好笨哦！"	⇨ 接受及反映儿童的情感与想法 "你觉得老师好笨哦！为什么？"
9.【11/28 小木偶】反映式的倾听，如何应用	⇨ "你觉得很生气，都没有轮到自己当木偶？"
10.【12/10 形状森林】"你们觉得巫婆的故事怎么样？"	⇨ 教师表示接纳的语气
11.【12/10 形状森林】"你觉得很担心，怕巫婆把你抓走？"	⇨ 教师反映儿童的感觉
12.【12/19 毛毛虫变蝴蝶】放音乐时，有失误	⇨ 接受教师自己的错误
13.【12/12 机器人】老师用口语表达对幼儿的感谢	⇨ 建立互信互重的教室气氛
14.【12/12 机器人】接受幼儿的"暴力"刻板印象	⇨ 接受儿童的想法
15.【12/23 小狗狗长大了Ⅰ】接纳幼儿的喜好	⇨ 接受幼儿的想法
16.【12/23 小狗狗长大了Ⅱ】忘记等主人回来才躲起来	⇨ 接受自己的错误
17.【1/23 阿罗有支彩色笔Ⅰ】老师："你快要掉到大海里，快画一个东西。"幼儿："马桶！"	⇨ 鼓励：表示信心的语气
18.【1/23 阿罗有支彩色笔Ⅰ】老师："我相信你们会像阿罗一样想出好方法来解决问题。"	

经过重新整理上述表列内容，研究发现教师与幼儿关系的建立，包含下列五项："适当真诚地鼓励""接受及反映幼儿的情感与想法""表达教师自己的感觉""接受创意的限制及模仿的行为"以及"接受自己的错误"。接着，以下将引用研究发现及二次文献回顾中的实例来说明。

一、适当真诚地鼓励

鼓励是帮助孩子觉得自己有价值的方法。它是一种欣赏且接纳孩子本身的

口语及行动的表现，它代表承认孩子为完成一件事所下的功夫以及为改进所做的努力。若教师能对孩子有信心，孩子更容易接纳且尊重自己和别人的想法与感觉。年纪较小的幼儿，因受限于思想与表达的能力，常提出一些不合逻辑，无关主题或缺乏创意的想法。教师绝不可认为其想法太过幼稚而加以嘲笑。事实上，幼儿愿意表达自己，已经值得鼓励。要鼓励孩子的行为时，教师可使用表示"接纳""信任"或指出"贡献""才能"和"感谢"的语句来表达（Cherry，1983）。在实际的行动研究中，也发现运用这些语句的确有助于师生关系的建立，兹以下列例子做说明。

例一：显示接纳的语句

"你们好像蛮喜欢当小狗狗的。"（"小狗狗长大了"）

"你们好像很怕故事里的巫婆？"（"形状森林"）

例二：表示信任的语气

"我相信你们会像阿罗一样想出好方法来解决问题。"（"阿罗有支彩色笔"）

"游行队伍很不容易走得很整齐，但我想你们一定有办法走得很好的。"（"游行"）

例三：指出贡献、才能和感谢的语句

"谢谢，有了队服口号，让接下来的计划容易多了。"（"冠军群像"）

"还好有某某帮忙，不然我真的不知道怎么让机器人动起来。"（"机器人"）

二、接受及反映幼儿的情感与想法

"反映式的倾听"可以让幼儿诚实表达自己的信念和情感，而没有被拒绝的恐惧。倾听幼儿说话时，要让他们知道教师很清楚知道一些已经说的、没有说的和其背后要表达的内容。人在情绪激动时，容易失去透视事情的能力，而经由反映式的倾听，教师可以帮助孩子重新思考自己的问题。下面就是一位戏剧老师在上课时，运用反映式的倾听来厘清幼儿心中真正想要表达的想法（Heinig，1981）：

幼儿对教师说:"你好笨哦!"

教师:"你觉得老师好笨哦!为什么会这么想呢?"

(教师未生气,而且利用反映式的倾听。)

幼儿:"因为你常常假装来,假装去的,看起来好好笑哦!"

(幼儿表达自己真正的感觉。)

教师:"对啊!我真的很喜欢假装当这个,假装做那个,我觉得很好玩耶,你觉得老师这样假装的样子看起来很好笑是不是?"(帮孩子澄清问题。)

由以上例子可以了解,这个孩子可能在其他地方听过用这样的方式嘲笑别人,也怕别人会用相同的方式笑他。或许这种假装扮演的行为让他觉得不自在,因此就先发制人,以为先嘲笑别人就能避免被别人嘲笑。但是当这位幼儿听到老师点出自己内心的挣扎,且愿意接受他的感觉时,他的焦虑可能因而减低,且愿意继续参与活动。

除了上述例子外,在研究中也发现,幼儿常会有一些奇怪天真的想法与特殊的情绪反应,若是老师能坦然接受,甚至引导讨论就能帮助幼儿接纳自己与同伴间彼此的感觉与想法。下列就是实际教学时发生的例子。

例一:接受具暴力的想法

幼儿:"机器人会用枪杀坏人。"

老师:"除了用枪杀坏人外,它还会做什么事情?"("机器人")

评论:幼儿提出具暴力且刻板印象的答案,老师未指责幼儿,除了接受其想法外,还引导其思考其他的答案。

例二:接受异想天开的答案

老师:"你快要跌到大海里,赶快画一个东西救你自己,你要画什么?"("阿罗有支彩色笔")

幼儿:"马桶!"(老师不置可否,继续进行活动。)

评论:虽然幼儿的答案有点异想天开甚至哗众取宠,教师仍接受其回答,且不加以批评,继续推进活动,如此反而有助于减少奇怪的应答。

例三:害羞或不愿意参与的幼儿

在团体活动时,老师发现幼儿甲做得很棒,想要请她出来做给大家看。幼儿

甲拼命摇头,显出害羞的样子。

老师:"你觉得要在别人面前表演很不自在,没关系,等你准备好的时候再说。"("拍球")

评论:老师请表现好的幼儿出来示范给大家看,以鼓励孩子的表现。但有些幼儿很害羞,不愿意表现出来,教师了解孩子的感觉后,未用强迫的方式逼他出来(此幼儿在戏剧活动进行一段时间之后,肢体更开放,并且愿意在大家面前表现)。

在情感的表达方面,幼儿常会因为一些"不合理的信念"而隐藏自己真实的感情,教师可以与孩子谈论并帮助他们探索自己对这些信念的想法。根据史密斯(吕翠夏译,1997)的建议,与情绪有关的不合理信念包括:"别人该为自己的情绪负责""负面的情绪如悲伤、生气、害怕等,代表一个人的价值,这些感觉不可接受,所以不该让别人知道""情绪与特定的角色联结,如大男孩不哭,小女孩温柔愉悦,老大应该勇敢负责等"。这些不恰当的信念,常常阻碍幼儿表达内心的感受,也间接影响了师生的关系与幼儿本身自发式的表达。教师应该在平日就试着传达"所有的人都有感觉"的信息,且通过"主动的倾听"(Active Listening)来协助幼儿描述及反映自己的感觉。

根据戈登(Gordon, 1974)的建议,可利用下列描述"负面情感"或"正面情感"的字眼来"反映孩子的感觉":

反映"负面"情感的词或短句:被错怪了、生气、着急、无聊、挫折、困扰、失望、气馁、不受尊重、怀疑、尴尬、觉得想放弃、惧怕、有愧疚感、憎恨、绝望、受伤害、能力不足、无能为力、被忽略、可悲的、不受重视、被拒绝、伤心、愚蠢、不公平、不快乐、不被爱、想要摆平、担心、觉得自己没价值。

反映"正面"情感的词:被接受、被欣赏、好多了、有能力的、舒坦的、自信、受鼓励、喜欢、兴奋、愉快、舒服、充满感激、了不起、快乐、爱、欣慰、骄傲的、放心了、受尊重、满足的。

在研究中,也常有机会发现幼儿的负面情绪,这些情绪常因及时被教师反映出来而得到纾解,例如:

"你觉得很生气,因为他每次都当小木偶,你都没有机会?"("小木偶")
"你觉得很担心,怕巫婆把你抓走?"("形状森林")

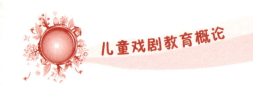

三、表达教师自己的感觉

在活动中,有时幼儿容易因为肢体或思想的开放而兴奋过头,造成教师的困扰。一位成熟的戏剧带领者在面对自己的情绪困扰时,应坦承面对自己的问题,且诚实地表达出来,让幼儿了解,因为他们的某些行为,影响了教师及其他参与者的情绪,甚至干扰了整个戏剧活动的进行。

根据戈登(Gordon, 1974)的建议,教师可以用"我-信息"的方式(I-message)来沟通自己的感觉与想法。"我"的信息一般包含三个部分:

- 要使学生清楚地了解对教师造成的问题是什么。换言之,教师必须先描述干扰你的"行为"(只加描述,但不含责备之意)。
- 要指明该项特殊行为给予教师实质或具体的影响是什么。简言之,教师要"描述后果"。
- 要叙述教师因受实质的影响而内心所生的感受,换言之,教师要"描述行为造成的后果给你的感受"。

一般可以用下列公式套入:"当你……(描述行为),结果造成……(描述行为后果)。""我感到……(描述情感或感受)"或"当你……(描述行为),我感到……(描述情感或感受),因为……(描述行为后果)。"

在研究的过程中,教师也曾使用"我-信息"的方式沟通,常常得到意想不到的回馈,例如:

"当你们因为无法等待而在那里拼命讲话时,我感到很不舒服,因为我都没办法听到前面的人在说什么话。"("进行曲踏步")

评论:老师运用"我-信息"表达了自己的感受之后,孩子很快就安静下来。

四、接受创意的限制及模仿的行为

教师常常急于启发学生的创意,而对于学生在活动之初"了无创意"的想法或表达,会显得失望,且常通过眼神或举止来表现教师无法接受的态度。教师应了解这些"了无创意"的行为只是开始的表现,创意会随着熟练、适当的引导及耐心的等待而发挥出来。尤其对于幼儿而言,他们常会从模仿教师或其他同伴

中学习表达(冈田正章,1989)。教师若能明白这点并能善用问话的技巧来鼓励各种不同的想法与表达方式,渐渐地孩子的创意就能在这种了解与信赖的气氛中发挥出来。在戏剧教学研究中,也曾发生类似的问题,幼儿互相指责对方模仿别人的创意:

> 幼儿甲:"幼儿乙学我的,是我想到的。"
> 幼儿乙:"又没有什么关系,你上次还不是一样学我的。"
> 老师:"当有人看到一些喜欢的动作或想法时,他一定很喜欢照着做,幼儿乙一定是很喜欢你的动作才会学你做。"("回音反应")
> 评论:如此解释,教师表达了他接受模仿为学习的一种方式的态度。同时,他也解除了幼儿乙的窘境,并增加始创者(幼儿甲)的信心。无形中,两人互相信赖的感觉也增进了。

五、接受自己的错误

在一个开放的教室中,无论教师或学生,对不同方法的测试及不同想法的表达常会存有许多疑问或不确定之处。但许多成人或幼儿常误以为"失误"代表个人的"失败",因此会存在求全的心理或无法接受失误的心结。这种情形更常反映在教师身上,因为一般的教师,容易把自己建立成权威且不容犯错的形象,要叫他打破自我的藩篱去接受自我的限制,是一件不容易的事。因此,若教师能突破自我的限制,在平时活动进行中坦承自己的错误或不当的措施,反而能成为幼儿勇于接纳自己的典范。例如:

> "对不起,老师把方向弄错了,再来一次吧?"("方向与节拍")
> "哦!我的音乐太早放了,对不起,可不可以再来一次?"("毛毛虫变蝴蝶")
> "哇!我们好像忘记了,记不记得讨论时说好,要等到主人回来时,才去找角落躲起来,刚刚躲得太快了,这一次再试试看,好吗?"("小狗狗长大了")

综合而论,要建立良好的师生关系、营造互信互重的教室气氛,无论是带领的教师或参与的幼儿都必须具备下列两项重要的态度和能力:

（一）对别人的开放与了解

对别人正面及负面的想法、感觉及行动都能接受，且有表达的能力与意愿，让对方"知道"你对这些想法、感觉及行动的了解。这必须通过正面口语的鼓励、反映式倾听等技巧来达到上列之目的。

（二）对自己的开放与了解

无论是"教师"或"幼儿"都必须培养接纳自己的态度，尤其是针对较"负面"的感情或"欠缺"的能力。教师如何能利用"我-信息"进行沟通，用适切的语意表达自己的感觉与不足之处是相当重要的。对学生而言，教师的身教示范也会影响其关系互动的模式，这对整个班级气氛的营造而言的确是关键且重要的起步。

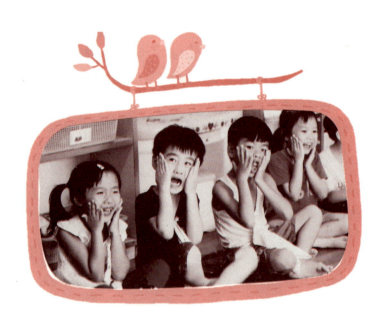

第二节 教室中的生活规范

除了建立关系外,研究中常发生的问题都肇因于戏剧活动中,幼儿过分沉浸于开放的肢体和言语的表现而造成严重的常规问题,有时甚至阻碍了活动的进行。"教师要如何在教室常规与幼儿自由创作中取得平衡点"是研究中一直面临的问题。换言之,如何通过教室中的生活规范来协助教学顺利进行,同时又能提供幼儿多样的选择与创意的表现,是教师的一大挑战。表6-2-1中的问题,就是30次教学中与常规有关的问题(林玫君,1997b)。

表格6-2-1　系统分析一览表:教室常规

教师二:教室常规	
本次教学进行的情形	下次教学的改进意见
1.【10/15拍球】秩序管理	⇨ 忽略引人注意之负面行为
2.【10/22进行曲踏步】常规问题	⇨ 下次宜于上课前讨论"活动公约"
3.【10/24回音反应+游行Ⅰ】上课前讨论活动公约	⇨ 应该把公约写下,便于日后提醒
4.【11/12冠军群像】少数一两位幼儿影响整体戏剧活动的进行	⇨ 需要针对个别幼儿的情况讨论并想出应对的策略为何
5.【12/5个别常规问题】	⇨ 静坐椅的功效 让幼儿离开教室的可能性
6.【1/3小宠物——小兔子】教师用兔子警察来劝小朋友待在预先画好的线上	⇨ 教室常规管理的技巧之一:利用剧中人物来控制秩序 其他常规问题的处理方式(需翻阅数据,再执行,列出一套管理的原则)
7.【1/9动作充塞空间】教室常规问题增加	⇨ 活动未计划,常规问题自然增加

(续表)

教师二：教室常规	
本次教学进行的情形	下次教学的改进意见
8.【1/16 马戏团探险】比较没有常规的问题	
9.【1/23 阿罗有支彩色笔1】想象空间大,空间移动多,常规问题也多 例如：到处乱跑、与人起争执	⇨ 教师需要用什么方法处理？会不会打断戏剧活动的进行？
10.【1/28 阿罗有支彩色笔2】二度改编想象空间更大	⇨ 幼儿有能力把想象的东西呈现出来,但常规秩序的问题也相应增多,是不是该再做三度改编 ☆ 下次用新的单角故事：《讨厌黑夜的席奶奶》

常规通常包含"规则"与"程序"两项。"规则"是指教师期望学生遵守的一般性标准,用以规范学生个人的言行举止；而"程序"则是为处理教室中的例行活动或工作所需共同遵循的步骤（单文经,1994；朱文雄,1993；简楚瑛,1996）。教师进行戏剧活动时,也会针对需要来拟定一些"规则"或"程序",下例就是研究中,幼儿园中班的孩子在学期初所讨论的上课时需要共同遵守的"规则"（林玫君,1997b）：

- 要讲话时请举手。
- 要注意听别人讲话。
- 小手要放在自己身边,不可以动手抓人。
- 小屁股要坐在预先画好的地线上。
- 进行活动的时候,不要跟别人挤在一起。
- 打扰我们上课的人,就不能参加我们的活动。

除了一般性的规则外,有时教师也需针对戏剧进行的程序与幼儿订立公约。下面的例子即是教师与幼儿为如何开始进行戏剧活动而制定的"程序"（林玫君,1997b）：

- 老师（大演员）当售票员,在教室门口等候将入场（教室）的幼儿（小演员）。
- 幼儿先假装交出票根,才能对号入座。
- 小演员入座时,要依画好的地线的号码入座。
- 待小演员坐定后,大演员开始说："小演员好！"而幼儿则回答："大演员好！"之后,可开始进行当日的活动。

经过对研究的整理与查阅二次文献,发现常规方面的问题可分为三个历程:"开始的建立""中间的维持""违反时的处理"。此外,教师可随时弹性地运用"戏剧教学的技巧",其效果有时比外控的公约及其他方法显得更好。接着,将分项说明研究中戏剧教学规范的建立、维持及处理等问题。

一、开始的建立

根据简楚瑛(1996)的研究,幼儿对规则的认知情形会影响他们遵守的程度。因此,她建议教师在建立生活规范时,宜将原因说明清楚,并尝试以学生认知的角度找到纠正学生违规的策略。整理二次参考文献时,也发现有些戏剧学者就曾依此原则与幼儿一起订立下列规则(Heinig,1981):

- 因为我喜欢别人注意我说话,我也会注意听别人说话。
- 因为我不喜欢别人说我的想法很笨,我也不会说别人。
- 因为我不喜欢别人嘲笑我的感觉,我也不会嘲笑别人。
- 因为当我表演时,我不喜欢被别人打扰,我也不会打扰别人。
- 因为我喜欢有好的观众看我表演,我也要当一位好的观众。
- 因为我不喜欢被别人排斥在外,我也愿意让别人与我同组。

除了在内容上必须注意规则存在的理由外,在规则的"建立"上也必须掌握"及早教导""把握时机""具体引导"等原则(简楚瑛,1996)。在笔者的临床研究中,也发现除上述原则外,直接将"常规融入戏剧情境"中也是一项效果不错的做法(林玫君,1997b)。

(一)及早教导

通常开学第一天或前几周,教师就要让学生知道,教室中应该遵循的规则为何(Borich,1992)。有些规则应该在第一天就要传达,有些则待稍后再建立。通常在戏剧教学之始,最需要强调的规则包含座位的安排方式、身体在空间中移动的方法、发言讨论的顺序及某些控制器(如铃鼓)的介绍等。对于一些戏剧中应遵守的规则,有经验的领导者通常不会直接以老师的口吻告诉幼儿该怎么做,他们会直接通过活动本身来传达所要强调的规则,例如莎里斯贝莉女士(林玫君译,1994),就曾在其戏剧入门课程之始,利用一个哑剧活动,把"控制器"的使用规则介绍给小朋友:

"我要跟你们分享一个小秘密,我想告诉你们一个我一直觉得很有趣的东

西。我暂时不告诉你们,我想表演给你们看。看看能不能猜出来这是什么样的东西。"老师假装模仿小鸟儿飞翔,或者模仿其他的动物,当答案被猜出来后,幼儿可以讨论个人所喜爱的鸟类。同时,可以把控制"开始"与"结束"的乐器,像鼓、铃鼓或三角铁等乐器介绍给小朋友。另外,也可赋予这些"平凡"的乐器一些"神奇"的特质,以用来捕捉孩子们的想象力。例如:"当'铃鼓姑娘'发出声响时,可以开始变成你们喜欢的鸟儿,再响时,必须停在原地不动,专心听下一个口令。"每次教师在"开始"或"结束"时,要记住使用约定好的"信号"。

(二)把握时机

除了在正式的课程中要及早建立教室中的生活规范外,随机的教学与示范,对幼儿更有用。通过具体的事例,幼儿更能真实地体会规则的意义及应遵循的步骤。教师必须能够充分掌握幼儿最佳的受教时机,在某些幼儿违反规则时,马上进行强化的工作。在研究中也发现,当带班老师面临在幼儿抢着分配角色的当下,她马上强调"小演员与大演员"的公约来提醒幼儿常规(林玫君,1999b):

例一:当幼儿抢着分配角色时,老师强调"现在是大演员老师说话的时候,没有请某某幼儿说",接着老师告诉小朋友"如果可以遵守小演员规则,等下才能演戏"。最后老师一一询问每位小朋友能不能遵守规则,并请那时觉得自己很棒,又能遵守约定的小朋友举手。

例二:某天两位幼儿在上戏剧课时,因位置的关系发生肢体冲突,老师当下就与幼儿讨论,为什么两位幼儿会撞在一起?每个人的位置在哪里?什么时候可以离开位置?在空间移动的时候,要怎么样才不会撞到别人?

(三)具体引导

小朋友常规的建立要清楚地说明每一个细节及应该做的事,并且要实际地练习如何做。可伺机提出相反的行为,以提供幼儿自行更正的机会。例如研究中,教师欲提醒小朋友"要注意听别人说话",其讨论内容如下(林玫君,1999b):

老师:"有人在说话时,你要专心听,而且要看着他。"
老师:"像现在我在说话,你们要看着我。"
老师:"像甲小朋友跟乙小朋友这样对看而且在笑,有没有注意听?"
老师:"现在,丙小朋友在说话,你们要看着谁?"(小朋友都朝丙小朋友

的方向看。)

老师：(此时有两位幼儿丁和戊，同时在说话)"同时有两个小朋友在说话，我们应该注意看谁？"(小朋友不知道该看丁或戊小朋友。)"你们听不听得清楚谁在讲话？"

老师："丁小朋友先说，大家要看着谁(小朋友转向丁)？戊小朋友请说，大家现在要看谁？"(小朋友转向戊。)

老师："好，现在换我说了，你们要看着谁？"(小朋友转向老师。)

(四) 融入戏剧情境

有经验的领导者，常把戏剧中应遵循的规则融入课程中，而不以直接告知或讨论的方式来建立。研究发现，利用戏剧情境内设的人物来规范幼儿行为，比在戏剧情境外使用外控的常规更易掌握活动的进行。研究中常运用的戏剧技巧包括以下两点(林玫君，1997b)：

1. 利用戏剧游戏来训练参与者自我控制的能力

一些游戏式的戏剧活动，本身就能让参与者做自我规范的练习。例如：走路、慢动作、冰冻活动、猜领袖、肢体放松、无声之声等。通过这些游戏式的活动，参与者在不知不觉中学习如何随着领导者的口令及方向，控制自己的身体和声音。

2. 编入具有内控规则的"剧情"或"剧中人物"

当幼儿过于兴奋、教室常规出现问题时，教师需要创造一些静态的情节，让参与者放慢动作或安静下来。例如：木偶觉得好累而想睡觉或休息；机器人电池用完，无法再移动；动物躲到山洞中，不能发出声音等，这些都是情境内控的好方法。此外，教师也可扮演妈妈、巫婆、警察等具权威性的角色来作为"内控"的方法。通过妈妈的禁令、巫婆的出现或警察的巡行，幼儿为配合剧中人物的需要而不自觉地安静下来。如此较不容易打断活动的进行，且能避免因常规问题而产生的失控情况。有时教师为了控制常规而给予幼儿过多的指令与规定，反而容易妨碍幼儿创意的发挥。

二、生活规范的维持

除了在学期初对生活规范的内容与建立进行合宜的规划与介绍外，如何在往后的日子里继续维持下去，是教师的一大任务。根据学者们的建议及研究的发现(简楚瑛，1996；林玫君，1997b；Borich，1992；Kounin，1977)，在维持常规

时应注意"掌握全局""掌握时间"及"坚持原则"等要领。

（一）掌握全局

对于教室中任何角落发生的事，老师应该能够全面掌控。尤其在进行戏剧教学时，幼儿有许多发表意见、讨论并站起来在空间中移动的机会。此时教师必须能"眼观六路、耳听八方"，将视线涵盖教室所有的部分，并穿梭其间，以提供适时的协助。

（二）掌握时间

上戏剧课处理常规时，教师必须把握时间，善用"同时"与"及时"处理的原则。由于幼儿年纪的限制，在上课时，常常无法集中注意力。研究中就曾发现，在短短20分钟的戏剧课程中，教师除了执行课程的内容外，常会因为下列状况而影响正常的课程：自顾自说话、钻到桌下、玩铃鼓、站起来、喝水、吵闹、意见不合、肢体冲突、言语冲突、分心、聊天等问题（林玫君，1999b）。当这些情况发生时，教师必须同时留意戏剧课程的进行并兼顾这些问题的处理。在不当的行为发生之初，就要立即采取行动，如此才能防止情况继续恶化下去。因此，要如何兼顾课程的进行与常规问题的处理，对教师而言是一大挑战。表6-2-2就是研究中，教师在同一次教学中运用"同时"及"及时"技巧，处理上课时突发的状况（林玫君，1999b）。

表格6-2-2　上课突发状况的问题及处理过程

幼儿行为问题	老师及时处理的技巧	幼儿反应（效果）
幼儿自顾自地说话，没有理会老师正在说话	老师对着幼儿说："你看着我，来，我跟你说一个秘密，'……'"（老师假装在幼儿耳边说话）	马上坐好
幼儿在全体讨论时，钻入桌子底下玩，被别的幼儿发现，告知老师	老师跟他和大家说："他不想演戏了。"	其他的幼儿都非常认同，为了继续参与活动，这位幼儿也赶紧钻出来
一位幼儿在玩老师的铃鼓	"这是老师的工具，不是玩具，我相信他很爱我，他不会玩的。"	再玩一下就停止了
老师讨论中，有幼儿忽然从圆圈中走出来	老师强调："我没有请你，请你回座。"	老师强调两次后，幼儿回座

(续表)

幼儿行为问题	老师及时处理的技巧	幼儿反应（效果）
同时有两个幼儿要出去喝水	老师说："我们的规定，一次只能出去一个。"	一位幼儿先去，之后才轮另一位
某位幼儿无法静下来	老师说："我相信，你愿意像一个小天使，小天使是很温柔的。"	幼儿坐下来
三组分组讨论时，有一组一直意见不合，怒目相视	老师暂时忽略此组，走到其他组分享其成果	幼儿的冲突减缓，有意重新开始
过了一会，冲突又出现了，其中两位幼儿已经扭在一起了	另一位老师马上去排解	重新开始，但冲突不断
两个人开始吵架，又几乎要大打出手	老师忽略，告知：吵架使得老师心情不好，而且也无法继续进行戏剧活动；之后，老师转移注意，关注正面行为	幼儿停止冲突
一位幼儿跑到娃娃家中玩弄帽子，无法专心参与戏剧活动	教师提醒他，若继续玩弄而影响戏剧活动，要请他坐到门边（要继续进行活动）	进入娃娃家的幼儿仍然在玩弄帽子
幼儿仍然一直玩弄帽子且不参与活动	"你到门边坐，你这样让我们无法专心完成活动。"再次请他去坐门边（他不去），老师直接将他抱去门边	经过老师再三提醒仍无法停下，老师主动将干扰上课的幼儿移出教室，老师虽然及时处理，但整个上课气氛变得很不好
幼儿在老师的位置看到另一位幼儿在玩老师的手鼓，便大声地说："你不要玩老师的东西。"	老师马上提醒	幼儿静下来
甲幼儿在发表意见，另两位幼儿在聊天，无法专心倾听	老师呼叫幼儿的名字，请他听自己的好朋友说话	幼儿静下来
课程结束后，其他幼儿都到外边玩，老师留下刚刚发生冲突的小组，重新讨论刚才发生的问题	讨论："吵架能解决问题吗？""你想想看，下次可以怎么帮助你自己？"（老师先将冲突的状况再一次说明）我有一个建议："如果甲幼儿说话很温柔，你当……，他当……，那他们一定会很愿意接受你的。"	老师在课程结束后，马上处理刚才上课时一组幼儿发生的争执，充分把握了"及时"的原则在老师的帮忙下，组成了一个很棒的小屋
幼儿离开后，老师又特别把刚才坐到门边的幼儿找来	"知不知道老师为什么要请你去坐在那里？""你喜欢今天的戏剧课吗？""若是不喜欢，可以帮老师做些什么事？"	幼儿答应老师下次要帮忙拿大书，还有拍铃鼓

(三）坚持原则

教师在执行公约时，有时会因规则太多或同时发生多种违规情形而无法坚持当初的原则。有些幼儿也会故意破坏一些小规矩来试探教师执行常规的尺度与坚持度。因此，老师在处理常规时，一定要时时提醒自己与幼儿，对于已设立的规则必须实行同一种方式与标准，让大家了解教师坚守原则的决心。研究中，也有如下发现（林玫君，1999b）：

（1）常规的讨论需要下一个结论，且每次上课时，都要执行已定的规则。

（2）老师必须确实执行违反公约的处理原则。

（3）戏剧课前的常规提醒与建立，对部分幼儿效果不大。若是在常规问题发生的当下处理，且事后马上与幼儿讨论处理的缘由，并强调规则与行为的因果关系，效果较好。

（4）老师必须在使用道具前，说明其使用的方式，且强调若不能遵照规则，用户将被剥夺使用道具的权利，而且老师"说到做到"。

虽然班上的规则必须遵守，但有时会因规则本身已不合时宜或因个别幼儿的差异，在特殊的情形下教师会放宽标准且弹性处理某些违反规则的行为。在研究中也发现（林玫君，1997a），常规的形成是由老师与幼儿共同建立，但它也会不断地被淘汰或修正。所以，老师如何能保持弹性，让幼儿了解有些是必要且一定得遵守的原则，而有些则因为某些特殊的原因而必须做调整。如此，幼儿比较愿意且能够随时配合，戏剧活动的进行也能因此而更顺畅。

三、违反常规的处理

在戏剧活动进行中，当有人的行为干扰到活动且违反常规时，研究中发现教师可应用"提醒""沟通""讨论""转移""扮演""暂停"及"隔离"等方式处理一般问题，经过整理，其实际处理情况如下（林玫君，1997b；1999b）：

（一）口头提醒

教师通常会用口语方式，直接说出应遵守的规则，有时也会用禁止的语气说出会违反规定的行为，例如：

"小朋友讨论时，要在心里'想'，不可以说出来。"（应该遵循）

"我希望小朋友用举手的方法告诉老师。"(应该遵循)
"讨论的时候要坐在线上,不可以躺在线内,或跑到角落去。"(禁止)
"别人说话的时候,不可以插嘴。"(禁止)

(二)公约提醒

上课前讨论公约并写在白板上,当违反常规的行为发生时,可随时提醒:

"我知道你们太兴奋才会一直讲话,但你们知道我们的约定,等到大家安静下来,我们才能开始活动,现在我要等到听不到一点声音了,就可以准备开始了。"

"还记不记得上次说好的规则,(教师手指着墙报纸上的大字)老师说话时,眼睛要看哪里?"

(三)沟通——利用反映式倾听且对事不对人

"我知道你很生气,但我们教室中不允许打架的行为。"

"我知道你们很失望,但教室太小了,我们没办法让所有的人同时上场,但等一会我们就会重做一次,每个人都有机会轮到。"

(四)引导讨论

当违规情形再三发生且干扰到全班时,老师可请所有的小朋友一起讨论,让其他的幼儿说出对这种行为的感觉,通过群体的力量来约束、纠正彼此的行为。藉此,幼儿可以了解,这并非只是老师的感觉或规定而是大家共同关心的事。在安排讨论时,老师要提醒幼儿注意下列原则(Cherry, 1983):

(1)注意听彼此的谈话,有人说话时,眼睛要看着他;
(2)说出发生的事情及自己的感觉;
(3)解释事情发生的原因,并提出解决的方法;
(4)试着去同理、了解别人的观点与看法,但不见得要同意。

(五)重新集中注意力

幼儿能集中注意的时间很短。在活动中,他们的注意力常会因为许多外在的因素而受到影响,间接地干扰了戏剧活动的进行。根据研究的综合整理结果,发现老师们常用下列方式提高幼儿的"专注力":

1. 降低音量
- 用"无声"的方式要小朋友读教师唇语。
 要小朋友闭上眼睛,教师以小声而感性的声音说话。
- 小朋友有声音,老师就停止说话,超过三次以上,则停止当日的戏剧活动。

2. 儿歌、口诀、念谣等方式
- 教师以一问一答或念一首幼儿熟悉的儿歌、童谣或唐诗等方式,如教师念"五只猴子",让幼儿一起诵念并集中其精神。
- 教师说"抬头",幼儿则回答"挺胸";老师说"小手手",幼儿则回答"放后面"。

3. 使用乐器、音乐或节奏
- 利用铃鼓拍一下或两下来提醒幼儿。
- 利用音乐要幼儿做某些动作重振精神。
- 利用弹琴的方式来集中幼儿专注力。

4. 肢体动作或游戏
- 老师喊一个口号,幼儿要做出一个动作,利用三种口号,不停地变化,要幼儿在老师喊出其中一种时做出动作。例如老师喊"麦当劳",幼儿要举双臂于头上;喊"肯德基",幼儿要秀出手臂肌肉;喊"顶呱呱",幼儿要竖起两个大拇指。
- 玩"请你跟我这样做"或"老师说"的游戏。
- 玩"回音游戏"(老师拍几下,幼儿就拍几下)。

(六)全体暂停活动

当幼儿已完全无法集中精神进行活动时,老师必须及时喊停,温和而直接地告诉大家"暂停"的必要性。例如:

"你们已经玩得太过头,今天得休息一下了。"

"你们一直争吵且不能决定谁要担任什么角色,时间到了,我们今天必须停下来。"

(七)个别暂停或隔离策略

有时有些小朋友玩过头,老师也会运用暂停活动或隔离(静坐椅)的方式,

来缓和躁动的情绪。在运用隔离策略时,要让幼儿了解这是因为他违反常规的行为结果。若是准备好时,可以再度回到团体中,加入活动;若加入后,再度违反,当天就完全不能再加入该活动。例如:

(幼儿一直无法好好加入活动)教师对他说:"你已经干扰了我们大家的活动,请你先到旁边休息,等你准备好时,举手告诉老师,我会再请你回来。"

(八)常规个案

除了暂时性的常规问题外,有时候教师会遇到一些常出问题的个案——有的是好动;有的是专注力非常短;也有的是负面攻击行为;更有幼儿习惯用滑稽的动作或奇怪的话来吸引同伴的注意。这些小朋友通常需要教师个别处理,有些甚至需要长时间的辅导。现以两个例子呈现一些特殊案例及其解决过程。

例一

幼儿甲上课的专注力非常短,并具有强烈的攻击倾向。老师仔细评估发现,其年幼时语言刺激不足,与家中年长的幼儿有争执时,只会以攻击行为作为抗议的手段而不知用语言沟通。再加上平日经常睡眠不足(晚睡早起),造成其专注力不佳且心浮气躁。

处理方式:

在团体讨论时,尽量提供其使用语言的机会。在其心浮气躁而表现不佳时,教师忽略其行为,并请他休息一下。另外,在课余时间,多与他谈话,帮助他与其他幼儿互动。在活动进行中,给予正面的鼓励。同时要与家长进行沟通,要他们特别留意孩子的睡眠时间及攻击行为。

结果:

幼儿的行为渐渐得以改善,也慢慢较能投入戏剧活动。但教师对该幼儿的关注,却不时遭到其他幼儿的抗议,觉得该幼儿的行为不值得老师如此对待,应该给予应得的处罚。这是教师仍须花时间与其他幼儿沟通取得谅解的部分。

例二

幼儿乙第一次上学,社会化程度不佳,加上家中习惯讲闽南语,以致影响他与同学或教师的沟通。当他与其他幼儿起冲突时,常有攻击行为出现,经常干扰教室活动。

处理方式：

教师在上课时，夹杂一些闽南语，课余时间多跟他以普通话闲聊，将他带在教师身边，让他多与教师和幼儿们互动。活动进行时亦多给予鼓励及正面回应，并一再地提醒该生"现在是什么时间，怎么样的行为才恰当"。

结果：

到了学期中，此幼儿的口语沟通、社会化及专注力都进步许多。他已能融入团体活动，不会像以前一样漫无目的地在教室中跑来跑去。

四、教学技巧

除了情境外控来解决教室中的生活规范的问题外，研究发现，教师若能善用旁白口述指导（Side-coaching）及教师入戏（Teacher-in-role）技巧，则更能有效地掌握整个戏剧流程的运作。

（一）旁白口述指导（Side-coaching）

"旁白口述指导"是教师通过口语的方式，引导参与者去体验一些特殊的想象经验。在戏剧的情境中，教师可利用引导想象（Guided-image）或具象化（Visualization）的方式，把一些意象具体地呈现于参与者的脑海中。通过教师的口头描述，一些视觉及听觉等感官的意象能刺激幼儿的感觉与想象，让戏剧中的想象世界更具体地呈现在眼前。这类的口述引导也常常和哑剧动作结合，教师一边口述想象的内容，一边要参与者运用自己的肢体动作把内容呈现出来，通常这种技巧称为"口述哑剧"（Narrative Pantomime）。在进行这类活动时，领导者必须慎选字句，恰当地运用一些感官字眼来刺激想象、制造故事的气氛及铺陈剧情的内容。同时，在提供口语指导时，也需注意切勿给予太多的口令与方向，让参与者受限于口述的内容而没有发挥的机会。根据海宁（1987）的建议，教师口述旁白指导能发挥下列功能：

1. 启动故事

例如，很久很久以前，有一位……

2. 衔接提示，尤其当幼儿忘记故事中片段的情节，教师可以从中提醒

例如："然后，阿罗就走到树林中……"

3. 全场控制

尤其当问题出现时，教师可通过口述来重建快要失控的场面。例如："最后，

野兽们决定停止争吵,回到自己的山洞中。"

4. 帮助幼儿融入戏剧的情境

教师引导想象,制造想象意象,让参与者觉得身临其境,更能投入整个活动。

5. 加上哑剧动作

当儿童需要一些建议时,可通过口述的方式,让某些较平淡的情节增加一些动作。例如:"老婆婆从口袋中变出一堆饼干,从帽子下面变出一堆糖果,还从鞋子中拿出一堆玩具,然后,把它们发给每一位小朋友。"

6. 提示改换时间与地点

例如:"第二天早上,当皮皮醒来时,他悄悄地离开他的床,走到柜子边,拿出他的宝贝……"

7. 结束故事

例如:"阿奇回到了自己的房间,发现海洋与树滕都不见了,他觉得好累哦,爬上了床,就呼呼大睡了。"

在研究中,教师常常使用旁白口述指导的技巧来帮助幼儿集中注意力,例如(林玫君,1997b):

"蛹之生"

教师口述下列内容,幼儿做出哑剧动作:

"肥肥胖胖的毛毛慢慢地爬回他的家,他实在太累了,眼睛都闭起来了。他的身体慢慢地缩小……缩小再缩小,把脚缩起来了,手也缩起来了。现在把你变得好小好小,里面忽然变得好暗好暗,你要准备你自己变成一个蛹。"(放Morning音乐,灯光打暗)"在里面好挤好挤,我在变耶,不知道会发生什么事情?我的身体慢慢地变得好硬、好硬,连动一下都不能,真的很不舒服,睡一下觉好了。"(暂停一分钟,重新开灯……)"咦!好像有一点亮光,先把蛹咬开一点点,再把头探出来,哇!好亮好亮,拨开一点,头伸出来一点点,再出来一点点,把头伸出来,把手伸出来,再伸出来一点点,身体也要伸出来,抖一抖。""我有一对好漂亮的翅膀,哇!黏在后面,用力抖一抖。我好想飞,飞不动,我抖一抖右边的翅膀,抖一抖左边的翅膀,两边都抖一抖,我动起来了,好棒哦!"(在原地练习抖动翅膀)"我可以练习站起来,飞去我想去的地方,去好美好美的地方。"(可引导幼儿去找一朵花停下,吸吸花蜜,飞回原来的位置,飞得好累,回到定点停下来。)

由以上范例可以看出,一个好的口述内容,其行动的衔接必须相当紧凑。在任何时候,教师都能引导参与者清楚地知道自己该做些什么,感觉些什么,

且如何移动。"旁白口述指导"不仅只是给一连串口述的方向,而是有技巧地插入想象及行动的内容,使得参与者几乎无法分辨自己的行动与外来口述之区别。

教师利用"旁白口述指导"前,可以先做练习。研究显示,在进行中,要一边述说内容,一边看幼儿演出的情况,且要给予充分"暂停"的时间。另外,口述的音量、语气及脸部表情要力求变化,最好连教师自己也融入戏剧的情境中,如此才能说服参与的幼儿去相信他们耳中所听到的想象情境。有时,幼儿也会因过度兴奋而影响口述者的声音效果,教师必须通过"麦克风"或"暂停"的方式来改善。开始时,避免让幼儿担任此角色,待幼儿熟悉后,就可由幼儿轮流口述故事(林玫君,1997a)。

在实际研究中,教师还曾利用"旁白口述指导"的方式进行下列活动:【10/15 拍球】【10/17 回音反应】【10/22 进行曲踏步】【10/24 游行Ⅰ】【11/14 新鞋Ⅰ】【12/5 动物移动】【12/17 冰淇淋】【12/19 毛毛虫变蝴蝶】【1/23 阿罗有支彩色笔Ⅰ】【1/28 阿罗有支彩色笔Ⅱ】【1/30 讨厌黑夜的席奶奶】。

(二)教师入戏(Teacher-in-role)

这是另一种教师常用的参与技巧。相对于"旁白口述指导"中以戏剧情境外第三人称的方式来增进参与者想象,"教师入戏"是以情境内第一人称的方式来引导及协助参与者发展与呈现戏剧的想象情境。通常教师会扮演剧中某些人物,利用剧中角色的特质来引发幼儿的参与,藉此提出要求、建议,以达到发展剧情或探索重要议题的目的。

综合诸多戏剧专家的经验(Cottrell, 1987; Heinig, 1981; Mogan & Saxton, 1990),通常"教师入戏"的角色有五种类型。

1. 具权威性的角色

利用剧中角色所赋予的特权与控制力,对扮演其他角色的参与者提出要求、建议或问题,藉以控制整个戏剧的气氛,并且刺激幼儿即兴的反应与动作。一个故事中,通常都有这类角色,如国王、皇后、校长、巫婆、老师、爸妈等。当儿童年纪较小或缺乏经验时,教师自己或可邀请一两位小朋友一起扮演故事中具"控制力"的角色。

2. 次要的领导角色

这类角色在权力的掌控上,不如前类角色来得大,但在戏剧教学的运用上,也不亚于前者。它一方面能以居中的地位来引导参与者探究事实,一方面也能

弹性地掌握全局而避免掉入过于权威的刻板印象。一般而言,国王的大臣、巫婆的助理、主角的朋友等都是教师入戏的最佳选择。有时在故事中并没有这类角色,若有需要可以自创。

3. 团体中的一员

老师可以假扮成团体中的一分子,如动物王国中的一员,用参与发问或提供建议的技巧,间接地掌握剧情的开展。当计划提出时,他常用"我们"的语气发言,让大家觉得"他"与全体的立场相同,对整体的威胁力也不大。然而,多数参与者会受到"他"的影响而采取一些行动或考虑新的方向。

4. 挑衅者

领导者代表另一个团体或另一种声音,运用对立的角色或立场来挑战参与者,适时增加戏剧的张力,也迫使大家及早面对问题与障碍。例如在故事中扮演压迫者、王国中的反对者、用新的方法炼丹的巫师,以迫使受压迫者、王国中之群众,或用传统方法炼丹的巫师,继而思索解决问题的方案。

5. 弹性角色

教师可自创角色,在剧情或团体需要时,临时插入以协助参与者澄清、决定或结束某些重要的行动。

在常规的运用上,教师也常利用"教师入戏"的方式,处理常规被破坏的情况(林玫君,1999b)。

(1)在上戏剧课之前(尤其有空间的转换时),可让小朋友在教室门口排队,买票进场(在手上画图、盖章、拿假装的票……),准备进入戏剧的活动。

(2)老师对小朋友说:"当别人在讲话时,若不能专心听话,就不是一个好演员,所以我必须请你到旁边去;大演员要讲话,请小演员专心听。"

(3)常规失控时,老师说:"不能听大演员说话,就没有办法演下去了,有的人在讲话,有的人在撕胶带。这样大演员不舒服,戏就不能演下去了。"

(4)某些人分心说话时,老师说:"当你发出声音,你就让大演员和其他的小演员不舒服,大演员就会请干扰大家的人离开。"

(5)练习完以后,小朋友常兴奋得不能坐回位置,老师可说:"我等'好'的小演员坐好。"

在实际临床研究中,发现教师曾在下列活动中利用"教师入戏"的技巧(林玫君,1997b):【10/29方向与节拍】【11/5游行Ⅱ】【11/7跟拍子】【11/12冠军群像】【11/19新鞋Ⅱ】【11/21当我长大】【12/10形状森林】【12/12机器人】【11/7跟拍子】【12/31小宠物——小兔子】。

(三) 其他技巧的运用

综合研究结果和几位戏剧专家的建议（林玫君，1997b，1999b；Cottrell，1987；Heinig，1987；McCaslin，2000），除了教师角色外，可运用下列技巧来避免常规的问题：

1. 准备与说明的技巧

明确的"开始"与"结束"信号是成功带领戏剧的首要原则。对于将要进行活动的"开始、结束"的信号及戏剧发生的地点，都必须与幼儿明确地界定清楚，才能开始活动。教师可用音乐、乐器或灯光来吸引孩子的注意力，并告知幼儿不同信号的意义。例如："当音乐响起时，可以开始做动作；停了后，你也要停下来。"（神秘地）"当灯光打暗时，这是晚上的暗号。小精灵就可以偷偷地起来活动（从躲着的书桌下出现），但当钟敲5下时（小钟锤），你们就得回到躲着的地方，而且没有人能看到你们。"

可预留时间给孩子准备完成练习的活动。例如："老师倒数10秒就停下来。"活动前先利用脑力激荡的方法讨论或练习心中的几种想法。例如："在小区中，有哪些工作人员？""我数5，看看你是否能在每数一次时，扮演出一种不同工作人员？""想想三项你能做的事情。"在练习中如果需要知道小朋友活动的情况，可用铃鼓或其他控制器要大家"暂停"（Freeze），可藉此时到处看看，小声地与几位幼儿谈谈（表示接受他们的想法）。另外，有时因个别差异，每个幼儿需要创作的时间不一样，这时可以告诉小朋友，做完后就坐回原位，且安静地等待其他的人完成工作。

2. 机械动作

利用某些具有机械动作的角色，如机器人、上发条的玩具、吊线木偶来创造戏剧情境。例如：圣诞老公公玩具工厂中的玩具，都醒过来帮忙圣诞老公公制造今年的玩具。电池慢慢用完，玩具们都慢慢停下来了。（教师可以帮每个人充电或上发条）玩具们又可以继续他们的工作，完成后，每个人走回自己的柜子中（趁老公公起床前）。

3. 静止画面

幼儿将情节片段用哑剧操作表现，同时定格于某一点成为一个静止的人物画面。教师可事先给每位幼儿一个固定的号码，然后参与者再依照"指示"复活。例如《野兽国》的故事，野兽狂欢的一部分，教师可指定把幼儿分两组，一组当1，一组当2。教师喊1时，当1的幼儿开始做狂欢动作，喊2时，当2的幼儿再

加入做其他动作。最后可以重复一次,再让幼儿恢复成原来静止的画面。

4. 具象化

"具象化"是利用"引导想象"或"讨论练习"的方式,要幼儿把想象中的行动具体地呈现出来。除非孩子们很清楚他们将做什么,你绝不能冒然地放手让他们去做,不然会使自己陷入一团混乱之中。可以要幼儿闭上双眼,想象他们自己从事一项特殊的活动,同时也可加入一些旁白,引导他们去想象。另外,也可利用讨论的机会,要孩子实地做出2—3种可能的动作,在老师的铃鼓控制下,在原地练习。

5. 其他发现

除了前述技巧外,研究中发现下列技巧常能吸引幼儿注意力(林玫君,1997b):

(1) 利用游戏的原形:用"躲藏——被发现"的方式来控制幼儿的出场及秩序。例如:小精灵的魔法不能被人类发现,因此老公公出现,会动的鞋子(幼儿扮演)就要停止。

(2) 魔法的应用:剧情中加入一些神奇魔法,角色会被变成某种不能动的东西,如石头、饼干、冰块。

(3) 角色回顾:戏剧结束时,教师以剧中人物的角色跟幼儿对谈。此时,幼儿也必须以角色的身份回想及分享刚刚做过的戏剧行动。也可透过这种方式,要求幼儿把较不熟悉的动作或情境再叙述一次。例如:在"魔幻森林"中教师扮演妈妈询问孩子:"刚刚到哪儿去了?""再做一次给妈妈看看。"

第三节　戏剧带领的变化因素

儿童戏剧教育强调参与者"想象"与"创造"的过程，若是缺乏经验，就容易因为兴奋过头而"失控"。无论对领导者或参与者，这种失控的现象常是一大威胁。研究的结果显示有些"失控"的因素也是"掌控"的因素——教师若能由小而大，由简而繁，注意关照一些重要的变化因素，就能避免失控的情形。综合系统表中的主题分析发现，戏剧带领的变化因素包含：参与者的组织（人）、时间的安排（时）、空间的运用（地）、题材的选择与活动的组织（事）及道具和媒材的准备（物）（林玫君，1999a）。

一、参与者的组织（人）

戏剧活动中最基本的变化因素仍是人员的部分。研究显示（林玫君，1999a），教师在带领一大组人员活动时，首先要考虑的因素就是如何分组的问题。通常，在"讨论练习"的阶段，需考虑是让全体参与者，还是利用双人或小组分组练习。另外，在"表演呈现"的阶段，要考虑让参与者全部扮演类似的角色，同时上场，或者扮演不同的角色，一个个轮流出现。

（一）"个别练习"或"双人、小组合作"的活动

在讨论练习时，教师可以完全"不分组"（个别练习），也可以两人或三人一组，甚至五至六人一组（双人或小组合作）。研究发现，年纪小及缺乏经验的参与者，开始时多采取"不分组"，也就是"个别练习"的方式。它的好处是可以同时满足每位幼儿都想表演的欲望，而且不需与其他人合作就能马上进入戏剧的情境。如此，幼儿较能专注于自己的想象与表现中，而不至于受到其他人的干扰。

待大家的默契建立后，就可以尝试一些需要双人或小组合作的活动。研究显示，幼儿需要一段时间去学习如何与他人合作的技巧及如何协同完成所赋予的挑战，因此最好避免立刻就开展双人或小组合作的活动。

（二）"全体同时"或"轮流分享"的活动

在戏剧"表演呈现"的阶段，为了帮助幼儿克服在人前表达的窘迫与不安，教师可让所有幼儿都能"同时参与"活动。在其中，每个人都是表演者，没有观众，大家都能自由自在地发挥，不用担心有别人看自己。另外，也可以节省"等待"与"轮流"的时间，以减少因等待而造成"吵闹"或"说话"等常规的问题。待幼儿经验较多或动机较强时，就可以用轮流的方式，让他们自由分享。创造性戏剧并不强调演给观众看，只是通过分享来激发其他更多的创意且鼓励幼儿克服自己的心理障碍，获得一种正面的参与经验。另外，当想要"好好表现"的欲望被诱发时，他们可能会一再主动地练习、改进且努力去完成这项他们所喜爱的事。当幼儿的社会技巧较成熟且能够"轮流及等待"时，就可以常使用"分享"的方式来进行呈现的活动。

二、时间的安排（时）

时间也是戏剧活动中主要的变化因素，不论是"进行时间的长短"或"进行的时段"，都会影响戏剧活动进行的状况。教师需要视幼儿的情况而弹性地运用课程的时间。研究发现（林玫君，1999a），时间因素包含"时间的长短""时间的分配""不同时段的运用"及"导入时间的掌握"四种问题。

（一）时间的长短

一般幼儿园中班的幼儿能维持至少30分钟的专注能力，而随着幼儿对戏剧主题内容的兴趣加深，可延长至50分钟，甚至一小时，也可能短至15分钟至20分钟。

（二）时间的分配

一般戏剧活动的流程包含四个时段："前导暖身""讨论练习""呈现分享"和"反省回顾"等。然而，有时候因为幼儿对主题的兴趣浓厚，在"前导"及"讨论练习"的部分花了相当长的时间，以致无法在当日完成"呈现"及"反省"的

部分。教师可视教学的情况,把整个戏剧的时段切成两段或数段,分别在两日或数日完成戏剧活动。

(三) 不同时段的运用

一般的戏剧活动需要高度的专注及创意,所以运用上午的时段进行活动,会取得较好的成果。若是下午午休后,可以运用一些暖身游戏让幼儿醒过来。另外,也可灵活运用一些戏剧游戏并将之融于平日课程与生活中,例如:室内到室外的转换时间——要小朋友变成蝴蝶飞向游乐场;由动态活动转回静态活动时——告诉小朋友:"小动物们都累了,请大家各自回到自己的窝去休息。"如此,幼儿很容易随着戏剧的情境而融入幼儿园各阶段的教学或生活中。

(四) 导入时间的掌握

小朋友对于戏剧主题的兴趣与熟悉度各不相同,因此,进行戏剧前需要不同的导入时间。有些比较陌生的主题,需要较长的酝酿期。可在戏剧教学前,先做与主题相关的讨论与体验,待孩子对于主题有较广泛的接触与了解后,再进行活动。对于一些幼儿已熟悉的主题,可以经过简短的导入后,就马上进入戏剧"呈现"的部分。但是有时因为幼儿对主题相当感兴趣,以致花了很长的时间做讨论分享,间接影响后面教案的进行。教师可视情况而做弹性的调整,做不完的部分,隔日再完成。

总之,虽然在时间上有长短及时段的限制,但"幼儿的兴趣"主导着一切。一个吸引孩子的主题能够长时间地(超过50分钟)抓住幼儿的兴趣,即便间隔好几天,小朋友对戏剧活动的投入仍然热力不减。笔者在教学中就发现,与《小宠物》有关的主题或一些具有神奇色彩的故事都相当吸引小朋友。

三、空间的运用(地)

影响戏剧活动的另一个因素就是"空间"。研究发现此类的问题包含"空间的利用""定点与动线的控制"及"现实与想象空间"等部分(林玫君,1999a)。

(一) 空间的利用

碍于大量的学生人数与狭小的教室空间,多半的幼儿园教室都不太适合用来进行戏剧活动。笔者研究中也发现,当小朋友留在定点上讨论或练习时,一般

的教室空间尚无问题,而当全体幼儿起立必须同时在空间中移动时,教室的空间显得非常狭隘,小朋友常因互相碰撞而产生推挤的情况。当时教师的解决之道是从下列三方面着手:减少参与者人数;分组轮流;创造或找寻其他空间。在"人数"方面,一次活动理想上以12—15人为主,若全班有20—30位幼儿,可把全班分成两大组,由一位老师在教室带领其中一组进行戏剧活动,另一位老师至其他空间(如户外游乐场、音乐教室……)进行活动;之后,再另择时间交换。在"分组"方面,有时可把幼儿分为数组,有的当观众,有的则轮流进行活动。在空间方面,可移动一些桌椅,"创造"出开放或个别的戏剧空间。也可在地上贴地线(圆形、马蹄形、正方形),帮助幼儿确定其活动范围。另外还可利用幼儿园"其他"的空间,如韵律教室、午睡间、地下室、资源教室等进行活动。由于这些空间未加区隔且非幼儿平日习惯性的使用方式,因此幼儿常会因为场地太大,或不相关的材料设备(如镜子、乐器……)而分心,以致无法专注于戏剧活动。因此,使用前必须贴好地线,挪走分心的来源,明确订定公约,活动才得以顺利进行。至于一些体育馆的空间,由于其聚音效果差,容易影响上课时"说"与"听"的互动。另外,体育馆的空间太过辽阔,幼儿容易在中间追赶跑跳且制造噪音,根本难以定下心来进行活动,并不适合用来进行戏剧创作。

(二)定点与动线的控制

戏剧活动中,通常需要参与者在定位或至空间中移动。在活动之始,以定点的方式较容易进行活动。在教室中,可利用小朋友的桌椅当成定点。在没有桌椅的地方,可用一张方形拼图地板作为活动开始与结束的定点。这不但能使初学者感到安全,也能帮助领导者控制整体的秩序。有些活动本质就属于"定点"的活动,例如:"小种子"中,其长大发芽的过程;《父亲的一天》故事之前半段,早起在原地做刷牙、漱洗、清洁、用餐等属于定点的动作。根据笔者研究,定点虽然帮助幼儿安定身心,但有时候幼儿仍会玩弄手上或脚边的地垫,甚至会影响教学的进行。

除了定点的活动,教师常需要幼儿站起来至空间中移动。让一群人同时在空间中移动是比较具挑战性的工作。尤其对于初次参与戏剧活动的幼儿,要使其在空间中移动而不撞到别人是一件很难的事。移动前,领导者必须确定幼儿间有足够的空间,不至于身体展开时互相碰撞。可用"手臂的空间""大脚的空间"或"身体的空间"等帮助幼儿保持个体之间的距离。移动前,要确定幼儿清楚知道将要移动的方向与方式,如此才能避免造成混乱。

同样的主题,有些部分需要幼儿在空间中移动,例如:前面的种子长大后,会随风到山上、沙漠、海洋等地旅行;前例的父亲在做好出门前的准备工作后,接着,其"上班的过程"就必须利用部分的空间进行。老师最好在事前规划空间的范围,例如在"新鞋Ⅰ"的例子中,空间成马蹄形,而在"新鞋Ⅱ"的例子中,空间呈圆形。在"超越障碍"的例子中,笔者利用地线与软垫来分辨空间的动线。

有些活动需要幼儿时而坐下,时而进入空间中移动。在这种情况下,教师最好在幼儿坐着的时候,就先确定知道起身之后的移动状态,以避免因方向的混淆而造成的混乱。另外,由定点而动点或由动点再回到定点的变化次数不宜太多,否则幼儿忽起忽坐,很难有明确的方向感。

(三)现实空间与想象空间

在实际的教室中,参与者在自己的桌椅旁进行与生活有关的活动较容易,譬如:天亮了,早上起床、准备刷牙、洗脸、上厕所、做早操、吃早餐、准备上学。但当桌椅变成了石头,剧情中出现了森林、河流、泥沼及流沙时,这类需要利用想象空间的活动就比较难表现。参与者必须用自己的肢体动作创造出戏剧的空间。在这种状况下,可以利用灯光或者教师的口述旁白来营造气氛,以帮助幼儿进入想象。例如:

我们大家去打猎

(首句)"我们大家去打猎,非得抓个大的打,我们不怕——走、走、走(停)。"

(第一句)"天哪!前面有座桥!没法飞过去!没法钻过去!非得走过去(教师口述过程)。"(反复到首句再接第二句。)

(第二句)"天哪!前面有条河!没法飞过去!没法钻下去!非得游过去(教师口述过程)。"(反复到首句再接第三句。)

(第三句)"天哪!前面有棵树!没法飞过去!没法钻下去!非得爬上去(教师口述过程)。"(反复到首句再接第四句。)

(第四句)"天哪!前面有山洞!没法飞过去!没法钻下去!非得走进去。这里好黑!(教师口述过程)我摸到毛毛的东西!好像是眼睛、好像是耳朵、好像是鼻子、好像是嘴巴——啊,是一只熊,快跑!"

(教师倒述刚才经过的地点,树—河—桥,最后回到家关上门,安全地坐下。)

像上述的例子，教师可利用"引导想象"(Guided Image)的方法，口述去打猎过程中的各种情景。例如，在进入山洞后，描述山洞中的情景与经历。"引导想象"不但能增加故事中的气氛与冒险性，同时也能引导幼儿共同走入想象的空间。

总之，虽然戏剧活动常受限于实际的教室空间，但幼儿与教师却有无限的想象空间。教师若能善用弹性空间，分组轮流及引导想象的技巧，让幼儿进入故事或剧中人物的想象空间，即使范围很小且干扰多，他们仍能在混乱中，掌握自己与他人的安全空间。在研究中（林玫君，1999a），就数次体验到类似的情境，例如：《阿罗有支彩色笔》的故事中，幼儿各自扮演阿罗，在教师的口述引导下，进入阿罗的想象世界，当时的空间虽小，每位幼儿却是非常专注地扮演阿罗的角色，随着教师的引导想象，完全沉浸在另一个戏剧的时空中。

四、"题材的选择"与"活动的组织"（事）

这是戏剧活动中最精华的部分，根据研究结果显示（林玫君，1999a），必须选择"符合幼儿兴趣与旧经验"的题材并分析"故事情节与角色"的复杂度。在组织活动时，教师需考虑不同活动的"结构""种类"及"呈现"的难易度，以下就依上述分项做详细说明。

（一）幼儿的兴趣与原有经验

教师在选择戏剧题材时，可针对幼儿的兴趣，设计教学内容。例如，教室中孩子们正在养毛毛虫，毛毛虫变蝴蝶的戏剧活动就非常吸引孩子。另外，笔者也发现"小狗狗""小白兔"等以宠物为主题的活动也都是幼儿们的兴趣所在。还有一些课程发展出来的学习经验，也能成为戏剧活动的好题材。例如：教师曾在教室中带领孩子做冰淇淋及三明治，这些与感官连接的课程，对于后来戏剧活动的讨论与暖身，例如讨论厨师及冰淇淋制作都有很大帮助。

除了上述主题吸引幼儿外，笔者发现小朋友对一些"暴力"内容也颇感兴趣。例如在"新鞋Ⅱ"中，部分幼儿要当"警察鞋"，他们会用手当手枪，想象自己是电视中枪战情节中的主角。到底幼儿对暴力主题的兴趣来源为何？是否来自内在的需要或外在的刺激，如电视或卡通？这是值得再探究的问题（林玫君，1999a）。

幼儿的原有经验也是选择主题时的另一项考虑。对于已熟悉的活动或经验，幼儿较能独立呈现戏剧的内容，例如：笔者进行"冠军群像"的戏剧活动时，那些已具有溜冰及观赏录像带经验的孩子，较能参与讨论且呈现溜冰的动作。

而在幼儿缺乏相关的经验下,如笔者进行"游行"的戏剧活动时,需要花很长的时间来讨论游行中的人物与情境。另外,幼儿对戏剧的基本进行程序有经验后,也较能融入戏剧活动中。例如:小朋友知道要先做一些讨论与练习,才会进入主要的故事,或开始演戏前,必须针对角色地点与进行的程序先做计划。

(二)情节与角色的复杂度

故事若有重复的情节与内容,对初学者而言,较容易入戏,因为教师与幼儿不需要花太多的时间去熟悉或发展剧情。这类故事相当多,《小青蛙求亲》或《三只小猪》就是典型的例子。反之,若故事情节曲折复杂、缺乏反复的情节,其挑战性就较高。但有些故事情节虽复杂,如《灰姑娘》《白雪公主》,但因幼儿对其剧情相当熟悉,所以也能愉快地胜任。

在角色的部分,若故事中的角色单纯,只有一至两位主角如《猴子与小贩》,比较容易进行,且可避免角色分配的问题。教师在带领之初,可以让全体幼儿同时担任一种角色(猴子),教师自行扮演另一位对立的角色(小贩),待幼儿熟悉这类活动后,可再引入情节与角色较为复杂的故事。

另外,一般故事情节若过于平淡,较无法引起幼儿的兴趣。若是剧情略带"冲突性",且角色具"对立性",较能引起高潮并加深剧情的张力及吸引力。

(三)活动的结构性

在开始组织戏剧活动时,教师通常会以结构性高的方式引导。此时,教师口述的提示内容较多,幼儿想象的空间相对变小。例如:《阿罗有支彩色笔》中,教师在初次戏剧口述时,就直接依照着故事中的原始情节,要求扮演"阿罗"的幼儿们在落入水中后,马上画了一艘帆船,让自己不要沉下去。随着幼儿经验的累积及对故事熟悉度提高后,教师就能用更开放性的问题与口述的技巧,引导幼儿做更多创意的发挥。例如:阿罗落入水中后,教师请幼儿自己想办法让阿罗不要沉下去,此时,五花八门的"解救"方法,随着教师开放性的引导而产生。有的幼儿为自己准备了一只"海豚",有的是"海岛",有的更突发奇想,认为抱住一个"马桶",也可以让自己浮起来。

(四)活动的难易度

组织活动之初,除了考虑结构性外,不同种类活动的难易度也是另一项考虑因素。戏剧活动的种类包含甚广,活动间的难易度差别也大。从"哑剧活动"

到"即兴口语对话"或"声音的模仿与创造"等,有些活动比较容易进行,有些活动的挑战性较高。在带领之初,教师可先以"哑剧动作"开始引导,要求幼儿只做出动作,不需要讲话。例如:做出小鸟飞翔状,飞向温暖的南方。待幼儿有经验后,就可要求其进行"对话或口语沟通"的活动。例如:除了做小鸟飞翔动作外,还需要加上叫声并说服另一个同伴与其同行一起飞向南方。

(五)呈现表演之方式

教师在计划教案时,需要考虑未来活动在表演呈现时以何种方式进行。戏剧活动之呈现方式包含两类:开始时教师可以选择在介绍故事后,让幼儿把故事从头到尾简要地做一遍,有些学者(Heinig,1981)称这种方式为"走剧"(Run-through)或"圆圈故事"(Circle Story)。之后,教师可花时间与幼儿讨论且发展故事中的片段内容,对剧情与人物做深刻的分析讨论与练习,这种方式称为"段接故事"(Segmented Story)。

五、道具及其他媒材的准备(物)

道具与音乐对幼儿园戏剧教学的影响,不亚于其他因素。尤其这个年龄阶段的孩子,非常需要一些半具体的道具及相关的音乐背景来发挥想象,使其更能进入戏剧的情境。研究结果有下列发现(林玫君,1999a):

(一)道具的运用

无论对人物的模仿或剧情的呈现,教师若能适当地提供一些具体、半具体的实物或非具体的替代物,都能增加幼儿对戏剧内容的兴趣,甚至引发更多的创意。例如:在人物模仿上,加上一些配件、衣物或头套;在剧情中,加上一些真实的东西(如饼干)。但必须留意道具的具体性,运用的时机及对道具操作的熟练度等问题,否则会弄巧成拙,反而妨碍戏剧的进行。

(二)音乐、乐器与灯光的使用

此三者对整个戏剧时间的控制及气氛的烘托有重要的影响。教师可利用教室中现成的灯光或窗帘来表示情境的转换或日夜晴雨的变化,让幼儿更能表现出内心的感觉。而音乐则是全世界共通的语言,它能烘托戏剧的气氛,也是一项很好的戏剧媒介。有时候,加入一些小乐器当作"控制器"或由幼儿自己为戏剧

制造背景音效,对于鼓励幼儿的创意有很大的帮助。借着戏剧气氛的增加,幼儿在不知不觉中更能专注地进入戏剧的情境。教室中若能设置一个小小的舞台,可加上幕帘及简单的灯光装置,可让幼儿亲身感受舞台的效果。在进行课程前,也要留意一些小细节如录音带是否已回带、电源有无插头、机器有无故障、东西是否在手边等问题,以保障教学的顺利。

总之,以上"人""时""地""事""物"的分项变因,是研究中发现活动进行前必须特别考虑的因素,若能充分掌握这些要诀,就能减少失败的变量,让整个活动进行得更顺畅。最后将用下列表格(表6-3-1),由左边较易进行的带领方式至右边较复杂的技巧,依五种分项因素,来综合呈现本节所讨论的要点。

表6-3-1 戏剧带领的变化因素比照表

简　　　单		复　　　杂
人——参与者的组织		
● 个别练习的活动 呈现前练习阶段,需要单人就能进行的独立活动。它可协助幼儿专注于自己的想象与表达中,不致受到其他人的干扰	→	双人或小组合作的活动 双人或小组的活动,需要待大家的默契建立后才容易进行
● 全体同时活动 能让所有的人都同时表现的活动。在其中没有观众,每个人都是表演者	→	轮流分享活动 分享活动时,分组轮流表演。有时分享,有时则当观众。这种分享能激发其他更多的创意。它也能鼓励幼儿克服自己心理的障碍,获得另一种参与的经验
时——时间的安排		
● 简短的活动 幼儿专注时间很短,在开始时,宜利用五至十分钟左右的小活动,引起动机与兴趣,然后再见机行事。长段活动可分数日进行	→	● 较长的内容 幼儿有了经验且对主题有兴趣时,进行的活动即可慢慢加长或加以变化
● 最佳活动的时段 因为创造性戏剧活动需要很高的注意力。通常宜利用早晨或精神佳的时候	→	● 其他时间 可灵活运用于平日的课程或将之拿来作为转换时段的方法,例如:变成蝴蝶飞向游乐场

(续表)

简　　单		复　　杂
● 导入时间短 若是选择幼儿较熟悉的主题或是已存在于课程中的主题，经过简短的讨论，就能很快地进入情境	→	● 导入时间长 有些主题必须在事前提供较多的经验与讨论，才能较容易进入戏剧的情境中
地——空间的运用		
● 教室 大部分的活动可以直接利用教室的空间，也可以移动一些桌椅创造出一个开放的空间。最好在地上贴地线（圆圈、马蹄、开放式正方形等）以标明活动范围	→	● 其他空间 学校其他地方，例如韵律教室、午餐教室、幼儿活动室等都能加以利用。但需排除易让幼儿分心的因素，或贴上地线以标明活动的范围
● 定点（原地） 在空间中取得个人的定点位，最简单的方法就是使每个人在定点活动	→	● 移动 移动前，领导者必须确定有足够的空间可以移动。且事先说明将要移动的方向与方法，如此才能避免不必要的干扰
● 现实空间 在实际的教室中，参与者在自己的桌椅旁进行与现实生活有关的活动	→	● 想象空间 当桌椅变成了石头，剧情中出现了森林、河流、泥沼及流沙时，参与者必须用自己的身体建构出戏剧中的空间。有时可以利用灯光音乐或者教师的引导想象来营造气氛，帮助幼儿进入想象空间
事——"题材的选择"与"活动的组织"		
● 幼儿的兴趣与经验	→	● 非幼儿的兴趣与经验
● 情节与角色单纯 单一剧情，且有重复性，主题轻松又幽默。例如：小青蛙求亲、三只小猪等。教师与幼儿不需花太多时间去发展剧情就能进入呈现部分 另外，故事中的主角单纯，只有一两位主角也容易呈现。例如：猴子与小贩	→	● 情节与角色复杂 故事曲折、复杂、无反复情节。主题严肃，戏剧张力大。例如：白雪公主、睡美人。教师与幼儿需投入较多时间计划讨论，但若熟悉故事，有些幼儿仍能胜任 若主角较多、人物个性较复杂，则挑战性较高

（续表）

简　　单		复　　杂
● 结构性高 虽然是"创造"，在开始时，通常由领导者口述，指示参与者应该做的事，方向感非常明确，但相形之下，给予参与者的自由度少	→	● 结构性低 随着经验的累积，参与者与领导者默契的建立，领导者所能给予的想象空间就愈大，提示愈少
● 较容易进行的活动——哑剧活动 只需做出动作，不需讲话	→	● 挑战性较高的活动——加上声音和口语 除了模仿动作以外，还得加上对话或与别人做口语的沟通
● 表演呈现的方式——把剧情简略地叙述出来（Run-through） 简单地把"故事"内容，概要性地做一遍	→	● 呈现方式着重于片段故事中深刻的反思与表现 加重其中的情感与人物冲突的分析，并分几次讨论练习后再呈现故事内容
物——道具与其他媒材的准备		
● 实际的道具与实物经验 例如：《猴子与小贩》中利用真实的帽子扮演	→	● 象征性的道具与想象的道具 例如：《猴子与小贩》中直接用哑剧动作做出戴着帽子的样子
● 利用面具或头套去认定"角色" 尤其是动物或想象的人物更需要	→	● 直接扮演 不需要具体实物的帮助，就能直接用口语或动作来表现故事的人物与情节
● 简单音乐、灯光的使用 利用教室中现成的灯光、手电筒、窗帘等设备来表示情境的转换。利用小乐器或简单的音乐背景来烘托气氛及当成开始与结束的信号	→	● 复杂的音乐与灯光的制作 教室中若有一个小小的舞台，可加上窗帘及简单的灯光装置，让幼儿亲身感受舞台的效果

总结

研究发现，教师最常面对的问题就是与儿童关系的建立。研究结果发现教师可用适当真诚的鼓励、接受及了解儿童对戏剧的感觉与想法、表达教师自己的

感觉、接受儿童模仿的行为及一些能力的限制等方法来建立关系。

　　在教室中的生活规范部分，必须留意与幼儿创作的自由度取得平衡，过与不及皆不恰当。另外，在常规开始建立与维持时，也必须运用"及早注意""把握时机""具体引导""融入戏剧""掌握全局""掌握时间"及"坚持原则"等要点。当幼儿违反常规时，教师可以用"提醒""沟通""讨论""转移""扮演""暂停"及"隔离"等方式处理。而运用一些戏剧技巧，如"旁白口述指导""教师入戏""准备与说明技巧""机械动作""静止画面""具象化""幼儿游戏的原形""魔法"及"角色回顾"等，更能巧妙地化解许多常规的问题。

　　最后，在影响教学因素的部分，教师进行练习活动时，必须考虑人员的分组、时间的安排、空间的运用、题材的选择及道具与媒材的准备等问题。

　　除了上述教学与管理的技巧外，教师也必须注意课程的组织方式（林玫君，1999a）。研究中显示，在戏剧活动进行之初，由于幼儿刚接触此类活动，无论在概念、常规及默契上都未准备好，因此教师所使用的活动主导性偏高，较常以教师指导或口述旁白之方式呈现。而在戏剧进行之中后段，教师之主控性逐渐降低，可多利用发问技巧来鼓励创意及呈现个别想法。然而，当幼儿自由发挥的机会增多时，教室常规的问题也随之增加。

第七章

创造性戏剧入门
——肢体与声音的表达与应用

"肢体与声音的表达与应用"是美国戏剧艺术课程架构的基本层次。由于幼儿的发展与学习多是透过感觉与动作，而上述这类活动多半是为促进参与者肢体或声音的感受力及表达力而设计，故许多戏剧专家在带领戏剧活动时，以此为儿童进入戏剧教育的入门课程。一般而言，这类的入门课程多半以简短的方式呈现，包含了"韵律活动""模仿活动""感官知觉""声音及口语练习""口述哑剧"等种类。

本章主要内容来自笔者于1997年在台湾进行研究计划的成果（林玫君，1999a）。这些本来是美国戏剧入门课程中的系列活动，经过作者在幼儿园进行课程实验的转化与行动省思后，重新整理为目前的内容。本章将在各节中，针对韵律活动、模仿活动、感官想象及声音口语等各类活动，说明其课程设计原理，并以原始的教学实例来说明研究中的教学与省思，以提供教师及研究者参考。

第一节　韵律活动

韵律活动（Rhythmic Movement），是指随着特定"韵律"（Rhyme）而创造的肢体表达动作。平日时常可见儿童随着音乐摆动身体，这是源自他们对于音律的敏感度。戏剧活动就是利用儿童这种天性，将含有韵律的肢体动作作为开启戏剧的钥匙。通过具有韵律的音乐或运用铃鼓、手鼓创造固定的节奏，引发儿童跟着韵律进行想象，并创造出不同的角色与哑剧动作。

在进行韵律活动创意戏剧之前，教师必须先把观念厘清，如此才不会以刻板印象来设计教学活动。首先，由于这类活动常以"音乐"或"节奏"为主，容易将它和幼儿园中的"儿歌律动"混为一谈，误以为只要幼儿随着一首流行音乐，模仿成人事先编好的动作，就算是韵律活动。然而，在这些活动中，幼儿只是配合一定的旋律，依样画葫芦地跳出固定的动作，完全不需要发挥想象或创造新的动作，并不符合戏剧教育的基本精神，理想的幼儿韵律活动应该是"通过韵律的节奏，促发儿童创意的表达"。

其次，戏剧教育中的韵律活动和音乐系中的"幼儿律动"（如奥尔夫课程）也不尽相同。一般音乐教育中的律动课程是通过戏剧的技巧来引导幼儿对音乐内涵的学习，如音阶、音符、节拍、音感等。其基本目标乃是对音乐概念的学习，只是在方法上运用了想象及戏剧的技巧。创造性戏剧中的韵律活动虽然也包含了音律节奏，但其目的是通过这些节奏来引发参与者的"想象"，并藉此来创造一些"角色人物"及"戏剧情境"。它的终极目标是希望通过"音韵"的刺激想象，使幼儿运用身体表现戏剧中的人物或情境，进而体验身体表现与创造的乐趣。

一、课程设计

许多韵律活动的课程,多来自某些反复固定的节奏,综合相关书籍及研究的发现(林玫君,1997b;McCaslin,1987a,b;Salisbury,1987),教师在撰写这类课程时,可依下列三项来源发展教案:一是由"身体或物体之韵律"而引发的创意;二是由"乐器之韵律"而引发的创意;三是由"音乐旋律"而引发的创意。

(一)由"身体或物体之韵律"而引发的创意活动

"用手拍击身体"的任何部位而产生的固定节拍,都能创造出简单如"拍球"(例一)的教案。而"脚步反复踏步"也能产生如"方向与节拍"中"猴子训练营"的教案(例二)或"游行"的教案(例三)。此外,道具的想象加上节奏也能创造"鞋店"及"溜冰大赛"等活动。除了人物外,动物也是有趣的主题,如"动物移动"。此外,机械性的固定动作也能引发想象,产生新的韵律活动。

(二)由"乐器之韵律"而引发的创意活动

通过手鼓、响板或高低木鱼等打击乐器所制造出的节奏,可引发儿童想象与创作。笔者曾改编韦恩[①](Way,1972)的活动,运用手鼓创造出四种不同节奏而引发儿童创造出"军队行进"的戏剧情境(例四)。在制造节奏时,通常开始时都以稳定的节奏来带入想象中的情境;继之以变化性的节奏来介绍不同的剧中人物;接着再以急促渐强的声音来创造情境中紧张高潮的场面;最后以拉长缓慢的节奏带入故事的尾声。在乐器的选择部分,只要是方便携带、容易使用,都可以弹性运用。同一个情境中,也不限只用单一种类的乐器,可同时并用2—3种不同的乐器。

(三)由"音乐之旋律"而引发的创意活动

"音乐旋律"也是另一种戏剧创作灵感的来源(例五)。教师可以自行剪接音乐,无论以单首旋律或数首音乐组合的旋律,在选择及增删时,必须考虑"起、承、转、合"之情节组织原则。简言之,在音乐之始必须让参与者听起来有一种

① 韦恩(Way,1972)在他的书 *Development through Drama* 中,利用一些简单的节奏创造出一系列肢体韵律动作的活动,详细内容请参考书中的内容。

"某事即将发生"的气氛；接着，可使用反复的旋律来铺陈接下来发生的事件或出现的角色；至音乐旋律之中后，可制造一些惊奇突显的音乐代表情节的转折与高潮；最后，提供整合而舒缓的慢板，象征着故事或事件的结束。在音乐的部分，教师不妨利用一些适合幼儿的古典音乐（如柴可夫斯基的《胡桃夹子》或《动物狂欢节》）、时下流行的新世纪（New Age）音乐或自然音乐来组合新的音乐旋律。有时也不妨配上蓝调、热门等各种不同的音乐旋律。原则上，无论轻快活泼、严肃凝重、清新自然或固定稳重的节奏，只要符合"起、承、转、合"的组织原则，都能引发具有创意的戏剧活动。

二、研究省思

本研究结果乃是收集近四个月，约30次在幼儿园戏剧教学的观察记录与教师反省日志（请参考第九章）。综合每次教学的问题与检讨内容，利用系统分析法来整理与主题相关的内容，藉由纵向的教学分析，来了解实际活动运作的情形。根据研究结果，针对"韵律活动"的省思如下（林玫君，1999a）：

（1）在13项韵律活动中，"进行曲踏步""拍球"及"回音反应"都属于定点且指导性高的活动，这些由身体或固定的节奏而产生的韵律活动虽简单，但因重复性强、缺乏戏剧主题，幼儿在开始时兴致并不大。后来，教师在教案中加上球队比赛的假设情境，且要幼儿取队名，其兴趣才又再度点燃。而"回音反应"乃幼儿们常玩的游戏"请你跟我这样做"的变形活动。幼儿对它并不陌生，且因其活动简短，教师将之当成教室控制或衔接活动。

（2）根据几次上课的经验，发现加入想象的人物与剧情可以吸引幼儿兴趣及帮助教师的教室管理，因此在接下来的研究中，原始的教案几乎都编了新的"故事"或"想象情境"。例如：

"游行"：结合《大游行》一书及乐器的练习，在第二次的教学中加上道具，进行实际的游行活动。

"猴子训练营"：教师成为猴子训练营的妈妈，运用熟悉的童谣《五只猴子》训练小猴子的方向与节拍。

"游行Ⅱ"：游行回到教室后，老师变化活动，利用鼓的拍子快慢，引发想象，成为军队行进的主题。

"跟拍子"：利用一只害羞的蛇偶，请幼儿跟拍子跳舞。

（3）鉴于前六次的活动都集中于拍子和方向的韵律活动，大同小异，幼儿对

类似的主题已失去新鲜感,教师开始进入新的主题,且结合视听、故事等其他方法来吸引幼儿兴趣。下次设计学期活动时可考虑把韵律活动和模仿活动混合安排,以增加变化性。

"溜冰大赛":欣赏迪士尼制作的卡通《幻想曲》一遍,引发幼儿欣赏不同的舞姿。利用幼儿已有的经验溜冰,加上"溜冰表演"及"比赛"的过程来增加活动的高潮。另外,加上"音乐背景"来丰富活动的气氛与想象。结果幼儿相当投入,此次活动算是相当成功。

"新鞋":此主题共进行了两次,由于第一次进行时引起动机的故事缺乏戏剧性,且与后来的活动内容无关,决定再做第二次。第二次上课时,教师改编《小精灵与老鞋匠》的故事原型,由幼儿当鞋子精灵,两位老师分别饰演鞋匠及客人,藉此来增加神奇与神秘的气氛。

接着,笔者将运用下列五个教案实例来说明韵律活动的创作与教学过程。其他相关教案请参见《儿童戏剧教育活动指导——肢体与声音口语的创意表现》一书。

三、教学实例

范例一:拍球

教学目标: 随着音乐的节奏拍"想象中的球"。

教学准备: 节奏强的固定旋律,铃鼓,各种球。

教学流程:

(一)介绍主题

1. 介绍手上的球,问"有没有拍过"或"可以怎么拍"。

2. 请每个参与者闭上眼睛,老师为之变出一个想象中的球,并要求参与者利用五官的感受,去感觉手中的球。

(二)练习与发展

1. 配合"铃鼓的拍子"拍球,并尝试练习大、小、快、慢及手势等不同花样的拍球方式。

2. 配合固定的音乐旋律拍球,最后让参与者自行发挥,并在音乐结束时停下。

3. 尝试练习不同形式的球及拍球方式,且重复步骤1和2。

(三) 综合呈现

分组练习——全班分A、B两组面对面,请A组想一种球类运动(棒球、网球……)并用哑剧操作表达,请B组猜测是何种球类(教师可利用口述哑剧技巧为运动者的姿势、情境做旁白)。

(四) 变化

全班也可分为数组,让每组都依节奏创造出一组特殊球类运动。

范例二:猴子训练营
教学目标: 依方向与节拍移动;通过手指谣引发人物创意。
教学准备: 标签贴纸、手指谣《五只猴子》的大海报。
教学流程:

(一) 介绍主题

教师带领幼儿复述《五只猴子》的手指谣:

"五只猴子荡秋千,嘲笑鳄鱼被水淹,鳄鱼来了! 鳄鱼来了! 啊! 啊! 啊!

四只猴子荡秋千,嘲笑鳄鱼被水淹,鳄鱼来了! 鳄鱼来了! 啊! 啊! 啊!

三只猴子荡秋千,嘲笑鳄鱼被水淹,鳄鱼来了! 鳄鱼来了! 啊! 啊! 啊!

二只猴子荡秋千,嘲笑鳄鱼被水淹,鳄鱼来了! 鳄鱼来了! 啊! 啊! 啊!

一只猴子荡秋千,嘲笑鳄鱼被水淹,鳄鱼来了! 鳄鱼来了! 啊! 啊! 啊!"

(二) 练习与发展

1. 介绍猴子训练营。

"我们现在是猴子训练营,我是猴子妈妈。"

"为防御鳄鱼来袭,全班要来动动手、动动脚,看看自己灵不灵活。"

"我们要分辨是不是我们自己的小猴子,所以要在右手上贴标签。"

2. 老师发出口令,训练小猴子跳(前、后、左、右"用标签分辨")。

"向前跳""向后跳""向右跳"(举有标签的那一只手,并向那边跳),"向左跳"(举没有标签的那一只手,向另一边跳)。

3. 除了前后左右的方位外,练习其他方位(向上、向下)。

(三) 综合呈现

小朋友分五组当小猴子,选择不同方位荡秋千,老师入戏当鳄鱼,一面念手指谣一面与五组猴子互动,每次一组猴子做完后就蹲下,轮到下一组猴子与鳄鱼互动。

(四) 变化

鼓励幼儿讨论对付鳄鱼的方法,并利用新的方法重新再演一次。

范例三:游行

教学目标: 随进行曲拍子移动;通过"游行"主题引发肢体创意的表达。

教学准备: 手鼓、进行曲音乐、《大游行》图画书(台英出版)。

教学流程:

(一) 介绍主题

读《大游行》一书,讨论游行中参与的人物与乐队中的乐器手。

(二) 练习与发展

定点练习书中游行的演奏乐器及人物。(大鼓、喇叭、横笛)

"除了书中的乐器外,还看过哪些乐队的乐器?"(练习演奏)

"除了乐队外,还有哪些人参加游行?都做些什么事?"(鼓励幼儿用肢体表达)

(三)综合呈现

1. 分配游行队伍的角色。
2. 老师发出口号并引导幼儿绕教室或全园一圈。

(四)变化

1. 可鼓励幼儿在工作区创作游行需要的装饰物品。
2. 可配合时令改成国庆游行、圣诞化装游行、春天动物游行等。

范例四:军队行进
教学目标: 通过乐器的固定节奏,引发肢体创意。
教学准备: 手鼓。
教学流程:

(一)介绍主题

教师拿出手鼓,告诉幼儿会用它拍出一连串固定的节奏,请大家闭上眼睛,告诉教师这个节奏听起来像什么样的人物在走路。

(二)练习与发展

1. 假设小朋友的建议是"士兵",告之:"你们现在是士兵,正准备前往战场。"用固定的鼓拍配合幼儿行进速度,慢慢变快,然后停止。
2. 利用手鼓拍出下列节奏:强/弱,强/弱,强/弱。反复前项步骤,问:"觉得这个声音像什么?"小朋友若建议为独脚士兵,告之:"你们现在是独脚士兵,走得好累,快走不动了!"保持原来固定的节奏,速度愈来愈慢,最后停止。
3. 利用手鼓拍出快速流动的拍子。再继续询问幼儿,觉得发生什么事情。有幼儿建议:"打仗了!"教师顺着幼儿的建议,一面重复前面的拍

子,并告之:"忽然之间,这些士兵遇到了敌军。"接着问:"看到敌军会做什么事?"拍子速度愈来愈快,声音愈来愈大,最后忽然停止。

4. 利用缓慢稳定的拍子,问:"打完仗后,又发生什么事?"讨论后练习之。教师继续以稳定而缓慢的速度拍手鼓,至结束停止。

(三) 综合呈现

连续拍打1—4的节奏,配合幼儿创造的剧情,要幼儿听节奏做出自创的哑剧动作。

(四) 变化

同样的节奏应用于不同的班级,会创造出不同的戏剧情境。如"妈祖出巡""马戏团演出"等。

范例五:音乐旋律之想象
教学目标: 通过固定的音乐旋律引发参与者的肢体创意。
教学准备: 自行组合具"起、承、转、合"的音乐。
教学流程:

(一) 介绍主题

分段播放事先剪辑好的音乐(见前课程设计中的描述),询问幼儿听到音乐后的感觉及想象音乐中可能出现的角色与戏剧情境。
"这个部分,听起来,像是谁出现?在做什么事?"(接着听下一段)"后来呢?你觉得这里发生了什么事?听起来有什么感觉?"

(二) 练习与发展

从诸多的想法中选择1—2项有趣的主题,并依下列程序分别讨论。例如,幼儿的回答为:"狮子王被不同的动物吵醒。"

讨论与练习角色动作:狮子走路方式(高低、移动、活力、情感),并配合音乐,全体一同练习。还有其他动物(松鼠、兔子、花鹿、花豹、大象)走路及出现的时机,并配合音乐讨论。

讨论与决定剧情：决定开始、中间、高潮及结束所发生的情节并配合音乐练习。

计划呈现部分：决定场景及相关位置，分配角色及出场顺序。

(三) 综合呈现

配合音乐，把创造出的人物与剧情从头至尾呈现出来。

(四) 变化

同样的音乐节奏，可产生许多不同的主题："老鹰捉小鸡""森林中的迷藏王""小偷与主人""新驯悍记""武士与美女"。

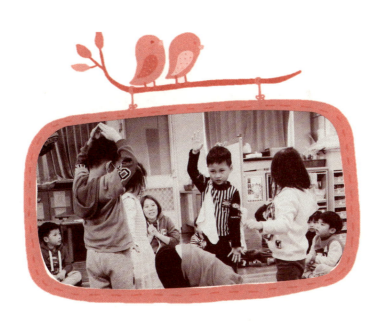

第二节　模仿活动

模仿活动（Imitative Movement）是参与者对于某些特定的人物、动物或静物仔细观察及了解后，运用自己的肢体动作或声音口语把这些人物或动物的形态和特色表达出来的活动（Salisbury，1987）。虽然名为"模仿"，其重点并不强调一模一样的拷贝，而是参与者运用自己的理解与想象，把特定的对象"重新创造"（Recreate）出来的过程。

根据研究结果（林玫君，1999a），发现"模仿活动"的教学内容，有时会和"韵律活动"类似，常容易混淆不清。通过反省，发现必须确切地掌握两者不同的教学目标与发展重点。例如：在"溜冰大赛"中，如果其教学目标是通过轻快的音乐而引发平顺优雅的溜冰动作，它就属于"韵律活动"。如果其教学目标是对芭蕾舞者或溜冰人物的模拟，通过溜冰大赛的扮演而表现其特殊的肢体动作，就可以算是模仿活动。"动物"相关的主题也是一例。如果教学中强调"动物移动"中不同的"动作"，如袋鼠用跳的、马用跑的、蛇用爬的、猫狗用走的，此时的活动就比较偏向"韵律活动"的目标。若是教学中强调"小狗狗长大""蚕宝宝蜕变"等过程的模仿，它就比较偏向模仿活动的目标。简言之，"韵律活动"是通过音乐或固定的节奏来刺激参与者的想象而表达的动作；"模仿活动"则是透过实际的观察、讨论、分享而产生的表征动作（Representative Movement）。虽然在实际的教学中，两者的分野并不大，教育者心中必须清楚地了解自己的教学目标在哪里，想要参与者在创造的过程中得到哪方面的练习与发展，才能发挥两类活动不同的特色。

一、课程设计

模仿活动的教学内容很广，从人物、动物甚至到静物，只要教师巧妙地带

领，了解参与者的原有经验，能够发挥的空间很大。综合相关书籍（McCaslin，1987a，b；Salisbury，1987）及研究的教学心得（林玫君，1997b），发现设计教案时，可从下列四个方向来考虑：

（一）对"人物"的模仿

教师可以依据某些真实人物的特质来设计活动。对于年纪较小的孩子而言，日常生活所接触到的各类人物，如婴儿、父母、老师、医生、老板；或各种行业的人物，如厨师、警察、美发师、修路工人、消防队员等，都是幼儿模仿的对象。除了真实人物外，一些故事中的想象人物也是另一种模仿的选择。无论真实或想象人物，教师在带领时，可以利用问话的技巧，引导幼儿分析不同人物的生理特征，如年龄、性别、高矮、胖瘦等而表现出不同的动作。也可以依据不同的心理状态如喜悦、生气、失望而产生不同的表情响应。如此，幼儿可以重新创造属于自己的想象人物。例二歌谣《三轮车》中的老太太，就是上述内容的具体实例。

（二）针对"动物"的模仿

在幼儿的旧经验中，与"动物"相关的主题常是幼儿的最爱。教师可以引导幼儿去观察了解动物的形态、动作、移动的方式及成长的过程等"变化"，鼓励幼儿用自己的肢体或口语呈现出来。在形态方面，可以考虑不同种类动物的外形（如大型动物、小型动物）或不同特质（如天上飞的、地下走的或水中游的动物）；另外，也可考虑因为形态与特质的不同而造成的行为模式，如饮食、睡眠、清洁、排泄或移动等差异的动作。教师可依据个别动物的特征抛出问题，引导幼儿去探索练习。有时候教师也可以利用对比的方式来进行教学活动。例如要小朋友做出如大象般的大动作和小老鼠般的小动作，藉此练习"大"与"小"的不同的表达方式。"动物的成长"也是一项值得探索的主题。尤其在幼儿园的课程中，常有饲养动物如蚕宝宝、小蝌蚪、小白兔等单元，教师就可以配合教学主题，引导幼儿观察并进行戏剧活动。例三的"蚕宝宝长大了"就是一例。

（三）对"物品"或"符号"的模仿

虽然"物品"或"符号"不如"人物"或"动物"，在本质上就具备自发性的动作，但经过教师戏剧技巧的引领，它仍能产生许多动作上的变化。例如"气球"是小朋友常接触的东西，因为吹气的力道不同，它会产生大、小的变化，成形后它也会随风飘动，甚至爆破或泄气（例四）。幼儿的玩具也是一项容易发挥的

题材,如"小木偶""机器人""礼物"等主题①,通过木偶或机器人,这些易"操纵"的玩具,幼儿们可以藉此练习一些相关的肢体动作,如轻快、沉重、僵硬或舒缓等不同的动作状态。除了玩具外,"生活用品"也能利用类似的方式进行活动。另外,一些抽象符号虽然整体上的动作少,老师可以通过不同肢体组合的运用,加上神奇的魔力,使得原本单纯的物品如几何形状,变成多样有趣的戏剧活动。

(四)针对"自然"的模仿

除了人物、动物及静物的模仿外,"自然的现象"也是一项戏剧创作的灵感来源。自然界中的风、火、雷、电或雨、水、海、河都可以用来进行时间(速度、长短、时间)或空间(个人与他人空间、高低层空间、弯曲、Z形等形状空间)或精力(轻快、沉重、强烈、平静、颤抖等动作)三方面的动作练习。自然中的植物花草也是模仿活动中的常客。例五"小种子"就是根据种子成长的过程而衍生出来的活动。

二、研究省思

有了"韵律活动"的教学经验,笔者又尝试在幼儿园中进行了12项的模仿活动。经过行动研究反省也发现教师常需要在原始的教案中,加入新的戏剧情境以吸引幼儿注意。由于模仿活动多半限于对人、事、物的哑剧动作,教师常用"旁白口述指导"及"教师入戏"等方式来增进戏剧的效果。以下将针对个别模仿活动省思之内容做讨论:

(1)第一个模仿的活动是"各行各业",这是对"人"的直接模仿,由于教师事先准备了厨师的帽子、医生的衣服及道具、钢琴家的音乐,配合教师扮演剧中人物,并与幼儿互动,效果不错。扮演的三种人物中,又以"厨师"的主题最吸引幼儿。探究其因,发现除了口述哑剧的技巧运用适当外,幼儿的原有经验(前一天在教室中的烹饪活动)也有相当大的关系。

(2)除了对人直接的模仿外,教师也尝试要幼儿对"物"模仿,并以幼儿较感兴趣的玩具为主题,如"小木偶""机器人""气球""冰淇淋"等活动。同时教师也利用实际的玩具及人物的扮演,一起进行教学活动,发现效果甚佳。但教师必须事先

① 这些活动分散在莎里斯贝莉女士(Salisbury)书中(林玫君译),经过笔者重新整理,将"小木偶""机器人""礼物"等归在"物品"模仿的项目下。

练习道具的操纵及剧中人物的动作,以避免因搭配失误而影响戏剧活动的效果。

（3）戏剧活动可结合幼儿的原有经验或教室活动,尤其是能引发感官经验的相关活动,例如:"冰淇淋""爆米花"。

（4）幼儿的最爱乃是对"动物"的模仿。在活动之初,曾用"大与小"（动物）及"动物移动"等活动引入,但是发现活动中的动物多为森林或野生动物,幼儿只认识少数几种动物,如大象、长颈鹿等,对其余动物都不甚熟悉,结果也影响幼儿在戏剧中的参与和表现。因此,在接下来"小狗狗长大Ⅰ、Ⅱ""毛毛虫变蝴蝶"及"小兔子"等活动中,教师把森林动物换成日常生活熟悉的动物,配合相关书籍与图片的讨论及教室的饲养活动,以协助幼儿加深对这些动物的了解。另外,由于幼儿平日已对这些动物有较多的接触,在讨论与练习时,每位幼儿都踊跃发言,对动物的观察与分享也相当的丰富。在几次的创作经验中,教师利用灯光的明暗与音乐的缓急来增加戏剧的临场气氛,也间接帮助幼儿延伸专注力,几乎进入忘我的境地。

（5）除了针对人物、动物的模仿外,教师也尝试以"物品"为模仿对象,并编入故事以加深活动的吸引力。在"形状森林"中,本来只是单纯模仿"形状""符号"等肢体活动,但教师利用巫婆奶奶及妈妈等角色,加上小朋友进入魔幻森林的悬疑剧情,就成了引人入胜的戏剧活动。

（6）剧情中"躲与追"的游戏原形,很容易引起小朋友的"玩性"。例如:小狗狗与主人、小兔子与野兽捉迷藏、妈妈巡查顽皮的小孩有没有入睡等具有"躲与追"的游戏剧情。

接着,就以研究中的五个活动来说明模仿活动的带领流程及练习重点,其他相关教案请参见《儿童戏剧教育活动指导——肢体与声音口语的创意表现》一书。

三、教学实例

范例一：小小大厨师

教学目标： 通过对厨师及烹饪工作的了解,进行各行各业人物的模仿。

教学准备：

1. 事前幼儿有参与烹饪活动的经验。

2. 事前幼儿参观厨师的工作场所或接触来教室访问厨师的经验。

3. 当日准备厨师帽、铃鼓、音乐背景。

教学流程:

(一)介绍主题

老师戴上厨师帽,告之幼儿他们是小小厨师训练班的高材生,询问幼儿:"今天想来学做什么料理?"

(二)讨论与练习

与幼儿共同决定好要做的料理后,问幼儿下列问题:"需要哪些材料?""需要哪些用具与设备?""需要哪些步骤?""需要多少时间?""做好了之后要请谁吃?"

(教师可以将上述答案画/写在墙报纸上或白板上。)

(三)综合呈现

根据讨论的结果仿真情境,配合音乐或铃鼓,将烹饪的过程用哑剧肢体动作呈现出来。老师可以在过程中,用口头提示做菜步骤。例如决定做"汉堡三明治",教师可提示:洗手→放面粉、蛋、奶油、盐、糖→揉→切长条→揉成面包→放进烤箱→煎蛋→切火腿→切小黄瓜→拿出面包→切开面包→放进材料→闻→吃。

(四)变化

1. 利用同样的过程,进行其他行业人物的扮演。
2. 发给幼儿不同行业人物的认字图卡,分两大组,要每组幼儿分别做出图片中人物的哑剧动作,让另一组幼儿猜答案。

范例二:三轮车

教学目标: 透过熟悉的歌谣,模仿并创造其中的角色。

教学准备: 铃鼓、《三轮车》儿歌。

教学过程：

（一）介绍主题

用唱或听的方式复习《三轮车》儿歌。

（二）讨论与练习

1. 三轮车上的老太太长什么样子？（高、矮、胖、瘦）演演看？怎么走路？
2. 老太太穿什么样的衣服？从乡下还是城市来？
3. 老太太要去哪里？为什么要坐三轮车？心情如何？怎么招呼三轮车？（若是快乐会怎么招手？若是生气呢？）
4. 为什么三轮车老板只要五毛,她却要给他一块钱？

（三）综合呈现

老师与幼儿一同念出童谣,每位幼儿装扮成一位不一样的老太太,待读到"三轮车,跑得快"时,老太太要走到街上拦车；读到"上面坐个老太太"时,老太太要爬上三轮车并假装坐着；"要五毛,给一块"时,老太太要下车,并告诉扮演三轮车车夫的老师为什么给一块钱。(老师可走到每位幼儿跟前一一询问。）

（四）变化

运用不一样的童谣,选择有特色的角色,利用讨论练习的技巧,在呈现时边念边做。

范例三：蚕宝宝长大了

教学目标： 模仿蚕宝宝成长的过程及其变成蛾后的动作。

教材准备：《蚕宝宝长大了》（"亲亲自然"系列之一）,缓慢的音乐。

教学过程：

（一）介绍主题

1.《蚕宝宝长大了》一书的分享。

2. 到户外参观与蝴蝶相关的农场或生物馆。
3. 让幼儿亲自在班上饲养蚕宝宝。

(二) 讨论与练习——可针对蚕宝宝生长的过程来讨论一些细节。

1. 形状。
"蚕宝宝有几只脚?""它有没有眼睛?""头上有什么东西?""触角是用来做什么的?"

2. 动作。
"蚕宝宝是怎么移动的?""如果你是蚕宝宝,你要怎么吃桑叶?""嗯嗯的动作怎么做?"

3. 吃东西的动作。
"蚕宝宝吃饭时,怎么吃?""现在你的一只手当作蚕宝宝,你的另外一只手当作桑叶,你要吃出一个美丽的形状,要怎么吃?"

4. 脱皮。
"蚕宝宝吃了桑叶之后,会怎样?""它脱皮时,是从哪里开始的?"
"现在老师拍一下铃鼓时,你就会变成一只普通的蚕宝宝""你会感到很紧很紧,当老师再拍一下铃鼓时,你的头会啵一声先出来""你会用力扭尾股,把身上的皮一直往后褪""一直脱一直脱""再来一声铃鼓,把你的尾巴翘起来""再两下铃鼓时,把你的脚用力往后踢,把皮完全脱出来"。

5. 结茧。
"脱完皮之后,它要做什么?""结茧之前要做什么?(清肠、爬到一个较好的位置)""它是用什么器官吐丝的?(有一吐丝器)""它是怎样破茧而出的?(吐出口水,用口咬破)"
"我们来试试看,当老师拍一下铃鼓时,你慢慢缩,然后吐丝,想办法把你自己包起来,一次口吐一条丝""当老师拍铃鼓时,你会完全将自己包起来""现在你的翅膀开始长出来了,脚也慢慢长大了""开始吐口水,用力地咬破茧,用力钻出来,当老师拍铃鼓时,就停止你的动作,回到你的座位"。

(三) 综合呈现

整个过程呈现:卵→蚁蚕→吃的动作→脱皮→吐丝→结茧→成蛹→

成蛾。

1. 老师可用灯光的明暗来增加气氛,例如:在结茧成蛹时,就可把灯光变暗,让幼儿感到那种被包起来暗暗的感觉;等到破茧而出时,再开灯重见光明。

2. 老师亦可用不同的音乐来配合情境,例如:吃东西时用一种音乐,结茧时再用另一种音乐。

(四)检讨反省

1. "当你变成蛹时,你有什么感觉?"
2. "当你破茧而出时,你有什么感觉?"
3. "刚才有小朋友的动作做得很像,我们请他来表演让我们欣赏。"
4. "在整个蚕宝宝一生的过程中,你最喜欢哪一个动作?"
5. "刚才老师看到有几个小朋友都挤在一起,他们在做什么?下次我们如果要再做这个活动时要怎么办?"(讨论一些常规的问题。)

范例四:气球

教学目标:

1. 能模仿气球充气的过程。
2. 用肢体做出不同造型的气球。
3. 模拟气球飞行的状态。

教学准备: 各式各样的气球、吹气球的工具、有声气球、音乐背景(飞行的感觉)、铃鼓。

教学流程:

(一)介绍主题

介绍各式各样的气球,并问:"有没有吹过气球?"

(二)讨论练习

1. 吹气与放气。

示范气球如何被吹气,并请小朋友预测要数几下气球才能吹起来,数几下气球的气才能放光(在气球上贴一小块胶带并在胶带处用针轻轻

戳一下,气球会慢慢放气)。

要小朋友变成一个完全没有气的气球、平躺在地上,老师由1数到5,气球慢慢变大,停在定位点,待老师由1数到5时,气球慢慢泄气,变回原状。可反复练习数次,吹成不一样大小或形状的气球。

2. 气球的形状与放气及爆破后的状态。

示范各种形状气球充气后的样子,并示范放气后气球的飞行方向。

要小朋友想象3种不同造型的气球,并分别命名为1、2、3,教师喊1时就做出第一种的形状,成一静止画面,其余类推。之后,数3,让气球放气,并向四周飞行。最后,示范气球爆破的样子,并要幼儿练习。

教师可拍铃鼓表示气球爆破,鼓励小朋友朝不同的方向爆裂,并用身体表现出断裂的残骸。

3. 气球飞行。

讨论气球怎么飞、速度快慢、精力大小、飞行方向、飞行视野、可能遇到的危险情况等,之后让幼儿实地练习飞行。

(三) 综合呈现

老师利用口述的方式,描述一段气球旅行的过程,其内容来自讨论与练习时的创意,例如:

小朋友变成各式各样未吹气的气球,平躺于地上;

老师吹气后,慢慢变成各种形状,停在原地,待音乐开始,气球起动(老师可在一旁增加风力的变化以改变速度和力道);

最后,加上不同危险的情况,如小鸟、暴风雨等,待气球破掉,慢慢回到地面,留下残骸。

(四) 检讨与反省

1. 最喜欢哪种形状的气球?
2. 喜欢气球泄气还是爆破的样子? 发生什么事了?

(五) 变化

1. 双人或小组组成一个气球,进行造型、飞行、遇到危险状况及最后

爆破的过程。

2. 讨论可用气球进行的活动,并试试看。

范例五:小种子
教学目标: 模仿创造小种子发芽及成长的过程。
教学准备: 不同大小及颜色的种子和植物;音乐背景;艾瑞克·卡尔的绘本大书《小种子》。
教学流程:

(一)介绍主题

准备各种不同大小、形状、颜色的种子,讨论种子的来源和会变成什么。鼓励幼儿自己用肢体变成一颗小种子。

(二)讨论与练习

1. "冬天过去了,小种子躲在很硬的泥土中……",讨论并练习种子用什么方法钻出坚硬的地面。
2. 讨论并练习不同形状的绿芽及发芽后可能生长的方向。
3. 讨论成长的过程中可能发生的意外(如被踏死、采走、风吹等),练习应对这些意外的方法。
4. 讨论并决定每个人最后要长成的植物(花、树、果子等),并用肢体做出来。

(三)综合呈现

配合背景音乐,老师把讨论的内容口述出来,要小朋友随着做出肢体动作。

(四)检讨反省

讨论过程中,分享最喜欢的部分并说明。

第三节 感官活动

一般人用五官感觉周遭的世界,尤其对演员、作家或其他艺术创作者而言,五官的知觉与回唤(Recall)的能力,是一种相当重要的创作工具。感官活动(Sensory Activity)就是通过哑剧、游戏及各种戏剧活动来加强参与者五官及情绪知觉的敏锐度,以增加其想象与表现的能力。许多戏剧活动又特别针对下列三项而设计:

- 感官知觉(Sensory Awareness):

由经验来促进感官接收的敏锐度——开放五官感觉来增加对事情的了解程度。

- 感官回唤(Sensory Recall):

通过记忆来回唤某些感官的经验,以能准确地把这些感官经验再次重现。

- 情绪回溯(Emotional Recall):

在扮演一个角色时,能够真切地将过去的情感经验重新唤回且再将之投射于剧情中人物的能力。

一、课程设计

在幼儿的生活中,感官的经验是了解周遭环境最直接具体的方法。综合文献资料与研究结果,与感官有关的活动如下列(林玫君,1997b;Heinig,1987;McCaslin,1987a,b;Salisbury,1987):

(一)感官哑剧

教师运用引导想象(Guided-image),通过口述技巧来引导参与者去感受五

官的经验。通常可以先利用实物引导参与者在实况下做出动作,再利用想象做出哑剧动作,如此可以帮助参与者使哑剧动作更真实。在幼儿的技巧未成熟以前可与幼儿一起做出哑剧动作,以便提供一个示范的对象。研究中使用的感官哑剧的内容如:

(1)视觉:做出缝扣子、认错人、赏鸟、读书等哑剧动作。

(2)嗅觉:做出闻香水、烤鸡、玫瑰花及厨房垃圾桶味道的反应。

(3)触觉:先摸狗狗、冰水、砂纸、黏柏油等实物,老师与幼儿讨论其种类、名称及表象后,让幼儿想象眼前有一样东西,且假装去摸摸它,并询问摸到的感觉。

(4)听觉:做出听到蚊子于耳边嗡嗡叫(视觉:开灯、赶或打蚊子)、钟敲四下、一架飞机降落、闹钟吵(不想起床)等哑剧动作。

(5)味觉:提供冰淇淋、最喜欢的点心、口香糖、苦的药水等东西,要幼儿先想象其口味,再闻闻看,最后假装尝一尝。

(二)感官游戏

上列的感官哑剧,若加入规则性的游戏形式就成了感官游戏。研究中,教师也会运用这类活动当成暖身或衔接性活动,其进行的内容可包括下列。

(1)我发现:要一位幼儿暗中选一样教室中的东西,描述其颜色、形状等,并要其他人猜猜看他发现了什么东西。

(2)支援前线:全部人分数组并排成一列,在有限的时间内,收集一堆东西并传递到前面(如铅笔、回形针、鞋带、发夹、丝巾、笔记簿等),比较哪一组的速度快。

(3)猜声音:幼儿把眼睛闭起来听老师制造不同的声音(撕纸、写粉笔、走路、拍手、踏步等),之后要幼儿说出听到的声音。

(4)神秘袋:放1—3件东西在一个袋子中,轮流让幼儿摸摸袋中的东西,描述其特色并说出摸到东西的名字。

(5)观察变化:两人一组,让其中一人在身上改变两种衣着配饰,另一人进行观察并说出其中的改变。

(三)情绪哑剧

通过认同、回想、表达及同理心等方式,把情绪用哑剧的方式表达出来。研究中教师较不常使用这些活动,但它对演员或一般人而言都很重要。一般与情绪有关的哑剧活动如下:

（1）传脸（Pass the Face）：第一个人选择一种表情，传给第二人去模仿，依序类推；或第一个人传给第二个人后，第二个人再做另一种表情传给第三个人……

（2）情绪反应：口述某些情况来引发幼儿做出相对的情绪反应。例如：假装看一出很好笑的电视节目；一个人深夜读书，忽然听到一阵可怕奇怪的声音；假装当一个很坏的丑巫婆，正在搅拌锅中的毒汤；假装是灰姑娘，衣服被姐姐扯破。可加长内容，加上剧情"冲突"。例如："先问哪些电视节目好笑？恐怖？"要幼儿假装看电视，遇到弟弟要转别台，很生气；抢回后，刚好看到很好笑的综艺节目；弟弟去睡觉，剩你一个人，忽然电视跳到恐怖片台，这时又……

二、研究省思

在平常的戏剧教学中，上述的感官活动常常自然地融入其他的戏剧活动中——有时是暖身活动，有时是引起动机的开场白，有时则是配合故事的口述哑剧动作。在笔者的教学中，这些活动常被用在衔接活动的时段或者与前述肢体动作结合，通过"感官回唤"而产生的模仿活动，如下列"爆米花""冰淇淋"两个研究中的教学实例。

三、教学实例

范例一：爆米花

教学目标：模仿"爆米花"的声音和动作。

教学准备：

1. 玉米粒、爆米花机器、奶油。
2. 事前参与烹饪活动的经验。
3. 当日准备厨师帽、铃鼓、音乐背景。

教学流程：

（一）介绍主题

前一日或当日在教室中进行爆米花的活动，展示硬硬的玉米粒让幼儿利

用五官知觉(视、味、嗅及触觉),体验爆米花制作过程,并请小朋友吃爆米花。

（二）讨论与练习

教师利用感官回唤的技巧（Sensory Recall），引导幼儿回想爆米花的过程。

"记不记得爆米花之前长什么样子,是硬或是软？什么形状？"
"记不记得要先做什么准备？"
"玉米粒在锅子上发生什么事？"（试试看）
"玉米粒如何变成爆米花？"（试试看）
"变成什么形状？"（试试看）
"两人一组,可变成什么形状？"（试试看）

（三）综合呈现

1. 利用口述哑剧的技巧,引导全体幼儿把爆米花的过程做一次(配合音乐和灯光效果)。

2. 将小朋友分2组(2人一组)。一组为玉米,一组为奶油,听老师口述:"奶油下锅→奶油慢慢融化→玉米粒下锅(可用呼啦圈当锅)→玉米粒滚来滚去与奶油黏在一起→两个人一起变成漂亮的爆米花。"

3. 两组交换。

（四）变化

1. 全班可分为数组,各组决定不同爆米花的造型,利用哑剧动作呈现,让别组猜答案。

2. 利用同样的过程,进行其他食物的扮演。

3. 发给幼儿不同食物的认字图卡,分两大组,要每组幼儿分别做出图片中食物的造型,让另一组幼儿猜答案。

范例二：冰淇淋
教学目标：

借着模仿冰淇淋"冻结"与"融化"的动作,来加强"紧张"及"放松"

身体哑剧动作并呈现吃冰淇淋的感官经验。

教学准备： 制作冰淇淋的材料、真实的冰淇淋、铃鼓。

教学流程：

（一）介绍主题

前一日或当日在教室中进行冰淇淋的制作，让幼儿利用五官知觉，体验冰淇淋的过程。

展示真实的冰淇淋，并问"冰淇淋是用什么做的？冰淇淋里含有什么原料？""喜不喜欢吃冰淇淋？"等。

（二）讨论与练习

1. 教师利用感官回唤的技巧（Sensory Recall），引导幼儿回想吃冰淇淋的过程。

"记不记得冰淇淋之前长什么样子，是硬还是软？什么形状？什么口味？"

"现在，老师要变一个冰淇淋给你们，把眼睛闭起来，把手伸出来，老师念完魔咒后，冰淇淋会在你的手上（老师开始念咒语）。好，现在注意看看你手上的冰淇淋是什么形状？闻一闻是什么味道的呢？用舌头舔一舔是什么口味？哇！冰淇淋开始融化了，快点咬一大口，喔！好冰哦！再咬一口！糟糕！滴到手上了，用舌头把它舔干净！天气好热，冰淇淋一下就融化了，快点！把手上的冰淇淋吃完，还剩最后一口，加油！终于吃完了。好冰哦！"

"等一下想象你正在吃冰淇淋，等老师到你身边时，告诉我你的冰淇淋是什么口味的。"

2. 老师引导儿童回想冰淇淋的制作过程。

"记不记得要先做什么准备？"

"记不记得冰淇淋的制作过程？"（试试看）

"把冰淇淋从冰箱拿出来后，如果没有把它吃掉，会发生什么事？"

"冰淇淋融化了，会变成什么形状？"（试试看）

"若是把它再放回冷冻库，冰淇淋会变成什么形状？"

"冰淇淋慢慢结冻了,可能会变成什么形状?"(试试看)

"冻结和融化有什么不同?"

(三) 综合呈现

1. 引导小朋友变成冰淇淋的材料,把制作过程呈现出来,并体验"冻结"与"融化"的感觉。

2. 教师利用口述哑剧的技巧,引导幼儿把冰淇淋的过程做一次,老师口述内容如下(配合音乐和灯光效果):

"我要来做一种最适合小朋友自己吃的冰淇淋,我先把你们变成冰淇淋的材料。"

"冰淇淋还很稀,液体状态,它会开始变硬,慢慢地、慢慢地变成固体。有人来挖走了一团冰淇淋,把它放在碗里。"

"叮咚!有人来了,那个人走开了。但是他把冰淇淋放在阳光下,它越来越热,越来越热,当冰淇淋越来越热时会变成什么样?"

(四) 延伸活动

1. 全班可分为数组,各组决定不同种类的冰淇淋,利用哑剧动作呈现,让别组猜答案。

2. 跟小朋友讨论,哪些东西可以由硬变软,或相反的由软变硬,像意大利通心面条、鸡蛋、橡皮等。

第四节 声音与口语的对白活动

声音和口语的训练可以帮助孩子们流利地沟通与表达，且帮助其控制自己的声音与语调。由于幼儿园阶段受限于儿童本身口语表达的能力，这个时段的口语练习多半通过两种活动来进行（Salisbury，1987）。

- 声音模仿（Imitative Sound）：

即针对特殊的声音或音效做模仿。通常老师可以编创一个故事，让幼儿在聆听故事后，用自己的声音或身体部位为故事中的声音制造音效，这种专为制造音效而创造的故事被称为"声音故事"（Sound Story）。

- 对白模仿（Imitative Dialogue）：

即针对某些人物的口语内容或对话做模仿。例如幼儿可以模仿大巨人或小精灵的声音说："让我进来！"通过练习，儿童会注意用不同的声音、语气及会话的内容来沟通。

由于幼儿园阶段儿童热爱听故事，表达力也有限，因此在研究中口语活动的部分多从声音故事开始（林玫君，1999a）。

一、课程设计

无论对成人或儿童而言，要他们坐下来听故事且依着领导者的提示为之配上自己的声音制成效果，不是一件太困难的事。研究中也发现（林玫君，1999a），对年纪小的参与者，这种有限参与活动的方式，可让他们自发性地加入故事且能依自己的想法创造一些简单的声音，很快地就能获得高度的成就感。领导者也正可通过这种方式邀请参与者与自己建立合作默契，这种合作默契是建立未来良好互动关系的起点。

研究发现教师可依照不同的来源自创或改编故事。若要自创故事,可考虑多方面的声音资源(如基本元素中打雷、起风、下雨等情形,家中电器、动物或人物的声音、街上叫卖、交通、车子等状况)。除了创作的来源不同外,声音故事的进行步骤及注意事项如下(Way,1972)。

(1) 故事开始前,先介绍控制器"箭头开关"给参与者,且练习1—2次。

可说:"等一下老师要讲故事,可是需要你们帮忙为我们的故事制造一些特殊音效,这样故事会更精彩。我们现在来试一个声音看看,假装故事中有飞机的声音,好,拍铃鼓后大家一起试试看。"(第一次尝试,小小声音没关系。)

介绍箭头指标——"现在,老师要介绍一个特殊的开关给大家,就像是收音机的开关,箭头向上升时,声音就变大声,箭头向下降时,声音就愈来愈小声,然后就没有声音了。大家一起用飞机的声音来试试看!"

把箭头介绍给幼儿时,要注意下列事项:

① 故事开始时,提醒每位参与者注意"箭头开关";

② 不要把"箭头开关"随便给班上的人使用,因为这是开始带领活动的控制器;

③ 当"箭头开关"到最大声的时候,根本不可能听到说故事者的声音,等声音降下来后,再继续你的故事。

(2) 不要担心参与者无法或不依想要的方式发出适当的声音。

教师可继续讲述故事,待故事讲完以后再讨论其他制造声音的可能性。例如:参与者不知道椋鸟怎么叫,可继续你的故事,之后再讨论。参与者用"嘴巴"以外的方法(如:手敲地……)制造声音,这些方式都可以接受,且等故事完毕后,再讨论。

(3) 无论在说故事之前、中间或之后,不需要告诉或示范如何制造故事中的音效,参与者会自己创造声音。

(4) 若是故事变得太吵或无法以控制器控制时,可考虑缩短故事或加入一些比较安静的声音(因此用自创的故事比较容易增减故事内容,而用现成的故事,则弹性就没有那么大)。

(5) 开始练习声音故事时,不要期待或强迫参与者能持续太久,这与他们的原有经验有关。

二、研究省思

在实际的研究中,"对白模仿"通常融入其他的戏剧情境中,很少独立成为一个教学活动,反而"声音故事"是较常用的方法。虽然这类故事的主控权在教师,

但小朋友非常喜欢使用自己的声音来协助故事的发展以获得成就感。根据研究的经验，教师可利用幼儿感兴趣且熟悉的主题，如"马戏团探险"[①]中各种动物的声音，且运用冲突及剧情的变化来吸引孩子的注意。在说故事的同时，教师的脸部表情及身体动作及音调变化都是影响成败的关键。在进行声音故事时，教师也发现些许疑问。通常幼儿在听过第一遍故事后，才于第二次述说时为之制造音效。但当故事较长时，幼儿必须等待较久的时间，才能加入故事，是否可于第一次说故事时，就让幼儿直接地参与制造声音的部分的问题，由于研究时间的限制，笔者未能有充足的机会尝试新的想法，这也是以后值得继续探讨的问题。接下来就针对声音故事的部分以"牛妈妈生牛宝宝"[②]及"制造噪音的人"为例，做详细的描述。

三、教学实例

范例一：牛妈妈生牛宝宝
教学目标：参与者自发性地为故事创造一些简单的音效。
教学流程：

（一）引起动机

讨论与发表下列问题：
1."你们有没有到过农场或在电视上或书本上看过农场里有哪些动物？"
2."你们有没有注意过动物的叫声？"

（二）控制器的介绍

现在，老师要介绍一个特殊的嘴巴给大家，就像你的嘴巴一样。嘴巴开得越大，声音就越大；嘴巴开得越小，声音就越小，然后就没有声音了。我们现在来从一数到十，试试看声音的大小。

（三）讲述故事：《牛妈妈生牛宝宝》

阿达先生的农场里有许多动物，每天一大早都是由公鸡来叫大家起

[①] 改编自莎里斯贝莉女士书中的范例（林玫君译，1994）。
[②] 此教案改编自笔者1999学年度戏剧教学时，与学生上课的集体创作。

床,当然今天也不例外,可是公鸡非常卖力地叫着……非常非常卖力……非常非常非常卖力地叫着(音效),阿达先生却还在床上呼呼大睡,发出打鼾的声音(音效),阿达先生庞大的身躯睡着的那一张床,伴随着他打呼的声音,也发出嘎嘎的声音(音效),跟着阿达先生的打呼声,羊也起床了,还不悦地叫了一声(音效)。

一群小鸟飞过阿达先生的床,发出啾啾的声音(音效),阿达先生还是没有起床,依然还在床上打呼(音效),之后,居然发现还有比阿达先生打呼的声音更夸张的声音呢!原来是猪圈里的猪正在吃东西,发出好大的声音(音效),突然一阵万马奔腾的声音,原来是马也起床了(音效),之后所有的动物也跟着都起床了。

突然牛栏里发出了很大的牛叫声(音效),原来是牛妈妈今天要生小牛了。听到这个声音,公鸡咕咕咕地跑了过来(音效),羊也急忙跑了过来,知道牛妈妈要生小牛了,也急得咩咩地叫着(音效),而小鸟们也飞了过来(音效),接着一群猪跑了过来(音效),马也狂奔了过来(音效),终于阿达先生被吵醒,他终于起床了。他先漱漱口,再刷刷牙,走出农场,看看究竟发生了什么事,才发现原来是牛妈妈要生小牛了。阿达太太这时也走出了农场,听到了牛的叫声(音效),阿达太太不知道该怎么办才好,尖叫了起来(音效)。阿达先生请阿达太太赶紧打电话叫救护车,听到这么嘈杂的声音,警车急忙地赶来了(音效),跟在警车后面,救护车也来了(音效),大家都非常着急,牛很痛苦地叫着,越叫越大声,叫到声音都沙哑了(音效),终于牛宝宝诞生了(音效)。鸡听到牛生出来了,快乐地大叫了起来(音效),之后羊也知道了,也咩咩地大叫(音效),小鸟也大声地叫着(音效),猪听到了,也大声地边叫边跳(音效),马听了,也大叫起来为牛妈妈和牛宝宝欢呼,农场里一阵阵的欢呼声。这时警车看到大家都没事了,也开走了,之后救护车也跟着开走了(音效)。

夜幕低垂,青蛙出来了,呱呱地叫着(音效),蟋蟀也出来了(音效),农场又陷入了一片宁静,这时候只听到阿达先生的打呼声(音效),伴随着那张陪着他摇晃多年的床(音效)。

(四)分享与讨论

1. 讨论小朋友较不熟悉的音效。

2. 询问小朋友对不同声音的喜好,也可挑战幼儿用不同的声音替代原始的创作。

3. 请小朋友自己用不一样的动物代替故事中的角色。

范例二:制造噪音的人

教学目标: 参与者自发性地为故事书创造一些简单的声音。

教学准备: 书《制造噪音的人》

教学流程:

(一)引起动机

讨论下列问题:

1. "你们在家里妈妈有没有说你很吵?"
2. "你记不记得那时候做什么事被大人说很吵?"

(二)控制器介绍

现在,老师要介绍一个特殊的手势给大家,老师的双手开得越大,声音就越大;手势开得越小,声音就越小,然后就没有声音了。我们现在来从一数到十,试试看声音的大小。

(三)讲述故事:《制造噪音的人》

阿山和小美喜欢制造一堆噪音,很多的噪音。有一天,阿山在家扮成一架飞机,他开始大声地吼叫。"你可不可以变成一架安静的飞机呀?"妈妈问。"不!"阿山回答。然后他又继续地吼(音效)。

有一天,小美在家扮成一只大怪兽。她一边张开手臂,一边大叫啊(音效)。"你可不可以变成一只安静的怪兽啊?"她的妈妈问。"不!"小美回答。然后她又继续地吼叫。

小美在阿山家里装成一个小丑躲在惊奇盒里。小美大叫:"哇(音效)!"阿山大叫:"哇(音效)!"他们一起大叫:"哇(音效)!""你们可不可以当个安静的小丑啊?"小美妈妈说。"不!"阿山和小美回答。

阿山去小美家,阿山装成一只牛,大声地叫:"哞(音效)!……"而小

第七章　创造性戏剧入门——肢体与声音的表达与应用

美就装成一只公鸡,大声地喊:"咕咕(音效)!"……"你们可不可以装成安静的动物啊?"阿山妈妈问。阿山学着小猫叫:"喵(音效)!"小美学着小鸡叫:"咕咕(音效)!"

有一天,阿山、小美和妈妈们到图书馆去。小美读了一本与大巨人有关的书。她大叫:"吼吼(音效)!"阿山就回答:"吼吼(音效)!""嘘!"小美妈妈提醒他们。

阿山读到一本与"鼓"有关的书。阿山模仿小鼓的声音:"咚咚(音效)!"小美也跟着模仿大鼓的声音:"咚咚(音效)!""嘘!"阿山妈妈又提醒他们。结果两个人又叫得更大声:"咚咚(音效)!"

图书馆阿姨说:"我们这里需要安静地读书。""你看吧!"小美妈妈说。"你看吧!"阿山妈妈说。小美又开始:"咚咚(音效)!"阿山又开始:"咚咚(音效)!"最后,他们离开了图书馆。他们找了一家餐厅吃饭。阿山和小美点了吉士三明治。他们妈妈点了法国土司。小美拿起杯子和阿山干杯。"啃(音效)!""敬阿山。""啃(音效)!""敬小美。"接着,又拿起了汤匙敲来敲去"啃(音效)!"。然后,又拿了酸黄瓜打来打去。"敬小美。"阿山说。"敬阿山。"小美说。最后,他们又拿了三明治碰来碰去。"停!"小美妈妈说。"够了!"阿山妈妈说。阿山又开始:"啃(音效)……"小美又开始:"啃(音效)……"结果,另一桌的小姐尖叫:"我的助听器!"老板拿了账单来结账,并说:"你们吵到我们的客人了。""看吧!"小美妈妈说。"看吧!"阿山妈妈说。结果,他们又离开了餐厅。

妈妈带他们去逛百货公司。小美妈妈在试穿鞋子。阿山也在试穿鞋子。阿山说:"你看!"小美说:"你看!"阿山妈妈说:"把鞋子放回去!"小美妈妈说:"我们得走了!"阿山和小美跑到走道上。"慢慢走!"阿山妈妈说。"用你的'走路鞋'走路!"小美妈妈说。"大猩猩才不会穿鞋子走路呢!"小美回答。"飞机也不是用走的啊!"阿山回答。"吼吼(音效)!"小美学猩猩叫声。"吼吼(音效)!"阿山学飞机的声音。"出去!"他们的妈妈命令地说。

他们找到一个长椅坐下来。"对不起!"阿山妈妈说。"飞机好像不该出现在百货公司,而怪物也不该出现在餐厅里。""巨人也不属于图书馆啊!"小美妈妈也附和着。阿山问:"那他们应该去哪里?"小美接着问:"那他们应该去哪里?"他们的妈妈互相对望,想了一会儿。阿山妈妈说:

儿童戏剧教育概论

"我们会带你们去的。""就离这儿不远。"小美妈妈说。他们走了一会儿,直到他们看到一个大门,他们进去了。

阿山变成了吊在栏杆上的大猩猩。小美变成怪物站在滑滑梯上。他们一会儿变成秋千上的猴子,一会儿又变成山洞中的小鸡。他们又叫又跳,高兴地徜徉在游戏场中,觉得"真是太棒了"!

(四)分享与讨论

1. 讨论练习故事中的重要声音。
2. 重述故事,并邀请幼儿为故事配上特殊的音效。

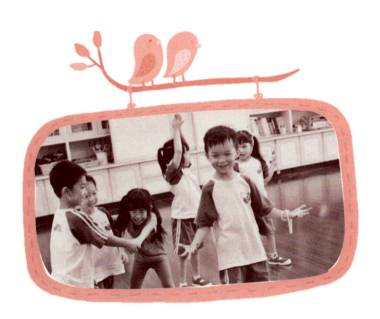

第五节 口述哑剧

"口述哑剧"(Narrative Pantomime)仍是老师用旁白口语的方式把戏剧的情境带出,并引导儿童通过哑剧动作来呈现剧情的原貌。它常以现成的文学题材为内容,对初学带领戏剧活动的老师或参与者而言,都是一项快速入门的快捷方式。对老师而言,文学题材本身就有一些"内设"的组织及故事大纲,只要老师慎选适合的故事,再稍加改编,都能成为有趣的哑剧活动。当老师渐渐熟悉文学性的题材时,就能了解什么样的主题适合幼儿,什么样的架构适合带领,也能逐渐开始自创"口述哑剧故事"。

对幼儿而言,"口述哑剧"活动为他们提供了绝佳的"文学"经验,一方面能通过扮演自己所喜欢的故事角色去体会好的文学作品,另一方面也能从中学习基本的戏剧概念,例如具"冲突性"的戏剧张力及"开始、高潮和结束"等的剧情结构。让幼儿亲身参与创作的过程,他们对剧情和故事能有深一层的体认。由于在这类的活动中,幼儿只要跟着老师口述的内容做动作,他们很容易自由发挥且能轻易地把故事完成,这对孩子自信心及安全感的建立有正面的影响。一旦自信心建立,他们会更愿意尝试新的题材。此外,在呈现戏剧动作时,幼儿必须注意认真听老师的口述内容,所以对其"注意力"的训练也有相当的好处,它可算是衔接戏剧入门及进阶课程的桥梁。而在入门的阶段,根据海宁(Heinig, 1988)的建议,使用"单角口述哑剧"是最简单的方式。

一、课程设计

综合整理文献资料及研究经验,发现口述哑剧活动设计最重要的关键是故事选择及改编的技巧(林玫君,1999c;Heinig, 1988)。

(一)选择单角故事通则

(1)选择以单一角色为主的故事作为开始的哑剧活动。故事中最好具有连续性的动作。一般反复性高、动作简单且挑战性少的故事,适合年纪小的幼儿。例如:《兔子先生去散步》(走路的动作)、《好饿的毛毛虫》(吃的动作)。

(2)故事架构考虑具备"起、承、转、合"的原则,也可加上较静态的结尾。

(3)考虑故事的定点与空间中的动点:在幼儿未能明确地掌握自己身体动作及空间中的移动时,可先以"定点"的故事为主,如《给姑妈笑一个》;在幼儿能力及客观的空间许可下,不妨尝试需要在空间中移动的故事,如《阿罗有支彩色笔》。

(4)有些故事中虽然有两类角色出现,若加以适当的删改,仍可以当成单角故事使用。例如:《小精灵与老鞋匠》中的精灵或鞋匠角色。

(二)基本改编原则

(1)删除多余的描述性文字,将重要剧情改成"动作"性的内容(请参考《皮皮的影子》实例)。

例如:三只小熊

Ⅰ 很久很久以前,有一个叫高小妹的女孩,她和爸爸妈妈住在森林附近。夏天到了,每年这个时候野草莓都熟了。高小妹想到那又红又大的草莓,口水都流出来了。她决定去森林里采一大篮的草莓回家好好大吃一顿。

Ⅱ 高小妹出发了,可是在森林里她一个草莓也没找到。高小妹在森林里找了又找,找了又找,不知不觉越走越远,迷失在森林里了。

在上述例子中,第一段(Ⅰ)就属于描述性的文字内容,当老师描述此段时,扮演高小妹的幼儿只能站在那里,并没有可以发挥的动作。而例子中的第二段(Ⅱ),在叙述上也缺乏动作的部分(如找了又找……),但比前段内容容易改编。可把它改为"高小妹发现不远处有草莓,于是向前跑了几步,又弯下腰来,伸出小手轻轻把草莓采下来,接着发现另一棵大树后面也有草莓,她又站起来走到大树后面蹲下来摘草莓……不知不觉她已经走到森林深处,不知道自己在哪里了!"

(2)删掉多余的对白或双角中的对话,但对白短且反复出现时,则可考虑保留。例如:三只小猪中,野狼:"我吹,我吹,我吹吹吹,吹你个倒,吹你个倒,吹倒你的房子,我把你吃掉了!"这类重复性强的对白,小朋友很容易就朗朗上口,不需要删除,但若是对白内容多时,为避免幼儿分心,仍可删除。

(3)改编后,留意句与句之间流畅度与衔接性,动作与动作间勿停留太久。

例如：皮皮的影子中，由猫转成狗或电线杆的动作，若改编得当，则动作的衔接会较流畅。

（4）可适度地加入一些具有"控制性"的改编动作，以作为教室管理的基础。例如：主角变成冰冻人或石头；慢慢溶化、睡着；会听话的木偶；中魔咒后的野兽等。

二、研究省思

在实际的临床研究中，轮到单角口述哑剧活动时，已接近研究的尾声，总共只有两次活动。研究结果有如下发现（林玫君，1999a）：

- 《阿罗有支彩色笔》是一个非常适合用来进行单角哑剧的故事。为了突破完全依照故事原文改编的模式，在一度的呈现后，教师就利用开放式的讨论，引导幼儿加入自己的创意，成为第二度改编教案。幼儿在第一度依照原著改编的故事呈现时，表现出浓厚的兴趣，对剧情完全地投入并很确切地做出口述的内容。但二度改编后，太过开放的结构使部分小朋友迷失其中，无所遵循而产生常规上的问题。受限于研究时间，幼儿只试过两次这类的活动，笔者怀疑，若是幼儿能习惯于加入较多自己的创意，且有多一些机会进行如二度改编的活动，不知道是不是就能发挥得较好[①]。
- 虽然有常规问题，但整体而论，幼儿在时间较长且内容也较复杂的口述哑剧活动中的表现并不亚于前几项入门活动。正如前面几项反省后发现，幼儿需要"故事"和"戏剧"的情境来练习肢体声音的动作，口述哑剧就是以"故事"为活动的蓝本，是否因此而吸引幼儿投入，待未来研究做更深入的调查。
- 《讨厌黑夜的席奶奶》也是一个有趣的单角故事。但进行的结果未如预料中的理想。探究其因，乃是故事本身前后的剧情逻辑较弱，幼儿很难进行讨论，最后的呈现显得片段零乱[②]。
- 已接近研究尾声，而本学期只完成戏剧的相关活动，必须再利用另一学期的时间，对进阶活动中故事戏剧的教学与流程的相关问题做更深入的讨论。最后，将在研究实例一中以《皮皮的影子》（如表7-5-1）介绍如

[①] 改编自海宁女士书中的范例（Heinig, 1988）。
[②] 请参考下一章，故事戏剧中"故事之选择"的讨论内容。

何改编口述故事；另外，在范例二中，以《讨厌黑夜的席奶奶》来呈现一个完整的口述哑剧教案。

三、教学实例

范例一：故事改编——《皮皮的影子》

表7-5-1 《皮皮的影子》的改编

（原文）	（第一次口述改编内容）
皮皮睡着了，可是皮皮的影子不肯睡，他要自个儿出去玩，哎呀！皮皮的影子一不小心，撞上了猫咪！皮皮的影子想，当猫咪的影子一定很好玩 猫咪一头就钻进垃圾堆里找东西吃，皮皮的影子受不了那个臭味，一溜烟又跑走了	皮皮睡着了，可是皮皮的影子在床上翻来翻去就是睡不着。于是他从床上偷偷爬起来，学小偷一样踮起脚尖，一步一步小心地往窗口走。哎呀！撞上了猫咪，跌了一跤，痛得揉着受伤的膝盖，慢慢地从地上爬起，看见猫咪跳出窗子钻进垃圾里，他也一拐一拐地跟着跳出去，学猫咪钻进垃圾堆。东抓一下，西闻一下，觉得好臭好臭，就捂着鼻子跑走了
皮皮的影子看见了一只大狗，他想，当狗的影子也不错吧。但是，他一靠近大狗就对他汪汪叫，吓得皮皮的影子赶快跑	→ 此段删除
皮皮的影子看见了车。他想，当车的影子也不错吧。于是，他跟着车子跑过了大街小巷，愈跑愈没力气。最后，他终于累得跑不动了 这时候，他看见路旁的电线杆，他想，当电线杆的影子也不错吧。于是，他舒舒服服地站着，当电线杆的影子，站着站着，他的腿变得好酸哦，他又不想当电线杆的影子了	皮皮的影子跑着跑着看见了车子，就跟着车子跑，越跑越快，越跑越快。突然冲出一只小狗，紧急刹车，哎……喘了一口气，还好没撞到。最后，他累得跑不动就站在电线杆下休息，用手扇着风。他想，当电线杆也不错，站着站着他的腿好酸
皮皮的影子一抬头，看见了大白云。他想，当云的影子也不错吧，于是，他又跟着白云走了。他跟着白云，越过了田野，爬过了小山，心里正开心，白云却变成了黑云，霹雳啪啦下了一阵大雨，把他全身都淋湿了。他打了一个喷嚏，心里想，还是当皮皮的影子最舒服。皮皮一觉醒来，发现自己床单上，一块湿答答的影子，他以为自己又尿床了……	皮皮的影子一抬头，看了大白云，于是他变成一只大鸟，跟着白云飞上天空，飞呀飞呀，越飞越高，越飞越高，他越过了田野、小山……突然，轰隆一声雷响，接着雨打在身上，打得他好疼，他赶快飞到树下躲雨，全身都湿透了。哈啾！打了一个大喷嚏 趁着雨变小时，皮皮的影子顺手摘了一片大叶子来遮雨，快步跑回家。他轻轻地爬过窗台，蹑手蹑脚地溜上床，盖上被子呼呼大睡。皮皮一觉醒来，发现自己床单上湿答答的，他以为自己又尿床了……

范例二：讨厌黑夜的席奶奶

（一）引起动机：讲故事

（二）讨论练习

1. 故事中的席奶奶叫什么名字？
2. 她长什么样子？（很凶、驼背、胖、瘦）她走路是什么样子？（很快、很慢、跛脚）她是怎么讲话的？（很高、很低、很大声、很小声）
3. 她用什么方法赶走黑夜？（扫帚）还有呢？（大麻布袋）还有呢？（煮汤）
4. 结果呢？（黑夜还是在那里，她气得直跺脚。）
5. 如果是你，你会用什么方法？

（三）呈现口述故事

何镇附近的山区里，住着一位老太太，人家叫她席奶奶。她最讨厌的就是黑夜！

席奶奶走到一棵大树下，拣了一根树枝、二根树枝、三根树枝……九根树枝、十根树枝，拿了一条绳子把树枝扎成一把扫帚，前扫扫，后扒扒，右拨拨，左撑撑，上挥挥，下挥挥，黑夜还是在那里，她生气得直跺脚。

席奶奶拿出缝针来，剪了一块大麻布，缝针往上缝，下缝，上缝，下缝……缝了一个大布袋，她抓了一把黑夜装进麻布袋，又抓了一把黑夜装进麻布袋，压一压，再抓一把黑夜装进麻布袋，用力地塞，用力地压，黑夜还是在那里，她气得直跺脚。

席奶奶把最大的一口锅搬出来，她又推又拉，用力一抬，放在火堆上，她捉了一把黑夜丢进去搅一搅，舀起来看一看，摇摇头再放回去，搅一搅，再舀起来尝一口，摇摇头，黑夜还是在那里，她气得直跺脚。

席奶奶拿了一把剪刀，剪了一个好大好大的正方形，又剪了一个正方形，又剪了……剪得手好酸，抬不起来。黑夜还是在那里，席奶奶气得直跺脚。

席奶奶给黑夜唱催眠曲："摇呀摇，摇呀摇，摇到外婆桥……"黑夜还

是在那里,她气得直跺脚。

她拿了一碟牛奶去浇黑夜。她对黑夜挥拳头。她用脚踩黑夜,用手打黑夜,挖一个坑把黑夜埋起来,可是黑夜还是在那里,她气得……向黑夜吐口水。

这时候,席奶奶好累了,肩膀很酸,手臂也好酸,脚也酸,腰也好酸,慢慢地走回床边,慢慢地慢慢地上了床,盖上棉被,睡着了。

总结

本章针对儿童戏剧教育入门课程做探讨。自第一节起依据笔者所实施的入门课程——肢体与声音的表达,分别整理"个别课程设计"与"研究省思成果"中可运用的技巧及研究发现,同时以实例说明教学和省思过程,以呈现本研究的整体面貌。结果发现,在"韵律活动"的部分,几个活动都适合作为幼儿园开始的活动,但是当类似的活动重复出现时,幼儿容易失去新鲜感,建议在活动中加入故事情节,或模仿活动交叉进行;在"模仿活动"的部分,发现结合幼儿的兴趣、课程中的经验和感官活动,能增加活动效果;"声音故事"为口语与声音的表达练习的一部分,对幼儿园幼儿很适合,当幼儿对此类活动熟悉后,可鼓励创意的发挥或将之运用到一般故事戏剧自制音效的部分。由于时间的限制,单角口述哑剧只运用两本故事,虽然呈现时间长,内容较复杂,但幼儿对其兴趣并未因此而削减。比起前述的简单韵律活动或模仿活动,幼儿参与讨论与呈现的表现不亚于前者。笔者怀疑,或许口述哑剧所使用的故事本身已为戏剧活动提供了一个基本的戏剧情境,而这个有趣的戏剧情境,足以吸引幼儿专注地投入戏剧的活动。

第八章

创造性戏剧进阶——故事戏剧

"故事戏剧"源于美国创造性戏剧之母温妮佛·伍尔德在1947年及1952年分别出版的儿童戏剧专著——《儿童戏剧创作》及《故事戏剧化》(*Stories to Dramatize*)中。由于书中的戏剧活动多来自故事或诗等儿童文学作品,教案组织也多以故事架构为主,因此称之为"故事戏剧"。

本次研究探讨的主题为"故事戏剧"的教学历程与反思。到底在课程进行中,从故事的"导入""发展""分享"到"回顾与再创"等各教学阶段,其所发生的问题为何?解决的方法为何?如何处理才能符合教师与幼儿之实际需要?以下将依序于第一节中介绍故事戏剧的发展流程,接着分别于第二节中说明故事戏剧的选择与导入,第三节讨论其情节与角色的发展过程,第四节分享其计划与呈现,最后一节则是分析故事的回顾与再度创作。

第一节　故事戏剧流程

随着不同戏剧专家的带领，故事戏剧的名称与流程也有所不同。凯斯·帕里希妮在她的创造性戏剧集（Kase-polisini, 1988）中，称"故事戏剧"为"戏剧创作"（Drama-making），并指出戏剧创作的流程为暖身→介绍故事→计划→呈现→检讨→再计划→再呈现→检讨→再计划→再呈现→检讨。而另一位戏剧家海宁（Heinig, 1987）就把故事戏剧依流程的不同分为两类：一类是圆圈故事（Circle Stories），另一类是段阶故事（Segmented Stories）。在程序上，她也列出以下几项要点：分享一个故事或文学作品；计划人物、场景及事件；演出分享；检讨和再度演出。综论之，故事戏剧的流程大致包含表8-1-1中的五个阶段，后面将分别叙述这五个阶段的操作方式。

表8-1-1　故事戏剧的进行历程

故事戏剧流程	导入	● 引起动机 ● 暖身活动 ● 介绍故事
	发展	● 哑剧动作——个别角色有何动作 　　　　　　角色与角色之间有何互动 ● 口语练习——个别角色有何口语练习机会 　　　　　　各角色之间有何对话内容
	分享	● 角色分配——角色的担任及人数配置 ● 地点位置——各个角色开始时的定点、出场、退场的位置 ● 进行流程——故事的开始、中间、结束等过程（包括灯光、音乐的控制） ● 进行方式——单角口述哑剧、双角互动、多角互动 ● 教师角色——旁白口述指导、角色扮演、观众
	回顾	● 反省——针对个人经验做分享 ● 检讨——针对课程目标或成效做讨论与练习
	再创	● 二度计划——针对不同角色或故事片段做二度讨论与练习 ● 二度呈现——再一次呈现二度计划的结果

一、故事的导入——引起动机、暖身活动、介绍故事

在带领故事戏剧之初,如何利用不同的开始活动来导入正式的戏剧活动是教师面临的第一个问题。若引导得当,它能引发幼儿兴趣、集中注意力和增进团体参与力。有的专家建议使用书本、道具等引起动机的技巧(Heinig,1981);有的专家建议可以进行暖身活动(Kase-polisini,1988);有的专家则认为直接"说故事"也是导入故事的好方法(McGuire,1984)。以下,笔者将分项说明。

(一)引起动机

在活动开始时,利用发问讨论、音乐或一些道具(如一张图画或一颗种子),来引入将要进行戏剧活动的主题。教师可利用一般教案中,"引起动机"的各类技巧于戏剧导入的部分。

(二)暖身活动

有时领导者会以简短的游戏、熟悉的短歌或领唱等活动,来集中参与者的注意力,培养团体互动的默契。例如:猜领袖、老师说、镜子等游戏(Spolin,1963)。另外,也可以运用一些简短的戏剧活动来加强肢体或声音的表达为接下来的戏剧活动做暖身,例如:"听节拍踏步走"或"想象中的球"等韵律动作或者各种动物的"动作"或"声音"的模仿动作(Salisbury,1987)。有时孩子精力相当充沛,一个简短的暖身活动可以帮助他们转换精力,进入戏剧的情境中。通常暖身活动多是肢体的活动,除了能帮助孩子纾解过盛的精力外,它还能增进想象力与团体默契,并集中精神,为稍后的活动做准备。

(三)介绍故事

教师除了运用"引起动机"或"暖身活动"的技巧外,"直接介绍故事"也是一种方法。教师可以利用讲故事、朗读诗或手指谣等方式,把主题呈现出来。海宁(Heinig,1987)也建议,通常把故事或诗介绍给孩子时,最好的方式是将它"讲"出来,而不是"读"出来,可使故事更加生动活泼。在说故事之前,可要求孩子特别注意某些部分,例如说:"听听看这个故事中有多少种动物?"

二、故事之发展——讨论与练习

在讲完故事后，接着可引导幼儿发展故事发生的情节或角色的特性，老师可以利用发问的技巧，鼓励幼儿分享个人的想法，同时也可做部分口语或肢体的练习。这是影响整个故事发展的关键阶段。在经过开放性的讨论练习后，幼儿较能以自己的方式来表达及创作，且更能配合老师及团体的默契。待真正演出呈现时，他们会比较清楚地知道自己想要扮演哪个部分或该如何进行。讨论练习时，可从内容与组织两方面着手。

（一）引发开放性的讨论

在内容方面，根据罗森伯格（Rosenberg，1987）及林玫君（1999b）的建议，教师可以从下列方向用开放式的问题引发孩子思考：

1. 人

可鼓励参与者发挥创意，针对人物的年龄、家庭、长相、动作、做事情的方式、心情等加以练习，例如："五只猴子"中要小朋友尝试练习猴子的叫声、姿态、荡秋千动作及面临鳄鱼来袭的态度与应变之道。

2. 时

动作的发生，会随时间上的改变而有不同的表现方式。例如：荡秋千的方式会因季节、时刻（清晨、正午）、累的时候、刚吃饱饭的时候而有所不同。

3. 地

也可利用故事中不同的场景变化来讨论。例如："猴子可以在哪些地方荡秋千？"不同的地方，荡起来的方式也有所不同。

4. 事

以发问的方式挑战参与者，用自己的创意解决情节中的危机与问题。例如："五只猴子遇到鳄鱼时，该怎么办？是不是只能束手就擒？有没有其他的方式可以使它免于被吃的命运？"

5. 物

在过程中，也可讨论如何以简单的道具或音乐来增强戏剧的效果。

（二）选择组织恰当的活动

教师可依故事题材的特性，考虑使用各种不同形态的戏剧活动。若是故事

的行动较多,可考虑使用"哑剧活动",如"用动作创造一个想象的空间""静态画面""机械动作""镜子活动""单人哑剧动作"等。当故事中的对话较多时,可利用不同的"口语活动",如"说服""辩论""专家""访问"等方式进行练习。通常第一次会先以动作练习或简单的口语练习为主。到了第二次戏剧活动,则进入较复杂深入的探讨,如人物个性或双人对白等部分。

在分组方面,练习时可先让所有的孩子同时演出一个角色;或让一半的学生轮流演出;也可在稍后,分配不同的角色练习。

三、戏剧的分享——计划与呈现

这是把戏剧的内容发挥得最淋漓尽致的部分。教师与幼儿对故事的片段内容有了充分的讨论与练习后,就可以准备将完整的故事呈现。在一般的专业书籍中(Salisbary,1987;McCaslin,1987a,b;Cottrell,1987),由于多数作者经验丰富,将呈现前的计划融入一般性的讨论,并未特别将之提出做详细的剖析。但依据笔者的研究发现(林玫君,1999b),"计划"是呈现戏剧前相当重要且常被忽略的一个步骤。在此,特地将针对呈现时"计划"的部分做讨论。

(一)计划

一般在正式呈现前,必须先做"计划",这是整个故事具体呈现前的讨论部分。在笔者的研究中发现,可针对呈现的"流程""角色分配"及"位置分配"等问题讨论。这是整个戏剧活动中最"费时"的部分,它包含"角色分配",依剧情及幼儿需要来决定每种角色的人数;"地点位置",各个角色开始的定点、出场和退场的相关位置;"流程",是指戏剧如何开始、过程及结束的部分。通常在活动的前几次,故事的主角由老师担任,其他角色的定位也多由老师决定。待幼儿熟悉后,可让幼儿分配角色且决定轮流的关系。教师也可引导幼儿去决定自己的"位置"或如何开始及结束等活动进行的"顺序"。除了计划"流程""角色""位置"外,呈现前"人员分组"的问题也需要考虑,一般包含单角整体、双角配对、小组轮流及个人四种方式。

(二)呈现

根据笔者的整理(林玫君,1997b),呈现时可以用下列方式进行:

1. 单角口述哑剧

由教师旁白故事,全体幼儿担任同一种角色,通常单角故事适合此类的

呈现。

2. 双角互动

教师扮演其中一种角色与全部幼儿扮演另一种角色互动，或者教师旁白故事，把幼儿分为两大组互动。通常双角故事适合此类的呈现。

3. 多角互动

教师扮演其中一种角色与多组幼儿互动；教师旁白，多组不同的幼儿扮演各种角色自行互动；教师旁白，每位幼儿的角色都不同，依剧情的发展互动。通常多角故事适合此类的呈现。

（三）教师角色

教师的角色也很重要。海宁（Heinig,1987）在其书中就建议，教师可考虑下列三种角色：

1. 旁白口述指导

教师可在一旁边说故事，边给予建议性的动作。

2. 角色扮演

利用教师入戏的技巧来帮助孩子把整个故事演出来。老师可能选择扮演巫婆、大头目或者巨人、国王等这类具有权威性的角色来提出要求、建议或问题，藉以掌握整个戏剧的进行，且刺激孩子们演出时的动作与反应。

3. 成为观众

老师只站在一旁，单单做个好观众，欣赏孩子的演出。

在计划之后，孩子已为演出做了充分的准备。待大家安静下来各就各位后，听老师的指示就可以开始进行演出活动。

四、故事的回顾——反省与检讨

这项工作在整个创造戏剧的过程中是很重要的一环。戏剧"引导人们对其行为、道德及人类处境进行反省"（Bruner,1986）。在演出呈现后，孩子会很想分享他们的经验与心得，且老师也可以藉此机会协助幼儿对自己的行为、创作内容做回顾与检讨的工作。

埃德蒙生（Edmiston,1993）就曾针对自己的教学做研究，发现戏剧反省的内容与参与者的内控权有密切关系。在其结论中，他发现当参与者拥有较多的主导权时，他们才有办法对自己创造出的内容做反省。反之，若教师的指导性

太高，参与者会因缺乏兴趣与个人的体验，而失去反省的机会。同时，他也发现若儿童以"观众"的身份进行反省，他们较能以第三者的眼光来分析事理。若以"角色"的身份做反省，他们较能从个人的感觉及主观的想法来表达自我的感受。笔者的研究也有类似的发现。教师可以第三人称的方式，让幼儿针对课程的目标成效做检讨。如该课目标是清楚地表现哑剧动作，其课后所讨论的问题就可能如下："你怎么知道小朋友们在冰湖上玩耍？你看到什么？"或"你刚刚怎么知道小熊肚子好像很饿的样子？"若是想请小朋友为增进演出的效果提出问题，就可问："下次若再演一次，我们该如何改进使跳舞的部分更精彩？"上述问题能引发幼儿对戏剧课程本身做客观的讨论。若教师想引发更多个人经验的分享，就可以问小朋友："最喜欢的部分是哪里，为什么？"也可用第一人称的方式问问题，如教师以母亲的身份询问冒险归来的小孩："小宝贝，你们刚才去哪里了？有没有遇到什么事？妈妈好担心哦！"如此，幼儿会自然地把先前的戏剧经验分享出来。

五、故事的再创——二度计划与呈现

对于喜欢的事情，小朋友通常都愿意一做再做，对戏剧也不例外。老师可以引导小朋友重复以上计划→演出→检讨的过程，把重点放在不同的角色或故事中其他片段，也可再重复加强第一次演出的部分。只要老师及学生们喜欢，这些过程可以不断地计划与呈现。

第二节　故事的导入——选择与介绍

在故事戏剧中的前导部分,教师如何选择适当的故事、如何利用不同的技巧来引入主题,是研究之重点。根据二度文献资料(Heinig,1987;McCaslin,1987a,b;Salisbury,1987),多数学者认为在故事戏剧活动之初,如何利用引起动机、暖身活动及讲故事的方式是相当重要的。有部分的学者(Heinig,1987)提及进行故事前应注意故事的选择,但多是一般性的大原则,较少对详细发生的问题做分析。本节将针对这个议题,引述研究结果,在第一部分先就"故事选择"中发生的问题进行讨论;接着,再就"介绍故事"中的问题进行讨论。

一、故事选择

带领故事戏剧的首要任务就是对故事的内容做分析,以为戏剧活动的题材做适当的选择。布斯(Booth,1994)就曾提及,选择故事时,应以有趣且包含不太复杂的情节、动作角色与对话的故事为主。这类的故事较能提供幼儿在自然的情境中自由表达的机会。另外,故事架构最好具备基本戏剧架构——"起、承、转、合"。"起"就是故事的问题或主题之始;"承"就是故事的发展,为解决或衔接问题而连续发生的事件;"转"乃是故事的高潮,通常伴随对立人物的出现或冲突事件的发生,让参与者感到新鲜、刺激,且充满挑战;"合"就是结束,在故事之尾有一段静态或令人满意的结果。除了结构外,研究中也发现选择故事时,必须考虑下列问题(林玫君,1999b):

(一)故事的角色与剧情

故事中角色与剧情的复杂度会影响带领的成败。研究显示,多数故事包含

下列三种形态：一是单角，二是双角，三是多角。

1. 单角

从头到尾只有一位主角，从事不同的事情。这类故事又包含两种：一为定点单角，幼儿留在定点上就可以进行活动。例如：《我要变成猫咪》《给姑妈笑一个》。二为动点单角，幼儿必须到空间中移动。例如：《阿罗有支彩色笔》。

2. 双角

两类角色戏份相当且有互动，其中又有三种形式：一为两种角色"同时"出现，例如：《逃家小兔》中的兔小孩和兔妈妈，每次小孩去哪里，妈妈就跟着去哪里。可用AB—AB—AB来表示（A和B各为其中之一角）。二为两种角色轮流出现，例如：《老鞋匠与小精灵》中，老鞋匠去睡觉，小精灵才出现，等白天老鞋匠出现，小精灵又溜走了，可用A—B—A—B来表示。三为故事中有两大类角色，但通常由一个主角配多位同类的角色，例如在《猴子与小贩》中，小贩一位主角配另一大群猴子；《野兽国》中，阿奇自己配一大群野兽，可用A→B表示。

3. 多角

一群主角，主角之间有互动，依剧情的复杂度分别有三类：第一类是一位主角对多位配角，但剧情反复出现。例如：《小青蛙求亲》中，小青蛙对鹅、猫、狗、鸡等角色，但情节以"小青蛙找老婆"为主题；在《三只比利羊》中，大丑怪对大、中、小三只羊，情节以"谁敢走过桥"为主题，可用A→B1、B2、B3表示。第二类是多位角色一样重要，且在故事中轮流出现，没有明显的主配角之分，但主要的剧情反复出现（A→B→C→D）。例如：在《雨中的蘑菇》中，几位动物轮流想挤进蘑菇下躲雨，但每次先得征得之前动物的同意。最后一类是多位角色分别出现，发生的剧情与地点都不相同，情节较复杂，场景必须不时地变更。例如：《国王的新衣》《白雪公主》等。

对初学者而言，教师可从单角故事或者口述哑剧开始进行活动，详情请参考本书第七章第五节的研究结果。

（二）故事的人名与版本

有些故事是一些幼儿曾听过的故事，在述说这些故事时，要注意使用的人名与版本，当幼儿产生疑问时可加以澄清，尽量让人名一致。例如：《野兽国》的故事中主角为小毛，而绘本中的主角名字叫阿奇，教师在讲故事时，可特别告知幼儿阿奇和小毛是同一人，或告知为什么老师的故事称为"小毛"。若不想增加麻烦，可让人名一致。有时幼儿会对老师故事内容与自己知道的版本做比较，当

疑问发生时，可以询问孩子知道的版本内容，并告知老师的版本和他的有些不同，可请他仔细听，之后再告诉大家不同的地方。教师也可告知幼儿，将要讲述的故事有许多特别的地方，幼儿必须注意聆听，之后才能演得更尽兴。

（三）故事的逻辑性

有些故事剧情的逻辑性较强，常依事件发生的顺序，循序渐进。此类故事在讨论练习时，也较容易依其逻辑发展剧情，例如：《野兽国》《猴子与小贩》。有些故事中发生的事件没有前后的时间顺序，因此较难依其内容顺序讨论，例如：《讨厌黑夜的席奶奶》《给姑妈笑一个》。此时，老师可利用白板或大墙报纸列出重要的事件来提醒自己与幼儿，而在实际进行戏剧活动时，不一定要依照原故事的情节顺序，可依幼儿的建议做弹性的改编。

（四）故事的主动或被动式

同样的故事，用不同的方式述说，会影响后来实际戏剧进行的方式。例如：在《老鼠娶亲》中，若讲故事的方式是以"被动"的形态出现，所有的角色只需站在原地不动（太阳、乌云、风、墙），等着老鼠爸爸上门即可。但若教师说故事时，用"主动"的方式呈现，当老鼠爸爸找到太阳时，乌云需要主动走到太阳前遮住它，风需要主动移到乌云旁吹走乌云，墙需要主动出现挡风，老鼠也需要主动出现到墙边钻洞。如此，每一种角色都必须主动从自己的位置移至其他角色的位置，剧情才能够顺利进行。因此，一个故事叙说的方式与之后呈现的方式有密切关系。研究的结果显示，对于经验较缺乏的幼儿可以先使用被动的方式呈现故事，而对于年纪较大的幼儿可直接使用主动的方式，让各种角色有较多互动的机会。

（五）故事动作和口语的比例

故事中动作与口语的比例会影响带领活动的选择。每个故事都有口语对话和人物行动两部分，若故事的内容多为连续的行动，适合用手势或身体表达出来，教师可用哑剧动作来引导幼儿参与。反之，若故事中包含较多的口语内容，适合声音与对话的练习，教师就可采用较多需要运用口语的戏剧活动。同理，若是计划在未来呈现时，用"口述哑剧"等动作为主的戏剧活动，老师讲故事时就应多着墨于"动作"的描述，如《野兽国》《猴子与小贩》；若想即兴创作需要"口语对白"的戏剧活动，在讲故事时，就可保留一些简单且反复性的对白，如《三只

小猪》《老鼠娶亲》《小青蛙求亲》等故事。

(六) 故事的高潮与控制的平衡

有些故事平铺直叙,缺乏引人入胜的情节,教师可视情况编入一些对立的角色,例如:在《小青蛙求亲》中编入蛇的角色,《老鼠娶亲》中编入猫的角色,如此可让剧情的发展更紧张,且具冲突性。有时候,故事某些内容又太过热闹,甚至会造成失控的后果,教师可弹性地编入一些"内控"的内容、人物或情节,以备不时之需。例如:《野兽国》故事中,老师在讲故事时,就加上"野兽必须听音乐跳舞"一段内控的情节,万一野兽不能自控时,教师就可利用音乐控制。

(七) 故事中定点与动点的差异性

在幼儿未能明确地掌握自己身体动作及空间中的移动时,可先以定点为主的故事开始,例如:《给姑妈笑一个》,幼儿不需移动,坐着就能呈现故事中姑妈的角色。随后在幼儿自控能力及客观的空间许可下,不妨尝试需要在空间中移动的故事,例如:《阿罗有支彩色笔》,幼儿可离开座位,模仿阿罗,想象自己在教室的空间中尝试各种冒险事件。

(八) 与幼儿原有经验的关系

有些故事的主题不是幼儿的原有经验,可利用学校中其他的活动增加相关经验。若故事的内容无法配合时令、文化或幼儿的个别需要,可以考虑放弃。例如:《雪人》中玩雪的经验对大多数亚热带的幼儿而言较陌生;《阿利的红斗篷》对盛产羊毛的国家的幼儿很适合;《圣诞老爸》虽不属于我国国情,但可配合圣诞时令试试看;《蜘蛛先生要搬家》,可先引导幼儿观察蜘蛛及各类昆虫的移动情形,再进行戏剧活动;《小丑普兰》,可带领幼儿欣赏马戏团的现场或影带表演。

(九) 故事中情节与人物的真实性或虚构性

选择故事时,其情节与人物的真实性或虚构性有时也会影响带领的效果。研究中将之归纳为下面四种类型:

第一类为"故事情节与人物"均为真实的描述,幼儿比较容易表达,但有时会缺乏新鲜感,教师带领时必须突破刻板的现实印象。如《爸爸的一天》中,无

论"爸爸"的角色或"上班"的情节都是平日真实生活的一部分。第二类为"现实情节"加"想象人物",如《比利得到三颗星》。第三类为"虚构情节"加"现实人物",如《野兽国》。第二、三类故事是现实与虚构的巧妙搭配,能吸引幼儿的兴趣。第四类为"虚构的剧情"加"虚构人物",如《讨厌黑夜的席奶奶》,它通常很吸引幼儿,但有时也会因为太过抽象而影响呈现时的表现。上述四种类型可以表8-2-1列出:

表8-2-1　情节与人物的真实虚构性对照表

	现实生活剧情	虚 构 剧 情
真 实 人 物	（1）现实生活剧情+真实人物 例:《忙碌的周末》	（3）虚构剧情+真实人物 例:《阿罗有支彩色笔》
虚 构 人 物	（2）现实生活剧情+虚构人物 例:《皮皮的影子》《圣诞老爸》	（4）虚构剧情+虚构人物 例:《讨厌黑夜的席奶奶》

二、故事介绍

研究发现,进行故事戏剧之初,首要考虑的是幼儿原始的兴趣或与课程内容相关的戏剧主题。此外,"如何将故事介绍给幼儿"是教师在开始导入故事时,应特别考虑的部分。说故事虽然不属于戏剧活动的范围,但因领导者常运用"故事"或"绘本"的内容作为戏剧的蓝本,因此,如何把故事讲给幼儿听,也是一项重要的带领技巧。一般教科书多直接介绍故事该如何述说的技巧,但对其实际被运用于故事戏剧的情况,多不甚清楚。因此,将利用行动研究结果来呈现"介绍故事"及"说故事"时可能发生的问题。

（一）幼儿对故事的熟悉度

1. 介绍新故事

对于某些新的故事,避免在第一次讲完故事后,马上就要幼儿呈现演出完整的故事内容,必须待幼儿对故事的剧情熟悉后,再做呈现。教师在正式进行戏剧前,可通过故事书或剧场的分享来提高幼儿对故事的熟悉度。

2. 介绍熟悉故事

对于幼儿们已非常熟悉的故事,如《三只小猪》《小红帽》等童话故事,可以不用再重新复述故事而直接进行讨论练习的部分,不致使小朋友失去兴趣。

(二）故事的介绍方式

1. 读故事书

在戏剧活动前至少先读过1—2次，把重点放在对故事中情节与主题的探讨，也可针对图画书中的插画及与幼儿相关原有经验等做讨论。幼儿若对故事内容熟悉时，较能进入故事的情境，直接参与讨论、计划与呈现的部分。

2. 用演戏方式呈现

除了一般的叙述故事方式外，也可以用剧场的方式呈现。例如：在《小精灵与老鞋匠》中，由主班老师、带班老师及实习教师一起合作演出，分别扮演鞋匠夫妇及小精灵的角色，通过具体的角色互动，幼儿更能体会故事的精华。

3. 用其他方式呈现

教师若以第一人称（剧中人物）的方式讲故事，可加强故事的临场感，且较顺畅。例如：《讨厌黑夜的席奶奶》中，老师全身装扮成黑色，以老太太身份出现讲故事，很吸引小朋友。

（三）说故事技巧

1. 掌握一般说故事技巧

要尽量掌握声音、语调、动作等说故事的技巧，赋予故事新的生命力且制造适当的气氛，以帮助小朋友及早进入戏剧的情境。

2. 注意人称

可以第一人称（剧中人物）的口吻说故事，但讲完故事后的讨论必须继续以角色的身份和小朋友讨论与练习，衔接上会比较顺畅。例如：《讨厌黑夜的席奶奶》，老师全身装扮成黑色，以老太太身份出现，很吸引小朋友。说完故事后，老师继续以席奶奶的身份和小朋友讨论故事的情节，甚至告知"席爷爷"的状况，小朋友热烈地参与讨论。

3. 保持内容的弹性

故事进行中可以考虑接受小朋友的建议，改变预定的故事内容，但对初学者而言，可以暂时不理会其他的建议，待熟悉后再考虑。例如：《讨厌黑夜的席奶奶》教学中，第一次讲故事时，就有小朋友建议"叫大巨人来帮忙""叫大鸟飞上去帮忙"，因为那是第一次讲故事，教师并未马上采用幼儿的建议，待幼儿尝试过初次的戏剧活动后，第二次才采用。

4. 处理熟悉故事

对于某些幼儿熟悉的经典童话故事,如《三只小猪》《小红帽》,可以不需要像一般的方式,从头到尾完整将故事重述一次。而对于某些新的故事,在幼儿尚不熟悉时,避免在第一次讲完故事后,马上就要把完整的故事呈现出来。教师可将故事多读几遍或用不同的方式呈现,等幼儿对故事的剧情及事件发生的顺序清楚后,再做戏剧的呈现。

5. 配合活动重点

教师若希望让幼儿对整个故事的流程有大概的了解,可把故事讲完后,很快地从头到尾带过一次。但若计划在呈现时,只要针对一些故事的片段或剧中人物做分享,可选择性地叙述故事的重点就进入综合呈现的部分。教师此时要避免花太多的时间讨论故事的细节,以致延误后面的主要活动。

第三节　故事的发展——讨论与练习

讨论与练习关系整个故事的"创作"部分。通过发问技巧,教师可鼓励幼儿分享对故事的想法并针对故事发展中的情节与角色做哑剧或口语的讨论与练习。通过自己的声音与肢体的练习,幼儿得以将自己的想法融入原来的故事中。研究中发现有些戏剧技巧可帮助教师发展幼儿对故事的想象与表达;但在发展过程中,仍有许多问题应运而生。以下就将针对研究结果做讨论。

一、讨论活动

(一) 多元创意

1. 引导讨论

教师尽量用多元的方式与开放发问的技巧引导讨论。讨论时可针对人、时、地、事、物等内容发问。

2. 鼓励创意

讨论练习时,应该鼓励创意,有时可依幼儿的想象或建议,重新架构故事的内容。例如:《讨厌黑夜的席奶奶》中,小朋友建议用剪雪花片→堆雪人→雪人吓席奶奶→做鬼脸的顺序组织故事;《老鼠娶亲》中,小朋友建议风把老鼠吹回老鼠村,随后回头时自己却撞到老鼠村的墙壁;《野兽国》中,幼儿变成家具时,许多人要求变成"计算机""衣橱"等非阿奇故事绘本中的东西。小朋友很容易互相模仿,若这种情况发生,老师可以说:"我喜欢跟某某小朋友不一样的动作(想法)。"

（二）社会互动

1. 运用剧中人物

有时教师也可直接变成剧中人物，以第一人称方式与幼儿进行即兴口语对白或肢体动作的互动。研究中发现第一人称的方式能引发许多的参与和互动。例如：《讨厌黑夜的席奶奶》故事中，教师以席奶奶的身份讨论故事之外其他打败黑夜的方法；《小青蛙求亲》故事中，以小青蛙的身份与幼儿讨论剧情与对白。

2. 运用肢体动作

老师可以哑剧动作和幼儿互动，例如：小朋友变成《野兽国》中的家具，老师则可去玩一玩计算机、睡一睡软床、坐一坐沙发。在多角的故事中，教师与幼儿可以双角的方式进行活动，幼儿全体变为一类的角色与教师扮演另一类的角色互动。

（三）具体的讨论内容

1. 利用白板或实物道具

讨论时，老师一边把流程写在白板上，一边跟小朋友复习、练习。也可展示一些实物，让幼儿观看及触摸，以增加具体的真实感。例如：《老鞋匠与小精灵》中制鞋工具、真拖鞋、鞋皮、针线、鞋拔等。

2. 回想原有经验

若是第二次进行同样的主题时，可提及上次的优缺点让小朋友回忆原有经验，以助其快速地进入戏剧情节。如《三只小猪》中，老师说："上次有个小朋友当猪大哥，大野狼追他的时候，他跑到猪二哥家，没敲门，猪二哥还没开门，大哥就直接进去了！这次若再做的时候，要注意门的位置。"

（四）时间的掌握

1. 避免时间拖延

幼儿对讨论的"耐力"有限，教师往往无法依照原定的计划做详尽且合乎逻辑的讨论。每次针对当日要呈现的内容即可。通常时间拖得太长，会影响之后"呈现"时的专注度。

2. 弹性地运用时间

第一次介绍新的故事时，为避免时间太过冗长，可以在平常的课程中先介

绍故事内容,待戏剧课时,直接进入发展故事和计划、呈现的部分。另外,对于幼儿较熟悉的故事,如《三只小猪》《老鞋匠与小精灵》等,不需重述故事,可直接利用讨论练习的方式,边发展边复习故事的情节,如此方可缩短长时间静坐讨论,让幼儿快一点进入行动(呈现)的部分。

3. 删改重复内容

故事中重复或类似的部分,可视情况删减讨论的内容。例如:《老鞋匠与小精灵》都有做鞋子的部分,可视状况省略老鞋匠或小精灵做鞋子部分的练习,直接跳入计划与呈现中。

二、练习活动

(一) 动作练习

1. 示范动作

幼儿初接触戏剧时,老师可用示范的方式,让幼儿具体了解一些专业用语或抽象概念。例如:示范哑剧动作或"慢慢变成"某种东西的哑剧动作。另外,教师也可鼓励自愿的小朋友,个别出来示范其想法。例如:《老鞋匠与小精灵》中,让幼儿穿着自己做出的鞋子走路。

2. 手部动作代替身体动作

开始练习时,为使幼儿可以在定点活动,可用手来代替身体做动作。例如:《老鞋匠与小精灵》中,让小朋友用手指当小精灵的脚练习走路的动作;《五只猴子》中,用手指当猴子练习荡秋千的花样,待熟悉后,再请小朋友用身体试试看。

3. 让想法具体可见

在练习之初,小朋友一直急于说出他想要做的东西,老师可使用一些口语的技巧去提醒幼儿运用哑剧动作来表达。例如:你要变成你们家的一样东西,什么东西都可以,但是不能告诉别人哦,不要说"我是衣柜!我是衣柜!计算机!计算机!"这样别人就知道了,用你的身体做出来,要让我来猜猜是什么。有时,也可要幼儿眼睛闭起来想好将要做的事,老师数到10后,再开始用动作做出。

练习后,老师可询问小朋友变成的是什么,并问变成的东西在哪里。可请小朋友假装把成品举起并分享之。如《老鞋匠与小精灵》中,老师说:"把你的鞋样举起来给我看看,有人已经剪两只了,有的人只剪一只。"等一会后,老师说:"好,有些人已经好了,我数5、4、3、2、1,你们就都做好了,鞋子拿起来给我

看看。"

4. 运用哑剧技巧

在练习中，老师可用口述旁白的哑剧技巧，一面让幼儿练习，一面用口语描述其动作与姿势。例如：《小青蛙求亲》中，猫头鹰躲在树洞里的动作、乌龟缩起头的姿势。除了哑剧技巧外，教师可参考一些哑剧游戏或活动，如"镜子游戏""机械式活动""旁白口述哑剧""静止画面""停格"或"快动作"的哑剧等。

（二）口语练习

1. 注意幼儿发展限制

有些幼儿受到发展的限制，口语表达能力有限。因此，在戏剧活动之初，多半时候以哑剧动作开始练习，待幼儿进入状态后，就可以声音故事或简单的口语活动进行练习。

2. 教师入戏

教师可以第一人称的方法与幼儿练习即兴对白。可截取故事的片段，包含两个以上的角色，教师以剧中人物的口吻即兴地引发幼儿自发性地答话。如老师当鳄鱼，全部幼儿当小猴子，教师以鳄鱼的口吻对幼儿说："小猴子，你这次别想溜，除非你有什么说服我的好理由。"幼儿必须以小猴子的角度考虑问题，并得想办法用"口语"的方式说服鳄鱼不要吃他。

3. 善用各种口语活动

除了入戏外，可以利用"访谈""辩论""专家""访问"等技巧来引发幼儿为故事人物即兴创造对白。

（三）教室管理技巧

1. 练习分组

分组练习时，避免让同构型高的小朋友在一起，例如：都具有领导欲望且较强势的孩子集中在一组或没有意见且遵从度高的孩子集中在一组。分组方式可利用全体单角、双角或小组的方式进行练习。

2. 说明走位

教师必须利用幼儿"坐"在定位时，给予明确口头建议，以避免散开后，幼儿因无法专注听老师的口令而乱成一团。

运用控制器——利用铃鼓或其他控制器时，要先说明开始与结束的信号，

教师也可事先要小朋友练习与控制器的配合动作。

转换信号——也可利用其他的信号,如"数5或数10""音乐开始,结束""灯光亮暗"等。但这些信号都必须在幼儿动作开始前就先说明清楚。例如:《野兽国》中,"老师开始数1时,你就开始向上长,到10的时候停下来,准备好了吗? 好,1、2、3、……9、10、停。"《老鞋匠与小精灵》中,"天快亮了,小精灵要清理一下,数到5就要离开。"

第四节 故事的分享——计划与呈现

故事的分享是故事戏剧流程中的高潮。研究中发现,多数教科书作者将重点放在分享演出的方式,却忽略对其中最棘手的部分——呈现前的"计划工作"的讨论。本节将运用研究的结果(林玫君,1999b),将正式戏剧呈现前所发生的相关问题与因应之道做讨论。另外,在戏剧呈现时发生的状况与教学省思的改进意见也在本节一并讨论。

一、计划部分

在呈现前的计划阶段,教师必须与幼儿共同为将演出剧目做讨论。分析笔者30次的教案后,发现主要包含三个部分:"流程""角色"及"位置"。现就个别反省经验,一一详述。

(一)流程

1. 讨论流程顺序

幼儿必须对故事发生的顺序做讨论,才能掌握整个戏剧呈现的大方向。通常教师可以在讨论前或讨论中将角色出现的顺序写出或画出在白板或墙报纸上。依据笔者经验,有些故事依时间先后顺序排列,较易进行讨论,如《野兽国》《老鼠娶亲》《小青蛙求亲》;而有些故事的情节并无先后顺序,在进行流程的讨论时,幼儿会依个人的喜好而任意提出建议。演出时,有时会因为缺乏"共识"而显得混乱不清。此时教师应弹性采用少数幼儿的建议,并告知下次再演出时,可依另外几位未被采用的建议。

2. 安排转换与提示

讨论流程时，可事先安排一些"转接"的动作，使得幼儿在呈现时默契更好，能随着场景转接的"提示"（Cue），进行整体的呈现演出。例如：《野兽国》中，教师巧妙地编入阿奇进房间后和他的家具玩一玩再去睡觉。"阿奇睡觉"就成了房间转换成植物场景的"提示"。另外，阿奇大叫"我不要"，且把自己的头蒙住后，蒙住头就成了"房间植物"转换成"海浪"的"提示"。

3. 省略部分流程

通常同一个活动进行到第二次或第三次时，幼儿对流程已经很熟悉，教师可跳过流程的部分，直接进行分配角色及位置的计划。

（二）角色分配

研究中显示，角色分配常是所有故事戏剧中，花费时间最长的部分。它甚至会影响呈现时的效果。在角色分配时发生的问题与因应之道如下：

1. 运用一般原则

第一次呈现时，可先选择能力比较强或自愿的孩子出来参与活动，这也能鼓励那些比较害羞或动作慢的孩子从观察他人参与呈现的过程中，得到正面的增强。开始时，可让2、3人同时扮演一个角色，通过同伴的互动，能提供其安全感且帮助其自由地即兴表演。尤其是在第一次呈现时，教师也可参与扮演，以便在需要时，提供及时协助。

刚开始时，分配角色时间很长，需要与孩子慢慢地建立默契，并使用技巧让分配角色有组织且不混乱。可使用白板写下需要的角色、人数及定案的人选，且写下后尽量不要再改变。注意幼儿的视线，教师必须调整白板至幼儿可见的范围。

2. 运用道具

少量的道具，如头套、名牌、简单的服装或道具等，可以代表某些角色的特征，帮助幼儿记住自己所扮演的角色。这些东西在第一次呈现后，视需要再慢慢地加上去。根据研究，使用头套或其他道具时，需考虑数量及使用方法的相关问题。下列是笔者教学时遇到的问题：头套的数量不足；松紧带或母子带的头套太小，不合幼儿头围的大小；头套前图像太大，挡住了幼儿的视线。

临时的道具，除了事先预备的道具，课堂中应随时准备一些多余的头套、碎布、装饰物等各种象征性的材料，让幼儿可以机动性地拿在手上或穿在身上，例如："风"的角色可利用教室中现成的丝巾来代表，"太阳"的角色可利用垃圾袋

贴上金色胶带来代表。

使用相关的头套或道具可以帮助幼儿增强对角色的认同感,也可降低角色被替换的频率。但其缺点有二:一是这些额外的道具会影响幼儿对角色的好恶,二是因为装戴道具的问题常延误了课程的时间,甚至最后干扰了整个教学的流程。

3. 考虑幼儿对角色的好恶

幼儿对角色的好恶很明显,常常容易受到同伴的影响,也容易因为班级的不同而改变。某位角色不受幼儿欢迎,没有人想演;而一些很受欢迎的角色,又有一群人抢着演。在研究中发现,较受欢迎的角色都是主角,例如:小青蛙、青蛙小姐、老鼠、老鼠小姐、小精灵、猪小弟等;较不受欢迎的角色多半是配角或反角,例如:乌龟、风、墙壁、猪大哥、老鞋匠、大野狼等。有些女生则不喜欢当野兽。在诸多喜好之中,教师必须保持相当大的弹性。

4. 弹性分配角色

对于上述受欢迎的角色,在活动刚开始时,可先跳过去,待选定其他角色后,再回头选定主角。也可以分配多一些人担任主角,以满足幼儿的需要,且可藉此让幼儿熟悉故事流程。待进行一段时间后,教师可慢慢与幼儿建立规则且限定每位角色的扮演人数。

而对于一些次要或不受欢迎的角色,可增加一些特殊的道具或造型来吸引幼儿,如在《老鼠娶亲》中,风和墙的角色很不受欢迎,教师在第二次扮演时为两位角色加上丝巾和垃圾袋做的衣服,有比较多的小朋友愿意担任这两个角色。若是幼儿实在无意愿,也可由教师暂时替代。

有小朋友平时在班级中较强势,居领导地位,常要求当主角,且不愿让出,教师可在第一次演出时满足其需要,第二次就要轮流,若没有其他幼儿要扮演同一角色,则可让该位幼儿继续担任。有时也可以引导这类幼儿担任其他的角色或职务,也可请他担任教师的助理。若该生继续坚持不轮流,教师必须利用其他的机会,引导讨论此问题。

教师也可改变自己的角色,分享可以扮演不同角色的新经验与乐趣。例如:没有人要当《野兽国》中的海浪、《老鼠嫁女儿》中的风、《三只小猪》中的猪大哥,教师在扮演这些不受欢迎的角色时,特别加强肢体与脸部的表情,之后分享扮演角色的乐趣,以加深幼儿对角色的印象。

角色不一定要依照原故事内容,必要时可适当增删。有时甚至可把问题提给小朋友,让其自己思考解决的方法。例如:《野兽国》中没有船载主角去野兽

国,怎么办?(小朋友四人决定创造船的角色,用布代表。)或者要小朋友自己想办法解决数位小朋友都想演同一个角色的问题(小朋友自行到一边猜拳或讨论解决的方法)。

另外,避免主角人数过多,使戏剧进行中总是有一大群主角跑来跑去的情形。例如:《三只小猪》最后,有一大群幼儿躲在猪小弟家,造成不少混乱。

5. 处理常规问题

在准备计划演出前,幼儿常会为"谁要扮演什么角色"而争执不已,除了上述方法外,笔者也曾尝试利用常规的技巧解决纷争(林玫君,1999b)。

鼓励正面行为——教师可以用增强的方式来鼓励正面的行为,当一群孩子争抢着某些角色时,教师可不理会且及时点出那些没有抢着要当的孩子,并强调只让安静坐好的人先选择角色。

协调或讨论——教师也可鼓励幼儿尝试不同的角色,通过协商,考虑轮流、合作等方式来选择角色,否则就必须订定公约,讨论如何解决"分配角色"的问题,下列就是曾订定的公约内容:"选定角色后,不能反悔""等下次玩时才能重换""轮过的角色要先让其他有兴趣的人演,不能一直演同一个角色"等方法。若无法摆平角色分配的问题,可再跟小朋友协调,鼓励一些人改变决定。

口头提醒或暂停——有时幼儿情绪过于激昂时,在心理上未准备好要分配角色,教师可视情况口头提醒订定过的公约。若仍无法解决,只能考虑暂停且将之延至下次再进行。

(三) 位置分配

1. 运用一般原则

一般可把主要场景安排在教室中央,其余则安排于教室中的其他角落;若是一个故事中同时有几个重要的场景,可依发生的时间,把它们安排于圆圈中或教室四周的区域;也可以利用教室的家具当成某些特定的定点,例如:老师的椅子是国王的宝座,小朋友工作的地垫成为警卫站岗的位置。

开始时,尽量利用孩子自己的桌椅或位子当定点。例如:有时它们是动物的栏杆、主角们的床、老板的商店。在轮到某些小组呈现之前,请他们在自己的位置等待。

2. 确定角色的定位

角色的定位及出场退场的相关位置应在计划时就确定清楚。若对象是初次参与戏剧活动且年纪较小的人,教师可自行决定位置且在计划时说明清楚;若

对象是有活动经验的人,教师可与之共同讨论并决定出个别角色的位置,也可利用墙报纸或其他教室中的家具标示出来。

在计划角色的位置时,老师可直接请小朋友在位置间走走看,让其具体地了解场景与自己的关系。例如,《野兽国》中阿奇房间扮演家具角色的位置,教师在与幼儿讨论个别家具该站在房间(圆圈内)的某些定点,同时要幼儿走至那些定点试试看。

若是角落太多,位置分配的时间相对延长,先到定点的孩子会因为"等待"时间太长,而干扰活动进行。解决的方式是先让全体幼儿坐着讨论并在白板上画下个别的定位后,再要幼儿同时走到定位点,确定自己的位置。

小椅子、小地毯或圆圈的地线及角落的空间都可以当定位。需考虑并排除一些容易让小朋友分心的教具(语文区中的枕头,积木区的积木),也可另订公约来约束。

3. 弹性使用其他空间

若是教室空间太小,可以利用其他的活动空间替代(如音乐或韵律教室、幼儿午休空间等)。需要事先利用地线或柜架做妥善的区隔,以免幼儿在大空间中因过度兴奋而追逐跑跳。

事先考虑幼儿对转换空间后的适应性与好奇心,以避免不必要的教学困扰。例如:有的教室空间太大,有的教室具备多面镜子,有的教室有其他杂物等,这些都会造成分散幼儿注意力的不确定因素。

二、呈现活动

这是故事戏剧中把故事完整地表演呈现出来的部分,通常也是戏剧中的高潮部分。教师可以依照计划,利用旁白口述指导或角色扮演的方式来衔接故事的剧情,而幼儿则依照计划中的角色、位置与流程等,用自己的肢体与口语呈现故事的精华。在整体呈现时,无论是教师的角色或剧场技巧的运用,在30次的教学历程中,有许多值得深思的问题,现就研究结果一一论述。

(一) 教师角色

1. 确定教师身份

教师在故事戏剧呈现进行之前,应先向幼儿说明自己将在剧中扮演的角色,例如:说故事者、主角或配角。

2. 留意音调的掌控

教师口述故事时,音调要充满戏剧性,使小朋友也能感受到剧中的气氛。若身兼二角,有时为剧中人物,有时为说故事者,最好利用不同的音调说话,以区辨二者的不同。

3. 转换角色的问题

研究中发现,一位教师常须兼顾口述旁白及剧中人物等双重角色,为避免幼儿混淆,可以音调变化、道具搭配或灯光来暗示幼儿教师身份的转换。凯尔兰(Kelner, 1993)也曾在其书中,说明教师如何进行"身份转换"。她提到幼儿常容易将"想象"与"现实"混在一起。因此,当教师要转换角色时,可以手拿着角色的衣物或道具(如一顶消防员帽子),特别告诉幼儿:"当老师把帽子戴上时,就变成了故事中的消防员,拿下帽子后,又变回老师自己。"接着问小朋友:"是否准备好要与主角见面?"之后,教师就可摇身一变,成为故事中之人物。若是孩子年纪稍大,只需要事先告知将要变成的人物,而不需把教师使用的道具或衣物介绍给他们。

4. 呈现二度或三度

到二度或三度呈现时,教师可退出让幼儿自己演。呈现结束时,请大家拍手,各个角色跟大家鞠躬,练习剧场的礼仪。

(二) 剧场媒介的运用

1. 解释戏剧概念

利用机会以幼儿可以了解的方式来解释戏剧的专有名词。例如:"旁白"的意思就是有人在演戏时,在旁边说故事的人(举一个小朋友都看过的例子);"幕起"表示好戏开锣,大家必须各就定位,准备上场。

2. 运用音乐

适当的音乐背景可用来增加气氛及想象空间,也可以用来当成开始或结束的信号,甚至可作为角色或情节转换的提示工具。但在运用时必须考虑音乐的恰当性,研究中就发现,有时若配乐的部分盖过教师口述内容,音乐的条件或曲式与故事不搭,将影响故事及幼儿创意的发展。另外,计划时,应把将要使用的音乐器材放在教师随手可及之处,以方便使用。

3. 运用灯光

灯光和音乐一样,若使用得体,都是增加戏剧气氛及想象空间的最佳媒介。它也可以用来作为开始、结束或转换衔接的工具。在研究中发现,灯光的运用须

考虑教室客观的环境(如教室太亮,灯光效果不好)、参与者对灯光使用的了解与配合默契、教师位置与灯源的距离、切换灯光的频率等相关问题。另外,一般在教室中,除了运用教室原来日光灯的效果(白天需配合窗帘),也可考虑手电筒、台灯或圣诞灯等来加以变化。

4. 培养剧场礼仪

为了让参与者分辨准备的练习、讨论计划与正式的分享之间的不同,教师可以介绍一些剧场礼仪给幼儿。例如:开始时,全班一起说"好戏开锣"或连续打暗灯光三次,表示大家必须安静下来,以等候即将开始的演出活动。在过程中,可提醒扮演的幼儿需学会等待,安静地坐在自己的位置上。在结束时,也可提醒小演员们鞠躬谢幕。这类剧场传统礼仪的概念可以在一般教室的讨论或参与儿童剧场的欣赏中培养。下例就是研究中教师与幼儿讨论剧场礼仪的实况:

"在演儿童剧的时候,主角还没出场,他在干什么?如果他在后面玩,轮到他的时候,他就不知道要出来了,你们喜欢看这种儿童剧吗?""当我们要演戏时,还没有轮到你时,你要做什么?"经过讨论后,最后的结论是:"还没有轮到你时,你就坐在绿色线条的外面,等轮到你时,你就走进圈圈里面。"

(三) 活动的结束

1. 运用静态活动

活动的结尾,可利用"秘密分享""剧中人物""引导想象""放松活动"及其他静态活动,让幼儿转换心情,回到原点。例如:《野兽国》的结尾,老师利用引导想象的方式,让野兽们躺在沙滩上,闭起眼睛,全身放松,从脚到头,慢慢感觉自己被海浪淹没。

2. 回收道具的方式

有时活动一结束就混乱不堪,头套、道具满地都是,教师最好先想好收拾的原则,以减短结束的时间。例如:请小朋友折好放着,老师到小朋友面前去收;也可以在活动结束后,幼儿要离开教室时,由老师点名的方式,一一起身交回头套。

3. 延伸活动

也可加入相关的延伸活动,如工作、语文、数学等活动,以加深幼儿对故事的喜爱与了解。

（四）戏剧呈现的行为问题

在呈现戏剧时，幼儿常会因为某些戏剧情境变得情绪激昂而失去控制，甚至干扰戏剧的进行，以下就是笔者曾遇到的问题。

1. 无法轮流等待

未轮到演出的幼儿，有的呆坐一旁，无所事事，例如：《三只小猪》中的猪妈妈；有的自己玩自己的游戏，例如：进入语文区看书或玩靠垫；有的吵吵打打自成一组，不理会正在进行的戏剧部分。

2. 无法专注

有时，小朋友会拿道具开玩笑或态度不认真；有时会兴奋地忽略已讨论过的细节，例如：《三只小猪》中，小猪们跑到别人家中，忘记敲门、开门、关门。

3. 无法自控

特别在一些空间中的移动或肢体的动作，小朋友容易互相碰撞，甚至拳打脚踢，造成肢体冲突。

（五）尝试解决问题的方案

上述问题常会影响戏剧活动正常的运作，研究中教师曾尝试以下列方法解决问题。

1. 口头提醒与警告

老师可先请小朋友暂时回到座位定点上，以询问口气问："想演的人举手？""不想演的举手？"若大部分的人都想演，就提醒小朋友，再给一次机会。若再无法自我控制，当日的戏剧活动就要暂停。

2. 剧中人物的内控

《野兽国》中，老师饰演"阿奇"与家具及野兽互动，若幼儿太吵时，老师就以阿奇的身份与口气命令扮演家具及野兽的幼儿听话。另外，在活动中，幼儿常发生碰撞的情况，老师可以妈妈或其他具控制力的角色，发挥权威，设法让幼儿冷静下来。

3. 停止活动

活动太过混乱时，老师可以随时"停止活动"或"更换"活动，以防止场面完全"失控"。例如：《讨厌黑夜的席奶奶》中，幼儿兴奋地到处乱跑，活动虽未结束，老师马上把扮演席奶奶的幼儿们唤回，并声称席奶奶与黑夜斗得太累了，要先回床上睡一觉。

4. 教师自我反省

若是某些问题一而再地发生时,老师也必须自我反省,是不是所设计的戏剧活动已无法吸引幼儿?什么是大家的新兴趣?是不是平时的常规就有问题,要如何治本?或是因为缺乏旧经验,待一段时间默契培养后,就会有所改善?

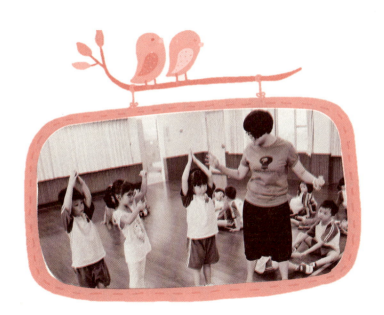

第五节 故事的回顾与再创
——反省检讨与二度呈现

本节将探讨流程中最后的两大主题——故事戏剧呈现后的反省检讨及重新创作的历程。"反省"在整个流程中占着相当重要的地位。因为只有通过反省，儿童的思考才能扩展（Verriour，1984）。"再度计划与创作"也是整个故事戏剧的重头戏，因为创造性戏剧的最终目的，就是希望通过各式的活动，来鼓励参与者跳出原始故事的框架，创造属于自己的想法和表现。

一、反省检讨

研究发现，反省检讨的部分虽然重要，但却容易被忽略（林玫君，1999b）。受限于幼儿短暂的专注力，幼儿在戏剧进行中，往往到了呈现之后，就已无法专注精神，继续与老师进行最后的反省工作。虽然如此，研究中发现，教师仍可把握下列要点进行讨论。

（一）一般原则

1. 回顾细节

教师可鼓励幼儿回顾一些片段情节并给予口头或实物的回馈。教师可引导儿童回想表现特殊的情节，询问幼儿对剧中印象最深刻的部分并要其详细描述剧中内容。例如：引导儿童回想呈现片段并叙述野兽的脸部表情。

2. 鼓励幼儿的正面行为

对于幼儿正面的行为，教师可以立刻给予鼓励与回馈。可以要幼儿为自己拍拍手或用大拇指在幼儿头上盖一下，并描述幼儿当日的特殊贡献以鼓励幼儿继续进行活动的兴趣。

3. 鼓励反省

教师可以引导儿童针对自我或者同伴特殊的表现，做反省与评量的工作，例如："你觉得自己演得怎么样？哪里好？你觉得当野兽的人演得怎么样？为什么？"教师也可与幼儿讨论"如何当一个好观众"，了解孩子们的认知，帮他厘清一个好的观众应该做的事，并确切地写下来且遵守。这段讨论通常在全剧结束后才做，此时的幼儿心浮气躁，有时很难继续静下心来讨论。有时老师可运用访谈的方式，假装发给说话的幼儿一个麦克风，让其评论自己及友伴的演出，也可针对如何当好观众的议题做讨论。

4. 鼓励创作

可引导幼儿重新改编故事，进行二度计划与创作，也可利用延伸活动来刺激新的想法与创意。例如：教师提供一张黑色的大墙报纸鼓励幼儿脑力激荡，帮席奶奶创造一些赶走黑夜的新方法，待下次戏剧活动时就能把新的方法呈现或表演出来。

5. 随时反省

幼儿专注力有限，有时无法等到最后再进行反省工作。教师可在发展故事、计划或呈现时就随时把握机会进行反省工作。有时在戏剧中，通过问题解决、小组讨论、戏剧仿真情境、静态画面的呈现等，都可帮助幼儿站在主观或客观的角度反省人际关系。

（二）幼儿表现

综合两次的行动研究反省纪录，发现幼儿在戏剧活动中的表现如下：

1. 渐入佳境

通常幼儿在第一次呈现时，表现得较生硬，常常无法兼顾口语与动作同时的表达。有时，只站在原位做口语的回应而忘了角色的操作表现，有时做出动作，但口语的部分又遗漏。整体而言，要到第三次或第四次的呈现后，幼儿在这两方面的协调性才会渐入佳境。

2. 了解戏剧形式

活动进行至第三或第四次后，教师会放手鼓励幼儿自行分配角色、地点、流程等部分，有时甚至连教师的主角角色都会让给幼儿。研究中也发现，当幼儿对戏剧的故事内容（Content）及戏剧表现的架构形式（Form）愈熟悉时，他们愈能独立地完成一次成功的戏剧活动。而这个对"戏剧架构形式"的了解，比幼儿自发性地扮演游戏更复杂且精细，其能力的养成就是在一次又一次的创作活动经

验中慢慢体会而来,这是无法单用讨论或教导的方式获得的。

3. 反复玩赏有趣的想法

幼儿会被故事中的一些特别的人物、情节或过程中某位幼儿的特殊想法所吸引,而"反复地"把那个部分"玩"出来。例如:初到野兽国的阿奇,无法与野兽沟通,野兽对阿奇的任何命令都反复地使用"什么是×××"来问问题。之后,幼儿常在玩耍中,用相同的语气,套入不同内容,进行游戏。变成家具后的幼儿,发明了一种"捏鼻子"游戏,只要阿奇捏一下家具的鼻子,家具就会自动变成开花的植物,幼儿一玩再玩,乐此不疲。到了学习区中,幼儿仍然继续进行捏鼻子的游戏。

4. 热爱语文游戏

除了自发性的动作外,四岁的幼儿对自创的文字游戏也很感兴趣,一些如绕口令的对白,夸大的对话都很吸引幼儿。例如:在《三只小猪》中,幼儿会与大野狼唱和抓小猪的对白;在《讨厌黑夜的席奶奶》中,幼儿不断地重复"气死我了!气死我了!"

二、二度计划与呈现

教师可用开放性的问题,引导幼儿重创故事的内容。通常在发展故事中的讨论练习时,教师就可引导幼儿进行创作的工作。经过多次的戏剧教学反省发现,教师间问问题的开放度有不同的层次,由开始时忠于原著的发问与讨论,到第三度的问题与创作,变化多端,全靠教师发问的技巧而定。接着,笔者将描述三种不同层次的讨论,最后以改编自图画书《阿罗有支彩色笔》的活动来说明其间的不同。

(一) 一度讨论练习与一度呈现

依故事的原来内容,对人物动作或剧情的发展做"忠实"地讨论与练习。例如:《阿罗有支彩色笔》中,老师可针对"走在野地上的小路"与幼儿讨论走小路的经验,分享走小路可能经历的事情或身体各部分对于走小路时的反应,最后应用引导想象的技巧,要幼儿用哑剧动作把讨论的内容做一次。另外,可以针对阿罗故事中的其他情节,如坐船求生、爬山、高空掉落、野餐等重要部分做详细并深入地练习。依据一度讨论练习的内容,教师以口述的方式,引导幼儿进行一度的呈现。

（二）二度讨论练习与二度呈现

利用发问的技巧，引导幼儿发挥"想象"，在主要的情节上加入幼儿"自己的想法"，进行开放式地讨论与练习。例如，《阿罗有支彩色笔》中，教师可问："除了苹果树外，如果你是阿罗还会画什么树？""除了坐船外，如果你是聪明的阿罗，掉到水中还会怎样救自己？""除了爬山外还可做什么事以让自己变得很高，以找到自己家的窗户？"依据幼儿的建议与回答，老师可以将它编入二度口述的内容，再以口述哑剧方式来引导幼儿进行二度呈现。

（三）三度讨论练习与三度呈现

一度与二度的问话与改编内容，是以原来故事的主要情节，依序发展延伸。在三度讨论时，教师问问题的方式可以更加开放。此时教师可以跳脱原来故事情节的限制，以"主题"的方式与幼儿讨论剧中的人物、情节、地点、冲突与高潮、结束等戏剧要素，创作出一个全新的故事。例如：《阿罗有支彩色笔》中，其主题为"冒险"，在三度讨论中，教师就可以问："如果你是阿罗，还会想去哪些地方冒险？""必须准备哪些装备？""会遇到什么危险的人物或事情？""怎么解决发生的问题？""怎么平安地回来？"依据幼儿在讨论练习时的想法，老师可在三度呈现中加入幼儿的创意，利用开放性的叙述方式来引导幼儿体验自创的冒险故事。

虽然笔者从研究中，归纳三种重创故事的方法，但在实际戏剧的讨论与呈现过程中，不一定如一度、二度或三度的层次，需要加以区分。教师了解问题的开放度有多大，幼儿可能面临的挑战就有多高，随着教学经验与默契的累积，教师自然就能掌控得很好，幼儿也能适切自在地发展自我故事的诠释与表现。原则上，每次选择五个左右的问题进行故事发展的工作，之后，再依据幼儿的回答来修改呈现的口述内容或角色的对白与行动。

（四）范例

范例一：阿罗有支彩色笔（一度呈现）

（一）引起动机：无

(二)呈现主题:用大书念故事或视听童话之旅的录像带

(三)讨论练习

1. 故事中的小朋友叫什么名字?

2. 他有一件特别的宝贝,那是什么?它有什么特别?

3. 阿罗在家很无聊,睡不着觉,就用彩色笔画了什么?(一条路与月亮)好,假如你是阿罗,老师拍铃鼓后,在你面前画一个月亮和一条路。

4. 阿罗后来向右走上一条野地小路,小路上会长些什么东西?有没有走过小路?该怎么穿越?(做做看)

5. 后来发生了什么事?若是遇到可怕的事,怎么开溜?

6. 结果呢?(栽到大海中,又爬上一条小船,找一个定点当船)有没有坐船的经验?在船上做什么事(想三件事,老师数一、二、三时就做出来)。

7. 在海上遇到小浪或大浪时会怎么反应?(做做看)结果还是掉到水中,阿罗是怎么救自己的?

8. 在沙滩上,阿罗肚子好饿,他做了什么事?如果你是阿罗,你会从哪一块开始吃?怎么吃?(铃鼓后,做给老师看。)

9. 阿罗吃完后又继续向前走,遇到什么?(一座山)山会在哪个方向?你有没有爬过山?如果爬到高山上时,会是什么感觉?

10. 爬到山顶上他有没有看到他家啊?结果发生什么事?(向下落)怎么做出向下落的样子?(老师用铃鼓,倒数5、4、3、2、1,要学生练习"落下"。)

11. 阿罗想了什么方法救自己?

12. 阿罗最后有没有找到家呢?如果你是阿罗,会怎么找到自己的房间?

(四)计划与呈现

1. 计划。

口述前的说明:决定"定点"(位置)、开始与结束(利用灯光和音乐

或铃鼓)。(等一下要呈现时,阿罗的床应该在哪里?老师把灯关上,音乐打开就可以开始了,等音乐结束,老师说阿罗回到床上时,小朋友要去哪里?)

2. 呈现。

阿罗躺在床上,翻来翻去睡不着。于是他决定起床,穿上外套,套上鞋子,出去走一走。他打开窗户,发觉没有月亮,于是伸手探到外套的口袋,拿出彩色笔,爬上窗台,画了一个月亮,跳下窗台,画了一条路,出发散步去了。

他向前走了五步,觉得没意思,于是向右转,走上野地的小路,路上杂草好高,他必须把脚高举才跨得过去。小心!杂草中好像有什么动物,快点走过去。路愈来愈窄了,必须侧着身体才能走过去。

终于,他停下来了,原来前面有棵苹果树,他肚子正饿,阿罗踮起脚摘了一颗苹果,用衣服擦干净,正准备大吃一口,忽然之间阿罗的正前方来了一只可怕的龙,阿罗双脚发软,瞪大了眼睛,但他又不敢快跑,怕怪龙追他,慢慢地,他一步一步地向后退……向后退……

拿着彩色笔的手,也抖个不停。突然,他发现事情糟了!阿罗一头栽进了大海里。他快手快脚地爬上一条干净的小船,他立刻开船。坐上船后,他开始做一件自己喜欢的事,有的在……有的在……(描述幼儿自己的动作)。

海上风浪飘荡,先是小浪,小浪摇呀摇呀,然后是大浪,大浪晃呀晃呀,整艘船忽上忽下,很不稳,还好一会儿陆地就出现了。阿罗下了船,肚子又觉得好饿,他摆出了一堆好吃的水果派。吃得好饱,阿罗继续向前走(麋鹿和刺猬的角色已删掉)。

阿罗走到沙滩左边的山脚下停下来,发觉这座山很高,几乎看不到顶,他深呼一口气准备爬山,阿罗一直向上爬,爬得好高好高,空气愈来愈稀薄,呼吸好困难,头有点痛,快爬不动了……终于,爬到了山顶。

他正要向山的那边探望,却发觉自己从高空一直往下掉(教师可倒数5、4、3、2、1),他赶紧弄了个气球,用手牢牢抓住。又在气球下装了个篮子,站在里面向下看,"哇!好多的房子,就是没有自己的家!"气球慢慢地降落,阿罗从里面跳了出来。

阿罗拖着疲倦的身体,和月亮一起向前走。他很想回家大睡一觉,突然阿罗想起来了!他走到月亮下,踮起脚尖,用手上的彩色笔把天上的月亮框起来,再跳下窗台,走回床边(这段中的警察与画房子的部分都被删掉了)。

他爬上床,盖上了被子。彩色笔掉在地板上,阿罗也睡着了。

(五)检讨

1."刚刚你们肚子很饿的时候,吃了什么东西?"

2."刚刚阿罗掉到海里时,用什么办法救自己?还可以用什么方法?"

范例二:阿罗有支彩色笔(二度呈现)

(一)二度讨论与练习

1. 阿罗的彩色笔很神奇、很特别,如果你有这么一支彩色笔,你会把它放在哪里?(藏藏看)

2. 如果你很饿,又在野地,希望遇见一棵什么样的果树?

3. 有没有比阿罗故事中更可怕的东西?(比比看)

4. 若是你掉到大海里,你会用什么方法救自己才不会淹死?(做做看)

5. 野餐时,除了吃水果派外,有没有什么更好吃的?怎么吃?(做做看)

6. 阿罗遇到一座高山,还有什么地方可以爬得很高,可以带什么装备?(做做看)

7. 从高的地方上掉下来,有什么方法可以救自己?

8. 如何找到回家的路呢?

(二)二度呈现

(括号【】的部分表示与一度时内容相异处,这也是二度讨论练习后的新想法。)

第八章 创造性戏剧进阶——故事戏剧

阿罗躺在床上,翻来翻去睡不着。于是他决定起床,穿上外套,套上鞋子,出去走一走。【他到藏着彩色笔的秘密地方小心地把它拿出来】爬上窗台,画了一个月亮,跳下窗台,画了一条路,出发散步去了。

他向前走了五步,觉得没意思,于是向右转,走上野地的小路,路上杂草好高,他必须把脚高举才跨得过去。

终于,他停下来了,原来前面【有一棵他最爱的果树】,他肚子正饿,阿罗踮起脚摘了一颗水果,用衣服擦干净,正准备大吃一口,忽然之间——阿罗的正前方【来了一只可怕的东西】,阿罗双脚发软,瞪大了眼睛,但他又不敢快跑,怕怪物追它,他慢慢地一步一步地向后退……向后退……

拿着彩色笔的手,也抖个不停。突然,他发现事情糟了!阿罗一头栽进了大海里【他快手快脚地画了一个东西救自己】。

海上风浪飘荡,先是小浪,小浪摇呀摇呀,然后是大浪,大浪晃呀晃呀,忽上忽下,很不稳,还好一会儿陆地就出现了。阿罗下了船,肚子又觉得好饿【他摆出了一堆自己最爱吃的东西】。吃得好饱,阿罗继续向前走。

阿罗走到沙滩旁,停下来,【发觉一个东西很高,几乎看不到顶】,他深呼一口气准备上去,阿罗拿了一些【准备好的装备】,穿上了以后,阿罗开始向上爬,爬得好高好高,空气愈来愈稀薄,快爬不动了……终于,爬到了最高的地方。

他正要向另一边探望,却发觉自己从高空一直往下掉【他赶紧弄了个东西,让自己不要掉下去】。阿罗由上往下看:"哇!好多的房子,就是没有自己的家!"慢慢地降落了。

阿罗拖着疲倦的身体,和月亮一起向前走。他很想回家大睡一觉,突然阿罗想到回自己房间的好方法了(等幼儿分别把自己的方法做出来),回到房间,走到床边,他爬上床,盖上了被子。彩色笔掉在地板上,阿罗也睡着了。

三、反省与检讨

范例三：阿罗有支彩色笔（三度呈现）

（一）准备工作

1. 空间：桌子附近；中心空出，桌椅向四边靠，双人或小组活动时，需要更大的空间。
2. 书：《阿罗有支彩色笔》（克罗格特·约翰逊著，林良译）。
3. 几张大开页的图书。例如：一只动物，奇怪的交通工具，一群有趣的人等。
4. 音乐：轻松略带冒险性的音乐。
5. （可有可无）玩具电话（最后讨论用）。

（二）讨论与练习

我们已经做了一次口述的哑剧活动，也看过一些类似的书，若是可以自己来创造一个阿罗的冒险故事，那一定很好玩。现在假装你们每个人的手边都有一支阿罗的彩色笔。

1. "你会想去些什么特别的地方呢？"（奶奶家、上月球、美国……）
2. "阿罗的探险中，都为自己准备一些什么工具或装备呢？"（宇宙飞行服、巴士、钱……）
3. "你到了这些地方后，想看什么特别的东西或事情呢？"
4. "阿罗的探险不是一帆风顺的（提醒他所遇到的麻烦）。你想，你的探险旅行中会遇到些什么麻烦或问题呢？"
5. "阿罗很聪明，每次都会用他的神奇笔为他解决一些麻烦，且最后安全到家。如果是你发生了麻烦，你会怎么处理？或如何用来为自己解危？"

（三）计划与呈现

1. 计划。

"当我们开始时，我们等下会和阿罗一样，躺在床上，想要入睡。我们

的桌子可以当床,然后,我们想或许去哪里探险玩玩,可能可以帮助我们入眠。所以,探险后,带回你的纪念品,回到家中的床上,拥被入睡。"

2. 呈现。

(放音乐)"你现在在床上,想睡却睡不着,翻来翻去,把枕头抱在怀里,把身体翻过去趴在床上……想尽办法,就是没有办法入睡。哦,有了!或许溜出去走一趟,探险一番,可能会有点用。所以,你就出发了!"

(老师可扮演阿罗的爸爸或妈妈)"哦!阿罗不在床上,是不是又溜出去探险了?我来站在窗边看看,嗯,一辆巴士刚从路口转角过去,不知道阿罗是不是坐在上面?……希望他带着需要的随身物品。我猜他一定可以用紫色的彩笔画些新的东西出来。嗯,希望他今晚玩得很快乐……我还是有点担心……有时候,他还是会遇到一些麻烦……不知道他现在是不是已经碰上麻烦了?今晚夜色看起来有点怪……哎,我不该担心的,他总是会很聪明地及时想个方法,画个东西来解决他的问题。希望今晚他别在外头耽搁太久,明天还要上学呢!嗯……我好像听到一点声音,可能阿罗已经在回家的路上了。"

(老师的口吻)"好像大部分人都结束了,最好快点回到位子上,有人正挂心于你呢,很好,每个人都回家了……把你的彩色笔收好,跳上床……晚安。"(音乐停)

(四)检讨与反省

活动后的讨论:"假装我是你的爸爸或妈妈(很担心)……"

1. (轻轻地)"阿罗,醒醒。"(走到一个小朋友旁)"哦!还好,我好担心哦!你这次去哪了?"

2. "你有没有带什么纪念品回来啊?"(任何东西都是可以发挥的话题。例如:带回动物,可以讨论看看怎么喂他们或养他们,或许阿罗的整个房间到处都是纪念品,东西太多了,得想个方法清理……)

3. "阿罗,我不知道要怎么对你说,可是我还是得说。你是不是可以把你的彩色笔丢了?你知道,虽然你每次都能为自己解脱危难,可是……若有一天……你没办法时怎么办?"

4. "哦!电话在这儿。""哈啰!是,这是阿罗的家。警察?什么?你发现阿罗丢在外头的东西?你要和他讲话?等一会。"看看有没有小朋

友想说话。你可以故意站到小朋友身旁,与他一起回话。也有其他的电话可能,譬如说,有商店打电话来问阿罗什么时候把他订的一打彩色笔送来?或是有人打电话找阿罗,说他是阿罗上次出去探险所遇到的朋友。

5. "阿罗,我从你的相簿中,找到这些照片。有些好像是你出门探险的照片,但我不记得那次是哪次了?" "告诉我(拿一些奇怪的图片……)这些人是哪儿来的?" 或可问:"你是在哪儿遇到这些人的或这些动物(怪物)的?" "这个好看的东西是什么?" "你是怎么逃脱的?"

(五)安静活动(结束)

"哦!明天要上学,我都忘了!现在已经好晚了,你该去睡觉了!我会把灯关了!眼睛闭起来,晚安!"

(老师口吻)"所以,阿罗就钻进被窝,拉起棉被,当房门关上后,他也慢慢地睡着了!"(停一会儿,让小朋友静下来,放一些安静的音乐。)

结论

虽然前述已列出层次分明、前后有序的故事戏剧进行的流程,但当活动真正进行时,常因幼儿的反应与突发的状况,无法依原来计划进行活动(林玫君,1999b)。有时在"讨论练习"时,教师与幼儿就顺便谈到故事的开始、中间、结束的顺序,而到了呈现前的计划部分,就不需要再讨论一次。有时,教师可能才进行到"讨论练习"的部分,幼儿已无法集中注意力,这时教师应掌握时间,只做些片段的练习,就可结束戏剧活动。有时,在"故事发展"时,幼儿已针对自己练习过的角色发表个人感受,到了回顾时,教师可引导幼儿分享其他心得,不需再重述已讨论的部分。有时到了二度或三度进行活动时,幼儿对流程已很熟悉,可不需经过计划,就直接跳入呈现分享的部分。

虽然戏剧课程不一定非得依照流程的顺序进行,但教师的脑中却必须保有清晰的概念,知道哪些已做过,哪些仍需要再讨论,如此才能随时响应幼儿的需要,做弹性的调整与修改。对初学的教师而言,依着上述的程序,有计划地进行活动,较有安全感,然而,随着经验的累积,教师亦可以尝试跳出"程序"的窠臼,弹性地运作,让挥洒的空间更大更自如。

第九章

儿童戏剧教育的行动研究

本章内容主要摘录自原书《创造性戏剧理论与实务——教室中的行动研究》的第四、五、六章中的第一节,在简体改版后,为了让大家对于在教室中如何进行"行动研究"有完整的了解,特地将各章中与行动研究规划和分析有关的数据整合到本章,建立一套进行戏剧教学的研究模式,提供有志从事"戏剧教育"课程与教学研究的学者及现场教师参考。

　　这些研究成果来自笔者1997及1998年在台湾地区科技部门的两项研究计划,针对"戏剧教育"在幼儿园的实践问题,通过行动研究的螺旋反思的历程,以系统分析法,持续在幼儿园中大班进行实践教学、发现问题及反思改进的步骤。两次研究共统整了60次的"入门课程"及"进阶课程"的教学案例,归纳出戏剧课程在"教室管理技巧""肢体与声音表达"及"故事戏剧"等教学实践与省思的宝贵经验,这些研究中的案例与教学发现,已经在前面四、五、六章中呈献给读者。在简体版中,特别重新将过去行动研究中的方法架构、对象现场、结果、未来研究建议进行整合,以方便读者阅读参考。

第一节　行动研究的方法

一、意义与架构

行动研究(Action Research)是一种务实的研究策略,以问题为导向、整合实务的"行动"与"研究"的双重目的。多数行动研究由实务工作者,将其在特定学校或教室情境中所遭遇到的教育问题,进行探究与试验,并研拟出解决问题的策略方法,进而加以评鉴反省、回馈修正,以提升教师的教学技巧与思维习惯、学校的实务,强化教师的专业发展(蔡清田,2000)。通过行动研究中的实际教学与省思,可以检验特殊领域的教育理论与基本假设,或为教学现场问题进行反思并提出解决策略。这类研究的教育理念,认为教师可以从反省与探究中,建构自己的专业基础,并从中获得专业知识(陈惠邦,1998)。而当教师能够去内观自己的教学并有所省思,其内在的价值和信念就可能改变,而一股向上成长的内在动力就可能产生,这是教师是否能够投入行动研究的关键。不过,行动研究以实务问题的解决为主要导向,关注的焦点在于如何解决实务问题,结果只限定于一个特定的问题领域,并不适合类推到他的研究情境中(蔡清田,2000),但是教师可以藉由行动研究对实际在教学上产生的问题进行诊断、评估与改进,这样的历程,对于解决教学问题、改善教育现况极具价值。

行动研究的架构,主要以螺旋多元的方式进行(转引自:胡梦鲸、张世平,1988:125),请参见图9-1-1。

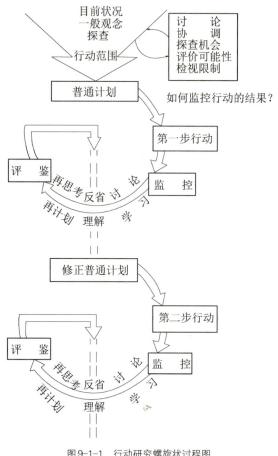

图 9-1-1　行动研究螺旋状过程图

（转引自：胡梦鲸、张世平，1988：125）

二、实施步骤

依上述行动研究的架构，研究的实施步骤如下（李祖寿，1979；陈伯璋，1988；陈美如，1996；甄晓兰，1995）：

（一）发现问题

在文献探讨的部分，笔者发现国外有许多戏剧教育相关的教科书是将幼儿园与小学低年级合并叙写，但在实际执行时，却又几乎是在国小以上的教育机构中进行。因此，对于幼儿园教室中实施戏剧教学的状况并不了解，笔者希望藉此行动研究来探讨戏剧教育课程及教学策略实施于幼儿园的可行性。同时，于实

际教学之际,发现其中的问题及归纳出解决之道。

(二)界定并分析问题

本研究的目的在于了解幼儿园中实行儿童戏剧教育入门及进阶课程时,其课程内容、教师技巧、幼儿反应、空间、时间及其他相关问题及应用之道。

(三)草拟计划

为了解戏剧教育入门活动在幼儿园中的应用情况,笔者与幼儿园教师采用译自莎里斯贝莉(林玫君编译,1994)的戏剧课程,从书中选择20—25项代表"入门课程——肢体与声音的表达与运用"的戏剧活动,以一星期实施两次的频率进行戏剧教学。在进行教学时,笔者以"教师"的身份和一位幼儿园带班教师共同带领戏剧活动,同时由研究助理拍摄全程,以作为事后分析与反省的依据。

接着,笔者为了了解"进阶课程——故事戏剧"于幼儿园实施的情形,于入门活动进行完毕后,依照故事的导入、发展、分享、回顾与再创五个步骤在同一个园所的两个班级进行教学,并且全程记录下来,以供事后相关研究之用。

(四)阅读文献

草拟计划后,阅读有关的戏剧教学数据,以便从其中了解各家进行的方法及所遭遇的问题。在每一次进行活动之后,笔者与教师一同反省并积极地查阅各式文献,以解决课程中发生的问题。

(五)修正问题(建立新问题)

现有的问题不见得能在一次的教学中同时得到解决,而每次的教学中,又会有新的问题产生,因此笔者不断地面临新的问题。

(六)修正计划

针对新的或旧的问题再研拟新教案或修正教师教学技巧。

(七)实施新计划

在教室中执行新的教案或应用新的教学技巧,每次的教学都是重复下列步骤:分析问题→草拟计划→阅读文献→修正问题(建立新问题)→修正计划→实施新计划。

（八）提出结论报告

最后将所有的问题、解决的过程及结果综合整理，提出报告。

三、戏剧课程规划

笔者依照前述实施步骤于第一学期规划"肢体与声音的表达与应用"的入门课程，以中班幼儿为对象，进行30堂戏剧课程，详细课程规划可参考表9-1-1。接着，笔者参考幼儿园整学期的活动主题及个别班级状况，于第二学期设计15堂"故事戏剧"的进阶课程，于幼儿园两个班级中实际操作，其课程内容请参见表9-1-2。

表9-1-1 "肢体和声音的表达与应用"之入门戏剧课程规划

周次	月份	上课主题	活动种类
1	10月	拍球	韵律活动
2		回音反应	韵律活动
3		进行曲踏步	韵律活动
4		回音反应+游行Ⅰ	韵律活动
5		方向与节拍——猴子训练营	韵律活动
6	11月	游行Ⅱ	韵律活动
7		跟拍子	韵律活动
8		冠军群像——溜冰大赛	韵律活动
9		新鞋Ⅰ	韵律活动
10		新鞋Ⅱ	韵律活动
11	12月	当我长大——小小大厨师	模仿活动
12		大与小	模仿活动
13		小木偶	模仿活动
14		气球	模仿活动
15		动物移动	模仿活动
16		形状森林	模仿活动
17		机器人	模仿活动
18		冰淇淋	感官活动

(续表)

周 次	月 份	上课主题	活动种类
19	12月	毛毛虫变蝴蝶	模仿活动
20		小狗狗长大了Ⅰ	模仿活动
21		小狗狗长大了Ⅱ	模仿活动
22	1月	小宠物——小兔子	模仿活动
23		走路	模仿活动
24		爆米花	感官活动
25		超越障碍	韵律活动
26		马戏团探险A	声音故事
27		牛妈妈生牛宝宝	声音故事
28		阿罗有支彩色笔Ⅰ	单角故事戏剧
29		阿罗有支彩色笔Ⅱ	单角故事戏剧
30		讨厌黑夜的席奶奶	单角故事戏剧

表9-1-2 "故事戏剧"之进阶戏剧课程规划

周 次	月 份	活动主题	A班戏剧活动	B班戏剧活动
1	2月	预备周		
2		预备周		
3		打钩钩	讨厌黑夜的席奶奶	讨厌黑夜的席奶奶
4	3月	打钩钩	老鼠娶亲Ⅰ	
5		快乐的婚礼	老鼠娶亲Ⅱ	老鼠娶亲Ⅰ
6		快乐的婚礼	小青蛙求亲	小青蛙求亲
7		快乐的婚礼	妞妞公主要出嫁	妞妞公主要出嫁
8	4月	树木之歌		
9		树木之歌	猴子与小贩	猴子与小贩
10		树木之歌	野兽国Ⅰ	野兽国Ⅰ
11		树木之歌	野兽国Ⅱ、Ⅲ	野兽国Ⅱ、Ⅲ
12		艺术之旅	野兽国Ⅳ	野兽国Ⅳ

(续表)

周次	月份	活动主题	A班戏剧活动	B班戏剧活动
13	5月	艺术之旅	三只小猪Ⅰ（说故事）	三只小猪Ⅰ（说故事）
14		艺术之旅	三只小猪Ⅱ	三只小猪Ⅱ
15		×老师实验室	三只小猪Ⅲ	三只小猪Ⅲ
16		×老师实验室	老鞋匠与小精灵Ⅰ	老鞋匠与小精灵Ⅰ
17	6月	幼儿行为学习评量	老鞋匠与小精灵Ⅱ	老鞋匠与小精灵Ⅱ
18		幼儿行为学习评量		
19		幼儿行为学习评量		
20		幼儿行为学习评量		

四、资料分析

笔者、教师及助理在每次戏剧教学活动后会利用午休时间马上倒带观看当日教学过程，讨论幼儿的反应与面临的问题，并在教案的右半部留白处，写下幼儿当日的反应与检讨事项（参见附录一），最后，将该次活动的总检讨与反省记录在教案最下方空白处，并于右方空白处提出下次活动的建议，以完成单次教案总检讨。

之后，笔者与教师再次阅读书面记录，并利用系统分析法，以铅笔进行编码工作。"入门课程——肢体与声音的表达与运用"的研究初期编码分类以研究问题为主要依据，依次为课程（A）、教师角色（B）、幼儿反应（C）、教室经营管理（D）等大项。经反复持续分析实际教学数据后，笔者将部分数据重新定义分类，成为主题系统分析一览表，其细项如下：韵律活动（A_1）、模仿活动（A_2）、感官活动（A_3）、单角故事（A_4）、教室气氛（B_1）、常规（B_2）、组织（B_3）、幼儿（C）、空间（D）、时间（E）、道具（F_1）、音乐（F_2）。

最后，从期初到期末，将所有单次教案中与"课程"有关的问题与解决方案内容放入表中课程（A）项下，以供笔者与教师做全面纵贯性的反省，藉此发展出对实际戏剧教学问题的了解、解释及行动。除了课程外，笔者以同样方式，将数据依"教师""幼儿""空间""时间""道具"等几个主题，列入系统分析一览表（参见附录三），以对这些问题进行深入探讨。

而"进阶课程——故事戏剧"研究亦以同样的方式进行记录与分析,只是除了单次教案的检讨外,笔者会与教师在每进行一个大单元故事后(通常3—4次戏剧教学),汇整全部教案总检讨的部分,尝试利用主题系统分析的方式,为类似的项目分门别类,期能找出教学中的共同疑惑与已解决或待解决的问题(参见附录二)。其中,编码的方式又会随着每次不同的内容而调整,最后定案的项目如下:准备活动(A)、故事的选择与介绍(B)、讨论练习(C)、呈现前的计划(D)(流程D1、角色分配D2、场景位置D3)、戏剧呈现(P)、活动结尾与反省检讨(E)、常规(F),除了上列外,可随时在各项目前加上幼儿(S)或老师(T),以区辨分项中属于幼儿或教师的部分。

然而,由于行动研究乃是在每次的教学中,重复下列步骤:分析问题→草拟计划→阅读文献→修正问题→修正计划→实施新计划,因此除了在整个计划开始时文献探讨及计划草拟外,每一次教学中发生的新问题都需再佐以相关文献资料反省教学得失,以应对新生的问题。

第二节 合作对象

上一节已说明此研究的架构、步骤、课程规划及资料分析方式,本节将针对研究进行幼儿园概况、笔者的参与及两者关系的建立分别说明。

一、幼儿园的概况

由于戏剧教育的教学是以幼儿为本位,不过分强调认知相关的课程内容,故为求研究能顺利进行,需选择一个较开放的幼儿园。因此,笔者选择一所中小型的幼儿园作为研究场域。该园所平日是由教师依据主题自行设计课程内容,并于其中弹性穿插奥尔夫音乐、体能活动、学习区活动及宗教教育活动等,幼儿平时例行活动及作息时间概要请详见表9-2-1。

表9-2-1 幼儿园作息表

	时 间	活 动 概 要
上午	07:30—09:00	小朋友陆续来园,可自由选择在教室中的学习区、户外游戏场、图书室或沙坑活动
	09:00—10:00	第一堂课,学习区活动或由带班老师设计课程,弹性运用
	10:00—10:30	点心及户外活动时间
	10:30—11:30	第二堂课,学习区活动或由带班老师设计课程,弹性运用
下午	11:30—12:30	午餐及盥洗清洁,准备午休
	12:30—14:30	午休
	14:30—15:00	点心时间
	15:00—16:30	第三堂课,学习区活动由带班老师设计课程,弹性运用
	16:30—	所有的小朋友集中大厅观赏影片,由值班老师照料,等待家长接回

二、研究者的参与

研究进行之初，笔者以"主动积极参与者"身份进入研究现场，一周两个半天，参与教室中的活动。四周后，笔者以"完全参与者"身份出现，与教师协同，一起进行戏剧及其他相关教学工作。表9-2-2左边列出幼儿园上学期的行事历，右边则描述笔者如何介入参与教学的过程。

表9-2-2 幼儿园行事历及戏剧教学参与对照表

周数/日期	活动主题	预定行事	参与戏剧教学过程
9月份	稻草人与小麻雀（每个人都有自己的家）	● 庆生会 ● 分发亲子联络簿	刚开始的时候，笔者与研究助理以教师的身份，先进入教室中，与小朋友建立关系。在自由探索时，直接进入学习区与小朋友玩，增加与每位小朋友接触的机会。当班老师上课时，则协同教学或在一旁观察，并在课后与老师讨论每位幼儿的特质
10月份	娃娃看天下	● 小组联络网开始 ● "家长参与"系列活动开始 ● 台语月 ● 分发亲子联络簿 ● 教师彼此教学观摩	经过两周的熟悉，笔者开始与老师共同计划教学的内容，在娃娃家引导自发性戏剧游戏。以幼儿先前经验"开麦当劳"为主题，进行更深入的戏剧扮演。首先，与孩子共同讨论经营麦当劳应将店面摆设成什么样子，并且一同将娃娃家装饰成小朋友心中的麦当劳餐厅 之后，为了增加孩子的第一手经验，安排了一次麦当劳的参观活动，实际地进入麦当劳的内部，接触厨房及仓储部分，并在店内用餐、到大肌肉区玩游乐器材 回到教室后，小朋友决定将麦当劳重新改装，扩大营业，于是着手将教室中的娃娃家与积木区合并，用柔丽砖搭出一个门，内部则增加了外卖区及游乐室。借一次小朋友生日的机会，笔者与老师共同筹划了一个庆生会，模拟在学习区中的麦当劳庆生的情形，小朋友也热烈地参与 笔者在此月份，选择性地说了一些故事，带领一些简单戏剧游戏做暖身，主要的目的是让幼儿熟悉笔者主教的角色，并且观察幼儿对戏剧的反应，以便计划接下去的戏剧活动形式 从10月中旬开始，正式进入创造性戏剧教学活动。由韵律活动开始

(续表)

周数/日期	活动主题	预定行事	参与戏剧教学过程
11月份	艺术之旅	● 艺术活动,全园幼儿自选组别 ● 感恩节系列活动开始 ● 分发亲子联络簿 ● 庆生会	艺术活动是每学期中必进行的大型活动,也是其独有的特色。孩子们可以遵照自己的意愿自行选组,追随不同老师,进行与个人专长有关的艺术活动。因为研究的关系,本班的小朋友留在原班,继续戏剧活动 活动设计从戏剧的基本元素开始逐一进行,尝试各种有关韵律与模仿肢体活动,为了使活动完整并激发小朋友们的兴趣,后来在部分活动中加入故事的情节
12月份	小小胡桃钳	● 新生幼儿气质评量 ● 欢乐圣诞亲子活动 ● 分发亲子联络簿 ● 庆生会	本月的重头戏在12月25日的圣诞节,从月初开始整个教室就开始营造圣诞节的气氛。而戏剧活动方面,延续11月艺术月的活动,继续做一些模仿活动,并由带班老师视情况来延伸,结合圣诞主题,继续进行戏剧活动
1月份	幼儿行为观察与评量	● 生活学习评量活动开始 ● 面对面沟通老师与家长面谈时间	针对上个月戏剧活动的疑问或待解决的问题,计划课程。戏剧进入"口述哑剧"部分,教师并利用戏剧活动来进行动作、语言、思考能力等各方面的评量。将测验项目融入戏剧活动中,显然有趣多了。研究接近尾声,需要再找机会进行故事戏剧的课程研究

三、双方关系的建立

本研究进行之初,合作的对象是台南市一所私立幼儿园中班的教师与幼儿,该幼儿园采用学习区开放形式,班级为三岁、四岁及五岁三个年龄段的幼儿。参与戏剧活动的幼儿平均年龄为四岁六个月。此班幼儿为四至五岁的儿童,男生八名,女生七名,共15名。该班老师毕业于师范学院幼教系,且曾修习创造性戏剧相关课程,对于此研究亦有浓厚的兴趣。几经沟通之后,此位老师答应与笔者一起在该班进行戏剧教学的研究。除带班教师外,笔者也是进行教学的合作教师,一星期到学校进行两次的教学活动及检讨反省。两位教师仍属平行关系,共同计划教室活动,并依幼儿及课程的需要弹性修改。另外,尚有一位研究助理负责拍摄及活动记录的工作,并协助讨论、资料收集及整理等研究工作。

研究之初,笔者以"主动积极的参与者"身份进入研究现场,由代班教师将

笔者介绍给小朋友,并以老师名字称呼,一周两个半天,参与学校及幼儿的活动。四周后,笔者以"完全参与者"的身份出现,与教师协同,一起进行戏剧教学,并在每次教学后,写下反省记录,共经过15周教学,30次戏剧活动。研究助理则是以"有限参与者"的身份进行观察(黄瑞琴,1991),在戏剧教学中,进行V8拍摄工作,以记录戏剧专家、教师及幼儿上课互动的情况,以供反省及教学参考。经过前四周关系的建立,幼儿已熟悉笔者与研究助理,并能将之视为与教师平等的合伙人。另外,幼儿也习惯录像机的拍摄,几乎无视于其存在。

当本研究进行至第二学期时,除原本的班级外,新增了另一个中班的教师与幼儿为合作对象,而这位新加入的带班老师,亦曾于就学期间修习过创造性戏剧教学的相关课程。在确定研究合作对象后,笔者依照上学期与幼儿园合作的模式,进行下学期"进阶课程——故事戏剧"的研究。

第三节 行动省思

一、戏剧教学与教室管理

根据两次行动研究的省思结果(林玫君,1999a;1999b),戏剧活动教学与教室管理的省思包含下列三点。

(一)建立教师与幼儿的关系

笔者发现教师在戏剧活动中最需要处理的就是与幼儿关系的建立。教师语言就曾通过下列方式来建立关系者:适当真诚地鼓励、接受及了解幼儿对戏剧的感觉与想法、表达教师自己的感觉、接受幼儿模仿的行为及一些能力的限制。

(二)维持教室中的生活规范

从系统分析上了解,这是整个教学中花费时间与经历最多的部分。如何能兼顾教室秩序与幼儿自由创作的平衡性一直是研究思索的重点。从整体教室生活规范建立的历程来看,它包括开始的建立、中间的维持及违反时的处理等。教师可巧妙运用一些戏剧技巧,如"旁白口述指导""教师入戏""准备与说明技巧""机械动作""静止画面""具象化"等,来维持生活规范与幼儿自由创作的平衡。另外,在研究中发现的技巧如"幼儿游戏的原形""魔法""角色回顾"等,也能帮助教师直接由戏剧的情境中掌握全局,而且效果最好。

(三)了解影响教学的因素

研究显示,影响教学的因素包含人、时、地、事、物等方面。在人员分组的方面,教师进行练习活动时,可考虑"个别练习"或需要"双人、小组合作"的活

动；进行呈现时，可考虑"同时进行"或"轮流分享"的活动。时间的安排方面，教师需要视幼儿的情况而弹性地运用课程的时间，可从"时间的长短""时间的分配""不同时段的运用"及"导入时间的掌握"四个方面来考虑。在空间的运用上，相关的问题包含"空间的利用""定点与动线的控制"及"现实与想象空间"等。在题材的方面，必须考虑"幼儿兴趣与原有经验"、了解"故事情节与角色的复杂度"及"不同活动的难易度"。最后，在"道具及媒材"的方面，一些具体、半具体或非具体的道具能帮助幼儿诠释人物或呈现剧情。另外，教师可利用教室中现成的光源控制、随手可得的音乐或一些小乐器，让幼儿更能体会戏剧的气氛与情境。

二、入门课程——肢体与声音的表达与应用

（一）韵律活动

随着音律或乐器而产生的韵律活动，其课程的主控性较高，对初学的教师或幼儿而言，很适合做戏剧的入门活动。然而，由于幼儿的动作常受制于反复性高的韵律节奏，以致虽然个别活动的主题不同（如"游行""新鞋""溜冰大赛"等教案），但进行的方式类似。加上研究中几项韵律活动的内容类似，若连续地安排这类课程时，幼儿容易失去对戏剧的新鲜感。另外，在韵律活动的进阶活动中，虽然故事性与想象空间变大（如"游行""新鞋""冠军群像"），幼儿的兴趣也明显增加，但其表现不如在模仿活动的好。其原因可能是透过音乐或其他韵律刺激而创造出来的活动，想象空间大，也较抽象，而模仿活动是针对人、事、物的观察与了解，而重现的肢体动作，有特定的对象，也比较具体。

韵律活动常配合某种音乐旋律或乐器一起使用，因此这类活动本身就是一种内控训练最佳的方式。所以，可弹性运用此类活动，将之缩短变成戏剧活动或其他活动间的转换活动。另外，也可将之插入较长的故事戏剧中，或成为故事内控的一部分。更可延长活动，加入戏剧化的剧情，以增加幼儿参与的兴趣。

（二）模仿活动

由于模仿的对象常是具体的实物或真实的人物，加上结合教室及生活的经验，对幼儿而言，较容易发挥。另外，大部分模仿的对象较单纯，只针对某一特定的对象，教师无论在找数据或进行戏剧讨论时，都比较容易进行。通常，模仿活动中的人物很容易成为故事中的主角，若教师能灵活地编入一些幼儿熟悉的故

事背景,就能很容易引入故事戏剧。

在本次研究中,笔者依循序渐进的课程安排原则,先进行一系列的韵律活动,接着才进入模仿活动。研究中建议可考虑韵律活动与模仿活动交叉安排,避免类似活动反复出现,亦可增加幼儿的新鲜感。

(三)声音故事

教师的主控性虽然强,但小朋友必须为故事加上所有的声音效果。此种戏剧活动,一方面能控制全场的情况,另一方面又能提供幼儿即兴参与的机会,很适合在幼儿园中进行,尤其适合在开始阶段的引入。

声音故事为声音与口语练习中的一种,其效果与韵律活动相似,同具内控的性质,因此,可弹性地把声音故事的技巧应用于一般较长的戏剧活动中,请幼儿除了揣摩人物剧情外,为故事背景做配乐的工作,以增加趣味性。另外,也可将原来的"声音故事"扩充,加上动作与剧情的呈现,使得故事更具戏剧的效果。

(四)单角口述哑剧

由于时间的限制,本次教学只进行两次以口述哑剧为主的单角活动。未来可以"故事戏剧"为主,进行双角、多角及其他故事的相关课程。不同于前三种入门活动课程,口述哑剧活动是较完整的单元,通常介绍故事且讨论其中内容就得花相当长时间,若继续进行活动,会超过40—50分钟以上。一般幼儿的专注度只有30—40分钟,要在同一次就完成全部内容不太可能。因此,最好分成几次来进行故事戏剧的活动。然而,研究中也显示,只要是幼儿感兴趣的主题,即使超过40分钟,其注意力仍不减。

三、进阶课程——故事戏剧

故事戏剧的流程包含故事之导入、发展、分享、回顾与再创等部分。研究中发现,在整体带领的过程中,许多教学计划无法依事先预定的内容进行。随着幼儿的反应与突发状况,讨论常会重复或前后颠倒。研究中也建议,教师脑中必须保有清晰的概念,知道哪些已做过,哪些仍需要再讨论,如此才能随时响应幼儿的需要,做弹性的调整与修改。对初学的教师而言,依上述的程序,有计划地进行活动,较有安全感。随着经验的累积,教师可以尝试跳出"程序"的窠臼,弹性地运作,让挥洒的空间更大更自如。除了整体流程的组织外,研究中对故事戏剧

的分项过程,有下列发现:

(一)故事的导入——选择与介绍

教师在选择故事时,可以考虑研究中曾面临的问题,如故事角色与剧情的复杂度、人名与版本、逻辑的发展、主动或被动性、口语及动作的比例分配、高潮与控制的平衡、定点与动点的差异性、情节与人物的真实性或虚构性、与幼儿旧经验的关系等。在介绍故事的部分,研究中也发现对于如何增进幼儿对故事的熟悉度,选择故事的介绍方式很重要。另外,除了一般的说故事技巧外,教师可能会面临人称的改换、内容的取舍及活动的配合等问题。

(二)故事的发展——讨论与练习

这是发展幼儿肢体与想象空间的重要步骤。根据研究显示,讨论练习的重点是针对故事中角色的动作与口语做演练。教师可把幼儿的想象与建议融入其中,并引导其练习。受限于幼儿参与讨论的耐力,教师必须保持相当大的弹性,重组讨论、练习的内容,且不用局限于单次课程,可分散至数次演练。因此,教师必须善用一些教学技巧,如用第一人称的方式与幼儿进行讨论、鼓励创意;运用剧中人物与肢体动作达成社会互动;运用白板、实物和具体动作来增强幼儿对故事人物及情节的了解;或是以弹性运用时间、删改重复内容避免时间拖延来掌握时间等。在动作与口语活动的部分,教师也可考虑使用示范动作、手部动作代替身体动作、口述哑剧、具象化、戏剧内控、分组、发展限制、教师入戏、访谈、辩论、专家访问等方式。不过,在过程中教师必须时时留意幼儿的个别差异与创意,使得练习的过程也成为发展创意的过程而不是重复教师想法的演练。

(三)故事的分享——计划与呈现

多数教科书将教学重点放在分享方式上,本研究发现分享前的"计划"是时间耗费最长,问题发生最多的部分,其中又包括"流程计划""角色"分配与"位置分配"等问题。

在"计划流程"的部分,计划时必须配合故事本身的逻辑性,加上一些"转接"的说明与肢体语言的暗示,藉以帮助幼儿对故事中情节发生的顺序及场景变化有较深刻的印象。

在"角色分配"的部分,研究结果显示,幼儿在角色的选择上,存有强烈的好恶之别。教师在分配角色时,必须保持弹性,考虑角色决定的顺序、幼儿社会互

动的关系及教师角色的弹性运用。

在"位置的分配"部分，教师必须善用教室与其他替代空间。鼓励幼儿跳出地点的限制，渐渐由教师指定的定点，到自行计划的场景位置，这对幼儿及教师而言，都是一大挑战。

在进入"分享呈现"后，必须考虑"教师的角色""剧场媒介的运用"及"活动结尾"等问题。活动结尾常是整个戏剧活动中容易被忽略的一部分。笔者尝试利用"秘密分享""剧中人物""引导想象""放松活动"及其他静态活动来结束当日的戏剧课程。另外，也需考虑回收道具的方式及延伸活动等。

"戏剧呈现"中，本研究所遇到的困难包括"无法轮流等待""无法专注"及"无法自控"等问题。过程中尝试以"口头提醒与警告""剧中人物的内控""中止活动"及"教师自我反省"等方式解决问题。

（四）故事的回顾——反省与检讨

本研究发现"反省"在整个流程中占着相当重要的地位，但却常被忽略。根据研究显示，教师鼓励幼儿正面行为与创意表现，并邀请幼儿对细节进行回顾及自我与同伴反省。反省的时间也不必拘泥于形式，研究中建议最好能随时反省且随兴反省。

（五）故事的再创——再度计划与呈现

教师可用开放性的问题，引导幼儿重创故事的内容。教师可用问问题的方式，由第一次忠于原著的讨论，到第二次依故事大纲来发展新剧情，到第三次完全跳出故事架构来创造新的故事，这期间的选择，视教师与幼儿的发展默契而定，无一定的规则。

四、研究者的反思

笔者在两次行动研究中，得到下列自我反思的机会：

（一）临床教学是自我专业挑战的机会

戏剧教学的现场如前线战场，时时考验着自己的专业技巧、能力与态度。尤其合作的老师曾是自己的学生，到底以前课堂所教的理论与专业知识，是否也能完全符合于实际的需要，着实是笔者的一大挑战。尤其一星期两次上课的压力，

加上平时未能天天与幼儿为伍，以致在戏剧教学时，不一定能完全掌握幼儿当日动态，虽有准备好的教案，但幼儿常未按牌理出牌，完全要靠自己的灵机应变与教师的协助。笔者发现必须随时保持着一颗坦然面对的心情，以冷静的头脑处理当下的问题或在事后接受自己曾犯的错误，并从错误中力求了解与改善。

（二）戏剧专家与教师合作的关系

两次行动研究都由笔者与教师协同教学，虽然笔者具戏剧教学的专业背景，但是受限于一星期两次的时间，笔者无法真正融入幼儿生活，必须依赖教师提供幼儿相关的信息来规划戏剧活动。而带班教师虽未具备丰富的戏剧教学经验，但因为天天接触幼儿，对于幼儿的兴趣、社会的互动及个别的差异有较多深入了解的机会，以致在带领戏剧活动时，对于整个班级脉络及幼儿的掌握较佳，也间接弥补了"经验不足"的缺憾。另外，教师较能利用正式戏剧课程外的时间，提供相关的经验、口语和材料的支持，且能将部分的活动融入日常教学与生活中。这些统整的戏剧经验只有依赖带班教师才能够完成。虽然带班教师在时间上占优势，但她们仍需依赖戏剧专家的协助，提供戏剧技巧与课程发展的训练。另外，教师与戏剧专家持续性的"反省对话"，也协助教室中戏剧活动的进展。由于两次研究的焦点都是在戏剧教学与课程本身的问题，未来可针对教师与戏剧专家的合作关系进行探究。

（三）幼儿"戏剧扮演"的潜能无限

第一次研究只有一个班级，第二次增加一个新班。在第二次研究中发现，虽然开始时新班的表现不如旧班，经过一个学期的故事创作后，却发现两班在戏剧方面的表现一样，不如学期初的差别那么大。似乎"戏剧扮演"本来就存在幼儿的潜能中，只要提供机会与时间，那潜藏在身体中的本能，很容易就被开发出来。

（四）幼儿社会互动机会的增进

研究中也发现戏剧活动提供了幼儿练习沟通与协调的机会。幼儿与老师或同伴间，常常必须为了维持戏剧的进行而运用许多"后设沟通"的技巧，同时，幼儿的口语和社会能力相对地增进。然而，本次行动研究只限于两个班级的个案分析，研究结果的应用，只限于实际研究情境，不应做放诸四海而皆准的推论，未来需要相关的实证研究来证实上述的发现。

第四节 建议与未来研究方向

一、未来研究方向

（一）理论基础研究

虽然本研究尝试对戏剧教育的名词定义与范围做澄清的工作，然而，随着教学方法的发展与翻译书籍的普遍，新的名词仍会不断地出现。在国内，是否需要通过会议或组织来明确界定其定义与范围，藉此以产生共识，且加速戏剧教学的推展工作，是未来学者们可以思考的问题。

研究中也尝试将戏剧教育与幼儿发展理论做连接与比较。未来可以扩充研究范围，从心理学、社会学及学习理论等不同的角度分析，为戏剧教育在教育上的应用，建立更扎实的理论基础。另外，除了探讨实证研究的效果外，针对质性的研究做分析，实际描述各种不同的戏剧教学法，对教师或参与者的发展意义，也可分析过程中教师与参与者的反思记录。在幼儿发展的部分，本研究只针对施教两班幼儿的反应做描述，今后可增加参与人数与班级，并参考幼儿发展的理论，针对不同年龄层，不同发展层面与不同个别差异的幼儿做研究。本次探讨的范围多半以幼儿戏剧游戏中相当成熟的理论与研究作为搜寻分析的目标，未来可将范围拓展至质的研究，通过分析一些具有幼儿实际游戏脚本的研究来了解幼儿戏剧内涵的其他面向，以充实本研究不足之处。

（二）实务研究

未来可鼓励更多学者、教师及实践工作者，共同参与研究，以拉近研究与实践的距离。戏剧教育是一门研究兼理论的课程，若欲推广至教育及其他相关领域中，必须结合教师及实践工作者一同进行教学与研究的工作，可利用近年来盛

行的行动研究、教师研究或案例研究（Case Method）的方式，收集戏剧教学中的反省过程及解决问题之道，并呈现戏剧课程与教学多元的面貌。

在本论文行动研究的问题解决的过程中，有些问题通过数据的分析、教学的反省与再试验，有比较明确的方向。但有些问题因笔者的时间、数据及能力的限制，未能及时发现解决之道。现就其中存疑的问题，提出说明，期待日后再行研究。

1. 戏剧教学部分

在戏剧教学的部分尚有下列疑问待未来继续探究：教室常规是最令教师困扰的问题，未来可以收集更多常规发生的案例，分析并描述常规问题的形成、幼儿反应与解决处理的过程。

另外，在面对教室管理如"人数""空间"及"时间"等变化因素时，可朝向多元、弹性且务实的角度来思索这些问题。例如：多数的幼儿园教室"空间"狭小，影响一些戏剧活动的进行，未来可探讨适合各类空间形态的戏剧课程，以符合实际需要。在"时间部分"，戏剧活动也面临时段被切割的问题，到底完整的教案被切割成数段，且在不同天次中上课，会不会影响其质量？该如何切割才能符合幼儿与幼儿园课程的需要？在一般教室现成的"道具、器材""音乐"及"灯光"的配置下，哪些材料容易准备且戏剧效果佳？如何运用？如何鼓励幼儿自创音效或自控灯光，使其能由戏剧的接受者变为主动的制造者？

2. 入门课程部分

在"肢体与声音的表达与运用"课程中，尚有下列待解决的疑问：介绍课程的程序是否要依照既定的方式进行？若不依课程的顺序组织教案，其效果会如何？如何组织比较合乎幼儿及学校课程的需要？一般戏剧教科书均以幼儿口语能力的限制为由，建议较少的口语或对白练习的活动，甚至连故事戏剧的部分都建议以"口述哑剧"的方式开始，依研究的观察，虽然在开始之初，幼儿在口语表达部分的确有所限制，但当机会增多且以第一人称方式进行时，幼儿的表现颇佳，以往是否低估幼儿口语的能力？或是与带领的方式有关？待未来研究做进一步的调查。

3. 进阶课程部分

在"故事戏剧"的部分，待研究的问题如下：在"准备活动"方面，到底所谓合乎幼儿兴趣的事具备哪些特质？戏剧主题与教学主题的搭配如何平衡？在故事"选择与改编"的部分，教师如何可以既纳入幼儿创意又不致影响活动的进行？在"讨论与练习"的部分，什么样的时间长度最恰当？什么样的问题内容能

引领幼儿的创作与思考？在"计划"的部分，如何能从分配角色、场景、流程的讨论中取得大家的共识？教师与幼儿想法的选择与取舍的标准在哪儿？而在"呈现"的部分，哪些是幼儿自发性的表现？哪些是教师的想法或故事的原意？最后，在活动的"结尾"部分，如何从幼儿与教师的反省回馈中看到幼儿的进步？

二、幼儿园戏剧课程

研究的结果显示，幼儿园戏剧课程的基础是幼儿开发性的戏剧游戏，虽然它最不正式，但却最符合幼儿发展的需要且适合以过程取向的课程，教师只要能善用观察、言语及材料的支持和戏剧情境内外的引导技巧就能为幼儿搭建恰当的学习鹰架。这虽然是较理想的模式，但并不是所有的幼儿园都能依此而发展。另外，本研究中的戏剧教育课程，由于重视幼儿在过程中对自己肢体、声音与想法的表达与运用，适合与幼儿园事先设定的单元主题或各科教材教法结合，成为教室中大组或分组活动的一种选择。不过，由于其课程发展以循序渐进、目标导向为原则，教师在设计或进行课程时，必须保持弹性，时时留意幼儿自发的想法与兴趣，努力维持过程中幼儿对戏剧活动的内在动机、内在现实及内在控制等游戏的本质。

除了上述的戏剧课程外，可以继续发展新的课程模式或结合不同的戏剧策略于不同的课程中，如故事戏剧加上戏剧教育D-I-E的策略来发展课程主题或探索幼儿生活的问题，颇合乎幼儿戏剧活动的天性，值得进行相关研究以了解其对幼儿发展的影响。

总之，幼儿园的课程多元而纷杂，若要在幼儿园中实施戏剧课程，教师必须先了解各类戏剧课程的本质、特色与实施的方式，视自己的课程与幼儿的需要，灵活而弹性地将各类的戏剧引导策略及技巧应用于不同的课程与情境中。教师心中要随时保持清楚的概念，把握幼儿发展与课程发展的本质与特色，知道哪些情况适用哪类技巧与课程形态，如此就可收放自如而不拘泥于固定的一种形式，对多数的教师而言，这也是一大挑战。

三、师资培育机构中的课程

近十年来，戏剧教育逐渐受到国内先进教育的重视，尤其在幼教界，更是受到相当的肯定。随着台湾九年一贯"艺术与人文"领域中的表演艺术课程受到

重视，戏剧教育更是受到相当的重视。目前几乎台湾幼教系所都普遍开设与戏剧相关的选修课程，有的以表演式的儿童剧场为主，有的以即兴创作的教室戏剧为主。然而，这些相关的课程，在名称、教学目标与内容等方面都相当多元；而在戏剧整体的介绍、各类戏剧的本质与方法上的差异及其与幼儿发展和幼儿园课程的连接等，也不一定都能在短短的一学期选修课程中介绍完成。

诚如本研究结果所显示，戏剧的本源乃幼儿自发性戏剧游戏。若要进行职前或在职的幼教师资戏剧相关进修课程，就必须以幼儿游戏发展为基础，以戏剧创作的方法为媒介，针对戏剧名词的澄清、对幼儿发展的贡献、与幼儿发展的关系、各类戏剧模式的特色与方法，戏剧融入幼儿园课程的形态，及各类戏剧模型的链接与统整等内容做详细深入的介绍。在课程进行的方法上，可考虑理论与实践并进的原则，通过阅读讨论、角色扮演、幼儿园观察、试教、教学省思、阅读行动、研究案例等方式，达到对戏剧相关理论发展的澄清、比较、讨论、应用、分析和省思等目标。另外，也可与各科教材教法或实习课程结合，发展各类戏剧教学的类型。

除了课程的内容与方法的发展外，在进行上述的课程时，必须特别重视下列要点：

（一）概念的厘清

首先必须厘清"戏剧"并不一定是"表演"的概念，同时加强戏剧是幼儿及每个人天生自然的本能且与幼儿戏剧游戏连接，以协助老师克服心中的障碍，以为只有专家才能进行戏剧课程。另外，也必须将诸多的戏剧名词做本质与概念上的比较，以协助教师了解戏剧在幼儿园中进行的方式有多样的选择，并不止于期末的戏剧成果表演活动。

（二）信念的养成

唯有教师对戏剧教育的信念与理论基础深厚，才能有效地说服"自己""同事""园长""家长"为什么要在幼儿园进行戏剧活动。戏剧课程内容中，要针对目前一般教科书及实际研究的论点来说明戏剧教育对幼儿身心发展的贡献，如认知、语言、社会、体能、美感、情意等方面。另外，在方法上，可利用角色扮演的方式，在讨论完戏剧与发展的贡献后，要教师化身为家长或园长的身份，说服彼此关于戏剧对幼儿发展的重要性。另外，也可介绍简单的观察评量工具给教师，以协助其评估并为幼儿在戏剧中的成长提供具体的佐证。

(三）能力的培养

这又包含培养教师自己肢体与声音的开发与创造力,对各类课程教学技巧的了解与掌握力,对各类戏剧课程横向的联系与运用力。教师若欲带领幼儿进行戏剧课程,其本身肢体与声音的表达潜能必须先开发,其目的并非要将教师训练成超强的演员,而是能自我放松、自我接受且愿意自由表达自己声音与肢体的游戏人。如此,教师才能放下身段,与幼儿共同进入戏剧幻想互动的世界。在师资训练中,教师对各种戏剧课程的了解与掌握相当重要。可依本文建议,针对几种不同形态的戏剧课程做介绍,并以行动研究或教学实例说明各种引导的方式。同时,必须介绍幼儿园课程的发展模式,并强调弹性多元的应用原则。最后,必须将幼儿自发戏剧、戏剧游戏、教室中戏剧教育及表演性质的儿童戏剧做连接,让教师明了,如何将这些不同的戏剧活动结合,如何将之落实于实际的教学、课程与幼儿的生活中。

（四）亲师的合作

任何幼教理念的落实,不外乎家长、学校的共识。师资的培训工作也必须针对这方面加强。一方面,通过前述概念、信念与能力的培养,鼓励教师主动利用口头或书面的方式宣扬戏剧教育的正确理念;另一方面也可利用亲子联系册或家庭作业,提供家长在家中进行亲子戏剧游戏的方法与机会。鼓励家长通过与孩子的互动,找回自己失去已久的童心与扮演的本能。最后,学校也可提供或接受儿童戏剧表演的机会,让幼儿、教师及小区家长们,从参与戏剧活动中,体认戏剧的魅力与乐趣。

（五）行动中的省思与力量

鼓励在职与职前教师,实际进行多元的戏剧活动并从行动中反省思索改进之道、研发新的活动形式。也可利用研习机会,鼓励形成研究的社群,由同园或同班、同好的教师或学生,组成行动研究小组,通过阅读、讨论、行动、反思等去比较个别案例的差异,并定期在小组中分享发表,以发展符合个别需要的戏剧课程。通过行动,教师能实际比较理论与实务中的差距,也能从个别行动中感受自己对戏剧课程的了解与能力,并进而成为一个知识的建构者与理论的挑战者。

总之,若欲鼓励"发展适合"的戏剧活动,就必须从正确的戏剧观念着手,且有计划地利用在职或职前进修机会,开设多元而深入的课程,并从概念的厘清、

信念的养成、能力的培养、亲师的合作及行动的反思等方面加强训练课程的内容。同时，也可鼓励出版相关的戏剧丛书，介绍多元的戏剧概念与课程模式，以供幼教工作者综合参考运用。

总结

"戏剧扮演"原是幼儿天生具备的能力，但到了小学后，戏剧却逐渐失去其魅力而不再是多数儿童学习或应用的方式。到底是因为小学的课程与上课方式未能提供戏剧活动的学习管道，还是因为发展的蜕变让儿童逐渐丧失对戏剧游戏的兴趣，这是一个有趣且待未来继续探讨的问题。在另一方面，若是幼儿园及小学课程都包含戏剧创作活动，是否就能保留幼儿原始的戏剧本能，延伸至更深更长远的学习，这也是笔者在未来欲探讨的方向。

幼儿对戏剧的喜好是天生的，就如同滑滑梯，百玩不厌，而身为幼儿教师的人，去了解如何利用这种"热爱戏剧扮演"的天性进行创造性戏剧活动，实在值得投入更多的时间与心血收集更多的教学实例，进行多方面的反省与研究。卢美贵教授（1996）在开放教育与戏剧教学研讨会中的开场就曾论及："戏剧即兴表演深具挑战性，也是演戏中最富创意的活动。'戏剧'毋宁是让孩子勇敢而裸露表现自己喜怒哀乐的源头活水；孩子藉戏剧表现自己，同时也藉参与戏剧进行合作，学习彼此的尊重与同理。"的确，通过戏剧，幼儿得以察觉自己与外在人事的关联性；透过戏剧，成人得以走入幼儿的想象世界。

本书的完成，不是一段工作的结束，而是一个期许的开始。希望相关的研究能提供给幼教专业人士与教学的伙伴们，一个探究戏剧与幼儿教育关系的起点；同时，也能为未来幼儿园课程及师资培育工作，提供多元而丰富的实践研究资料。

参考文献

一、中文部分

[1] 朱文雄.建构教室行为管理系统方案之研究——化理论为实务[A]//屏东师院主编,班级经营学术研讨会论文汇编,1993.

[2] 李祖寿.教育视导与教育辅导(上)[M].台北:黎明文化事业股份有限公司,1979.

[3] [美]查理斯·史密斯.儿童的社会发展[M].吕翠夏译.台北:桂冠图书公司,1997.

[4] [美]Barbara T. Salisbums.创作性儿童戏剧入门[M].林玫君译.台北:心理出版社,1994.

[5] 林玫君.游戏、创作与剧场.于开放教育与幼儿戏剧研讨会中发表,1997.

[6] 林玫君.幼儿园中创造性戏剧之实施与改进之研究[EB/OL]."国科会"专题研究计划:NSC86-2431-H024-007,1997.

[7] Vinian Paley.想象游戏的魅力[M].詹佳蕙译.台北:光佑文化出版公司,1998.

[8] 林玫君.幼儿园戏剧教学之行动研究实例[A]//收于台东师院1999行动研究国际学术研讨会论文集.台东:台东师范学院,1999.

[9] 林玫君.戏剧创作在幼儿园中之教学省思研究——以故事为主轴[A]//收于2000学年度师范教育学术研讨会论文集.台北:台北师范学院,1999.

[10] 林玫君.单角口述哑剧之带领实务[J].幼教信息,1999.

[11] 林玫君.从创造性戏剧谈课程的统整方式[A]//收于幼儿教育课程统整方式面面观学术研讨会论文集.台北:国际儿童教育协会,台湾分会,2000.

[12] 林玫君.创造性戏剧融入教学之理论与实务[M].收于九年一贯专辑.台南：翰林出版社,2000.

[13] 林玫君.参与教习剧场有感：教习剧场与其他相关戏剧教学法之异同[A]//蔡奇璋,许瑞芳.在那涌动的潮音中：教习剧场TIE.台北：扬智文化事业股份有限公司,2001.

[14] 冈田正章监修.幼儿园戏剧活动教学设计[M].台北：武陵出版社,1989.

[15] 胡梦鲸,张世平.行动研究[A]//贾馥茗,杨深坑.教育研究法的探讨与应用.台北：师大书苑有限公司,1988.

[16] 姜龙昭.戏剧编写概要[M].台北：五南图书出版公司,1991.

[17] 陈伯璋.课程研究与教育革新[M].台北：师大书苑有限公司,1987.

[18] 陈伯璋.行动研究法[A]//陈伯璋.教育研究方法的新取向.台北：南宏图书有限公司,1988.

[19] 陈美如.跃登教师研究的舞台——教师课程行动研究初探[N].人文及社会科学教育通讯,111,177—188,1996.

[20] 陈淑敏.幼儿游戏[M].台北：心理出版社,1999.

[21] 单文经.班级经营策略研究[M].台北：师大书苑有限公司,1994.

[22] 黄政杰.课程改革[M].台北：汉文书店,1985.

[23] 黄政杰.课程设计[M].台北：东华书局,1991.

[24] 黄瑞琴.质性研究[M].台北：心理出版社,1991.

[25] 黄瑞琴.幼儿的语文经验[M].台北：五南图书出版公司,1994.

[26] 甄晓兰.合作行动研究——进行教育研究的另一种方式[J].嘉义师院学报,1995.

[27] 蔡奇璋,许瑞芳.在那涌动的潮音中——教习剧场TIE［M］.台北：扬智文化事业股份有限公司,2001.

[28] 简楚瑛.幼儿园班级经营［M］.台北：文景书局,1996.

[29] 陈惠邦.教育行动研究[M].台北：师大书苑有限公司,1998.

[30] 蔡清田.教育行动研究[M].台北：五南图书出版公司,2000.

二、英文部分

[1] Adamson, D.. *Dramatization of children's literature and visual perceptual*

kinesthetic intervention for disadvantaged beginning readers. Ed.D. diss., Northwestern State University of Louisiana. Dissertation Abstracts International, 42(06), 2481A, 1981.

[2] American Alliance of Theatre for Youth & American Association for Theatre in Secondary Education. *National theatre education, a model drama/theatre curriculum, philosophy, goals and objectives*. New Orleans: Anchorage Press,1987.

[3] Baker, D. Defining drama: from child's play to production. *Theatre Quarterly*, 7, 61–71,1975.

[4] Bateson, G. A. A theory of play and fantasy. *Psychiatric Research Reports*, 2, 39–51,1955.

[5] Bateson, G. A. *A theory of play and fantasy*. In J. S. Burner, A. Jolly, & K. Sylva (Eds.), Play: Its role in development and evolution (pp. 119–129) .New York: Basic Books,1976.

[6] Beane, J. *Curriculum integration-designing the core of democratic education*. N. Y. : Teachers College Press,1997.

[7] Blantner, A. Drama in education as mental hygiene: A child psychiatrist's perspective. *Youth Theatre Journal*, 9, 92–96,1995.

[8] Bolton, G.. *Towards a theory of drama in education*. London: Longman,1979.

[9] Booth, D. *Story drama*. Markham: Pembroke Publishers,1994.

[10] Borich, G.D. *Effective teaching methods*. N. Y. : Macmillan Publishing Company,1992.

[11] Bredekamp, S. (Ed.) *Developmentally appropriate practice*. Washington, DC: National Association for the Education of Young Children,1986.

[12] Bretherton, I. *Symbolic play: the development of social understanding*. New York: Academic Press,1984.

[13] Brockett, O. G. *The theatre: An introduction*. New York: Holt, Rinehart and Winston,1969.

[14] Brown, V. Drama and sign language: A multisensory approach to the language acquisition of disadvantaged preschool children. *Youth Theatre Journal*, 6(3), 3–7, 1992.

[15] Bruner, J. S. *Actual minds, possible worlds*. Cambridge, MA: Harvard

University Press,1986.

[16] Buege, C.The effect of mainstreaming on attitude and self-concept using creative drama and social skills training. *Youth Theatre Journal*, 7(3),19–22, 1993.

[17] Carlton, L., & Moore, R. The effects of self-directive dramatization on reading achievement and self-concept of culturally disadvantaged children. *The Reading Teacher*, 20 (2),125–130,1966.

[18] Cherry, C. *Please don't sit on the kids*. Carthage, Illinois: Fearon Teacher Aids,1983.

[19] Chrein, G. H. *The relative effects of two creative drama approaches on the dramatic behavior and mental imagery ability of elementary school students*. PH.D. diss., Dissertation Abstracts International, 44, 443A. (UMI No.83–13431), 1983.

[20] Conard, F. & Asher, J. W. Self-concept and self-esteem through drama: A meta-analysis. *Youth Theatre Journal*, 14, 78–84, 2000.

[21] Conlan, K. How does children's talking encourage the strauctute of writing? *British Educational Research Journal*, 21(3), 405–12,1995.

[22] Conner, L. M. *An investigation of the effects of selected educational dramatics techniques on general cognitive abilities*. PH.D. diss., Southern Illinois University. Dissertation Abstracts International, 34, 6162A. (UMI No. 74–6189, 119), 1974.

[23] Cottrell, J. *Creative drama in the classroom, grade 1–3*. Chicage, Illinois: Nation Textbook Company,1987.

[24] Courtney, R. *Re-play: studies of human drama in education*. Toronto: Ontario Institute for Studies in Education, 1982.

[25] Davis, J. H. & Behm, T. Terminology of drama/theatre with and for children: a redefinition. *Children's Theatre Review*, 27(1), 10–11, 1978.

[26] Davis, J. H. & Evans, M.J. *Theatre, children and youth*. New Orleans: Anchorage Press,1987.

[27] Davis,J.(nd). *Children's theatre terminology: A redefinition.* Unpublished manuscript. The Child Drama Collection at Arizona State University, Tempe, Arizona.

[28] De la Cruz, R. E. , Lian, J., & Morreau, L.E. The effects of creative

drama on social and oral language skills of children with learning disabilities. *Youth Theatre Journal* 12, 89-95, 1998.

[29] Edmiston, B. W. Structuring drama for reflection and learning: A teacher-researcher study. *Youth Theatre Journal*, 7(3), 3-11, 1993.

[30] Elder,J., & Pederson, D. Preschool children's use of objects in symbolic play. *Child Development*, 49, 500-504,1978.

[31] Erikson, E. *Childhood and society.* New York: Norton,1960/1950.

[32] Errington, E. P. Teachers as researchers: pursuing qualitative enquiry in drama classroom. *Youth Theatre Journal*, 7(4), 31-36, 1993.

[33] Fein, G. G. Pretend play in childhood: an integrative review. *Child Development*, 52, 1095-1118, 1981.

[34] Fein, G., & Robertson, A.R. *Cognitive and social dimensions of pretending in two-year-olds.* (ERIC Document Reproduction Service No. ED 119806),1974.

[35] Fein, G., & Stork, L. Sociodramatic play: social class effects in integrated preschool classrooms. *Journal of Applied Developmental Psychology*, 2, 267-279, 1981.

[36] Fenson, L. *The developmental progression of exploration and play.* In C. C. Brown & A. W. Gottfried (Eds.), Play interactions: The role of toys and parental involvement in children's development (pp. 31-38). Skillman, NJ: Johnson & Johnson, 1985.

[37] Fenson, L., Kagan, J., Kearsley, R., & Zelazo, P. The developmental progression of manipulative play in the first two years. *Child Development*, 47, 232-239,1976.

[38] Freyberg, J. T. *Increasing the imaginative play of urban disadvantaged kindergarten children through systematic training.* In J. Singer (Ed.), The Child's World of Make-Believe, New York: Academic Press,1973.

[39] Galda, L. Playing about a story: its impact on comprehension. *The Reading Teacher*, 36(1),52-55,1982.

[40] Garvey, C. *Play Cambridge.*MA: Harvard University Press,1977.

[41] Garvey, C. *Communication controls in social play.* In B. Sutton-Smith (Ed.), Play and learning (pp.109-125). New York: Gardner,1979.

[42] Garvey, C., & Berndt, R. *The organization of pretend play.* Paper presented at the annual meeting of the American Psychological Association, Chicago,1977.

[43] Giffin, H. *The coordination of meaning in the creation of a shared make-believe reality.* In J. Bretherton (Ed.), Symbolic play: the development of social understanding (pp.73–100).Orlando, FL: Academic Press,1984.

[44] Gimmesta, B.J., & De Chiara, E. Dramatic play: a vehicle for prejudice reduction in the elementary school. *Journal of Educational Research*, 76 (1),45–49,1982.

[45] Goldberg, M. *Children's theatre: a philosophy and a method.* Englewood Cliffs, N.J.: Prentice-Hall,1974.

[46] Gordon,T. *Teacher effectiveness training.* New York: Peter H.Wyden,1974.

[47] Gottfried, A.E. *Intrinsic motivation for play.* In C. C. Brown & A.W.Gottfried (Eds.). Play interactions: The role of toys and parental involvement in children's development (pp.45–55). Skillman, NJ: Johnson & Johnson, 1985.

[48] Gray, J.*Creative drama with fourth-grade students: Effects of using guided imagery (dramatic behavior).* Dissertation Abstracts International, 47, 772A–773–A. (UMI No. 86–11061) ,1986.

[49] Haley, G. A. *Training advantaged and disadvantaged Black kindergarteners in socio-drama: effects on creativity and free recall variables of oral language.* Ed.D. Diss., U. of Georgia. Dissertation Abstracts International, 39(07), 4139A,1978.

[50] Heathcote, D. & Bolton, G. *Drama for learning: Dorothy Heathcote's mantle of the expert approach to education.* Portsmouth, NH: Heinemann,1995.

[51] Heinig, R. *Creative drama for the classroom teacher.* Englewood Cliffs, N. J.: Prentice-Hall, 1981/1988.

[52] Heinig, R. *Creative drama resource book for grades k–3.* Englewood Cliffs, N. J.: Prentice-Hall,1987.

[53] Henderson, L.C., & Shanker, J.L. The use of interpretative dramatics versus basal reader workbook for developing comprehension skill. *Reading World*, 17, 239–243, 1978.

[54] Hensel, N.H. *Development, implementation and evaluation of a creative dramatics program for kindergarten children.* Ed. D. diss., U. of Georgia. Dissertation Abstracts International, 34(08), 4562A,1973.

[55] Hornbrook, D. *Education and dramatic art.* London: Routledge,1989.

[56] Hornbrook, D. *Education in drama: Casting the dramatic curriculum.* London: Routledge,1991.

[57] Hornbrook, D.*On the subject of drama.* London and New York: Routledge, 1998.

[58] Huntsman, K. H. Improvisational dramatic activities: key to self-actualization? *Children's Theatre Review*, 32(2),3-9,1982.

[59] Hutt, C. *Exploration and play in children.* In J. S. Bruner, A. Jolly, & Sylva K. (Eds.), Play—Its role in development and evolution (pp, 202-215). New York: Basic,1976.

[60] Irwin, B. *The effects of a program of creative dramatics upon personality as measured by the California test of personality, sociograms, teacher ratings, and grades.*Unpublished Ph.D. dissertation, University of Pittsburg,1963.

[61] Jackowitz, E. & Watson, M. The development of object transformations in early pretend play. *Developmental Psychology*, 16, 543-549,1980.

[62] Jackson, T.(Ed.) *Learning through theatre.* Manchester, Eng.: Manchester University Press,1960.

[63] Jennings,S. (Ed.) *Dramatherapy: Theory and practice for teachers and clinicians.* London & Sydney: Croom Helm,1987.

[64] Johnson J. E., Christie J. F. & Yawkey T. D. *Play and early childhood development.* New York: Longman,1999.

[65] Kardash, C. A. M. & Wright L. Does creative drama benefit elementary school students. *Youth Theatre Journal*, 2 (1), 11-18,1987.

[66] Karioth. Creative dramatics as an aid in developing creative thinking abilities. *Speech Teacher*, 19, 301-309,1970.

[67] Kase-Polisini, J. *The creative drama book: three approaches.* New Orleans: Anchorage Press,1988.

[68] Kelner, L. B. *The creative classroom: a guide for using creative drama in the classroom, PreK-6.* Portsmouth, NH: Heinemann,1993.

[69] Knudson, F. L. *The effect of pupil-prepared video taped drama on the language development of selected children.* Unpublished Ed.D. diss., Boston University,1970.

[70] Kounin, J. *Discipline and group management in classrooms.* N. Y. : Holt,Rinebart and Winston,1977.

[71] Krasnor, L. R. & Pepler, D.J. *The study of children's play: Some suggested future directions.* In K. H. Rubin (Ed.), New directoins in child development: Children's play, 3, (pp. 85–96). San Francisco: Jossey-Bass,1980.

[72] Landy R. J. *Dramatherapy: Concepts and practices.* Springfield,11.: Charles C. Thomas,1986.

[73] Libman, K. What's in a name? An exploration of the origins and implications of the terms creative dramatics and creative drama in the United States: 1950's to the Present. *Youth Theatre Journal,* 15, 23–32,2000.

[74] Lifton, R. J. *The protean self.* New York: Basic Books,1993.

[75] Lunz, M. E. *The effects of overt dramatic enactment on communication effectiveness and role taking ability.* Ph.D. Diss., Northwestern University. Dissertation Abstracts International, 35(10), 6542a,1974.

[76] McCaslin, N.. *Creative drama in the primary grades-a handbook for teachers.* White Plains, N. Y.: Longman,1987a.

[77] McCaslin, N. *Creative drama in the intermedia grades-a handbook for teachers.* White Plains, N. Y.: Longman,1987b.

[78] McCaslin, N. *Creative Drama in the classroom(5th ed).* White Plains N. Y.: Longman,1990.

[79] McCaslin, N. *Creative Drama in the Classroom and beyong.* New York: Longman,2000.

[80] McCune-Nicolich, L. *A manual for analyzing free play.* New Brunswick, New Jersey: Douglas College, Rutgers University,1980.

[81] McGuire, J. *Creative Storytelling: Choosing, Inventing, and Sharing Tales for Children.* New York: McGraw-Hill,1984.

[82] Miller,C.& Saxton,J. *Lurching out of the familiar.* In J.Saxton & C.Miller (Eds.), Drama and theatre in education: The research of practice,the practice of research (pp165–180).Victoria,BC: IDEA Publications,1998.

[83] Mogan, N. & Saxton, J. *Teaching drama-a mind of many wonders.* Cheltenham, UK: Stanley Thrones Ltd,1990.

[84] Monigham-Nourot, P., Scales, B., Van Hoorn, J., & Almy, M. *Looking at children's play: a bridge between theory and practice.* New York: Teachers College Press,1987.

[85] Myers J. S. Drama teaching strategies that encourage problem solving behavior in children. *Youth Theatre Journal*, 8(1), 11-17,1993.

[86] Neelands, J. & Goode, T. *Structuring drama work: a handbook of a vailable forms in theatre and drama.* Cambridge University Press,2000.

[87] Neidermeyer, F. C., & Oliver, L. The development of young children's dramatic and public speaking skills. *The Elementary School Journal*, 73 (2) , 95-100,1972.

[88] Neumann, E.A. *The elements of play.* N.Y.: MSS information Corp,1971.

[89] O'Neill, C. , & Lambert, A. *Drama Structures: A practical handbook for teachers.* London: Heinemann Educational Books,1982.

[90] O'Neill, C. *Drama Worlds: A Framework for Process Drama.* Pearson Education Canada,1995.

[91] Overton, W.F. , & Jackson, J.P. The representation of imagined objects in action sequence: A developmental study. *Child Development*, 44, 309-314,1973.

[92] Pappas, H. *Effect of drama-related activities on reading achievement and attitudes of elementary children.* Ed.D. diss., Lehigh University. Dissertation Abstracts International, 40(11), 5806A,1979.

[93] Piaget, J. *Play, dreams and imitation in childhood.* New York: Norton,1962.

[94] Pinciotti, P. A. *A comparative study of two creative drama approaches in imagery ability and the dramatic improvisation.* Ph.D. diss., Rutgers State University of New Jersey. Dissertation Abstracts International, 44(02), 442A,1982.

[95] Pulaski. M. A. *Toys and imaginative play.* In J. Singer (Ed.), The Child's World of Make Believe.New York: Academic press,1973.

[96] Rice, P.C. *Development, implementation and evaluation of a "moving into drama": kindergarten program to develop basic learning skills and language.* Ph.D. diss., Michigan State University. Dissertation Abstracts International, 36, 3551A.

(UMI No. 72-2536),1971.

[97] Rogers, C.S. & Sawyers, J.K. *Play in the lives of children.* Washington, D.C.: NAEYC,1988.

[98] Rosenberg, H. *Creative drama and imagination;transforming ideas into action.* New York: Holt, Rinehart and Winston,1987.

[99] Rubin,K.H., Fein, G.G. & Vandenberg, B. *Play.* In P.H. Mussen (Ed.). Handbook of child psychology (Vol. 4: Socialization, personality, and social development (pp.693-774). New York: John Wiley & Sons,1983.

[100] Saldaña, J. *Drama of Color: Improvisation with Multiethnic Folklore.* NH: Heinemann,1995b.

[101] Salisbury, B. *Theatre arts in the elementary school (k-3) and (4-6).* New Orleans: Anchorage Press,1987.

[102] Saltz, E., & Johnson, J. Training for thematic-fantasy play in culturally disadvantaged children; preliminary results. *Journal of Educational Psychology*, 66, 623-630,1974.

[103] Saltz, E., Dixion, D. & Johnson J. Training disadvantaged preschoolers on various fantasy activities: Effects on cognitive functioning and impulse control. *Child Development*, 48, 367-380,1977.

[104] Saltz, R. & Saltz, E. *Pretend play training and its outcomes.* In G. Fein & M. Rivkin (Eds.), The young child at play(2nd. Ed.). Washington, DC: National Association for the Education of Young Children,1991.

[105] Schwartzman, H. B. *Transformations: the anthropology of children's play.* New York: Plenum,1978.

[106] Shaw, A. *The resonating voice of Winifred Ward.* Unpublished conference paper. American Theatre Association Conference, August. The Child Drama Collection at Arizona State University, Tempe, Arizona,1992.

[107] Siks, G. B. *Drama with children (2nd. Ed.).* New York: Harper & Row,1983.

[108] Slade, P. *Child drama.* London: University of London Press, 1954.

[109] Smilansky, S. *The Effects of sociodramatic play on disadvantaged preschool children.* New York: Wiley,1968.

[110] Smilansky, S., & Shefatya, L. *Facilitating play: a medium for*

promoting cognitive, socio-emotional & academic development in young children. Gaithersburg, MD:Psychosocial & Educational Publications,1990.

[111] Smith, P.K., & Vollstedt, R. On defining play: an empirical study of the relationship between play and various criteria. *Child development*, 56, 1024–1050,1985.

[112] Somers, J. *Drama in the curriculum.* London: Cassell Education Limted,1994.

[113] Spolin, V. *Improvisation for the theatre.* Evanston, Ill.: Northwestern University Press,1963.

[114] Stewig, J. W. *Dramatic arts education.* In M. C. Alkin, ed., The Encyclopedia of Educational Research, 342–346. New York: Macmillan,1992.

[115] Sutton-Smith, B. *Epilogue: play as performance.* In B. Sutton-Smith (ED.), Play and learning (pp.295–320),1979.

[116] Tucker, J. K. *The use of creative dramatics as an aid in developing reading readiness with kindergarten children.* Ph.D. diss., University of Wisconsin. Dissertation Abstracts International, 32(06), 3471A. (UMI No.71–25508),1971.

[117] Ungerer, J., Zelazo, P.R., Kearsley, R.B. , & O'Leary, K. Developmental changes in the representation of objects in symbolic play from 18 to 34 months of age. *Child Development*, 52, 186–195,1981.

[118] Vallins, G. *The Beginnings of T.I.E.* In T. Jackson(Ed.) Learning through theatre, Manchester, Eng.: Manchester University Press,1960.

[119] Verriour, P. The reflective power of drama. *Language Art*, 62(2), 125–130,1984.

[120] Viola, A. Drama with and for children: an interpretation of terms. *Educational Theatre Journal*, 52(2),139–145,1956.

[121] Vitz. K. A review of empirical research in drama and language. *Children's Theatre Review*, 32 (4), 17–15,1983.

[122] Vygotsky, L.S. *Mind in society: the development of higher psychological processes.* Cambridge, MA: Harvard U. Press,1978.

[123] Wagner, B. J. *Dorothy Heathcote: drama as a learning medium.* Washington, DC: National Education Association,1976.

[124] Ward, Winifred. *Stories to Dramatize*. Anchorage: the Children's Theater

Press, 1952.

[125] Watson, M.W., & Fischer, K.W. A developmental sequence of agent use in late infancy. *Child development*, 48, 828−836,1977.

[126] Way, B. *Development through Drama.* New York: Humanities,1972.

[127] Way, B. *Audience participation.* Boston: Baker's Plays,1981.

[128] Werner, H. & Kaplan, B. *Symbol formation.* New York: Wiley,1963.

[129] Whitton, P. H. *Defining Children's Theatre and Creative Drama.* A working position paper presented from the Attleboro Conference,1976.

[130] Wolf, D., & Grollman, S.H. *Ways of playing-Individual differences in imaginative style.* In D.J. Pepler & K.H. Rubin (Eds.), The play of children: Current theory and research (pp.46−63). Basel, Switzerland; Karger, 1982.

[131] Woody, P.D. *A comparison of dorothy Heathcote's informal drama methodology and a formal drama approach in influencing self-esteem of preadolescents in a Christian Education program.* Ph.D. dissertation, Florida State University,1974.

[132] Wright, L. Creative dramatics and the development of role-taking in the elementary classroom. *Elementary English*, 51,89−93, 1974.

附录一

上课教案内容与反省记录初稿

（范例）

主题：回音反应	主教老师：B师	班级：中班	日期：10/17
教学目标：完全重复领导者的动作			
教学准备：音乐（节拍分明）			
背景概况		探讨	
第一堂：学习区活动			
教学流程		反省探讨	
一、介绍主题 　　请你跟我这样做（老师示范） 二、练习&发展（个别轮流） 　● 魔棒点到的做 　　（请小朋友安静地跟着做） 　● 小朋友点其他的小朋友做 　　老师："聪明的小朋友会做不一样的动作。" 　● 老师："请点你的好朋友，他现在很安静的。" 　　（老师请小朋友点老师） 　　回到老师，再做一次 三、结束 　　老师请所有的小朋友睡觉休息		× 小朋友跑到教室中央 　（坐到老师旁边） ○ 用"请你跟我这样做"的方法，小朋友有先前经验，能跟着规则做 × 无法边做动作，边点人，要想很久 　（绕圈子轮流做） ? 幼儿互相指责对方模仿别人的创意 　（点人后，坐在原地，不要移动到前面）	

附录二

单次教案总检讨与系统编码

（范例）

主题：小狗狗长大了 I	主教老师：B师	班级：中班	日期：12/24
教学目标：模仿宠物——介绍小狗狗长大的过程，分享和练习部分动作			
教学准备：书——《小狗狗长大了》(亲亲自然16)			

背景概况	探讨
当天幼儿园中有卫生所的医生来做身体检查（本班在第二堂检查）	无法延续第一堂戏剧活动待改日再做

教学流程	反省探讨
一、讨论小朋友家中的狗（第一堂）	○ 小朋友对狗狗的经验很丰富，发言很踊跃 → 幼儿A：小狗狗尿尿，好顽皮，把水洒倒 → 幼儿B：别人家的狗狗，被关起来，冻死 → 幼儿C：阿妈家的狗被冻死了 → 幼儿D：电视中，狗救主人 → 幼儿E："我生出来的时候，眼睛是张开的。"其他的小朋友跟着附和，都觉得自己出生时，眼睛是张开的 小朋友对于自己小时候、爸爸的小时候及自己弟妹的小时候都很感兴趣 **(小朋友："我以前小时候的时候……")
二、分享"小狗"的书 ● 小狗出生——眼睛闭起来	
● 老师："有没有看过小狗狗吃奶？" "如果你是小狗，会怎么样吃奶？"	○ 小朋友很用心地吸奶，有的用嘴吸地

（续表）

主题：小狗狗长大了 I		主教老师：B师	班级：中班	日期：12/24	
"用吸的,还是用舔的？" "一直吃,一直睡,小狗愈看愈大。" "小狗怎么睡的？" "谁睡觉会打呼？" "小狗狗去找狗狗的奶奶。" "狗狗咬东西,怎么咬的？" (老师描述狗玩的动作,很戏剧化) "玩袜子、鞋、鞋带、花盆、骨头、卫生纸……" "描述自己妈妈为小狗洗澡的样子：毛由干变湿,抹肥皂,抖一抖,爪子洗一洗,抱起来后,全身抖抖,水都喷出来,再用吹风机吹一吹、梳一梳,它会咬人喔……" "小狗狗怎么吃饭？" (要小朋友试着做做看) 老师："狗狗会咬人,会尿尿,紧张的时候会大大……" 老师："你们好像蛮喜欢当小狗狗的。"			○ 小朋友做出睡的动作 ○ 小朋友看老师的表情及小宠物的动作很感兴趣 ○ 老师用第一人称的语气,分享自身的经验 → 小朋友："狗洗澡时是不是把毛剪下来,拿到水里洗一洗？" → 小朋友想要老师把家中的狗带来 → 小朋友："可以把狗狗的牙齿拔掉。" ○ 小朋友觉得很有趣,专注力很高		
总检讨			计划策略		
一、小朋友对小狗的认识及了解多于老师之预期(C) 二、利用亲亲自然百科书中的教材效果佳(A) 三、引入主题及讨论练习的时间加长,有时候需要两次上课时段(E) 四、接纳幼儿的喜好(B)			⇨ 有了充分的讨论与小部分的练习,下次仍可再深入探讨 ⇨ 以后可从百科全书里找与动物相关的题材 ⇨ 时间间隔会不会影响幼儿对一主题之记忆及参与度？ ⇨ 建立互信互重的教室气氛		

附录三

系统分析一览表

课程：韵律动作	
本次教学进行之情形	下次教学之改进建议
1.【10/15拍球】定点指导性高的活动	⇨ 加入球队比赛增加趣味性
2.【10/17回音反应】与"请你跟我这样做"之游戏类似，幼儿有先前经验，且活动简短，易控制	⇨ 虽易控制，幼儿的表现也受到限制
3.【10/22进行曲踏步】活动已简化，但缺乏旧经验，无法独立进行	⇨ 下次再玩一次，看看第二次会不会好一些
4.【10/24游行Ⅰ】结合书本与乐器练习	⇨ 下次进行真正游行活动，加上道具，让幼儿走出教室
5.【10/29方向与节拍】"猴子训练营"之戏剧情境，运用熟悉之童谣	⇨ 有趣又简单的戏剧情境颇吸引幼儿，下次活动，可加入故事内容
6.【11/5游行Ⅱ】用乐器固定的节奏引发想象中的人物与情节，主题与"战争""捉迷藏"有关	⇨ 可继续使用相关的主题，但必须有清楚的内容
7.【11/7跟拍子】依前之建议进行节拍的活动且加入蛇偶之剧情以引发想象空间	⇨ 类似的活动太多，且本活动只要求随音乐舞动身体，挑战性不够高，部分幼儿失去新鲜感，下次宜加入新的主题
8.【11/12溜冰大赛】续前，仍发展"韵律动作"但加入新的想象——"溜冰大赛"	⇨ 部分幼儿有溜冰之旧经验，对此主题颇感兴趣

（续表）

课程：韵律动作	
本次教学进行之情形	下次教学之改进建议
9.【11/12 溜冰大赛】动作复杂变化多，挑战性大	⇨ 想象空间虽大，但已有先前的戏剧经验，加上音乐和戏剧情境之内控，幼儿之教室常规易控制，以后可多加入"故事"性内控
10.【11/12 溜冰大赛】利用戏剧情境内控	
11.【11/14 新鞋Ⅰ】利用红鞋子故事内容引入新鞋主题	⇨ 故事内容缺戏剧性，无法吸引幼儿，下次用另一个故事（《老鞋匠与小精灵》）试试看
12.【11/19 新鞋Ⅱ】上次之红鞋故事无法吸引幼儿，本次利用《老鞋匠与小精灵》的原型，让幼儿变成故事中之鞋子，半夜会起床跳舞	⇨ 比上次效果好
13.【11/19 新鞋Ⅱ】加上"躲猫猫"之游戏原型	⇨ 可延伸，变成戏剧之内控 ⇨ 一系列的韵律动作，同构型高，缺乏变化，可否将之打散，和模仿动作交替进行
14.【11/19 新鞋Ⅱ】韵律动作之教学告一段落	⇨ 从下次起进行模仿动作

图书在版编目(CIP)数据

儿童戏剧教育概论/林玫君著. —上海：复旦大学出版社,2019.10(2023.9重印)
(儿童戏剧教育系列)
ISBN 978-7-309-14373-7

Ⅰ.①儿… Ⅱ.①林… Ⅲ.①儿童剧-戏剧教育-幼儿师范学校-教材 Ⅳ.①J8

中国版本图书馆 CIP 数据核字(2019)第 112177 号

儿童戏剧教育概论
林玫君 著
责任编辑/赵连光

复旦大学出版社有限公司出版发行
上海市国权路 579 号　邮编：200433
网址：fupnet@fudanpress.com　http://www.fudanpress.com
门市零售：86-21-65102580　团体订购：86-21-65104505
出版部电话：86-21-65642845
上海新艺印刷有限公司

开本 787 毫米×1092 毫米　1/16　印张 17.5　字数 289 千字
2023 年 9 月第 1 版第 2 次印刷

ISBN 978-7-309-14373-7/J·396
定价：58.00 元

如有印装质量问题,请向复旦大学出版社有限公司出版部调换。
版权所有　侵权必究